隐形书写

90年代中国文化研究

戴锦华 著

北京大学出版社

图书在版编目（CIP）数据

隐形书写：90年代中国文化研究 / 戴锦华著. —北京：北京大学出版社，2018.7
（电影与文化研究丛书）
ISBN 978-7-301-29204-4

Ⅰ.①隐… Ⅱ.①戴… Ⅲ.①电影文化—研究—中国—现代 Ⅳ.①J909.2

中国版本图书馆 CIP 数据核字（2018）第 022782 号

书　　　名	隐形书写：90年代中国文化研究 YINXING SHUXIE: 90 NIANDAI ZHONGGUO WENHUA YANJIU
著作责任者	戴锦华　著
责任编辑	李冶威
标准书号	ISBN 978-7-301-29204-4
出版发行	北京大学出版社
地　　　址	北京市海淀区成府路 205 号　100871
网　　　址	http://www.pup.cn　新浪微博：@北京大学出版社 @阅读培文
电子信箱	编辑部 pkupw@pup.cn　总编室 zpup@pup.cn
电　　　话	邮购部 62752015　发行部 62750672　编辑部 62750883
印刷者	天津联城印刷有限公司
经销者	新华书店
	660 毫米 × 960 毫米　16 开本　19 印张　270 千字 2018 年 7 月第 1 版　2023年 9 月第 5 次印刷
定　　　价	69.00 元（精装）

未经许可，不得以任何方式复制或抄袭本书之部分或全部内容。
版权所有，侵权必究
举报电话：010-62752024 电子信箱：fd@pup.pku.edu.cn
图书如有印装质量问题，请与出版部联系，电话：010-62756370

此书献给我长眠在非洲红土之下的父亲

目　录

写在前面 / 001

绪　论
文化地形图及其他

文化风景线的延伸 / 007

文化研究及其陷阱 / 010

理论旅行与现实观照 / 012

何谓"大众" / 014

"格调"还是阶级 / 017

现实与话语逻辑 / 020

"大众"·主体 / 022

权力·媒介 / 027

共用空间 / 029

媒介的权力 / 039

第一章
镜城突围

前史Ⅰ："文革"叙事与"启蒙"时代 / 046

前史Ⅱ：新时期的"文化英雄" / 049

前史Ⅲ：关于"历史" / 052

　　　　　　　　　　　创伤与"失语" / 053

　　　　　　　　　　　市声之畔 / 057

　　　　　　　　　　　沉寂与众声喧哗 / 061

　　　　　　　　　　　文化镜城 / 068

第二章　　　　　　　意识形态、禁忌与记忆的消费 / 073

消费记忆与突围表演　梦魇与禁忌 / 079

　　　　　　　　　　　窥秘与奇观 / 082

第三章　　　　　　　文化毛泽东 / 090

救赎与消费　　　　　"原画复现" / 097

　　　　　　　　　　　记忆的"价格" / 101

第四章　　　　　　　时尚与记忆 / 107

想象的怀旧　　　　　怀旧的需求 / 109

　　　　　　　　　　　无处停泊的怀旧之船 / 115

　　　　　　　　　　　怀旧感与构造"个人" / 118

　　　　　　　　　　　南国的浮现 / 122

第五章	乐观之帆 / 129
雾中风景	一种描述 / 131
	影坛"代群" / 135
	困境与突围 / 139
	空寂的舞台之上 / 144
	镜城一景 / 149
	对话、误读与壁垒 / 152
	"新人类"与青春残酷物语 / 154
	结语或序幕 / 157

第六章	"留学生文学"与畅销书 / 159
镜像回廊中的民族身份	世界想象与中国 / 164
	转型与文化浮桥 / 173
	"美国梦"与种族、阶级 / 177

第七章	民族主义潮汐 / 182
全球景观与民族表象背后	流行图全景 / 185
	一次回溯 / 192
	"视觉"误差 / 197

地形图一隅 / 202

家与国 / 204

第八章　　　　在"边缘" / 213
现场、戏仿与幻象　　"现场" / 217

中国的"后现代"命名 / 224

转型时期的魔幻与戏仿 / 227

复制、戏仿之镜 / 232

个案举隅：狂言或搅局 / 236

第九章　　　　广场—市场 / 251
隐形书写　　　挪用与遮蔽 / 253

"无名"的阶级现实 / 259

阶级的"修辞" / 266

第十章　　　　　　文化研究的历史坐标 / 275
坐标·雾障与文化研究　登陆中国与语词雾障 / 280

中国大众文化的角色 / 287

汇流或霸权 / 292

写在前面

20年后,《隐形书写》将以新的实体面世。

此书付印之初,1999年,跨世纪的狂喜与忐忑正摇动着世界;在中国,图书市场化狂浪初歇,更深广的社会变革已自景深处涌动。在江苏人民出版社的数刷脱销多年之后,今天,《隐形书写》将在北大培文羽化重生。此时,人工智能、虚拟技术、电子阅读、网络书写、有声读物、知识付费……正万花筒般持续着一轮又一轮的冲击。文化、图书市场,以及纸质书(或曰实体书)在八面来风、四方潮起的鼓动和冲击下,似乎将成为某种现代世界历史的残骸、遗迹或纪念品(碑?)。尽管迄今为止,书籍仍是知识,更重要的是思想的唯一贮藏器与文化生产及传播链条的源头;而其他活泼、鲜美而短促的介质,在最佳状态下也只能是《哈利·波特》中的魂器,用来装载某种灵魂(思想?)的碎片,间或可能是因丧失了整体与本体而魔化的碎片。于我,这一为书籍/实体书所养育,以书店为流连、必至之地,以图书馆为归处与圣地的最后代际说来,书籍/实体书是,始终是,依然是我的心之所系、情之所牵,乃至一己生命的托付。因此,尽管在我看来电影《玫瑰

之名》可说是无限浅薄了艾柯的小说原作,但仍暗自认可了改编者的选择:在原作小说的复调主题和多重线索间,保有(或曰强化)了其中"书"(或曰元书)的故事;仍会为尾声处的场景而心动:当疯狂和烈焰开始焚毁一切,主人公尝试的,是尽可能地救回几卷珍本书籍。自今日的知识生产、文化观念、社会常识系统望去,也许可笑吧:我仍属于那一代——相信书籍是以文字、思想记录着、负载着人们渴求、追求真理的印痕。为此,我期待着一册新书为《隐形书写》赋形,令它再度开启一次人世间的有形漂流。

一如《雾中风景》,《隐形书写》于我,是一本具有特殊意义的专书。不仅因为它标识着我学术生命中一个重要而基本的面向——文化研究,更因为其写作所依凭的最初的愿景:辨识中国的,也是我个人生命的90年代,形绘社会文化地形,以图破镜而出。

20世纪末端,80年代终结,90年代幕启,不只是岁月漫漫流逝间的两个十年的自然相衔。此间,横陈着历史的裂谷、时间的暗箱和情感的潜流。此间,世界地图重绘,世界格局重组,冷战陡然间终结,我们突然坠入了"无主的时间"与"无主的空间"之中。不同于两极争霸的历史和一极统摄的担忧,世界坠入了一段逐鹿环球的历史时段之中。此间,中国经历着蜕变、震荡与重启,在凝滞的时段之后,迸发而出的热望、欲念、骤利、急转,同样如同某种咒语般令我,也许是我们,在错愕、痛楚与张皇间定身且茫然四顾。对我,也许对我们——这段当代中国重要历史的亲历者说来,20世纪的最后20年间,我们经历了不止一度的携带着或剧痛或欣悦的自我分娩。此书,便是又一度经由观察、思索、见证社会变迁以达成自我救赎的思想痕迹。

无数次地说过,文化研究之于我,是一次思想和生命的偶遇与逆

旅。也许，这便是我一生的长项与短板吧——我思想与学术的每一次选择，同时是个人生命的一次漂移、追寻或自我放逐与自我安置。其驱动几乎从不是学院生产的规范、指南或时尚，而是自己体认到的社会性的，有时甚至是身体性的困惑、紧张、不甘和欣悦。其书写与参照，与其说是学科、理论、范式，不如说是现实、情感与思想。90年代幕启时分，当我以某种迎向未知的自觉，在密集的工作中完成了《镜与世俗神话》全书，《斜塔》《断桥》《第三世界理论笔记》等论文及《红旗谱》等一组经典重读的写作之后，并置于现实指认困顿之侧的，是学术上的无措。强烈的感知和自觉是，80年代，我在诸多的误读和盲打误撞中形成的研究思路和书写路径已无力应对全新的社会现实与文化格局，不仅电影已无法依据影片文本自身获得有效的阐释，而且是无力于对初兴的大众文化与文化市场的把握。而比学术的迷惘更强烈的，是对现实与自我的社会立场的惶惑。这份强烈的、"两间余一卒"的彷徨，造成了我个人学术生命中的一系列转折。我尝试回返女性主义/女性文学研究这一个人生命的闺塾地，因此撰写了《涉渡之舟》里的绝大多数章节。无数次地说过，对我说来，女性主义，首先不是某种"主义"，而是个人生命和成长经验的解惑，性别研究也首先不是学术，而是社会身份与言说的破镜之旅。同时，我尝试直面令人文学和人文学者陡然间边缘化、悲情四溢且怅然失语的商业化大潮，文化市场的沸沸扬扬、光怪陆离，社会价值（或曰常识系统）的砰然碎裂，尝试图绘这激变中的社会文化地形。勾勒边际、定位自己，同时再度寻找批判的语言、路径和批判的可能。类似固执而笨拙的努力，产生了收入此书中的最初章节"镜城突围""救赎与消费"……那时，我全无自觉的是，此番为自己的电影研究寻找的新的坐标、参数，更新研

究路径与方法的努力，将把我引入思想、学术与生命的未知之地，并且一去十余年。

　　无数次自嘲地告白过，文化研究，这一在我个人的学术生命中几乎和电影研究等重的领域的开启来自于现实的冲击、挤压，也来自于充满误读或对误读的误读的反身命名。正在我并无学术范式、缺少理论支撑地尝试通过写作去触摸进而在思想上把握大众文化、文化市场的时候，我艰难地割舍了电影学院——自己的整个青春岁月所系，转入北大比较文学研究所，很快踏上了此生首度的北美之行，也是首度密集地穿行、往返、执教于北美学院空间。在诸多的文化震惊、心灵偶遇、思想撞击与收获之间，是一个演讲／会议间北美同行对我的介绍或定位：来自中国的文化研究（Cultural Studies）学者。我？文化研究学者？难道不是电影学者？难道不是女性主义学者？深深的疑惑令我终于克服了彼时"当然"的文化耻感，向新朋故友求教："什么是文化研究？"回答携带着讶异："你做的就是啊。"于我，这回答几乎同义自反，全无助益。于是，抬腿去图书馆寻求解惑。以英文版《文化研究》开始，渐次向此时仍为"显学"的"文化研究"之腹地深入，欣喜地后知后觉："文化研究"标识着战后（西）欧（北）美世界，首先是英国对全球化、文化工业、大众文化、消费社会的正面回应，是新的学术领域、新路径、新范式的开启，更是试图穿越学科壁垒进而是学院高墙，朝向社会的学术、理论与实践。尽管从此时到彼时，从中国的此地到英国的彼地，遍布时差与视差，但"文化研究"毕竟为我盲目且不自量力的尝试，提供了参数、坐标与路径。很久以后，我方才知晓，昔日北美学者对我之为中国文化研究学者的命名指涉着的，并非只是那几篇笨拙的关于大众文化分析的初尝，而更多的是我自认

的"纯粹电影研究"。这不仅因为诞生于20世纪60年代的电影研究原本是所谓文化研究的内在组成,而且由于彼时彼地,文化研究的称谓意味着某种学术中的社会文化或文化政治诉求,也意味着某种肯定甚或赞誉的态度。在类似充满误读的"正名"之后产生的第一篇自觉的文化研究之作是《隐形书写》,也就是此书中绝大多数的篇章。"正名"行动的后果之一,是在乐黛云老师的敦促和鼓励下,1995年秋归国后,我正式成立了北京大学文化研究工作室,将"文化研究的理论与实践"确立为研究生常设课程,我和我的学生们共享的读书与大众文化分析的"文化研究工作坊"成为我学术生活中再未中断、延续至今的日常。

完全始料未及的是,最初草拟那些被"追认"为"文化研究"实践的文章时,我构想的是一处可以望向社会却隔绝于现实纷扰的书斋,以期能对激变中的中国社会与文化"作壁上观";然而对"文化研究"的纵深推进却不仅令我从自己选择的"墙壁上"坠落,而且将我引入社会现实,引向乡村田野,引向广阔的第三世界。这也许是我生命中最深刻的一次反转和改变。今日回眸,发生在北美学院中的命名的误读与错位,固然是令我经历这一改变的重要环节,但中国社会现实的触发、推动,我视野中的现实的大幅拓展,思想与现实的互动过程,或许才是这一变化,也是我生命与学术中的最重要的收获。

今日,《隐形书写》重印,书中的议题或许已在光阴的彼端老去,书中探究的事件与方法或许早已是司空见惯的事实乃至常理。除却作为一册文化(野?)史的资料,一则思想史的碎屑,我仍不自量力地想与未来的读者分享的,不仅是我身历并尝试图绘、纪录的社会文化轨迹,更是我尚年轻时的不无笨拙的勇气:直面现实,并尝试以自己的

思考、自己的文字形成某种小径，令瞬息万变的现实获得某种言说、批评性言说的可能，令批评性的书写孕育出新的社会建构的可能，至少是愿景。

<div style="text-align:right">

2018 年 4 月 19 日

草于香港屯门

</div>

绪论　文化地形图及其他

文化风景线的延伸

毋庸置疑，进入20世纪90年代以来，姑妄称之为"大众文化"的通俗、流行文化以愈加有力而有效的方式参与着对转型期的当代中国文化的构造过程。

从某种意义上说，在现、当代中国不同的历史阶段，"大众"文化始终在通过不尽相同的途径或隐晦或直接地作用于中国社会，只是由于某种文化的"视觉误差"的存在，使它长期以来成了文化视野之外的盲区。而90年代[1]尤其是1993年以降，"大众"文化的迅速扩张和繁荣，以及它对社会日常生活的大举入侵和深刻影响，使得我们无法对它继续保持可敬的缄默。无论是已成为普通家庭内景的电视机拥有量在中国城乡的惊人增长，还是在时间与空间维度及权限范围的意义上不断扩大其领地的电视节目；无论是好戏连台、剧目常新的图书市场，还是乍冷乍热、令人乐此不疲的电影、影院与明星趣闻；无论是面目一新的电台

[1]　本书所提及的90年代，均指20世纪90年代，为保证作者文章的完整性，此后涉及年代的部分均不加20世纪字样。——编者注

里种类繁多的直播节目，还是林林总总的热线与专线电话；无论是耳熟能详、朗朗上口的电视、电台广告，还是触目可见的海报、灯箱、广告牌、公共汽车箱体上诱人的商品"推荐"与商城"呼唤"；无论是不断改写、突破着都市天际线的新建筑群落间并置杂陈的准仿古、殖民地或现代、后现代的建筑风格，还是向着郊区田野伸展的度假村与别墅群。当然，尚有铺陈在街头报摊之上的各类消闲性的大小报章与体育、军事、青年、妇女类通俗刊物，装点都市风光的时装系列、悄然传播的商品名牌知识，比比皆是的各种类型的专卖店，使城市居民区钻声不绝、烟尘常起的居室装修与"厨房革命"。如此等等，不一而足。毋庸置疑，这一特定的文化现实对中国的人文学者乃至人文学科构成了全新的挑战。一如雷蒙德·威廉斯所指出的，至此，"文化"的涵义已转化为"表达特定意义与价值的特定的生活方式，它不仅存在于艺术与学识中，还存在于制度与日常行为中。就此而言，对于文化的分析便是对特定生活方式即特定文化中隐含于内彰显于外的意义与价值的分析"。我们间或需要一种文化理论，以研究"全部生活诸要素间的关系"，用以显现这一过程中历史的维度及日常生活表象背后的社会发展趋势。[1] 对此，我们姑且借助"文化研究"来称呼这一新的研究对象与领域。

然而，90年代中国社会转型对人文学者们所构成的挑战，不仅仅意味着研究与关注对象的转移与扩展，而且意味着对既定知识结构、话语系统的质疑；它同时意味着对发言人的现实立场和理论立场的追问。如果说，站立于经典文化的"孤岛"上，将杂芜且蓬勃的"大众"文化指斥为"垃圾"并慨叹当代文化的"荒原"或"废都"，是一种于事无补

[1] Raymond Williams: *Culture and Society: 1780–1950*, London, Penguin, 1958.

的姿态,那么,热情洋溢地拥抱"大众"文化,或以大理石的基座、黑丝绒的衬底将其映衬为当代文化的"瑰宝",则同样无益且可疑。在此,且不论中国是否已进入或接近了一个"后现代"境况,也不论西方的"后现代"情境是否真正"填平了雅俗鸿沟",在今日之中国,一个不容置疑的事实是,"大众"文化不但成了日常生活化的意识形态的构造者和主要承载者,而且还气势汹汹地要求在渐趋分裂并多元的社会主流文化中占有一席显位。简单的肯定或否定都无助于拓清这一斑驳多端而又生机勃勃的文化格局。试看,电视连续剧《北京人在纽约》(1993年)在重述美国梦的同时,也在抒发着不无激愤、痛楚与狡黠的民族情感,在建构"富人与穷人""男人和女人""美国人和中国人"的故事的同时,也在消解并转移着二者间的对立。同样,《过把瘾》(1994年)、《东边日出西边雨》(1995年)在美妙光洁的准肥皂剧表象下展现着中国的无名世界化大都市景观,构造着"个人"和关于个人的文化表述,同时也在重申着"核心家庭"、家庭伦理、"平装版"的人道主义信条及商业社会的职业道德与职业伦理。而《苍天在上》(1996年)、《车间主任》(1998年)、《抉择》(1999年),则无疑试图触摸社会现实中的重大命题,同时以经过缝合的革命经典叙事和通俗情节剧样式规避现实的沉重与挤压。同样轰动一时的社会新闻纪实片《5·18大案》(1994年),专题系列报道《中华之剑》(1995年),感人且迷人的电视剧《西部警察》(1995年),催人泪下的《咱爸咱妈》(1996年)、《儿女情长》(1997年)、《岁月如歌》(1998年),轰动朝野、老少咸宜的《雍正王朝》(1999年)与《还珠格格》(1998年),其多元文化定位与繁复的社会功能,都在向我们揭示着今日"大众"传媒及"大众"文化在当代中国所扮演的重要而极度复杂的角色。我们姑妄将同样成功并流行的电视连续剧或系列剧《我爱我家》

(1994年)、《武则天》(1995年)、《宰相刘罗锅》(1996年)、《英雄无悔》(1996年)、《孽债》(1995年)、《好好过日子》(1999年)、《牵手》(1999年)等存而不论。

文化研究及其陷阱

作为一个新的学术领域的文化研究（或曰文化评论）由是成为必需。事实上，1993年以来，种种学术论文、随笔、杂文以至专著，已然在有意无意间开始建构或涉足当代中国的文化研究。此间，简约斑驳暧昧的包装与油彩，梳理迷宫般的文化路径，以单纯清晰的线条勾勒一幅文化的地形图，似乎成为一种难以抗拒的诱惑。如果说，俯瞰、不屑的精英姿态，是文化研究必须跨越的第一关口，那么，"中国已然同步于世界"的乐观想象——仿佛90年代的中国已是全球一体化景观中一块并无杂质与差异的拼版，则是另一处诱人的捷径与陷阱，它会在中国与西方的相近历史时期、近似文化现象间进行简单的类比与并置。而类似做法，与其说是凸现，不如说是遮蔽了异常错综复杂的中国社会的文化现实，尤其是会遮蔽全球化进程中复杂的权力关系，遮蔽跨国资本的渗透对成型中的中国文化工业、文化市场的多重影响，遮蔽在文化包装之下的市场争夺、利益分配等经济驱动作用，遮蔽在当代中国特定的历史维度之上，一个民族、阶级、性别话语的再度构造及其合法化过程。诸如1995—1996年，长达一年之久矗立在首都体育馆南侧、白石桥路口的巨幅广告牌，以红、黑、白三色的简洁而醒目的格局大书："中国人离信息高速公路到底有多远？"在一处白色的箭头下面是一行小字："向北

1500米。"在这里,有趣的不仅在于它是一个聪明的广告构思,即将抽象的时间概念(滞后的中国人与中国科技何时赶上世界——人们间或记得1992—1993年之间,《人民日报》《光明日报》《参考消息》等各重要报刊曾把信息高速公路描述为一场"第三次浪潮"已然到来式的科技革命)转换为具体的空间概念("向北1500米"),而且在于曾在80年代令人回肠荡气的"强国不是梦"的宣言,于此却成了恰当且富于感召力的商品包装,三个用黑色等线体写就的大字"中国人",由是成了广告牌上最引人注目的部分。更为有趣的是,这幅广告牌的拥有者,"向北1500米"处的是一处国际互联网的节点站,当然同时经销的还有各跨国公司的电脑软件与配件。而1995年,另一则广告由于覆盖着公共汽车箱体、张贴于高层居民楼的电梯间及街头巷尾,于北京触目可见;其别致之处在于它以民间剪纸为主部构成广告简洁明快、亲切宜人的图像风格,在赶着牛车喜气洋洋前去赶集的红色"农家"剪纸下面,是同样的红色等线体广告词:"双休日哪里去?仟村百货赶集去。"于广告中凸现而出的不仅是亚细亚公司的企业形象——在全国创立了自己的销售连锁店的地方企业的"民间"形象,它还以一派盈溢的平民气象,对照着时兴了数年之久的精品屋、豪华商城或"艺术的殿堂、购物的天堂"一类的广告宣传,作用于中、低收入的人们对物美价廉的"平民"连锁店的需求和想象。与此同时,这幅平面广告中显见的民族风格,是巧妙地将自己的形象"卖点"定位于"民族",即在所谓的"民族作风、民族气派"之中,点缀一颗"中国心"——某种不甚了了的向往:一个为民族企业所支持的富强国家。但继而,是1997—1998年的"商场倒闭年",先是"仟村百货"悄然无声地宣布歇业,接着是富丽堂皇的巨型家居商城"海蓝云天"在开业不到一年之后被债权人停电封门。如果说,中国

在席卷亚洲、威胁全球的金融风暴中,岿然不动,坚挺的人民币几乎成了世界金融体系的重要依托,那么,由于下岗工人队伍的激增、1998年"干部下岗年"的震动、"公房私有"给节俭积蓄的市民家庭日常生活造成的巨大压力,使得中国各大都市的商业风景线上,亦如同在金融风暴劫后余生的亚洲各国一样,纷扬着形形色色的"大减价""狂减""挥泪大甩卖""再次忍痛,再次挥泪"的种种招贴。但与此同时,诸如"阳光广场""凯旋大厦"等巨型商城仍在继续铺展着现代大都市的景观,"宜家""普尔斯马特"或"太平洋百货(SOGO)"等全球连锁店亦构造着城市的新时尚;"后公寓时代"的别墅广告仍杂沓在跨国公司的巨型广告之间,在繁华要衢吸引着人们的视线。

极端丰富的文化现象的涌流,似乎给任何一种尝试勾勒一幅完整清晰的90年代中国文化地形图的努力,提供了"能指的盛宴"。我们似乎可以轻而易举地攫取我们所需要的文化资料,剔除其中的暧昧可疑之处,用以构造一幅天衣无缝、光可鉴人的文化图景。然而,90年代的中国文化,与其说为我们提供了一幅色彩绚丽、线条清晰的图画,不如说为我们设置了一处镜城:诸多彼此相向而立的文化镜像——诸多既定的、合法的,或落地生根或刚刚"登陆"的命名与话语系统,以及诸多充分自然化、合法化的文化想象——相互叠加、彼此映照,造成了某种幻影幢幢的镜城景观。简单化的尝试,间或成为命名花朵所覆盖的危险陷阱。

理论旅行与现实观照

毋庸讳言,文化研究之于中国,仍可为其勾勒出一条西方理论的旅

行线路：英国（伯明翰学派，对工人阶级文化的再度发现）→美国（作为跨学科、准学科的文化研究，多元文化论，后殖民理论及其表意实践，关于公共空间的讨论及其族裔研究、性别研究）→亚太地区的文化研究实践（中国）。然而，文化研究之于中国的意义，与其说是又一种西方、美国左翼文化理论的"登陆"，不如说刚好相反，它不仅表现了我们对繁复且色彩斑斓的中国文化现实的关注远甚于对某种新学科、新理论的关注，而且表现了我们寄希望于这种关注与文化考察自身构成对既定理论与先在预期的质疑以至颠覆。我们借重文化研究的名字，并借助某些英美、澳大利亚和其他亚洲国家文化研究的理论与经验，更重要的是尝试广泛涉猎90年代当代文化现象——不是依据既存的文化研究（或曰文化评论）理论，亦非试图以中国文化现象印证西方文化理论，而是努力对丰富而复杂的中国当代文化做出我们的解答。直面90年代中国社会转型对人文学科所提出的挑战，一个必须警惕的危险陷阱，便是再次创造或挪用一套全能的命名与玄妙的术语。从某种意义上说，文化研究的前提之一，在于我们拒绝以理论的权威话语及"元话语"作为唯一或"唯二""唯三"的有效范式。对于现象的丰富性与事实间的差异性的关注，要求我们间或须借助某种人类学、社会学的方法及成果。

在文化研究领域，尽管首先跃入我们视野的或许是90年代拥挤而繁杂的文化风景线，但我们所关注的绝不仅仅是时下与流行；即使具体到90年代的文化研究之中，一个必需的组成部分便是对我们最为直接的精神遗产（80年代思想文化史）的思考与反省。而作为一个文化研究者，我们对今日文化现实的描述与思考，同样无法回避对近、现、当代中国文化史与思想史的再读与反思。是反思，不是简单粗暴的拒绝与否定。将反思、反省作为否定的代名词或特殊修辞方式，无非是80年代

"历史文化反思运动"在我们记忆清单上写就的一笔。"反省 80 年代",并不意味着在八九十年代之间建立起"现代"与"后现代"、"精英"与"大众"的截然对立的表述,并且以"优越全新"的后者否决"陈旧过时"的前者。类似做法不仅简单且荒谬,而且其中一个显而易见的悖论在于:一边是非历史或反历史的研究态度,而另一边则是典型的现代主义文化逻辑,即线性的历史进步观——新的、晚近的便是好的、善的、美的。事实上,90 年代的社会与文化剧变,不时以所谓"原画复现"的方式提示着历史的脉络。尽管不一定以"第一次是悲剧,第二次是喜剧"的方式,但同样的历史景观确乎在不同的时段中复现。因此,今日的中国文化研究不仅必须在历史的维度上展开,而且其自身便同时是新的角度与视野中的历史研究。一种知识谱系学与考古学的方法由此而成为或可借重的"他山之石"。

何谓"大众"

然而,在与此相关的种种社会文化实践中,文化研究的主要对象"大众文化"及其"大众",却是一组必须重新质疑和定义的语词;而在伴随着 90 年代中国"大众"文化及"大众"传媒的急剧扩张而产生的种种关于大众文化的叙述中,类似概念的使用与界说,却无疑存在着相当程度的混乱。在此,一个必须提出的问题是:何谓"大众"?何谓"大众文化"?

在当代中国特定的现实语境中,关于"大众",一个最为切近而"自然"的联想,是"人民大众""劳苦大众""工农大众"。这无疑出自计

划经济体制时期社会主义文化的历史记忆。事实上，它也是从30年代的左翼文化到社会主义文化这一主流文化脉络所产生的语义的历史积淀。在这一历史视域中，"大众"一词，始终联系着另外一些关键词：作为历史主体与"创造历史动力"的"人民"，和另一组相对中性的名词："群众""民众"。从某种意义上说，"大众"，作为一个关于"多数人"的指称，在现代中国史上，始终在反封建与社会民主的层面上，具有某种道义的正义性（在现代中国文化史上，与此相关的语词，计有相对封建贵族的"平民"概念，在现代民族、民主国家意义上使用的"国民"概念——就我们所关注的文学/文化概念而言。而"国民文学"一词，有着二三十年代日本→中国的"语词旅行"路线。这后两者，在90年代中国大众文化的再次勃兴及其讨论中并不多见）。因此，90年代中国大众文化的倡导者，正是有意无意间借助这一历史文化与记忆的积淀，为其提供合法性的论述与申辩。似乎"大众"之于"大众文化""大众传媒"的主体地位，有如"人民大众当家做主""工农兵占领文艺舞台"的社会理想得以实现的更佳方案。

然而，一如自20世纪20—30年代，尽管诸多关于"大众""大众化""大众语"等语词的论争贯穿着文化的主要脉络[1]，在此期间，作为现代民主社会重要组成部分的文化工业、文化市场及其产品（大众文化的生产、消费、再生产过程），却始终是一种匿名的文化事实。尽管30年代，在中国的大都市至少是在上海，已形成相当丰富而多元的大众

[1] 有关20—30年代围绕着"大众"一词所展开的文化论争，可参见笔者所指导的吴晓黎的硕士学位论文《作为关键词的"大众"：对二三十年代中国相关讨论的梳理》。刊于暨南大学《思想文综》1999年第1期。

文化工业及其市场，但除却作为间或提及的批判、否定对象（"小市民文化"或封建渣滓），它几乎不曾进入知识分子群体的关注视野。90年代，中国大众文化的重提，无疑联系着文化工业与文化市场系统的再度出现；于是，"大众"，这个事实上已被近代以来西学东渐进程所深刻改写了的语词，便显露出另外一些层面：首先是在对大众文化持拒绝、批判态度的文化讨论中，隐约显现出的尼采、利维斯、T. S. 艾略特这一理论脉络上的"大众"观；在这一脉络中，"大众"（Mass/masses）一词意为"乌合之众"，充满了贵族／精英文化视域中的轻蔑之意。90年代大众文化的批判者更多采取的，则是延续并改写了这一理论论述的法兰克福学派的思想资源。在后者的西方马克思主义的立场上，"大众社会"有着原子化社会的特征，而"大众文化"则是一种自上而下、实施社会控制、浇铸"社会水泥"的重要方式与途径。但是，如果说，对大众文化的批判和拒绝，间或包含着"借喻"式的对昔日标语口号式的政治宣传与意识形态控制的批判，那么，对大众文化的轻蔑与厌恶，却又无疑与作为中国知识界基本共识的社会民主理想，发生了深刻而内在的结构性冲突。这间或是造成当代知识群体的多数面对大众文化的现实，多少陷于自相矛盾与文化失语的原因之一。

正是在中国大众文化的倡导者与辩护者那里，"大众"一词所隐含的社会民主与民主社会的特征，成为其不言自明的合法性依据；而且也正是在"大众文化"的倡导者与辩护者那里，工业／后工业社会之所谓的"大众"，开始显露出其作为社会消费、娱乐主体的意义。而在这里，为熙攘豪华的商城风景与快乐的消费者所盈溢的当代中国社会场景，似乎便再次借助记忆中的"物质充分涌流"的未来乐园勾画，以及人人耳熟能详的"与世界接轨"的目标，呈现出一幅乐观主义的现实及前瞻的画卷。

"格调"还是阶级

但在此,大众文化及大众社会的拥戴者们所有意无意地忽略的,却是所谓后工业社会的基本前提:"在消费上消灭阶级""蓝领工人白领化"等,在中国并无可以与之对应的事实。如果说,在"后工业"社会,"冉·阿让式的犯罪"(为了生存,为了一块面包)已成为古远的过去,取而代之的,是弗洛伊德意义上的疯狂,那么,90年代的中国却原画复现式地充满着巴尔扎克时代酷烈而赤裸的欲望场景。尽管消费主义的狂潮席卷并改写了中国城乡的价值观念及日常生活(在此,姑且不论此间所包含的巨大的破坏与灾难性因素),但正是消费方式与消费"内容",成为中国社会日渐急剧的阶级分化的外在指征;服装品牌、生活方式与居住空间,不仅成为现代社会所谓不同趣味的标识,而且成了阶级身份的象征。试看,一本名曰《格调》[1]的译著,在1999年间风行中国大都市的图书市场——更为有趣的是,这本书的英文原名是 Class/阶级。而此书的作者,似乎在前言中声称要嘲弄美国社会无名的阶级现象,但事实上,此书却成了地地道道的辨识、确认或伪装自己阶级身份的指南读物。毫无疑问,这正是它在今日中国可能畅销的真正原因之一:这不仅因为我们已拥有了一定数量的中产者——可能准确的称呼是(外企)公司的"白领阶层",同时在中国社会中也确乎出现了比例甚微但在中国众多的人口基数上蔚为壮观的新富阶层;不仅由于他们或许正是最需要表明自己"全新"的阶级身份的一群——时时挥金如土毕竟是

[1] 《格调》,原名 Class,作者 Paul Russell,梁丽真、乐涛、石涛译,中国社会科学出版社,1998年。

种极不"经济"的方式，它远不如成为某种俱乐部成员，驾驶着某种品牌的车子，周末"消失"在郊区别墅，全套行头含蓄而一望可知价值连城，要来得得体且持久；更重要的是，中国正经历着一个阶级分化、重组的社会转折点，但阶级文化却并未因此在意识形态层面上获得充分的合法性，而始终处于匿名与匮乏之中。因此，《格调》一书便堪称"拾遗补阙"。然而，一如《格调》一书的作者声称要批评至少是讥讽美国社会可见而无名的阶级现实，但当他写到"不可见的顶层"时，艳慕之情便难于自制，而写到颇具昔日贵族风范的社会上层时则肃然起敬，他的尖酸、批评仅仅朝向中产阶级尤其是中产阶级下层及社会底层，这与其说有某种"势利"之嫌，不如说刚好暴露出作者本人的中产阶级身份与心态。因此，作者尽管颇为酣畅地讥讽了美国中产者对阶级话题的病态敏感，但附在书后的"测验"问卷（诸如居室中的一块新地毯应扣分若干，化纤地毯则无疑是身份"灾难"，而一块磨损的羊毛地毯该加分若干等），却无疑作为某种有效的实用指南，为生怕失了身价的中产者提供了具体而有效的帮助。在此，且不论《格调》一书已是美国社会的久已过时、落伍之作，且不论法国著名后结构主义理论家早已揭示出趣味／格调已成了当代社会最基本的阶级分野；尽管80年代以来，美国中产阶级的社会地位经历着缓慢而持续的下降过程，与之相伴随的，是大资产阶级势力的上升，但在今日美国，中产阶级（middle class）仍占美国人口总数80%之众，可以说是名副其实的美国社会的"大众"——多数人。当然，在此，我们毋庸赘言这一比例数字的出现，并非某种一目了然的现代化、社会民主的必然结果与奇迹，而是不平等的全球化格局的产物：要供养如此众多的美国中产者保持他们"美国化"的标准生活，仍需要数量超出其若干倍的"下层阶级""蓝领阶层"或直呼为"无

产阶级"的大军。如果还须问：他们在哪里？答案简捷而明晰：在美国的后院——数量可观的非法移民们，更巨大的，在美国之外——第三世界。

相反，在今日中国，尽管蓬勃繁荣、生机勃勃的"大众文化"开始越来越明确地将自己的消费对象定位为"中产阶级"，但美国标准意义上的中产阶级，不仅在数量上，而且在社会结构中，都远非中国社会的主体——多数或"大众"，它并非当代中国社会已然成形的稳定的阶级或阶层。定位于中产阶级的大众文化，与其说是在小心翼翼地满足着中产阶级的需求，不如说是在谆谆教诲、规范着一个未来的中产阶级群体。说得直白些，90年代中国的"大众"文化，其自我定位的社会功能之一，便是为"下一个世纪的中国"，呼唤和构造着中产阶级社群。早在七八十年代之交，"中产阶级"已成为现代性话语建构过程的重要组成部分之一，用以指称民主体制的基石及社会富裕的程度。如果说，"资产阶级"作为昔日意识形态叙述中的敌人、恶魔和丑角，仍未能充分获得表达及意识形态意义上的合法性，那么，"中产阶级"/"大众"，则借助着"走共同富裕的道路""奔小康""让一部分人先富起来"等源头相近而又各异的权威话语，借助80年代精英话语建构中的民主社会构想，获得了相对充分的合法性。而更有趣的是，类似关于中产阶级/大众社会之表述的"中产阶级"或"大众"，在不同的语境中，间或有意无意地制造着另一语词、语义上的混乱：将 Middle class（中产阶级）/bourgeois（布尔乔亚、资产阶级）混译为"中产阶级"，或用这两个在欧美世界大相径庭的语词与阶级来表述"大众""大众社会"的特征与诉求。当人们热衷于勾勒未来的中国——一个以"中产阶级"为主体的大众社会——的时候，他们似乎没有试图追问：13亿人口之众的中

国，是否有可能成为中产阶级（姑且以美国的中产阶级/middle class 为尺度）占 80% 或至少 50% 以上的国家？如果答案仍是肯定的，那么剩下的 20% 或 50% 将过着怎样的生活？在全球化的今日，我们将如何解决哪怕仅仅是支撑 50% 的中国中产阶级式生活的能源，我们将如何解决他们必将制造出的现代垃圾，以保持环境和社会的可持续发展？等而下之的问题是，谁将成为未来的"中产阶级"？无法跻身于这一群体的人们，其生存权、劳动权是否不属于"人权"范围，不值得付出些许关注？

现实与话语逻辑

如果说，对类似问题的追问，尚属"超前""奢侈""杞人忧天"，那么我们不能不付出关注的是，尽管有些"成功者"或幸运儿已过上美国式的中产阶级生活，享有城中的公寓、郊外的别墅和私家轿车，不断地享有并计划着种种自费越洋旅行，出入于国际名牌专卖店或优雅宜人的酒吧、咖啡馆、健身房，但与此同时，90 年代后期，中国社会原有的消费主体——占城市人口比例多数的工薪阶层，堪称"大众"，却伴随着国有大中型企业的改造、国家机构改革，而显现出消费能力和社会地位的急剧下降。如果说，"蓝领工人白领化"是确认所谓后工业社会或消费社会的基本条件和外在指征之一，那么，在今日中国普遍发生的，却是蓝领工人作为昔日最稳定的、在某种程度上享有特权的阶层的全面跌落。一个有趣的例证是，1999 年为纪念"五一劳动节"，中央电视台《实话实说》栏目推出了特别节目《咱们工人有技术》。一望而知，这一选定的标题是

五六十年代口口相传的主流歌曲《咱们工人有力量》的"变奏"。尽人皆知，作为《东方时空》栏目的衍生节目之一，《实话实说》是中国第一个也是最著名的谈话节目（talk show）。这一节目仍保持了它的一贯风格：调侃、煽情、轻松愉快；尽管它必然以擦边球的方式，回避了中国工人阶级社会地位的变迁这一重要而敏感的话题，但它亦颇为巧妙地借助这一话题，把中国工人（蓝领阶层）的形象转换为准白领的高级技术工人形象。如果比较一下同一时期作为公益广告而在中央电视台反复播放的一则MTV，这一命题便显现出它的繁复有趣。这首基本上以五六十年代的主流歌曲为其节奏型的歌曲，首先以平行蒙太奇分别呈现出两个很难建立起逻辑关系的场景：一个场景是，显然停产已久的车间中，着深蓝色老式工作服、愁苦相对的工人们；另一场景则是，由著名演员王玉梅所扮演的一位农村大娘，她正洒扫土炕、关闭门户，提起包裹上路。继而"谜底"出现：大娘出现在苦闷无语的工人中间，一席谈使愁云惨雾中的工人昂起了头。毫无疑问，至此，下岗工人——这一转型期中国重要的社会问题，已被成功地组织在经典社会主义艺术/工农兵文艺的叙事模式之中。王玉梅出演的是经典叙事模式中的"子弟兵的母亲"、巨人安泰的大地母亲的典型形象，她本人在新时期初年的话剧名篇《丹心谱》、著名的谢晋电影《高山下的花环》中的表演，无疑成功地润泽着这一昔日催人泪下的典型；而近期内，她在电视连续剧《儿女情长》中饰演的母亲一角，则使她再次成就了一位苦情戏中的母亲角色。因此，当她风尘仆仆地出现在停产的车间里下岗工人中间的时候，下岗/失业——这一经典社会主义逻辑之外的事实，便被整合在社会主义的话语脉络之中。此后的MTV，是一连串蒙太奇镜头：青年工人挥汗如雨地在蹬板车拉货或在建筑工地上劳作，女工撑起了街头小吃摊，工人们在村

里为大娘收割,最后则是这些工人身着海蓝色(更具现代感)的工作服,在全新的厂房前做昔日英雄群像造型。仰拍的摄影机突出了这错位的时代感。我们把这一"分享艰难"的表述参照于下岗工人的"单行线"政策[1],不难发现其中另一处现实与话语的错位。因此,似乎是一次偶合或必然,当代中国所面临的社会、文化与英国伯明翰学派——文化研究的源头——创始之际所提出的问题,显现出惊人的贴近[2],尽管其现实历史语境有着如此深刻的不同。

"大众"·主体

1999年,中央电视台春节联欢晚会上首次出现了一个表现下岗工人的小品。尽管对照着七八十年代之交的空前盛况,春节联欢晚会——这种事实上是借助电视媒体所提供的想象空间,再度构造全国人民同在的革命大家庭表象的形式——已黯然失色、风光不再;尽管在春节期间前往海外旅游至少是前往郊区燃鞭放花炮,已成为崭新的时尚,但对于绝对多数中下层的城市家庭说来,这一台晚会仍是聊胜于无的娱乐时间,因此它仍是可预期的、收视率最高的节目之一。在此,何种节目出演、

[1] 1998年,政府出台了下岗工人的"单行线"政策,即不鼓励或不实行下岗工人回流(本单位"自行消化"其下岗职工,或许诺企业经济效益一旦好转,将再度录用其下岗职工)的做法,而主张工人一经下岗,便立刻"分流":转向其他领域就业,或成为个体劳动者。而在上述MTV中,下岗工人显然在艰难时期过后,重聚在改造后的工厂之中。

[2] 参见 Graeme Tuner, *British Culture Studies: An Introducion,* Routlege Press, London, 1996。参见陈光兴的《英国文化研究的谱系学》,陈光兴、杨明敏:《Culture Studies:内爆麦当奴》,台湾《岛屿边缘》杂志社,1992年。

以何种方式出演，仍举足轻重，意味无穷。正是在这个小品中，出现了一个乐天知命的下岗工人，并提供了新的一年新的"俏皮话"："苦不苦，想想人家萨达姆；顺不顺，想想人家克林顿。"中年以上的人们不难辨认出这则"名言"实际上是"苦不苦，想想红军二万五；累不累，想想革命老前辈"的戏仿形态。如果说，此时出现在主流媒体上的已是王朔式的"误用"和调侃，那么，确乎借助昔日意识形态有效表达的，则是这位下岗工人如何以自己的善良和乐天使一位下岗干部——准确地说是"分流"干部——走出了情绪的低谷。这仍是"卑贱者最聪明，高贵者最愚蠢"的模式。

时至 1998 年，国家公布下岗工人的数字已由 100 万下降到 60 万[1]，但较之"奇妙优雅的中产阶级"，这一问题似乎更属于"多数"/大众。如果说，1996 年前后开始出现在几乎所有重要传媒上的关于下岗工人的栏目，与其说是在发出他们的声音，不如说，它们更多的是以另一种方式在展示经济起飞、个人奋斗的奇迹，或在颇为美妙的关于"个人主义"的话语建构中，为人们提供着想象性的抚慰与现实合理的叙述。我们可以毫不迟疑地指出，在类似栏目中，工人/下岗工人绝非叙述的主体，他们最多成为被表达的对象，而绝非表达者。而与之参照，下岗女工尽管事实上是下岗工人中的大多数——当昔日的经济支柱性产业（纺织业）成为重点压缩、改造的对象时，尤为如此，甚至可以说，

[1] 这一统计数字的下降，并非表明"再就业工程"已大获成功，而是定义下岗工人的标准发生了变化：下岗工人如果以任何方式获取任何数目的收入，便意味着与原单位脱钩，而不再进入下岗工人的名单。参见北京大学比较文学与比较文化研究所硕士研究生于洪梅在笔者 1999 年的"中国通俗文化研究讨论课"上所提交的调查分析报告《报刊媒体上关于下岗女工的报道》。

大中型企业的改造，从某种意义上说成了当代中国性别秩序与社会性别结构的重组，但在诸如上面引证过的MTV中，女工仍只是一如昔日工农兵文艺的雕塑群像中某种形象／修辞性的点缀。在1996—1998年的传媒报道中，下岗工人问题似乎只是一个"普遍的"社会问题，全无性别差异（或曰歧视）的存在。直到下岗女工作为难以无视的、尖锐的社会问题，终于浮现在传媒之中的时候，她们所面临的残酷乃至严酷的问题现实却始终被遮蔽在两种修辞形象背后：一是作为种种"古老"苦情戏中的母亲：一则颇为成功的公益广告，展现一位下岗女工在再就业介绍所拒绝了社会地位低下的"家庭服务"，但因街头的孩子想到了自己的儿子，再毅然返回，接受了那份一度拒绝的工作；一是"现代经典"／言情滥套中的作为"成功者"的女老板（电视连续剧《女人四十》或《牵手》）。如果说，前者是把"下岗"／失业表现为以女性为主人公的苦情戏所必需的"一连串灾难"——诸如丈夫移情，孩子或公婆、父母身患绝症等等——中一个并无特异性可言的灾难，那么，后者则不仅将女工／女性社会地位的下降、平等劳动权的丧失转化为"快乐下岗"——不如说是自愿"下海"及经济奇迹中的例证，以女性成功者的故事，再度讲述、印证个人奋斗、自我发现的"新的"文化逻辑；而且一如于洪梅的发现：由女工而为"女老板"——这同时意味着由国营社会主义体制中的成员，而为体制之外的"个体户"，而后者无疑不再享有体制的保护与各种社会福利。它之所以被倡导、被鼓励，间或在于"单行线"式的下岗政策，正是要鼓励更多的下岗工人脱离体制，"成为自食其力的（个体）劳动者"，从而不再是社会的"负担"和"包袱"。

但较之于下岗工人甚或下岗女工，在中国的"失业冲击波"面前，同样遭到重压，却完全处于无名无语状态中的，是充满了大中城市的农

民工；而正是他们明确地成为社会"再就业工程"得以"软着陆"的对象。于是，在中国大城市的种种个体服务业的招工启事上，添加了"北京（或上海、广州、天津）户口"一则，无言地昭示着对一个更为弱势群体的剥夺。与农村入城的打工者相比，下岗工人仍在相当程度上生存在现存体制之中；而城市打工者，这些更接近经典马克思主义所论述的城市无产者，则是体制转型期重要的却全然不可见的社会事实。现存体制几乎不曾为他们提供任何保护。我们只需简单地参照两个事实：一是中国的8亿之多的农村人口，一是被普遍谈论的农业生产的女性化，即留在农村耕作务农的已是"3857部队"（妇女和50岁以上、7岁以下的男人），那么，我们已然可以得知，城市打工者的人群是何其巨大。如果说，他们才是"多数人"意义上的"大众"，那么，在今日中国方兴未艾的"大众文化"，显然并未给此类"大众"留有空间。或许没有人会怀疑他们正是当代中国社会语境中的"大众"，而且毫无疑问，是"沉默的大多数"[1]，是热衷于"沉默的大多数"之话题的人们毫不关注的对象。尽管有着如此众多的、不同档次及定位的报纸杂志，但完全定位于农村进城的打工者的，在全国范围内只有《佛山文艺》杂志社的半月刊《外来工》。有趣的是，从80年代中、后期到90年代前期，外来工尤其是外来妹作为一种"新生事物"，作为"社会进步"的标志，曾多少成为传

[1] 1997年，骤然辞世的青年作家王小波的最后遗言，是发给一位美国朋友的电子邮件："在一个喧嚣的话语圈子下面，始终有个沉默的大多数。既然精神原子弹在一颗又一颗地炸着，哪里有我们说话的份？但我辈现在开始说话，以前说过的一切和我们都无关系——总而言之，是个一刀两断的意思。千里之行始于足下，中国要有自由派，就从我辈开始。是不是太狂了？"在作家身后，这段话被反复地引用，他的一部随笔杂感集便以《沉默的大多数》为题。但谈论"沉默的大多数"的人们基本上把它作为知识分子尤其是精英知识分子或所谓"自由派"的代称，绝少有人想到阶级与社会构成意义上的多数。

媒的热点：电影《黄山来的姑娘》（1983年），获奖电视单本剧《娥子》（1988年）、电视连续剧《外来妹》（1991年），大都仍在"城市/乡村""文明/愚昧"的二项对立的表达中，把离乡离土的姑娘表现为勇者，一种战胜陋俗、战胜偏见的成功者。其中《娥子》多少触及了城市单身女性与农村"小保姆"间直接而微妙的主仆关系，但此后姐妹情谊的建立与表达，却最终成就了一幅温情融融的画面。而收视率颇高的连续剧《外来妹》，事实上展现了90年代中国社会重组过程中的一个重要事实：一边是国有大中型企业的女工大量下岗，一边则是沿海经济开发区的外资、合资工厂大量雇用（甚至未成年的）外来妹（农村女工）。尽管，这无疑不是这部情节剧的要旨，但它不仅触及了充满冲突张力的劳资关系，而且委婉地呈现了早期工会斗争的内容。但毕竟，"肥皂剧"或者说电视情节剧的形式，决定了它仍然只能是一幅想象性的社会图景。然而，伴随类似社会冲突在一个阶级分化的过程中成为重要的社会现实，它们却渐次在"大众"传媒中隐匿了身影。这间或由于情节剧/"肥皂剧"的形式已难于为如此尖锐的社会矛盾提供有效的想象性解决；而在笔者看来，这同时缘自在80年代仍相当程度上左右着社会常识系统的昔日主流意识形态尤其是其中的阶级意识在渐次褪色。重组中的阶级现实日渐渗透进人们的日常生活，但关于阶级的话语却日渐成为一份深刻的禁忌；尽管如此，对阶级现实与话语的明确拒绝，仍继续成为中国知识界"告别革命"的历史选择中一份重要的文化实践。相反，伴随着泡沫经济、都市扩张与中国体制改革的再度闯关，部分社会矛盾的激化尤其是威胁城市居民的都市暴力的加剧，类似阶级的偏见与冲突开始在大城市居民（城市户口的拥有者）针对"外地人"（无疑不是在仍然局部生效的国家分配制度中进入城市的新居民，更不是腰缠万贯、购房买地的

"大款"/新富,而是农民工)的公开敌意中呈现出来。它甚至在1997年中央电视台《实话实说》栏目一次关于"小保姆"的话题中露出了端倪。这显然是一种复活昔日"常识"系统以转移今日现实矛盾的"经典"方式。除却出现了90年代初年深圳工厂大火、众多的女工(基本上是"外来妹")丧生火海或终生致残的惨剧,以及打工妹被发廊女老板蛮横剃去满头乌发、绝望几欲自杀等具有"新闻价值"的故事,农村入城打工者尤其是他们作为一个新的社会群体,很少成为"大众传媒"的关照对象。而针对他们的报道,一个通用的修辞方式,则是遮蔽其中昭然若揭的、只能名之为阶级压迫的事实,而代之以"民族"叙述(外国老板)或"地域"冲突(港台奸商或城乡差异)。

因此,尽管阶级、性别、种族——这一文化研究的三个基本命题与原点,似乎已是欧美左翼学术界耳熟能详的"三字经",但它却是转型期的中国,在社会的重组与建构过程中最为重要而基本的社会事实,而这些事实却大都处于无名或匿名的状态之中。勾勒一幅文化地形图的需要,不仅在于揭示简单化的命名背后诸多隐匿的、彼此冲突又相互借重的权力中心,而且在于直面这一重组过程中的社会现实,并且对其发言。

权力·媒介

在90年代急剧变幻、剧目常新的文化风景线上,或许最引人注目的便是传媒系统的爆炸式的发展与呈几何级数的扩张。短短数年间,中央电视台已由三个频道扩展为八个频道,各地方电视台的频道也大都由一个扩展为数个;同时,带有更为鲜明的商业经营色彩的各地有线电视

纷纷登场，而且大都由每天几小时的播出时间，变为 24 小时连续、滚动播出。伴随着各地方电视台开始通过通信卫星转播电视节目，在中国大中型城市，普遍可以接收到 30—60 个频道的电视节目。上海的电视塔"东方明珠"以"亚洲之最"的高度俯瞰着重新火树银花的昔日东方第一大港；北京的电视发射塔，也成为游客们在"新雾都"罕有的晴朗之日登高远眺的著名景点。继 1993 年，大报周末版（其中最著名的当属《南方周末》）、副刊、各类休闲型小报纷纷创刊，大型豪华杂志盛装出演，而继晚报、周刊的热潮之后，早（晨）报开始成为新的热点。

众所周知，迄今为止中国尚未允许出现私有的或纯粹商业性质的电视台、电台、报社、杂志社、制片厂或出版社。正是在这里，90 年代中国的社会、文化结构再度显现出它的"镜城"式特征：尽管从表面上看来，传媒仍完全置身于经典政治权力的掌控之中，但事实上，伴随着电视频道的不断增加、播出时间的不断延长，是不同来源的资金的大量注入与制媒者构成的日渐复杂；如果说，90 年代中国最重要的社会变革，便是昔日的经典权力开始以种种途径转化为企业资本或个人资本，那么，类似情形的发生，在传媒系统之中尤为剧烈而清晰。1993 年前后，电视业的栏目制片人制的出现，开始了中央、地方程度不同的"出售"（或曰"承包"）节目时段的情形；尽管当然存在着不同形式的审查和管理制度，但类似引入社会资金的方式，必然使商业操作的因素进入电视制作与播出流程之中；在某些时候，这已然成为节目制作的先决因素。尽管有着关于禁止外国资本染指中国电视业的明确规定，但不仅跨国资本早已以"正大剧场""东芝动物乐园"的方式捷足先登，而且诸多跨国公司亦通过将资金先注入香港然后再注入国内合资公司等曲折的途径，介入了中国电视业。事实上，90 年代以来，姑且称之为"大众

传媒"的电视、广播、电影（发行业而非制作业）、出版业，已成为最为有利可图的行业之一；作为新兴行业而一夜之间成为热门的中国广告业，在某种程度上只是传媒业的"附件"。1996年的一个爆炸性新闻是，中央电视台1997年每天4分30秒的黄金时段广告在投标竞争中，卖出了24亿元的高价；其中最令人瞠目结舌的，是《新闻联播》与天气预报间的5秒钟标版广告竟卖出了3.2亿元的"天价"。而中央电视台广告部公布的底价则"只有"1650万元。[1]我们姑且把夺得"标王"的秦池酒厂这一几近疯狂的投标行为存而不论，仅此极端的一例，已可以看出电视/传媒系统在何等程度上成为聚敛金钱的聚宝盆。已无须多言，在这一经济实用主义的时代，金钱自身所具有的新神及主宰的意义；一本万利甚至无本（因为电视台原本是国家资产）万利的"买卖"不仅必然使拜金的人们趋之若鹜，而且无疑在行使巨额资金所赋予的权力乃至特权的同时，获取着诸如文化资本一类的附加值。毫无疑问，这一多种资金涌入电视/传媒系统的事实，并未彻底改变中国传媒之为权力媒介的特征，但它已经在相当程度上，造成了权力的分散与相对多个权力中心的形成。

共用空间

从某种意义上说，进入90年代，所谓"官方/民间"的经典二项对立式越来越多地被用于描述当下中国的文化地形；但在笔者看来，这

[1]《标王何以开天价》，1996年11月15日《北京青年报》第2版"青年周末"。

一简单的对立式在90年代中国的文化"镜城"中已丧失了它的明晰性和有效性。如果说,作为90年代中国最为有利可图的文化工业系统,大众传媒这一——本万利的"好买卖"的确借重着其作为权力媒介的垄断特征,那么,企业资本的积聚,以及其中愈加鲜明的商业操作和市场行为,已在相当程度上改写了原有的权力格局及运作方式。从另一个侧面上看,市场经济或市场经济的形成过程本身,则不断被描述为"民间"、中国公共空间得以浮现的历史契机。类似立论的持有者,常常忽略了"商业化""市场化"作为"改革开放""建设有中国特色的社会主义"的重要组成部分,其本身便是"官方"的主流行为。而90年代尤其是1993年以降,诸多被指认或自我指认为"民间"的机构、形象的出现,无疑显现了原有权力结构的纵横裂隙,但它们却几乎无例外地带有新主流文化的建构者的特征,或以全球化格局中其他权力中心(诸如跨国资本及国际机构或企业、个人资本)的资助为其存在的支撑。如果以创立于1993年的中央电视台的早间栏目《东方时空》为例,似乎可以更为清晰地展示这一繁复的镜城情境中复杂的权力格局。或许可以说,这个时至今日已成为"王牌"的栏目组,是电视传媒转型的最成功的例证:栏目获取了当时在中央电视台的节目播出中尚属空白的上午时间段,全部使用来自社会的资金,由栏目制片人选择、雇用制作人员(其中不乏在80年代被称为"社会闲杂""文化盲流"的城市边缘人)。如果说,栏目的板块之一《东方之子》尚带有正统电视访谈节目的特征(尽管其访谈对象的选取,已具有了指认、命名"新时代"名流、"英雄"的性质),那么,它的另外两个板块《生活空间》和《焦点时刻》,则第一次向当代中国显现了媒体之于社会生活巨大的规范与整合力量。极为有趣的是,90年代初期,中国文化格局中一个显赫(在欧美世界)而匿名(在

国内)的现象,是青年一代的独立制片电影(亦被称为"中国地下电影")的出现,其中颇为重要的是"新纪录片运动"。其创作主部,是"流浪北京"的青年艺术家和电视从业人员,他们大都以录像带的形式制作其作品。这一多少带有西方先锋艺术运动特征的尝试,颇为偶然地被欧美世界所"发现",并立刻被热情地命名为当代中国的政治抗衡艺术。作为一种直接而恰当的反馈形式,独立制片运动的参与者,在成为西方世界的座上宾的同时,被指认为中国本土的不轨者;在当代中国历史上第一次,以公开的方式,在报刊上公布了对他们的制片禁令,而这一禁令似乎进一步成为西方世界命名的回声和印证。但也就是在这一禁令成为海内外关注热点的同时,新纪录片运动的部分成员成了《东方时空》栏目组的主创人员。新纪录片相对于昔日主流纪录片(严格说来,纪录片几乎是当代中国的一种文化缺席,取而代之的,是《新闻简报》的官方样式)说来,其主要特征为突兀、粗粝的纪实风格、大量访谈和搬演段落的结合以及对准社会边缘人与小人物的再现方式;而此时,这一切成了《生活空间》栏目的主体风格。如果说,中央电视台是"官方"(或曰权力媒介)的典型形态,电视制媒者无疑置身于权力中心,甚或成为权力的"喉舌"或代言,独立制片运动(或曰"地下电影")是"民间"声音的代表与象征,而独立影人(或曰流浪艺术家)是城市乃至社会的边缘人,那么,他们似乎在这里颇为和谐地结合在一起。而《生活空间》将镜头朝向"庸常之辈"、凡人琐事及其主题词所显示的文化定位——"讲老百姓自己的故事",则不仅进一步成功地延伸、实现了新纪录片运动的主旨,而且以更为"电视化——视觉化与通俗化"的方式凸现了八九十年代文化转型的完成。如果说,80年代末,新写实小说,事实上充当了80年代终结处一柄并非预期中的文化降落伞——由政治拯救转

向经济拯救,由生死存亡的"世纪之战"转向哭哭笑笑"奔小康",由精英主义的文化崇拜转向实用主义的拜金及其对职业伦理、社会秩序的臣服,那么,《生活空间》及其带动的全国性的电视文化新时尚,则表明一个新的中心再置及其合法化过程的进行及完成。如果说,所谓"解构理想主义"在80年代尚且是一种文化潜流,那么此时它显然已经成为主流媒体、样板栏目中的"正当"的文化行为,成为一种以絮叨、独白、倾诉的形态所颁布的"宣言",一种认可不尽如人意的日常生活及现实秩序的"宣言"。当然,这一新板块的"新"面目不尽同于新纪录片运动之初衷:尽管同样将摄像机镜头朝向"小人物",但对于后者,他们所关注的对象,多少带有社会意义上的边缘人或不轨者的特征;这一特征也确乎继续在独立制作的纪录片中延伸——如果说,农村入城的打工妹始终是主流传媒中的缺席者,那么,她们却成为一部由青年女导演李红独立制作的纪录片《回到凤凰城》中的主角。因此,就其初衷而言,新纪录片运动具有介入或批判社会的自我定位;而对于前者——《生活空间》或类似栏目,所谓"老百姓"或"普通人",却成为"老中国儿女"或民间奇人逸闻的代称,进而成了城市市民阶层日常家居、柴米油盐的现身说法。我们可以说,对昔日教化面孔的主流媒体的改写,或可称为"民间"对"官方"的胜利,但它也显然可以视为"官方"对"民间"文化及抗衡的整合与收编。毫无疑问,从"地下纪录片"到主流媒体,类似《东方时空》的制片方式、制媒者的构成及其栏目、板块设置,表明了由80年代到90年代,一个中心内爆和"主流"/"边缘"相对位移的急剧过程。然而,为了描述或勾勒这一90年代的文化地形图,有效的语词,与其说是"官方"/"民间"这类似乎不言自明却语焉不详的冷战式思维与范式,不如说是去直面一处中国式的文化共用空间,

一个在权力交换与重组中变动不居的过程。如果说,并置于中国社会现实内的不同系统和体制间的权力置换,必然伴随着一份深刻的合谋,那么,它同时也必然伴随着剧烈的冲突与不断的颠倒反复。当市场规律/利益原则开始成为社会生活的基本逻辑和行为驱动的时候,曾决定并左右中国生活的政治因素,渐次蜕变为中国这一庞大的棋局上的一个或若干个之间或许举足轻重却绝非唯一的棋步。

同时,必须指出的是,作为一个社会主义国家,同时由于介入了资本主义全球化的不可逆的进程,至少对于文化工业说来,中国尚未形成,也不可能形成所谓理念上的"自由市场"。一个颇为典型的例子是中国的出版业与图书市场。毫无疑问,出版业是90年代以来最为成功地实践了市场化的领域,不仅大部分出版社已开始了不同程度和取向的商业化的过程,而且始自80年代后期的"个体书商"→图书发行"二渠道"→书摊,已在90年代初年实现了对主流发行业(一渠道/原新华书店系统)的凯旋式。伴随着另一全新的文化事实即民营(学术)书店的登场,90年代后期,开始出现了一类笔者称之为"优雅书商"的角色。他们通过制作间或炒作有利可图的、具有准政治、准精英色彩的书籍,尝试介入中国知识界乃至思想界的文化建构过程。较之如此优雅而高尚的文化行为,出版《奇异的婚俗》[1]或盗版畅销书籍及政治禁书,便成为既等而下之又充满风险的举动。这无疑意味着中国图书市场化进程的深入与渐趋成熟。但是,不能忽略的是,迄今为止中国尚未允许出现民营/私营的出版社,个体书商出版书籍必须向国营

[1] 90年代前期个体书商非法(无书号)出版的一本以少数民族婚俗为名而描写色情的书,其结果是招致民族机构的抗议,被严厉禁止、查缴。

出版社购买"书号"(有如独立制片人必须向国营电影制片厂购买"厂标"或向国家、地方电视台购买时段)。这不仅意味着一个文化资本垄断的事实,而且意味着作为市场行为的一切,仍然置身于国家的意识形态管理之中。不仅如此。尽管90年代中期,图书市场是中国文化风景线上最红火的段落,尽管1997年以后市场的萧条率先打击了图书市场的热闹场景,但在出版发行领域中仍是热闹非凡——1998—1999年出现在中国畅销书排行榜上的基本上仍是本土读物;但临近90年代终了,当中国"入关"一度成为可望可及的目标之时,风风光光的中国出版业立刻在即将到来的跨国图书出版业的泰山压顶面前感到了巨大的恐慌,于是,争夺各类名著、经典的版权,策划并出版大型系列丛书,便不仅如90年代初期那样,是为了给暴发的新富们制造"壁纸书",而且是为了在跨国资本全面占领之前,抢夺、占有本土文化资源。从某种意义上说,同一时期,中国知识界所热衷的"命名经典热",固然有着学科化、专业化的特定背景,但也可以将其视作这一图书市场行为的副产品之一。

在此,如果说,个体书商、民营书店、二渠道发行,无疑与国家出版主管部门的政策、法规、审查制度、国营出版社及图书发行"主渠道"间存在着立场及利益间的尖锐冲突,那么,书号及审查制度的存在,则意味着前者欲谋求生存,其前提却是与后者建立良好、密切的合作关系,这绝非仅仅是一种金钱关系;而在诸如电影生产的极端例证中,独立制片人甚至在某些时候,成了某些大制片厂的"衣食父母":出卖"厂标"(各制片厂拥有的故事版摄制指标),成了某些电影制片厂既可以获取"利润"而又不必面对市场风险的"可靠"途径。如果说,民营出版、发行系统,无疑成为一处"民间"得以发出声音的文化空间,但其作为

相对纯粹的市场行为,则意味着利益驱动是其第一推动力。因此,一旦有获利前景,民营出版者常常可以比国营出版社更有效率的方式对社会权威方的姿态做出快速反应,诸如90年代初年的"毛泽东热"和90年代中期的"说不书";而国营出版社出于高额利润的诱惑,针对中国图书消费者特定的"禁书情结",出版某些"政治揭秘读物"而触礁于审查制度的事件也时有发生。当然,国营文化机构毕竟依赖着原有体制所赋予的垄断特权而捷足先登地在市场的意义上获取利润并积聚企业资本。90年代后期,最为有趣的文化事实,是作为中国体制转轨、社会转型的步骤之一,政府文化机构亦开始以民营文化企业的形式出现[1],其目的无疑是延续原有的政治特权,同时摆脱原有文化机构的体制束缚和人员负担,获取转型期中国社会所提供的丰厚利润;这同时是借助转型期,将昔日的经典权力转换为企业资本的直接形态,间或成就不是昔日政治优势的而是今日市场意义上的新的垄断趋势。也正是类似机构,在渐趋失效的昔日主流意识形态和新的日常生活意识形态、商业秩序及社会伦理的层面,有效地寻找着一种新的融合形态,从而提供了再度整合社会、倡导"分享艰难"的恰当文本。在此,毋庸赘言,尽管构成今日中国文化工业的国营、个体文化生产者,大都是改革开放政策的积极拥戴者与直接受益者,但伴随改革的深入,一旦洞开国门,跨国资本全面涌入,那么,遭遇生存威胁的,却不只是作为国有企业的文化机构。

[1] 其中最为典型的是北京的紫禁城影业公司。该公司是在市委宣传部领导的直接协调下,于1996年由北京市广电局、文化局双方共同出资组建起的股份有限责任公司,其四个股东单位分别是北京电视台、北京电视剧艺术中心、北京电影公司和北京文化艺术音像出版社。

笔者因之将 90 年代中国繁复的文化格局称为一处"镜城",一处文化的"共用空间":国家、跨国资本、中央、地方、企业、个人,在极端不同而间或共同的利益驱动下,彼此剧烈冲突抑或"无间"合作。此间似乎有着尖锐矛盾的社会群体、利益集团——诸如所谓"官方"与"民间"、中心与边缘、权力机构和社会抗衡力量,在某种新的组合与重构过程中,形成了一种奇异的相互借重与"和谐"共生现象。一如出现在 90 年代的形形色色的民间组织形态,不仅仍必须借重经典权力,而且大都有着跨国资本的支撑;其自身的运作方式,大都无法舍弃 80 年代精英文化指点江山的中心想象,但其间或多或少的商业操作因素则注定了他们对今日中国最大的主流行为方式的不断妥协和臣服。对于这处文化的共用空间说来,或许颇为重要的,是笔者所谓的"后冷战时代的冷战式情境"。这一方面,是指中国知识界、文化界的部分成员,仍不假思索地保持着某种冷战式思维;有趣的是,这种思维方式事实上沿用人们试图彻底告别的往昔权威论述:"凡是敌人反对的,我们就要拥护;凡是敌人拥护的,我们就要反对。"而此间"敌人"/"我们"的关系式的指认,则简单化地运用着所谓"官方"/"民间"的二项对立。然而,在 20 世纪 90 年代的中国尤其是 1993 年以降,何谓官方?何谓民间?所谓"民间",无疑生长于"官方"权力纵横的裂隙之间,而这纵横裂隙的存在,则意味着铁板一块的"官方"想象已不复成立。如果说,宏观政治经济学意义上的经济实用主义无疑是改革开放 20 年来"官方"的主导策略,那么,在市场化、商业化过程中得以浮现出的(准)"民间社会",则显然是类似政策的产物之一。事实上,经历 80 年代及其终结,当中国社会已经如此深入地介入了全球化(或曰全球资本主义化)的历史进程,或者说全球化的世界权力格局及其秩序已经在一定程度上

控制了中国社会的变迁过程时，推进、加速这一进程，已成了既经指认的中国"官方"/"民间"的共同利益及其共同困境之所在。类似冷战式思维，必然无视或忽略了改革开放20年之后的今天，全球市场、跨国资本或国际政治的格局，已经不仅成了中国内部事物的重要参照，而且事实上成了阐释"中国问题"的"内在"因素之一。今日的中国社会及其文化的变迁，早已不再仅仅取决于改革开放或闭关锁国的决策与愿望，不再仅仅取决于"左倾"或右翼势力的消长。同时，类似思维方式，使其持有者间或由于以阶级论作为昔日主流意识形态的最高参照，而拒绝正视或无视诸如中国社会阶级分化、重组的重要现实，拒绝正视作为遗产与债务的当代中国社会主义的历史在现实中所出演的多重角色，拒绝正视全球化进程中，在世界范围内，跨国资本与民族国家间的借重与冲突的多重关联，以及在这一过程中，遭到削弱的民族国家权力所试图发挥的复杂功能。

而在另一方面，类似冷战式思维确乎联系着世界范围内，某种"后冷战时代的冷战"事实：在苏联解体、东欧剧变的今天，作为最后的社会主义壁垒的中国，确乎不时面临着某种冷战式的国际政治、文化情境。如果说，亨廷顿的后冷战时代"文明冲突论"及福山的"历史（意识形态）终结说"刚好是在亚洲，而不是在欧美引起了普遍的反响，那么，对于中国来说刚好相反，冷战时代的意识形态对峙，仍是与中国相关的国际格局中重要的因素。然而，有趣之处在于，作为中国知识界部分成员之共识的冷战式思维，与其说是这一现实情境的"反映"，不如说刚好是为类似情境所赞许、强化甚或构造。正是欧美世界采取针对中国的冷战姿态的人们，热衷于"发现"、命名或嘉许着中国的"民间""民间社会"的出现，并借此显现某种救世主与恩公的权力姿态。类似现

实在相当程度上决定、构造了90年代中国特有的一种文化身份及位置的"表演"形式。[1] 在笔者看来，尽管中国的国家力量无疑仍是跨国资本染指中国经济、社会与文化的墙，但不仅凡墙必有门，而且这壁垒的存在，更多地出自全球化进程中，作为第三世界民族国家的繁复、困窘而不无尴尬的位置，而不仅是出自意识形态方面的考虑。与此同时，尽管类似的"后冷战时代的冷战情境"经常出演在20世纪90年代国际政治及文化舞台上，但如果不能说它对跨国资本觊觎中国市场及廉价而训练有素的劳动力资源毫无影响，那么，至少可以说它最多被用作某种进入、占有中国市场的筹码，或是争取更大利益的策略性棋步。因此，一边是在越来越多的好莱坞电影中，中国取代昔日苏联成了美国日常生活意识形态中的"敌手"和"他者"（在此姑且不论类似《红色角落》一类的"反华电影"及占据着美国传媒之显赫位置的、越来越多的"中国间谍案"），一边是北京街头数十家麦当劳、必胜客餐馆的空前盛况，影院前纷扬着好莱坞电影的旌旗，怀旧风格的巨幅广告上大书"英美烟草公司百年来与中国人民携手，共创21世纪未来"；一边是人权问题上的激烈冲突对峙，一边是频频互访中合作关系的深入；一边是欧美国家俯瞰的、对中国社会"进步"及民主化进程的"深切"关注，一边是"中国威胁论"表达着对经济起飞后的中国改变世界权力格局之潜能的真实恐惧。90年代的中国，无论是一幅全球性的图景，还是在某帧本土的画格之内，都显现着这一共用空间的奇特而不无残酷的特征：冲突或和谐，恶语相向或握手言和，争夺或共享，都因其利益动因而分外真实、直接而又变动不居。此间，某种冷战式思维中分外清晰的"敌人"和

[1] 参见本书"雾中风景"和"现场、戏仿与幻象"各章。

"我们"、"自我"与"他者",却因中心/边缘的相对位移,权力格局的持续改变,而或则成为相当模糊的疆界,或则成为特定时刻权且借重的砝码。如果说,其间一个业已无法更动的常量,是全球资本主义化的进程,那么,一个必然遭到绝对的忽略或不如说是牺牲的,则是中国的民众/大众。

媒介的权力

正是由于《东方时空》和它所引发的各地方电视台的纷纷仿效,由于此后持续涌现、更新的各类"电视商场""电视购物""真情对对碰"或"欢乐总动员"等娱乐、游戏栏目,使得"大众传媒"的命名似乎成为一个毋庸置疑的事实。似乎这一切正是"大众"成为媒介主体的明证;似乎是第一次,观众不再是消极的被教化者,而成为不无"神圣"意味的、作为娱乐和消费者的"上帝"。于是,一份新的乐观热情——笔者称之为"快乐世纪末"或"温情世纪末",似乎令人们得以充分自信而热情地庆祝"民间"的胜利,欢乐于"民间"搭乘商业化快艇抵达"中心"。

此间,《东方时空》的另一板块《焦点时刻》似乎成为另一个更为有力的证据。作为一个新闻评论式的栏目,《焦点时刻》似乎从一开始便显现了不同于主流新闻节目的立足点和结构方式,显现出一种介入者把握第一时刻目击、纪录的专业化范本:无论死刑执行前夕对死刑犯的访问,还是蔚为壮观的、军队用火箭炮销毁成山的假烟的现场报道,都令中国观众耳目一新地体验到在居室四壁之内,荧屏方寸之间,"直接目击"非凡时刻的"参与"快感。继而,一个重要的发展,是占据最不

重要的早间时段（在所谓"发达国家"，这通常是播放家庭主妇们的肥皂剧或各类家居节目的时段）的《东方时空》栏目，不仅迅速地以晚间重播时段成为热门栏目，而且还衍生出了占据黄金时段之强档——晚七点半到八点的《焦点访谈》栏目。我们无疑可以将其视为《焦点时刻》的放大版或加强版。在《焦点访谈》中，传媒的新闻和社会介入意识，似乎达到了当代中国的又一个空前程度：其中最为酣畅淋漓的时刻，是在全景中的颇为威严的地方机构（基本上是县、乡一级或某个地方政府职能部门）的"衙门"口之后，记者肩扛摄像机以"第一人称视点"破门而入，穿过层层大门，直入那些负有责任或玩忽职守的官员的办公室。当观众看到某些办公室的门在摄像机面前仓皇关闭，那些曾经在乡民的陈述中飞扬跋扈的"墨吏"张皇失措地用报纸掩住面孔，或以并不稳定的手掌挡住摄像机镜头之时；当观众目击摄像机镜头揭破奸商制造假冒伪劣商品的现场，非法行医者在摄像机镜头面前被迫出示自己行骗的证据之时；我们的确体味出一份正义的快感，似乎目击、参与着一次次"庶民的胜利"。也正是类似文化事实的出现，引发了关于90年代中国"公共领域"（或曰"公共空间"）的话题，印证了中国社会民主化的进程。

在此，当人们沉浸在"媒体介入社会生活"（或曰"舆论监督"）的社会进步进程之时，我们似乎忽略了若干相关的并且昭然若揭的事实：首先，是在工业、后工业社会，传媒早已成为新的权力中心之一；电视及其他大众媒体的兴起，与其说是搭乘上商业化快艇的社会民主化印证，不如说只是向我们展现了媒介权力的获得。其次，从某种意义上说，中国传媒所显现的空前的力度，事实上是权力的媒介与媒介的权力在特定的历史条件下，相互结合、彼此借重的结果。那破门而入、将不

可见人的幽冥公之于众的壮举，是对经典权力的冒犯；同时，使被冒犯者为之折服的，不仅是所谓媒介的力量（或曰舆论监督的力度），而且是媒介本身作为昔日权力工具所具有的、来自其从属之权力机构的威慑。这一权力的媒介与媒介的权力的相互借重，同时表明一个更为深刻的社会转型过程的发生，即当媒介借助经典权力（诸如政治或政府权力）而一路夺关斩将时，它不仅已然开始将经典权力转化为媒介自身的权力，而且成功地成为对媒介自身的资本及文化资本的累积和展示。再次，在所谓"官方"/"民间"的二项对立的叙述之中，我们不仅必然忽略了经典政治权力已非90年代中国唯一权力中心的事实（这里姑且不论政治权力自身的演变），而且似乎可以因为记忆与现实中的权力/暴力，而无视甚至原有新兴权力（诸如媒介权力）所显现的暴力特征。在此，且不论媒体曝光的方式（迫使被访者在摄像机镜头前出示自己的"罪证"）与中国法律的巨大修订（变有罪推论为无罪推论或"米兰达声明"在中国法律事务间重现）所形成的鲜明错位，甚至某些介乎于谈话、游戏之间的温情类栏目，也可能以所谓"真情特派员"的方式相当放肆地介入、窥视他人隐私生活。这里显现出的，不仅是大众传媒、大众社会的民主理念与其文化实践间的又一深刻错位，而且是当代中国错综复杂的文化、权力现实。

因此，在笔者看来，与其说大众文化或大众传媒开始形成中国社会的公共空间，不如说它比其他领域更为真切地展现出90年代转型期中国社会、文化特有的共用空间的特征。当然，笔者并非试图勾勒一幅毫无变动、毫无希望可言的90年代文化地形图；只是意在表明，这不仅并非一幅黑白分明、泾渭俨然的图景，而且亦并非一个逻辑的线性过程，更不是充满二项对立的表述所可能描述并界说的。

从某种意义上说，90年代的大众传媒不仅在某种程度上行使并接替了经典权力的功能，而且在转型期的社会现实中，事实上成了某种超级权力的形式，履行着超载（或曰越权）的多重社会功能。1998年的热门话题之一，是所谓"中央电视台门前的两条长龙"，即在今日中国已难得一见的急切而又耐心的人们排起的队列：一条是等候《焦点访谈》节目组接待以反映种种社会问题的队列，另一条则是已被"状告"到《焦点访谈》，因而前来解释、"疏通"的队列。这几乎可以视作90年代中国特有的文化奇观之一：当某地某机构的问题可能被传媒曝光之时，张皇的东窗事发者试图申诉的，不是上级主管部门，不是有关的法律事务机构，而是媒体自身。似乎只有媒体才是当代中国社会权威的仲裁人与审判者，似乎只有遭媒体曝光，问题才"确乎"存在，而且一经媒体尤其是电视媒体的曝光，问题便已然定论，难以更改。一如史光辉的观察，90年代以来，状告报纸诽谤的诉讼案时有发生，并间或有胜诉于媒体的例证，但却未见有多少状告电视台报道失实的案例。似乎媒体，至少是权威电视媒体的公正是不容置疑的。[1]

与此相关的有趣事实是，伴随着媒介权力的获取与扩张，传媒明星开始取代昔日影星、球星，成为中国社会的大众偶像。以资深电视节目主持人赵忠祥的自叙之作《岁月随想》的出版，并继《曼哈顿的中国女人》之后再创百万销量的纪录为初始，电视节目主持人的自传热，成为图书市场上的又一风靡。另一个相关事实，是新兴的、不同系统的主流媒体及其明星间的相互"友情出演"与互相帮衬：此媒体刊载着彼媒体

[1] 参见北京大学中文系当代文学专业研究生史光辉在笔者于1999年开设的"中国通俗文化研究讨论课"上所提交的对电视传媒的调查分析报告。

的明星轶闻，彼媒体的记者成为此媒体的专栏作者。这无疑是一种权力与资源的垄断与共享。似乎不是"媒介时代，每个人都可以成为五分钟明星"，而是媒介的占有者将成为超级明星；似乎在当代中国纷纭的文化格局中，只有媒体明星成了无可置疑的成功者，并将"赢家通吃"。不仅如此。与之相伴随的，是在形成中的中国文化工业系统中腰缠万贯——拥有巨额资金和超级权力——的电视媒体，极为自觉地开始书写自己的历史，并将自己嵌入当代历史的主流文化脉络：大量出版物、年鉴、光盘，记录着媒体与制媒者的功绩；精美庄严的包装与定位，将"大众传媒"这一全球性的文化快餐生产线托举到经典文化的舞台与祭坛之上。

　　从另一个角度上看去，传媒的权力扩张，在相当程度上催化并参与着中国知识界、文化界的分化与演变。90年代初年，与精英知识分子的日渐边缘化同时发生的，是知识分子群体的再度分化；而这一分化的外在形式之一，是对"大众"媒体的不同态度与行动方式。这不仅表现在是否热情洋溢地拥抱"大众"传媒，期待"大众"传媒成为中国的公共空间并推进中国的现代化、民主化进程，而且表现在部分昔日自我定位为精英的知识界人士，通过对"大众"传媒系统及文化工业制作流程的介入，迅速脱身于渐趋边缘的地位，分享着正在即位中的主流文化的光环与恩泽。从某种意义上说，90年代中国的文化风景线上，一处引人注目的景点，便是新的"传媒文化人"群落：他们不仅包括在昔日国家体制即专业教育、国家统一分配就业和户籍制度中"幸运"地占据了媒体位置的专业制媒者，而且包括大量曾作为中国抗衡文化代表而现今与主流媒体融洽合作的都市边缘文化人、流浪艺术家、诗人或先锋艺术家们。此间颇为有趣的，是90年代前、中期，大批自指为精英与反抗

者的知识分子,以栏目承包人、节目主持人、栏目策划、自由撰稿人、特约记者和形形色色的"专业"电视节目嘉宾的身份,"全日制"地服务于媒体。有趣之处在于,尽管此间的一部分人,的确脱离了原有的身份,成为专业制媒者,但更多的则是仍继续保持专家、教授、研究员的"高尚身份",其作为媒体形象的价值,正在于他们权威而经典的文化身份,而其对于制媒过程介入的程度,则事实上成为一种将文化资本(或曰象征资本)转化为资本/金钱的有效形式。如果说,90年代初年,文人下海的狂潮,只成就了若干《月亮背面》[1]式的狰狞、创伤性的经历,那么,至少在90年代中期,文人与传媒的结合,则成就了一番各得其所的"琴瑟和鸣":尚不能充分确认自身逻辑及身份合法性的"大众"传媒借助文人获取了文化快餐所匮乏的文化资本,而文人则借重传媒,不仅分享着权力的媒介与媒介的权力,以及成功地逃离了转型期知识分子群体所面临的经济困窘与精神危机,而且曲折但有效地保有了自己介入社会、主导社会的中心想象地位。在此,作为代价而付出的,不仅是对权力的媒介的指认及对媒介的权力的警惕,甚或是保持尽管"可疑"但仍极为重要的"知识分子立场"所必需的社会批判精神。如果说,第二次世界大战期间,纳粹统治下的法国知识分子普遍的不合作态度(尽管对于欧洲或法国知识界说来,这或许只是一个神话),曾一度成为80年代中国知识界带有切肤之痛的话题,那么,一种与新主流文化的充分合作态度,却未曾成为90年代必须予以充分质疑的对象。

[1] 长篇小说《月亮背面》,一个巴尔扎克式的极为残酷的文人下海的故事。作者王刚,人民文学出版社1996年版。1997年由导演冯小刚改编为同名电视连续剧,于1998年在除北京外的省市台联网中播出。

我们不是卡珊德拉，显然无法预言"城邦"的未来，但面对一座影像幢幢、幻影重重的文化镜城，勾勒一幅文化地形图的尝试无疑艰难却必需。一个文化研究者的必需。反抗权力，同时警惕压迫／反抗之"游戏"中"游戏"双方的无间合作。在这文化镜城之中，无疑有着不止一处权力中心。或许我们亦难以寻觅到一处风暴眼中的宁静，一切都在变动不居之中。社会与文化的共用空间中，不同的权力中心，仍在尖锐的冲突中确认着新的合作与共谋。如果说，对于使用世纪纪年不足百年的中国，"世纪末"更像是某种充满欣喜的无效语词，那么百年中国的历史，却是我们必须面对的一个真切的思考对象。知识分子与社会批判立场，如果不是一幅过时而自恋的镜像，那么，它或许该是一份不能自已的情结。

第一章 镜城突围

前史Ⅰ:"文革"叙事与"启蒙"时代

　　80年代的中国,以一种颇为特异的时空叙述,将这一转折的年代再度定位为"启蒙"的时代。中国共产党十一届三中全会《中国共产党中央委员会关于建国以来党的若干历史问题的决议》[1],以"彻底否定文化大革命"的权威结论,为这一时代落下了厚重的帷幕。这一历史定位,无疑以充分的异质性,将"文革"时代定位为一个中国社会"正常肌体"上似可彻底剔除的"癌变",从而维护了政权、体制在话语层面的完整与延续,避免了反思质疑"文革"所可能引发的政治危机;但完成一次深刻的社会转型所必需的意识形态合法化论证过程,却必然以清算"文革"为肇始。在此有趣之处在于,似乎一次以"文化"为名肇始的浩劫,必然以文化的方式终结并清算。因此,1976年的"四五运动"(亦称"天安门事件"),以天安门广场的群众诗歌运动为主部;而"清算

[1]　1978年12月,中国共产党第十一届三中全会做出了《中国共产党中央委员会关于建国以来党的若干历史问题的决议》,得出"彻底否定文化大革命"、对毛泽东的历史功过"七三开"等决议,成为新时期的开端。

文化大革命"、以完成七八十年代之交的中国社会的深刻转型，则由"伤痕文学"来承担其使命。但显而易见的是，与其说"伤痕文学"揭开了西方世界所谓"红色的铁幕"，向中国和世界展示"文革"时代真实的历史画卷，不如说那更像些抛掷在无尽的泪海上的闪烁、漂浮的玫瑰花环；那是些由无辜的受害者、勇敢的抗议者、清醒成熟的智者（其中不乏"真正的共产党人"）与邪恶、非人的恶势力所出演的生死角逐与惨烈悲剧——尽管这正是"文革"历史中的缺席元素，却成了"伤痕文学"的主要"素材"。与其说那是真实的剥露，不如说是真实的改写；与其说是一次空前的曝光，一次"浩劫后的民族反思"，不如说是一次新的文化遮蔽，一次成功的意识形态实践。

尽管如此，作为1949年以来一次空前的文化解禁（彼时所谓的"突破禁区"），"伤痕文学"对"文革"的书写，仍包含着潜在的威胁：对"文革"的深究，可能越过"文革"历史的疆界，触及现、当代中国历史的某种延续性与同质性，进而成为对现政权和体制的质疑；或则最终显露了这一历史复杂的成因与繁复的过程，并引发对"就是好"[1]或"彻底否定"式的思维的质疑。80年代初年，文化禁令的修订与重申，终止了一个在时空与深度上开始伸延的"伤痕文学"写作；将其转移、吸纳到继发的"历史文化反思运动"及"寻根文学"的书写方式之中。于是，对当代中国历史的思考，转而成为对前现代中国社会与传统文化的批判；现实的悲喜剧的写作被代之以一种"民族寓言"式的书写方式[2]。这一文化

[1] 《文化大革命就是好》是1976年由江青钦定的一首宣传类歌曲，副歌曰："无产阶级文化大革命就是好！就是好！就是好！！"

[2] 即名噪一时的"寻根文学"。

转移之发生的一个深刻的成因,是以某种情感的方式"清算文革"。原本是一种策略性的必需,而以最为直接有力的方式,将中国社会组织到名为"改革开放"或"现代化"的进程之中,才是新时期的真正意图。如果说,以历史文化反思取代政治反思将中国社会成功地带离了"过早"的意识形态与体制转型的冲突;那么,作为一次更为成功的意识形态实践,它将新时期的到来,书写为结束蒙昧,迈向文明;结束封闭,走向开放;结束历史循环,加入历史进步;七八十年代的社会转型,由是不再是所谓"姓社(会主义)姓资(本主义)"的决战,而成为进入"现代化"进程的伟大历史契机。1979年因之成了一次新的中国的"创世纪"。可以说,80年代是"现代性"话语在中国再度急剧扩张的时代,这一时代文化最响亮的声音因之是"走向世界""撞击世纪之门""中国与世界接轨"。

这一有效而宏大的叙事所带来的结果——一个不期然而必然的副产品,是整个80年代的主流文化叙述与精英知识分子的话语,不仅事实上完成对"文革"历史的放逐与遮蔽,而且进一步成为对百年中国——近代到现、当代中国历史的遮蔽。这样,我们才能欣然接受关于这一始自1979年的现代化/"创世纪"的叙述,在经改写的"进步"/"发展"的线性历史景观中,拥抱"现代化"与"改革开放"。而正是类似的叙述,使"我们"巧妙地越过了当代中国政治生活中最大的结构性裂隙:政权的延续、意识形态的断裂与社会体制的变迁。毋庸赘言,类似文化转型的完成并非仅仅是官方意识形态策略使然;或许更为重要的,是一次由精英知识分子所参与的成功的话语实践,一次由民众由衷参与的文化霸权的建立。尽管社会主义中国的历史、"文革"记忆,始终是八九十年代中国最重要的"潜文本",但通过对80年代/"启蒙时代"的再定位,

通过"科学与民主"旗帜的高扬,通过单一的"文革"叙事,"我们"得以成功地剪去"革命时代"的历史与记忆,完成一次"高难度"的、"无缝隙"的历史对接。从某种意义上说,80年代文化的重要特征之一,在于以反思的名义拒绝历史反思;作为一次成功的话语实践,它在相当程度上成就了一种社会共识:无保留地"告别革命"。

前史Ⅱ:新时期的"文化英雄"

经由单一样式的"文革"书写,及成功地将80年代定义为"启蒙"时代,一个"自然而然"的结果,便是中国知识分子(尽管这在当代中国是一个极为含混的概念)群体作为新的社会主体的凸现。他们/我们(?)是黑暗年代唯一的被迫害者与牺牲者——这无疑是一种事实,却并非事实的全部;是蒙昧时代的智者,是"文革"年代的政治先觉者与抗议者;更重要的,是新时代的启蒙者与推动者,是未来更为美好的社会中的中坚力量。此间,两种社会文化因素,强化了这一知识分子新的社会地位与文化想象。

其一是七八十年代之交变幻不定的政治风云及间或出现的"逆流"——"反资产阶级自由化"与"清理精神污染"[1]。尽管在回瞻的视域中,这两次看似来势汹汹的政治/文化举措,事实上只是当代中国

[1] 分别为出现在1981年和1983年的两次来势凶猛,但持续短暂的政治/文化运动;前者以批判电影《苦恋》进而清算"资产阶级自由化"为肇始,后者批判针对哲学、文学界关于人道主义的讨论。而时至1987年,再次出现了"反资产阶级自由化"的政治行为。

政治风云中的杯水风波；但它却在不期然间进一步明确了中国知识群体对"民主"与"自由"的共识，定位并且不容置疑地印证了中国知识界主部作为体制批判者的位置与身份；而且作为80年代文化运作的大趋势，同时作为一种微妙的边缘／主流的辩证法：类似有限度的政治抗议者的身份，很快被"转译"为"新时期"中国特有的文化英雄。"他（她?）"不仅是燃烧头颅照亮丛林黑暗的先驱[1]，而且是当然的新时代的引路人。类似叙述所忽略的，是80年代的中国知识分子群落，并非所谓"体制外知识分子"，他们不仅在现存学术体制内行动，而且在相当大程度上借助着社会主义中国特定政治／文化体制所赋予的优势。不仅如此。类似启蒙主义的文化行为在80年代的政治格局中，经过一连串的"轰动效应"与突破马其顿防线式的"突破禁区"，很快成为一种得到特许乃至极度张扬的主流文化模式，并在两个层面（反叛／主流）上，为当代中国知识分子累积了政治／文化资本。

其二，则是80年代特有的另一社会修辞方式，加固了知识分子的文化想象与地位。将80年代定义为"启蒙时代"，从某种意义上意味着对"五四"时代的重返。因此，"科学与民主"的旗帜再度成为80年代最响亮的声音。但出于特定的政治策略，整个80年代，尤其是前期和中期，"民主"成了这一旗帜上的隐形字样；"科学"因之而分外凸现出来：它不仅为"启蒙"赋予了具体内涵，而且被表述为"民主"政治的前提。如果说，"伤痕文学""历史文化反思运动"／"寻根文学"，尚在不无荒诞的政治生活中，带有一定的"风险性"（准确地说，是不甚稳定的政治合法性），那么，"科学"（自然科学）则在80年代具有充分的

[1] 参见著名女作家宗璞的短篇小说《蜗居》，《宗璞代表作》，黄河文艺出版社，1987年。

主流文化特征。从《哥德巴赫猜想》《人到中年》[1]，到蒋筑英、"科技是第一生产力"及《共和国之恋》[2]，科技知识分子不仅是当之无愧的文化英雄，而且是伟大的爱国主义旗帜下的民族英雄。在80年代中、后期，这一特定的话语构造与主流文化行为，进一步为发展论、线性"进步"史观及其经过放大再放大的西方未来学（《第三次浪潮》）所充分肯定：所谓未来时代，是"穿白大褂的新神"将要即位的时代。因此，80年代末一部颇有影响的电视剧（选取流行说法为名，曰《撞击世纪之门》[3]），便是用来"表现"一家大型计算机公司中的科技人员的故事。但有趣的是，尽管毫无疑问，科技知识分子事实上成了80年代（或曰改革开放年代）的既得利益者，但在80年代的社会生活中，是人文（而非科技甚至社会科学）知识分子想象性地占据了那一即将即位的新神的位置；即使是活跃于80年代文化舞台之上的科技知识分子，亦采取了人文、准人文学科的文化资源并出演人文知识分子的角色。从某种意义上说，"科学"成了一种特殊的文化修辞，用以指称知识及知识的权力。

[1] 分别为作家徐迟80年代著名的报告文学及女作家谌容的中篇小说，后者由作者改编为电影剧本，并在1981年拍摄为影片。均为80年代初年具有巨大社会轰动效应之作。

[2] 蒋筑英为80年代中期被政府公开表彰的新时期英模人物，为一勤奋工作、积劳成疾并在中年辞世的科技知识分子。1992年，以他的事迹为素材拍摄了政府资助的主旋律电影《蒋筑英》。"科技是第一生产力"为邓小平的若干重要指示之一。《共和国之恋》为中央电视台1989年颇受观众欢迎的大型专题片之一，系列报道1949年以来新中国科技知识分子的丰功伟绩。

[3] 由第四代著名导演黄建中执导，以当时第一大型计算机企业四通公司为原型，是中国第一部所谓"企业文化"电视剧。

前史Ⅲ：关于"历史"

如果说，80年代是一个"现代性话语"于中国再度构造并急剧扩张的年代，而经典自由主义思想（名曰启蒙主义）成为此间最重要的思想资源；那么，现代化、民主、自由，却在这一特定语境中，被构造为一种乌托邦式的未来图景；那与其说是一份有效的政治实践，不如说更像是一处以"文革"为反面参照系的全能救赎。作为当代中国文化所特有的"制度拜物教"式思维的延伸，八九十年代，当然不再是"宁要社会主义的草，不要资本主义的苗"，而变成了隐形的、新的文化霸权／社会共识即只有社会主义现代化能够救中国。

如上所述，为有效地遮蔽政权的延续与意识形态的断裂所必然采取的文化策略，在这一文化建构中发挥了决定性的作用和影响。对"文革"及"十七年"喋喋不休又颇多禁忌的单一定位，对体制转轨进程的"犹抱琵琶半遮面"式的欲说还休（或曰可为不可说），事实上造成了80年代中国最重要的文化现实的双重缺席：一是"文革"、当代中国乃至近、现代中国充满复杂性与差异性的历史，除了作为单一的霸权／共识表达，不再呈现于现实与文化视野之中。于是，在话语层面上，由上古、中古而至现、当代的中国社会被不断地描述为一个本质化的、无差异的大历史的延伸：那是一个陷溺于历史循环的、为"超稳定结构"[1]所控制的过程，那是一处死亡的环舞，无差异、无终止、无变异，与伟大的

[1] 金观涛、刘青峰在其合著的论文《历史的沉思——中国封建社会结构及其长期延续原因的探讨》中最先提出这一概念，他们后来据此发展出诸多系统论述。原载《历史的沉思》一书，三联书店，1980年。

人类进步与"现代化"的步履无涉。"历史"/中国历史，因之而成为80年代文化一个硕大的"在场的缺席"。二是通过多重意义上的借喻性命名，将贯穿80年代的中国社会、体制转型"委婉地称之为现代化进程"；它的其他称谓，曰改革开放，曰有中国特色的社会主义，曰社会主义的市场经济，曰走向世界，或与世界接轨。关于中国历史——不可打破的循环之链——的叙述，使"现代化"/资本主义成为中国人历史记忆中的空白与匮乏；而对于绝大多数当代中国人说来，资本主义的历史与现实确乎是除"官方说法"之外的遥不可及的"他方"。80年代的文化因此成为一场巨大的、心照不宣的语词游戏，它直接大胆地加入、触摸着中国社会剧烈变迁中的现实，又始终不断地、小心翼翼地绕开这一现实之核。似乎是对后结构主义者所揭示的文化游戏规则的有趣操练，80年代文化在一次全社会的文化解码间完成着若干现代性话语之大叙述的编码，在一场意识形态的祛魅式中布下了重重新的雾障，并成功地建构了一个关于"进步""发展""现代民主社会"的美妙图景。在上述80年代的特定语境中，这是"中国"魔环内循环历史（/非历史）的终结，是加入"人类"线性进步历史的全新开端。

创伤与"失语"

"高歌猛进"的80年代，陡然终止。90年代初年的中国文化跌入了一份苍白的窒息与失语之中。仿佛是幕落、幕启间的一个匿名的时段，一个必须去经历却无从去体验的无为时间。一种深刻的挫败与无力感弥散在这份社会文化的沉寂之间。毋庸置疑，它来自于现实的政治压力与

再度涌现的政治迫害情结。——事实上，80年代终结作为一份重要的历史经历，再度成为90年代文化的又一个缺席的在场者。但与此同时，这份挫败与无力感，亦来自于80年代文化逻辑的碎裂与混乱：依照前者，80年代的终结再次印证历史循环的死亡魔力。笔者也曾将这幕宏大的剧目称为"一场后现代革命，有着一个中世纪式的结局"。但就在这份巨大的创伤与挫败近旁，"伟大的现代化进程"（或称"经济体制改革"）却在稍事游移之后继续延伸。那么，这究竟是循环的历史悲剧中古老、痛楚而稔熟的一幕，还是现代舞台上血色殷红却并不鲜见的章节？如果说，80年代，整个中国知识界在历史进步／历史循环、救亡／启蒙、世界（西方）／民族（东方、中国）、时间／空间的二项对立式中组织起"中国走向世界""球籍""现代化与民族化"的历史与现实叙事，组织起世界景观中民族命运的大故事，以不断增殖的语词渲染着浸透了狂喜的"忧患意识"，并以此构造出关于知识分子主体位置的想象（或曰误认）。然而，90年代初年，在失落了历史命名的基本参照的同时，知识界失落了自我指认与命名的前提。

 在此，一个颇为怪诞的情形是，对于90年代的中国文化界说来，失语却并非无言。整个90年代，所谓"文化失语"的命题被不断地提出并讨论。但事实上，一种躁动的、有如精神病患者的谵妄式的语词涌流，是90年代"文化失语症"的主要表征。1990年，与精英知识界的骤然沉寂相伴随，是姑且称作"大众文化"或"通俗文化"的渐趋鼎沸之声。先是《渴望》（"中国第一部大型电视室内剧"即本土生产的第一部准肥皂剧）问世，瞬间搅动起一阵全社会性的"《渴望》冲击波"；继而在作为官方说法的众多主旋律电影的制作中，以60年代的共产党模范人物为主角的传记片《焦裕禄》获得了不仅是高票房而且是高上座

率的成功[1]；同时，一部在台湾遭到票房惨败的电影《妈妈，再爱我一次》，奇迹般地高居 1990 年电影票房之首。稍作辨析，便不难发现，三部似乎相去甚远的影视作品，至少在其社会接受的意义上，包含了一个共同特征，即中国最"古老"的电影情节剧类型——"苦情戏"的基本特征。无须赘言，苦情戏的社会功用，刚好在于以充裕的悲苦与眼泪，成功地负载并转移社会的创伤与焦虑。通过苦情戏所唤起的廉价且合法的泪水，我们得以释放现实中的匿名伤痛与巨大的失落和绝望，将它转换为一份"人间真情"与"日常生活之正义"的安全情感。但彼时彼地，人们所忽略的，是在由《渴望》《焦裕禄》《妈妈再爱我一次》所构成的"冲击波"与流行格局之中，大众神话与官方话语呈现出一种新的历史合谋，一次新的书写建构过程。这一次，历史之手将再度假大众传媒之便，在"纸船明烛"中完成着一次 80 年代人文知识精英入主中国社会格局之梦的放逐式。

继苦情戏的流行事实上宣告着中国"大众文化"（"大众社会"?）正式登堂入室之后，充满了王朔式的语词奔溢与温和的政治调侃的电视系列剧《编辑部的故事》，香港徐克电影《新龙门客栈》，内地、香港合拍的搞笑稗史电视剧《戏说乾隆》，中国版的好莱坞式爱情故事《青春冲动》继续推进并深化着这一过程。而伴随着"毛泽东热"的形形色色的出版物（中国共产党重要历史人物传记、将帅传奇）的风行，《王朔文集》的出版，林语堂英语小说译本的再度刊行，所谓香港"财经小

[1] 90 年代初年由政府资助拍摄的政治宣传片，大部分是革命历史巨片，被称为"主旋律电影"。影片制作完成后，多由中共中央向全国发布"红头文件"，要求所有国家机关、国营工矿企业、事业单位和学校组织"观摩"。因此其票房都极高，但多数上座率颇差，有些低到 10%。但《焦裕实禄》却非如此，票房、上座率都很高。

说"女作家梁凤仪取代琼瑶、三毛而流行,《曼哈顿的中国女人》的大陆征服之旅,共同制造着一种时尚,一种不无怪诞意味的大众趣味。抚慰与宣泄之间、询唤与移置之间、消解与重构之间,90年代初的中国文化艺术界,经历着一个王朔或《一点正经没有》/《编辑部的故事》式的滔滔不绝的"失语"。作为90年代初年诸多的、不无荒诞的文化情境之一,是在1988年开始冲击中国文坛、影坛的作家王朔成了榜上有名、应予以批判(如果不说是清算)的"反面典型"之一,与此同时,四卷本的《王朔文集》赫然出版——"个人文集",这一主流经典作家的"特权"与"殊荣"形式,因之被王朔和90年代出版业挪用并改写。它无疑成了90年代第一畅销书,一时间,街谈巷议,人手一卷,老少咸宜。至此,王朔成了1949年之后,在市场意义上的、中国第一本土畅销书作家,成为90年代第一文化流行。继而王朔作为电视剧《渴望》的主要策划人之一,成了官民同乐、同悲的一位准大众文化的"大师"与高手(时称"文化大腕儿");紧接其后的、"王朔体"的电视剧《编辑部的故事》《爱你没商量》《过把瘾》,则使王朔"文体""语体"风靡中国,尤其是北方城市。及至1993年以王朔为核心的"海马影视创作中心"成立,王朔已成了初兴的中国文化市场一位颇具楷模意味的成功者,一种新的主流文化的代表。如果使用一个或许不恰当的比喻,那么,90年代初的王朔及王朔一族,颇似萨满教中的巫师,以其谵妄语流提供过剩的能指,凭借它们,人们试图组织起社会性的、无名/匿名的创伤与焦虑;而且为个中人所不自知的是,这一过程本身亦悄然地完成着由80年代中国政治文化理想/拯救朝向90年代经济奇迹和物质/经济拯救的现实与话语的转换,完成着由精英文化的"指点江山"朝向大众文化引导、建构社会的转换。

市声之畔

彼时彼地，类似的大众/通俗的市井之声，并未引起中国知识界的真正关注。在一份深切而不无自恋的悲情之中，绝大多数中国知识分子，将中国的现实境况想象为一座巨石压顶之下的火山，将自身指认为遭受重创而犹不自甘的英雄，等待着一个"于无声处听惊雷"的时刻。1992年，关于邓小平南行的众多传闻，引动着、复苏着巨大的希望。时至1992年底，在人们的殷殷期盼与懵然未明之间，中国的现代化（或曰改革进程）因邓小平南行讲话的推进，再一次迸发为突进，商业化大潮的浪头砰然而至，迅速地席卷、覆盖了整个中国。中国知识界于90年代初年曾深刻体验着的那份历史阻塞与停滞感，此时显影为一股始终不曾停息，但与知识界的初衷及预期图景相去甚远的金元及欲望的潜流；而后者一旦奔涌而出，便将裹挟并再度度量一切。人们企盼的政治转型、再度开放与社会"拯救"已经到来，只是带有一副始料不及的可怖却别样迷人的面目。似乎无须"撞击世纪之门"，中国已然以不可逆转的加速度推进其"现代化"进程；甚至不容反身与抗议，中国正在"走向世界"——加入全球市场，成为全球化格局中的一个远非中心处的成员。对于知识、文化界说来，这一变迁显然并非一场狂欢，而是再一次的震惊。一个事实上并不是此时方才到来，而是在此刻清晰地显影而出的心理体验，是一种远为深刻的失落：急剧推进的现代化进程，并未带来一个知识分子入主中国社会的时刻；"穿白大褂的新神"或许确实在"登基即位"，但那是些"可以直接转化为生产力"的应用科学和科技知识分子。与80年代的文化想象相反，当金元数成为单纯而有效的唯一价值尺度之时，中国知识分子（尤其是人文知识分子）不无辛酸地体

味到一次自我贬值；一个似乎在一夜间降临的实用主义与重商主义的社会现实，使精英知识分子群体遇到了一个仿佛无下限的跌落。经历了整个80年代持续的自我扩张的想象，知识分子群体，此刻再度遭受空前的重创。对他们（/我们？）说来，这是一个"千里之堤溃于一旦"的"触目惊心"的现实，一次空前规模的"文化溃败"。一如陈平原君的描述："他们或许从来没有像今天这样感觉到金钱的巨大压力，也从来没有像今天这样意识到自身的无足轻重。此前那种先知先觉的悲壮情怀，在商品流通中变得一钱不值。于是，现代中国的堂吉诃德们，最可悲的结局很可能不只是因其离经叛道而遭受政治权威的处罚，而且因其'道德''理想''激情'而被市场所遗弃。"[1] 他们（我们？）不再能够再度占据或拥有那一稳固而崇高的历史及话语主体的地位，不再能获得相关参数以重建一主体位置的自我指认/误认。事实上，90年代现实对救亡/启蒙（或曰兼济天下/独善其身）这一核心二项对立式的解构，造成了精英知识分子面对中国社会的多重失落与复杂困境。经典意识形态的持续间或有所加强，与呈洪水之势的市场与大众文化的陡然涌现，使精英知识分子在失落了"指点江山、激扬文字"的广阔社会空间及中心地位的同时，也失落了"酒盈杯、书满架"的悠然心态及一隅书斋。

自1993年始，在中国的文化格局内，市场成了一个重要的、不复匿名的参数。自80年代中后期开始孕育、蓄积并经历1992年底商业化大潮的席卷，似横空出世、拔地丛生的形形色色的大众文化（或曰通俗/消费文化），瞬间以泛滥之势铺陈起一个蕴含无限生机的"文化"市场。在此，且不论形形色色的广告文化、卡拉OK与KTV、文化衫

[1] 上述引文出自陈平原《近百年精英文化的失落》，《二十一世纪》1993年第6期。

与各色追星族、VCD、CD、发烧音响与发烧友、有线电视与热线电话、电子游戏与数百种周末版报刊；且不论颇具"文化"意味的麦当劳、必胜客在北京不战而胜；且不论这一切必然挟带西方"后工业社会"气象，及文化、价值、意识形态倾销；且不论其间滚滚运作的金元之流的魔术与魅惑；这一切，不仅在中国开发出一个巨大的、潜力无穷的大众文化市场，而且为之提供了众多可供无穷复制并渐次"本土化"的范本。这一次，与1987年不同，大众/通俗文化已无须羞答答地假权力之魔杖开路，亦无须精英知识分子予以引导，为其辩护或呐喊；为政府市场经济的总体格局所特许、鼓励，文化市场以其自身的机制与活力日夜兼程、夺关斩将，迅速覆盖全国。

如上所述，90年代最初的年头，普遍的"失语"及阻塞感，显然来自80年代终结的创痛与其现实匿名性，来自于巨大的创伤体验之后经验话语的失效与碎裂。贯穿了整个80年代的、特定的话语乌托邦，在其自身的终结中，消解了历史/文化反思运动中为两种对立的时空观所描述的历史景观，其赖以成立的、倾斜的二项对立式，无疑是以西方的现代社会为基本模式，以"进步""发展"与现代化为其信念依托的。但似乎是命名理论的一个有趣例证，一个真切却匿名的社会文化现实，便只能是建构一份残缺的文化想象：80年代，作为必要的政治策略而姑隐其名或更名换姓的社会主义市场经济的进程，决定了其对于现代化中国的文化想象，以乌托邦式的政治民主为核心，以富裕、自由、人权为内容；余者却仍参照着，或囿于社会主义体制的建构与历史经验，而略去了阶级、市场、拜金与欲望等充分必需的内涵。一如人们面对"文革"记忆与社会现实，将"自由"用作一个无限美妙的语词向往，而不是一份繁复的历史实践；其不仅必然忽略了罗兰夫人在断头

台下的悲叹,更"当然"地无视"自由"观念与工业化时代、与"自由"地出卖劳动力的市场间的缘起关系;同时无从想象"自由"理念与所谓美丽的"后工业社会"的栅格化的、充满疏离的社会空间的必然连接。因此,自1992年底,当中国的现代化进程再度狂飙突进,并毫不掩饰其市场化与金钱运行之流的"真相"时,中国文化界便再度遭遇到一次强烈的震惊体验,再一次面对"陌生"现实与命名困厄。在一次或许更为深刻的创痛之后,中国知识界不仅痛苦地发现自己正脱离想象中的社会、文化中心滚向 X,而且再次体味到更为深刻的失语:80年代所成功建立的知识系统已无法用以全面描述、有效阐释我们正经历着的现实/历史境遇;于80年代断然拒绝了"无产阶级专政下继续革命理论"及多数社会批判理论谱系的当代知识分子,似乎只有先期、内在地排除或彻底否认、无视90年代最为重要的文化现实,才能运作既有的话语系统。强烈的社会、文化中心的失落感,再次采取"转喻"形式,被表述为物质现实的挤压与生存困顿。一时间,出现在报章杂志上的,除了种种经济奇迹、致富妙法,便是文人下海、文化名人公司的沸沸扬扬;作为边角或花边式的补充,则是自感"固守文化孤岛"的"纯"知识分子的生存艰难的慨叹。类似的报道,到关于"教授卖馅饼"的新闻及其继发的论争出现[1],达到了近于白热化的程度。毫无疑问,陡临的泡沫经济的繁荣及必然伴随的通货膨胀,确乎在某种程度上,造成了知识阶层生活水准的下降(有趣的是,在计划经济体制时期,中国知识分

[1] 1992年底,传媒纷纷报道了一则新闻:某大学某副教授,利用"工余"时间,在校门外摆设一个小摊卖自制的馅饼,一时引起相当激烈的社会反响。赞许者称此君为转变观念、劳动致富的先行;反对者(多为高级知识分子)悲愤莫名,认定这是社会堕落与知识分子衣食有虞的明证。

子群体的收入始终保持在社会中上层次,而所谓高级知识分子则属于社会最高收入人群),但较之面临同一变化的社会下层,诸如工矿企业工人与大部分政府职能部门下层职员,大学教职员与形形色色的科研人员的生活远未面临真实的生存威胁或困厄。这与其说是一种社会现实,不如说是一份心理承重,一份强烈的中心失落感的转喻形式。它与知识分子群落的社会共识、自我社会定位及文化想象两相参照,才显得分外真切而刺目。潜在而深刻地,这一超出知识界想象与预期的社会激变,作为一份颇为奇特的80年代的社会遗产,开始裂解形成于80年代在经典自由主义共识的意义上紧密联系在一起的中国知识分子群体。

沉寂与众声喧哗

事实上,早在商业化大潮汹涌而至之前,这一知识界的分化与重组已悄然发生。90年代初年中国最重要的文化事件之一,或许是"纯学术"刊物《学人》的创刊。围绕着这份由海外基金会资助的、以书代刊的厚重杂志,组合起一批80年代优秀的青年人文知识分子。这是一个以"重建学术规范",延续"三百年中国学术史"为目的与旗帜的新的学术群体。从某种意义上说,我们可以将其视为一个颇富象征意义的文化事件:一代学人,在不无悲壮的历史氛围中,所展示的一次历史性的后退动作。作为并不久远的80年代终结处的一阕回声,"兼济天下"理想的深刻破灭与绝望,驱使精英知识分子选择了重返书斋、"独善其身"的内在流亡之途。我们或许可以将其称为一次自我放逐行为,尽管其仍

为一种深切的人文情怀所萦绕，为"百无一用是书生"的万般无奈所痛楚，但这一自觉的、由思想史向学术史的转移，至少在 90 年代初年，意味着对中国社会、政治舞台的全线撤离；意味着在某种程度上反省 80 年代中国对西学的狂热引进，与其间对西来的文化／政治拯救的殷殷期盼，重返"中国文化本体"，发掘"民族文化资源"。[1] 早期的《学人》，因之而被人们称为"新国学"。这不仅仅是某些个人的选择，它间或是一个时代、一代学人充满象征意味的"落寞的神色""徘徊的身影"[2]；它间或成为对"中国知识分子"角色的一次重新界定（称之为"学人"，英译名为 Scholar，或许意在于此）：何为知识分子的分内之责，何谓知识分子的义务与使命。这是一种有操守者退守的姿态，但毫无疑问，也是一次对八九十年代之交政治、文化困境的突围。

但是，在 90 年代初年特定的文化情境之中，形形色色的文化突围企图——从 80 年代终结处的创伤体验，从 90 年代初年的政治状况与新的意识形态管理，从深刻、内在的文化失语中突围，常常在这一繁复的、笔者称之为"镜城"的政治／文化境遇中，成为一次始料不及的陷落。早期的《学人》，作为一个有象征意味的文化行动亦如是。不期然之间，它在三个层面上展示了 90 年代初年中国文化所面临的"逃脱中的落网"。首先，《学人》的姿态，无疑是一个非政治的姿态。但在 1949 年之后，高度政治化的中国文化生活，决定了每一种非政治化的行为都势必带有或被赋予政治意义与色彩。因此，在 90 年代初年窒息的社会

[1] 《学人》杂志的这一倾向在 1994 年开始发生了深刻的变化，成为学术史与思想史并重的刊物。

[2] 陈平原：《学人》发刊辞，《学人》，江苏文艺出版社，1991 年。

氛围之间，《学人》的姿态尤为如此。如果说，对于个中人说来，这是在巨大的创伤与失落之后的一次由广场到书斋的后退动作，那么，它同时必然是一个退守的姿态，一份固守知识分子操守的选择。但这一逃脱之途间的落网在于，90年代初年的权力集团，同样修订了他们的文化策略：出于对游走于广场与民众间的知识分子及其社会功能的忌惮，他们高度嘉许一种有规范的学院机制，默许甚或鼓励高度专业化的学者。于是，一个固守与抗议的姿态，不仅触到的是一处"柔软"的回馈，而且不期然间成为一种新的主流示范。此后，类似的规范，将在市场化过程中为职业伦理的倡导所加固。其次，早期《学人》对"乾嘉学派""中国三百年学术史"的重提，无疑出自对80年代再度盲目西化的警惕，是对某种第三世界文化困境的突围；但同样，无条件地拒绝西方文化尤其是20世纪的理论资源，纯净而彻底地返归中国"本土"文化资源，却因对白话文的运用而无从摆脱前20世纪西方思想、理论资源的笼罩，因之只能凸现或曰强化一份第三世界的文化处境：作为一种滞后的学术形态，发掘与"加工"西方学术（准确地说是海外中国学界）的原材料或半成品，并进一步凸现所谓"东／西方"式文化二项对立的格局。再次，确乎与始作俑者的初衷无涉，社会所赋予《学人》的象征意味，至商业化大潮到来之际，显得更为丰富。"虚怀若谷"的市场，具有将一切吞没、消化并整合的潜能。于是，90年代中国图书市场的奇观之一，是不仅乾嘉学派、钱穆的著作成为一种学术时尚与流行，而且为新的国学研究所推崇并倡导的学者陈寅恪、吴宓和借电视剧《围城》的播出为由头而流行的钱锺书夫妇，竟成了图书市场上众多的流行趋势之一。作为高度专业化的"书斋式"学者，钱穆、陈寅恪、吴宓或钱锺书、杨绛无疑是最不具市场价值的一群，但他们不仅因反市场的意义而被市

场贩卖，而且更重要的，是他们的超然于政治——20世纪中国巨大的社会变迁——之上的形象，在20世纪90年代中国的特殊文化市场之上，被赋予了一种可供消费、玩味的意识形态意味。当然，尽管上述学者的著作多有再版，并在90年代中期新兴的民营学术书店中销路颇佳，但真正畅销不衰的则是《陈寅恪的最后20年》《心香泪酒祭吴宓》《围城》《洗澡》《干校六记》《牛棚杂记》。因为对于绝大多数读者说来，除了装饰书架以表明立场及趣味外，真正能够提供消费快感的，是类似学者的形象、故事——一个遗世独立、拒绝与权力集团合作的"纯学者"形象，而非他们的著作与学术成就。毫无疑问，这是一次意识形态实践意义上必需的误读与改写。类似误读式的流行，直到一位于50年代思考并批判计划经济体制的知识分子顾准的《顾准文集》《顾准日记》出版、热销，方才显露了它明确的意识形态意味：著述的或于不屑中沉默的"自由斗士"的形象。一种对社会主义文化及西方文化所淹没的中国文化资源的再发现，被90年代中国持自由主义立场的知识分子用作一份有效地"告别革命"的历史与政治资源。至此，已远远偏移于《学人》及对其有所认同的精英知识分子的初衷；八九十年代中国自由主义知识分子的政治／文化企图，与特定的文化市场再度连接并弥合。

同样是在90年代初年的文化沉寂中，一个确乎热闹非常的文化现象，是所谓"后学"的兴起、"后现代"理论的介绍，及由此引发的命名热潮。就所谓"谵妄式失语"的文化现象而言，或许中国的"后现代"讨论，是最为典型的一例。如果说90年代初年新的国学热的兴起，意味着一种不同于80年代的、对西方理论的反省或拒绝，那么另一种趋向，则是继续朝向西方寻找新的理论资源（或曰借用新的语词），以拯救（或曰遮蔽）内在文化失语的困顿。而有趣的是，在这一陡兴的"后学"（"后

XX")热中,关于"后殖民"理论的介绍与中国"后殖民"情景的讨论,只是昙花一现——尽管类似讨论更为切中90年代中国的部分现实:在"社会主义"的中国对抗"后冷战"的"西方世界"的同时,在所谓全球化的进程中,政府借助跨国资本,加速中国资本主义化的速度;迅速代"后殖民"讨论而起的,是"后现代"热——而且不再是詹姆逊意义上的、涵盖后结构主义理论于其中的广义的"后现代主义"。在短暂的翻译、介绍后现代理论之后,是堪为奇观的"中国式"的后现代批评与实践。类似批评实践的核心之一,是借助(也许是擅用?)"后现代"之名义,建立一种关于"现代主义的80年代"和"后现代主义的90年代"的总体叙述,借此完成一种关于历史断裂的叙述,宣告80年代文化与精英主义文化的"非法性",并因此成功地遮蔽了横亘在八九十年代之间的创伤体验。在类似的批评实践中,"后现代主义"成了一匹超然"行空"之"天马";它可以逾越断裂、创伤及其形成的文化黑洞,逾越90年代主流意识形态中更为鲜明且深刻的理论与实践裂隙,逾越意识形态控制、社会既存体制与文化的市场化行为间的矛盾现实,将90年代中国令人迷惑困窘的镜城情景还原为一幅清晰明了且大有希望的图画,从而一劳永逸地"战胜"中国深刻的政治/社会及文化矛盾,"治愈"文化失语症。在此,且不论"后现代主义"理论的原本与中国版的"后现代"总体性叙述及潜在的"历史进步"的线性思维间的巨大矛盾;且不论"后现代主义"文化得以产生的那份对"龙虾"的餍足,与中国从未"吃过龙虾"的人们对饥饿、灾难深刻的记忆和恐惧间的鸿沟;中国版的"后现代"论述,或许在不期然间成了全面市场化尤其是文化市场化的先声与合法性论证。所谓"后现代主义"文化对"雅俗鸿沟"的超越——一句轻松潇洒的断言,取代了对中国文化市场、"大众"文化——

不如说是构造中的复杂的阶级文化的深入讨论。"后现代主义"原本最为重要的组成部分——反省现代性，在中国版中基本被剔除，代之以对80年代所谓精英主义文化的戏弄、调侃，并多少带有审判"失败者"的轻薄。

或许更为有趣的是，中国"后现代"批评实践的主部，包含着一次颇具规模的命名热潮，据笔者的不完全统计，与以"后现代"命名、指称90年代的形形色色的文化现象同时，在不到一年的时间内，关于"后"（"后现代""后新时期""后国学""后启蒙"甚至"后知识分子"……）与"新"（"新状态""新体验""新市民""新影像运动"……）的命名，多达数十种，并以此成就了一幅90年代文化狂欢节的图景，以此作为"后现代"后于现代及因之优于现代的线性历史叙述，犹如再一次对历史进步之旅的确认。

或许可以说，中国的"后现代"讨论，作为对90年代初年中国文化的一次阐释尝试，与其说是部分地展现了这一文化风景线，不如说是凸现并加深了90年代的矛盾。因此，1994年爆发了90年代中国第一场大规模的文化论争：人文精神讨论。笔者同样将纯学理层面的问题搁置——且不去讨论humanism这一西来语词在其本土的发生及演变史，它的东渐史和它如何在中国获得了三个能指：人道主义、人本主义、人文主义，以及它们各自发展出的彼此相关的所指群；姑且将这一论争的表层命题（精英主义还是大众文化）存而不论，并且暂且不去辨析80年代的"精英主义"是否堪以代表精英文化，90年代"大众文化"是不是真正的大众文化；亦不去涉及每一文化论争所必然包含的、对文化资本的再分配及话语权的争夺；必须承认，人文精神的讨论，无论在规模或时间的意义上，都无疑是90年代第一文化论争，因为它事实上涉及

了90年代中国大部分重要的社会、文化命题。从某种意义上说，人文精神论争的双方之分歧所在，关乎对90年代中国社会性质的认识：究竟是面对前现代的中国仍需高举启蒙主义旗帜，还是大众社会正在瓦解旧有的社会体制及其意识形态系统？它潜在地包含了另一命题：90年代的中国是不是80年代的逻辑延伸，或者已然发生了深刻断裂？它同样潜在地关涉着如何看待80年代及其精神遗产；更重要的，是如何定位知识分子的角色与功能（鲁迅还是王朔？）。

　　的确，人文精神的论争，标识出80年代形成的、由于其终结处的经历而休戚与共的知识分子群体的分裂。但颇为有趣的是，这场规模颇巨的论争双方，并非旌旗鲜明、队列整齐的两大阵营。与此相反，至少对于论争的缘起及其主部说来，冲突的双方事实上深刻分享着许多重要且基本的前提：对昔日社会体制的拒绝，"告别革命"的共识及其对"进步""发展"的历史图景的认同。于是，分歧点似乎在于，实现其意图的途径和手段：启蒙，抑或市场？而作为对80年代文化盲点的一次暴露，论争双方似乎都自觉或不自觉地无视"启蒙"与"市场"间的逻辑连接。双方的立论或多或少，或公开或隐晦地涉及自身相对于体制（或曰"官方"）的定位，均以某种反体制的边缘的自许来证明自身的合法性与正义性；所不同的，是他们对于何为今日之"官方""体制"与"主流"的指认：是封建式的专制政体，必须以启蒙主义的人文精神对抗？还是毫无缝隙与多元可言，必须以大众文化来予以消解？究竟是90年代无耻的拜金者、市场上的弄潮儿已成为中国社会的主流，还是80年代的精英主义文化与精英知识分子早已足踏"红地毯"，取代了官方文化位列正统？究竟是谁与（哪一个）"官方"共谋？在另一侧面，则是论争各方的营垒内部间或存在深刻的矛盾与冲突。诸如在论战之正方，坚持

启蒙使命尚有待完成的论者，与憎恶并试图对抗西方文化伴随资本再度大举入侵者之间，究竟有多少可以分享的社会现实判断？而在论战之反方，借助"大众文化"的勃兴以呼吁"自由"降临、预期"民主"将至的乐观自由派，与天马行空的"后现代"论者之间，究竟有多少共同的社会诉求？

正因其如此，人文精神讨论涉及了90年代中国所面临的重大命题，却终于与之失之交臂。

文化镜城

从某种意义上说，正是关于人文精神的论争，凸现了90年代中国文化的镜城式情境。笔者不断以"镜城"喻示90年代中国文化，旨在描述其意识形态与文化现实及其立场的斑驳多端，繁复杂陈。这有如一处以无数面光洁明净之镜所建构的城池；镜镜相映，光影闪烁，致使幻影幢幢、歧路丛生。正像在英国作家卡罗尔的奇妙小说《爱丽丝镜中奇遇》里，每一次对目标的逼近，间或是一次远离；而每一次远走，却间或在不期然间与自己所憎恶、恐惧的对象迎面相遇；每一自觉的反抗，间或成就一次不自觉的臣服；每一对"主流"与权力之轭的突围抑或成为始料不及的陷落。毋庸讳言，笔者所谓"镜城"，当然借重着拉康所谓"镜像阶段"的理论与叙述。的确，面对90年代如此繁复的文化情境，我们常常在自认为洞若观火、真理在胸之际，陷入了、混淆了自我与他人、真实与虚幻的迷惘之地。

作为对80年代文化定式的一份承袭，又或作为冷战式思维的沿用，

90年代，人们仍习惯于参照着"自我"或"他人"与"官方"的相对位置以定位其文化立场。但一个共同且重要的忽略，是中国同时是在政府强有力的推动下，成了"委婉地称之为现代化"的大舞台。在"改革开放""引进外资""走向世界""与世界接轨"的口号下，跨国资本由小心渗透到大规模涌入，已然开始深刻地介入并改写着中国社会生活的方方面面。而伴随经济体制的深入，变"国营资产"为"国有资产"，变国营大中型企业为股份制企业，事实上在全国范围内推进着经济体制转轨的进程。同样不容忽视的是，在这一过程中，国家尽管面临着多重困境，但仍强有力地制约、控制着总体局面，并以民族国家的名义动员并整合社会力量；此间，经典社会主义的意识形态，仍是不断被借重的元素，并成为确保社会稳定的重要条件。而在"建设有中国特色的社会主义"过程中，在权钱交易与泡沫经济中，出现一个尽管并不稳定，却无疑颇为强大的新富阶层。一如出现在1994年的畅销伪译书《第三只眼睛看中国》[1]，与其说是作为经典社会主义的"保守"政治力量的卷土重来，不如说，它更多是为将权力转化为金钱、将国家资本转化为企业乃至个人资本的新官僚阶层和崛起中的新富阶层，对于社会稳定的政治要求。在此，笔者并非试图表明，当代中国的政治文化生活是一幅和谐宁谧的图景；相反，那无疑是矛盾冲突异常激烈的领域，但它已不止在经典的意识形态范畴内，以政治斗争或政治／文化运动方式来运作。否则，便无法解释"左派"的老理论家们于90年代一次次地试图

[1] 1994年，一个名曰王山的作者伪托德国记者洛伊宁格尔之名出版了《第三只眼睛看中国》一书，书中充满了公然赤裸地为强权、暴力论辩的段落，一时引起强烈的社会反应。这一骗局很快被揭穿，但却被视为无伤大雅的有趣游戏。

发动对"右派"或"修正主义者"的政治批判，却一次次地胎死腹中。90年代异常激烈繁复的社会矛盾，呈现为社会重组中的利益再分配的斗争，呈现为激烈的阶级分化过程中骚动不宁的冲突状态；此外，它更多地来自于愈加难以保持其延续与和谐的"主流意识形态"自身。用一个通俗而不甚严谨的说法，便是在今日中国存在着不止一个"官方"、不止一种"主流"或权力中心。在宏观政治经济学的实用主义的旗帜下，经典社会主义意识形态尤其是集体主义、革命英雄主义的口号，全球化（或曰美国化）——麦当劳、必胜客和好莱坞必然携带的消费主义意识形态与"美国梦"，以爱国主义为名的国家民族主义，种种文化民族主义……类似形形色色的似乎尖锐冲突却又彼此借重的"主流""中心"与权力机制，彼此为镜，相互映照，共同书写、构造着当代中国的文化风景线。其中表象与真意、称谓与事实之间，存在着巨大反差。笔者亦将其称作90年代中国社会的共用空间现象。因此，尝试勾勒一个单一、一统的"官方"——在多数知识分子的思维中，这一"官方"仍有着经典社会主义的称谓与本质化的特征，并以其为镜，其结局不仅是必然构造出一份虚幻的"自我"指认、一幅子虚乌有的"中国"社会图景，而且必然构成与"其他"主流权力的深刻合谋，造成一种镜城间的迷失与陷落。

 类似镜城式文化情境的另一个重要症候，便是不断比照本质化、同质化的"西方"，以描述、定位所谓"中国"的形象、历史与现状。如果说，80年代后期，类似叙述曾有效地服务于"改革开放"（或称"西化"）的政治诉求；那么，进入90年代，类似"中国特色"的叙述，则间或服务于文化领导权的再确认，及弥合意识形态裂隙的论述。从某种意义上说，剔除了辩证思考的二项对立式思维，仍是90年代中国文

化思考的主要特征。于是，中国／西方的对立景观，一边遮蔽了"西方"（或曰"资本主义"）的复杂历史与多样现实体制、文化实践，遮蔽了后殖民情境中日渐深刻的、中国的第三世界处境；一边则潜抑了近代到当代中国的充满了异质性的现代化进程。不言自明的是，它无疑可以自如地应用于国家民族主义的动员，成为使用国家权力、争夺区域霸权的依据，成为遮蔽中国内部的社会矛盾，建立整一纯净的"中国""中国人"的大叙述的依据。

在这一特定的镜城情景中，所谓"中国""中国知识分子"在所谓"西方""官方"的想象性对抗或和谐的小狐步舞间揽镜自照，却拒绝正视映照出的间或是一处"影院式情境"：所谓整一丰满的"自我"形象，事实上犹如一个影院中的观众，是一个多元的、梦幻般的、同时身置多处的主体。其间，八九十年代中国至为关键的缺席者——"文革"的历史、80年代终结的经验不断被表述为在场；而对于当代中国最重要的在场者——充满异质性的现代化的历史、现代性话语在中国的扩张过程，昔日的国营经济体制与跨国资本的合作，则不断被指认为缺席。颇为有趣的是，在这处镜城之内，充裕且极端丰富的文化现象，足以使不同的立论者勾勒出南辕北辙的总体性镜像。因此90年代的中国文化讨论，常常更像是一场场"能指"的盛筵，一次次"能指"间的碰撞与交锋；其触摸中国社会现实的努力，常常成就为"镜中奇遇"——一次远离与遮蔽。

马尔克斯之《百年孤独》的结局无疑是一种隐抑着悲情的酣畅：在最终翻开写有"真实"的羊皮书之时，一场飓风卷去了古老的镜之城；但在同样"古老"的"中国"，现实正出演着一场分外热闹的大剧目；"百

年中国",一个不间歇地上映悲喜剧的大时代;在 F. 福山宣告"历史终结"之后,中国的历史(甚或福山或曰经典意识形态冲突意义上的历史)仍在继续伸延。同样置身于这一文化镜城之内,笔者尝试勾勒其文化地形图的努力,或许同样是一种虚妄,至少是一种自不量力。但是,于我,这是一份别无选择。

第二章 消费记忆与突围表演

意识形态、禁忌与记忆的消费

在中国精英知识分子的心理体验中，80年代的终结，颇类似于一场被陡然击溃的"伟大的进军"；而在90年代初年的压力与孤寂中的殷殷企盼，却并未遭际一场伟大政治变革的到来，相反更像是在拔地而生、斩而不尽的文化市场面前所再次遭遇到的全面溃败与贬值。为了抚慰这接踵而来的巨大失落与创痛，一种新的"断裂"说，一种新的关于终结／开端，关于中国大陆的现代／后现代的描述，应运而生，清晰地划定了彼此分立的80年代和90年代。仿佛不是同年的社会动荡，却是1989年的"中国现代艺术展"上以枪击事件完成的行为艺术作品《对话》，将"整个80年代艺术"（或许是80年代文化自身？——笔者）"送上断头台"，或者说是昭示现代主义的终结与"现代性伟大寻求的终结"。[1] 由此，"现代艺术展"上一部引人注目的作品（亦为80年代先锋艺术的

[1] 参见张颐武：《新世纪的声音》，《今日先锋》，生活·读书·新知三联书店，1994年，第105页。

代表）即徐冰的《析世鉴》(《天书》，1987年）及此后的《鬼打墙》[1]（1991年），无疑具有同样的重要意义。事实上，在海内外诸多关于中国后现代文化实践的论述中，徐冰的作品始终是一个不可或缺的例证。如果我们可以认可这一新的、以"后现代"为名的"总体性"叙述，那么徐冰1994年归国的作品《是强奸罪还是通奸罪?》，则以其装置/行为艺术给这一似乎完美的叙事逻辑留下了裂痕。不同于古老的拓片技艺所复制的漫漫长城，徐冰此处的作品呈现了另一个文化现场与文化现实：展厅中遍地抛置着众多的中、英文书刊报纸，似乎是一个高密度的文化、文字空间，而两只剔去了毛的猪，则在这场地上旁若无人的践踏、追逐、交配。在发情的公猪身上"规范"地书写着毫无意义的英文字母，被逐的"屈居下方"的母猪身上则密布"天书"。这是不是《天书》或《鬼打墙》的延伸？是不是《对话》与枪击事件的复沓？其中"文化不可交流"、表达与失语的"极度焦虑"、文化的荒诞与反文化、意义的颠覆，究竟意味着80年代现代主义"亡灵"的东归，抑或后现代文化的书写？精英文化溃败者的"狂吼"，抑或非官方的中国公共空间的出现？对民族文化的亵渎，抑或对后殖民文化的反抗？这一颠覆、亵渎意义的空间，同时成了为多重阐释、意义所穿透的空间。

毋庸置疑，历史的断裂并非线性过程的终止，并非异质空间的清晰划定，而是在历史的断裂处裸露出的一个共时的剖面。然而，90年代

[1]　《析世鉴》为徐冰最著名的、以古碑刻和拓片工艺完成的作品，其上是徒具汉字外形的、不存在的字样。被彼时的主流批评家抨击为不知所云的"天书"，作者索性以《天书》名之。而1989年之后，徐冰作品再度被批判者称为"鬼打墙"，作者愤而创作了以古拓片技艺制作的长长的古长城拓片，名曰《鬼打墙》，其间借批评传统中国文化以讥讽现实政治的、典型的80年代文化方式昭然可见。

中国社会结构、政治、经济、文化的多重变迁，尚不足以将80年代的文化空间挤压为一个扁平的沉积带，并将其全部覆盖。事实上，八九十年代的文化更迭，呈现为远为繁复的格局。从某种意义上说，80年代后期，中国大陆社会的同心圆结构经历多重裂变，已然蕴含着90年代的政治文化、消费文化，浮现着准市民社会与公共空间的权力裂隙；蕴含着金钱作为更有力的权杖、动力的润滑剂的"新神即位"；蕴含着文化边缘人的空间"位移"与流浪的开始，以及都市边缘社区的形成。只是由于那份浸透了狂喜的忧患、关于"世纪之战"的主流话语及指认的错误与命名的误区，这一切始终处于文化匿名之中。作为这一特定的误区，80年代，徐冰的作品被指认为某种非意识形态或超越意识形态的文化空间的出现，但人们所忽略（有意忽略？）的是，它始终与鲜明的意识形态行为相联系。其中更为重要的忽略，正如刘裘蒂君所指出的，"《天书》和《鬼打墙》作为文化批评的颠覆性，实际上延续了'文化大革命'的巨大与崇高的美学，延续了毛泽东对中国文化的反动与利用……而徐冰的艺术是对中国固有文化的批判，还是对'文化大革命'的批判？徐冰对文化/反文化的观点与现代中国史上的'文化观'有何牵连？"[1]事实上，《天书》正是作为一种恰当的"包装"，成为80年代末最重要的政治文化作品即戴晴的《梁漱溟 王实味 储安平》的封面。而另一个有趣的事实是，在八九十年代之交，当徐冰作品作为"资产阶级先锋艺术"遭到昔日主流批评家的讨伐之时，在北京重要的旅游景点，出现大量印有"天书"片断的T恤，并饰有淡黄色的中国传统信笺

[1] 《填覆字/书》，中国台湾，《诚品阅读人文特刊·文字》1994年第16期。

衬底。不同于1991年夏季一度牵动北京的"文化衫事件"[1],印有"天书"的T恤,除了为少数青年学生辨识并穿着外,主要成了外国游客们的选购对象。[2]对于后者来说,这只是一种小小不言的趣味消费,"天书"之原旨尽失。在"目不识丁"的外国游客眼中,中国的象形文字无一不是"天书",古怪有趣,莫名其"妙"。确乎,徐冰1994年的作品并非《天书》《鬼打墙》的复沓,其中展现的不仅仅是文化的颠覆或象形文字的虚妄。如果说,《天书》的原名《析世鉴》显露出某种80年代"伟大叙事"的痕迹,而更像是一种关于人类文明寓言的建构,一种现实命题的转喻方式,那么,《是强奸罪还是通奸罪?》则在一种未必自觉的意义上,成为一种第三世界的文化寓言。[3]作品无疑以极为直观的方式,呈现了西方与东方、权力与欲望、种族与性别。不期然之间,"徐冰现象"提供了一个现实的节点:政治与文化,边缘的抗衡与对主流的回归,"文化大革命"和"毛泽东情结",文化包装与消费,权力、文化诉求与东方奇观。

整个80年代,"文化大革命"始终是一个无所不在的潜文本,始终是一个"所指"不断增殖的"能指",同时是一个政治及表达的禁忌,一个意识形态的雷区,一个历史的写作、集体记忆与个人记忆不断被曝

[1] 1991年夏,根据一位画家的设计,北京市场上推出一批印有彩色文字的"文化衫",上面或印有新中国成立以来使用的各种票证,诸如粮、油、菜、蛋票,工业券等,横批"拖家带口";或小书"发财,没本儿;当官,没门儿;上学,没劲儿",大书"一无所有";或仿古稿纸,上面印满北京流行俚语;或简单写着"别理我。烦着呢!""架不住三句好话"等。被以工商名义查禁。

[2] 此后,"天书"片段又印在土风粗布上,制成极富"民族特色"的衣裙,在星级饭店以高昂的价格出售给外国游客。

[3] 在海外期间,徐冰创作了《文化谈判》,已涉及东西方文化命题。

光、遮蔽并阻断的区间。一个重要的事实是，在80年代的政治文化现实中，"文化大革命"更像是一个多重意义上的隐喻与转喻。从某种意义上说，关于"文革"的话语，构成了80年代最为深刻的政治文化悖论之一。对"文革"的权威结论，同时成为一种关于终结与开端的权威话语，一种不容置疑的"历史断代法"，即再次获得"解放"，获取"晴朗的天空"的时刻，它却同时成了一个编年史、历史叙事的权力话语的连续性与整体性的困境：它划定了一个异质的、禁忌性的时段，一个总体性的社会主义"新中国"的图景因之而不复完满。尽管在"伤痕文学"的叙述中，"文革"岁月成了一场从天而降的灾难，一场异己与异类的劫掠，但那毕竟只是欲盖弥彰的一种"说辞"。与此所相关的事实是，尽管"伤痕文学"迅速由一种异己的声音成为文化的主流，但作为其必然延伸的政治反思文学却即刻触礁。因此，"文化大革命"作为一种意识形态话语禁忌，同时是一种转喻：从某种意义上说，它成了中国革命史、中国当代史、社会主义体制、历史巨人毛泽东、新时期意识形态困境作为话语禁忌的指称。而从另一个角度上看，整个80年代文化正是某种转喻型的文化，一如历史文化反思继政治反思并代政治反思而起，对"文革"和当代中国历史的反思，迅速成了对传统文化的清算与批判。徐冰之应运而生，正是由于对一种典型转喻形态的创造。在某种意义上，这正是80年代典型的"让历史告诉未来"的文化"修辞"方式。但80年代后期，"西化"与宏观政治经济学中的经济实用主义理论的提出，精英知识分子所完成的对这一理论与实践合法性的阐释与论证，事实上以历史的诡计（或曰历史必然的方式），将文化市场、文化消费、文化工业的机制引入到中国的政治文化现实之中。

于是，在八九十年代之交，在主流意识形态制空权的削弱与强化之

间,在文化的"语词奔溢"与失语之间,在权力中心无限扩张的"内爆"中,在"边缘"朝向"中心"的顽强进军与不断放逐之间,类似禁忌必然作为一个实际上空前脆弱而诱人的环节,被率先突破。因此,中国革命史、中国当代史与"文化大革命"的叙事作为一种权力话语的生产与复制,作为历史写作,作为禁忌与记忆;"文化毛泽东"作为一种新的、来自于"中心"与"边缘"地带的意识形态实践;由潜在到公开,与文化市场、消费社会的浮现,形成了错综的抗衡、对位与合谋关系:一种鲜明的主流的或抗衡的意识形态实践,同时是对意识形态的有效的颠覆与消弭,一种"主流"与"边缘"的共振中的裂解。八九十年代之交,"文化大革命"和"文化毛泽东",作为不同的表象系统,成为一种最为广泛而深刻的流行,成为一种具有特殊快感的消费对象。事实上,其作为一种多元决定,别具意味的,对意识形态、禁忌与记忆的消费,正是中国大陆文化市场和"准文化工业"第一次成功的、大规模的、对文化时尚与流行的制造;同时,它又反身有力地推进了借助(挂靠)国家文化机器、体制而初露端倪的庞杂的"独立"文化"系统"和蓬勃兴起的文化市场,大量名目繁多的"文化公司"、音像公司、广告公司,形形色色的书商,星罗棋布的个体书摊,大量的报纸"周末版",众多的新创刊的学术杂志或"休闲型"杂志,国家电视台的栏目承包(栏目制片人制)、"独立影人",以作家、艺术家名义命名的批量生产文化消费品的"创作室"或"工作室""自由撰稿人"等因此萌生并壮大。而这一与意识形态国家机器彼此重叠又相对独立的"系统"和市场,则在不断拓宽着权力结构的裂隙,提供着某种局促尴尬却充满生机结构的"共用空间"(或曰"类公共空间")。其间跨国资本对中国大陆文化市场的介入,则因其强有力的操作原则和金钱背景而强化了对意识形态、禁忌与记忆

（中国的特殊文化资源）的消费；同时更为深刻地裸露出 90 年代中国在前工业现实与后现代文化、国家民族主义之轭与后殖民文化挤压、意识形态控制与消费文化的张扬间的困窘。

一如徐冰以似乎颇为相像的作品而跨越了八九十年代，特定的意识形态禁忌与对这一禁忌的消费似乎在连接起八九十年代大陆文化的同时，印证了马克思的一句名言：历史总会二度出演，第一次是悲剧，第二次是喜剧。

梦魇与禁忌

事实上，在 80 年代文化中，"文革"始终是"一位"最为重要的在场的缺席者与缺席的在场者。一方面，它必须小心地绕过礁群，一个近在咫尺却难以进入的历史时段的雾障；另一方面，它又成为一个不断被借重的"历史时段"与"事件"，因为它潜在包容着某种特定的"历史断代法"，它始终可以成为某种权力话语摆布现实的"说法"，某种社会"共识"得以生产、再生产的原材料。只是这必须以"过去完成时态"割断，成为一个拒绝被质疑、追问的对象。于是，在 80 年代的主流叙事作品中，"文革"始终作为一个朦胧的血色背景，作为序幕，作为被叙事件及人物的史前史，为一个特许发生的"例外""悲剧"，制造"病态""怪诞"的往昔空间。在其中，"文革"像是一个关于创伤的记忆痕，或一夜梦魇所留下的苍白的面色；或者说，它更像是一种集体性的"前意识"。叙事的过程则是一个对创伤记忆疗救或者不如说是遗忘的过程。但它又必须是"不能忘记的"；不是为了"活着，并且要记住"，

而是为了保留为某种"空洞的能指",用以不断地将难以解脱的现实困境还原为灾难性的历史成因,为种种现实的政治文化策略提供其合理性的阐释。或许可以说,"文革"作为一个转喻的禁忌和对禁忌的转喻,始终不断地在以转喻的方式繁衍膨胀。

然而,禁忌又毕竟在不断地被重申。在中国电影最后的黄金时代——80年代,直面"文革"时代的影片屈指可数,并大多命运多舛。《枫》《芙蓉镇》均一度遭禁映,前者还在言辞激烈的抨击中被迫修改。禁忌的划定,极为有力地加强了大陆社会的精英知识分子某种斗牛士式的"突破禁区"的热情,以及市民心态中特定的"禁书""禁片"情结,引发了一种对"文革"的"真相""珍闻",对当代政治悲剧、政治内幕、秘闻的空前的、不间断的关注与热度,并在不断地强化、制造着一种特定的政治文化"窥视癖"的类型。当八九十年代之交"文化工业"、市场及消费机制开始介入大陆的文化体制时,类似的政治文化现实指示出一个已经创造完成的、极为广大的读者/观众"群落",标志并暗示出一个潜在的、特定的"卖点",一个可资发掘、利用的消费心理,一种政治窥秘与亵渎所提供的消费快感与消费方式。

事实上,不是精英知识分子的写作或主流文化范本,而是一个在80年代具有边缘性的通俗类作品——恐怖片《黑楼孤魂》(导演梁明、穆德远,1989年)——有趣地标明了一个多元决定的文化临界面。这是一个孤魂复仇的"鬼故事"。事实上,影片蜕化于一部美国恐怖片《幽灵》。但这在划定的搬迁区即将被拆除的旧楼的地下室(一个关于记忆的象喻)间出没的、冷血复仇的孤鬼,却"换成"了一个在"文革"岁月中遭虐杀的小姑娘的冤魂。于是,影片的恐怖感(或曰消费快感),便不仅来自于"鬼故事"的惊吓效果,而且来自于"文革"亲历者"政治迫害

情结"(在某些时候甚至成为某种被虐与被害妄想)的共鸣、放大与叠加。影片巧妙地触动了一个作为禁忌的"事实",即在"文革"岁月中,普通人对过剩权力的分享,如何制造着暴力、虐杀。但这与其说是一种质疑,不如说是一次移置,因为在这一幽灵复仇的故事中,"文革"场景已由一种政治场景转移为欲望场景:遭复仇的对象之一,曾因淫欲而强暴了小姑娘的母亲,将她逼上死路;而另外两个人则因为觊觎小姑娘的遗产(一尊金佛像)而虐杀了她。幽灵的复仇手段之一,是从洞开的地下室之门中,让呼啸的旋风裹携着成团的美钞,使贪欲者无法自禁地追随着步入杀戮之地。作为一种文化潜意识的呈现,影片在另一个层面上被结构为性别场景。因为故事情境中的孤楼,是一个"看得见过去、听得到未来"的象征空间:一个偶然在此地录制影片音效的女演员,恐怖地目击到历史场景中的暴力,而她的恋人(影片的录音师),则惊讶地在录音带中听到了未来的声音——幽灵复仇的暴力场景。有趣之处在于,女人在这里"看"到了男人对女人的施暴:强暴、劫掠、虐杀;而男人在这里听到了女人对男人的侵害:小姑娘的冤魂如何残忍地逐一向男人复仇。但在这里,"文革"梦魇/旧日的暴力场景/男人对女人的施暴是不可见的。除了女演员恐怖变形的面孔,观众一无所见;而复仇场景/女人对男人的戕害却清晰地展露为一个完整、可视的过程。女人每一次对历史中暴力场景的目击,总是发生在她即将与恋人步入亲昵的时刻,恐怖每每使她奔逃而去,使男人美梦难成。一个有趣的临界点是,对"文革"禁忌的触动、畏惧(因为它仍然是不可见的)与消解,被官方说法所阻断的记忆,成为恐怖出没的幽灵,成了对拜金、欲望的暧昧态度,成了现代化进程中的男性心态和与既由权力又由女性诱发的阉割恐惧的潜在流露。这一切有效而有趣地组合在一个文化消费形式之中。

无独有偶，类似模式几乎成了八九十年代之交为数不多的恐怖片（诸如《午夜杀手》，1991年；《雾宅》，1991年）的通用模式：复制美国大众文化（平装小说、好莱坞电影）的基本情节，但其中精神分析式的童年创伤情景被转换为一处"文革"时代的创伤记忆；阴谋与杀戮的直接动因则常常是前精神分析式的"谋财害命"。而更为有趣的是，《黑楼孤魂》的结尾处，被述情景"还原"为一个医院内的病房，恐怖的鬼故事"还原"为一次病房中的"扯淡"；而伴随护士的一声吆喝："吃药了！"摄影机镜头摇落在一车五彩缤纷的药片上，推出字幕："完"。于是，"文革"记忆与政治潜意识中的恐惧，被指认为一种病态，一种间或可以被治愈的疾患；而拜金与欲望则被转换为理性范畴内部的非理性因素，一种尚可被接受和理解的"常识"。类似恐怖片因此而展示了一个文化的临界面，其呈现和印证着当代中国的政治禁忌（"文革"记忆）在初兴的文化市场机制中被赋予了特定的消费性，预示着90年代文化对经典意识形态的消费将与对另一禁忌即性爱（以男权话语为基准）的消费，与暴力/色情（"永恒"的商业文化的操作原则）相联手。此间一个有趣的症候点是，类似通俗之作中的"文革"书写，无疑将男性再度确认在历史及欲望主体的位置之上，女性则更远地被放逐到客体位置及历史的角隅之中。

窥秘与奇观

　　90年代初年，当精英知识分子在深刻的挫败感中陷于现实表达的禁忌和历史命名的失语之时，悄然形成于80年代的文化市场机制，却陡

然呈现出它的勃勃生机。1990年，大陆第一部地道的肥皂剧（时称"大型室内剧"）即50集的电视连续剧《渴望》问世，造成了一阵沸沸扬扬、"不可抗拒"的"《渴望》冲击波"；其创作者公开表达了他们对意识形态内涵、意义营造的轻蔑和对消费操作原则的崇尚。[1]继而系列剧《编辑部的故事》播出。自此，大型（多集）准肥皂剧的创作开始风靡。极为迅速地，各半官方的、民间的音像出版公司、广告公司、银行系统和种种经济实体纷纷染指准肥皂剧的投拍。1992年底，邓小平南行讲话之后，各电视台的栏目"承包"和"栏目制片人制"的试行，则在更大程度上为社会资本、80年代边缘文化介入经典意识形态机器打开了缺口。而在政治禁忌、市场需求、现存体制与市场机制转轨中举步维艰的各国家、地方大型出版社、电影制片厂，则在更大规模上开始以卖"书号""厂标"的方式，换取其企业及从业人员的生存。于是，一方面是主流意识形态的加强，而另一方面却是文化市场与文化工业机制愈加深广地分享着经典意识形态机器的权柄，并开始了一个不间断的、将其转换为资本的过程。

其中更为引人瞩目的，是出现于1990年的"毛泽东热"。暂且不论这一文化现实的多元因素，它事实上以中国出版业（官方或民间的、国家的或个体书商）一个奇观式的狂潮覆盖了大陆图书市场。与此共生与伴生的是，难以计数的、名目繁多的涉及中国革命史、中国当代史、"文革"史的秘闻、野史、报告文学、人物传记、将帅传奇、"文革"惨

[1] 电视剧的编剧、策划之一郑万隆称，《渴望》没有任何意义，只是"丢孩子、捡孩子、养孩子、还孩子"，"豆腐白菜，白菜豆腐，好看好玩儿而已"。香港1993年国际评论年会上的发言。

案、内幕，以洪水破堤之势涌现。数千种出版物，每种数万、数十万印数。[1]一瞬间，类似出版物作为本土通俗读物，取代了港台流行作家琼瑶、三毛、亦舒、金庸、梁羽生的作品，覆盖了个体书摊的台面，并进一步雨后春笋般地催生着个体图书市场。尽管此间王朔现象、梁凤仪现象、先锋文学、"《废都》事件""陕军东征""顾城之死""布老虎"的包装与推销形成了一个个小插曲，但中国当代史政治揭秘（或杜撰）则成为一个轰动效应稍减但势头不衰的持续的流行趋势。似乎未经任何过渡，一个绝对的禁忌，成了一种绝对的流行。事实上，此间特殊的文化禁令一再被重申：明确"文革""题材"的禁忌，规定某类出版物为某官方出版社的特权；但不仅屡禁不止，而且一定程度的禁令实际上将成为此类书刊的至佳广告。而继《废都》《白鹿原》《最后一个匈奴》的流行及围绕着这一流行的众声喧哗之后，一个新的流行文学配方得以"确认"：或真或伪的民俗、风情，赤裸的性爱描写，以及重要的、贯穿性的现当代史的事件背景，辅之以以先锋文学、"纯文学"、现实主义为旗号的纯色情、暴力写作及男性角色的变态心理描述。于是，出现了一批此前无人知晓的、为流行而制造出来的作家及其作品的批量生产（诸如老村的《骚土》、京夫的《八百里情仇》、哲夫的《天猎》《地猎》《黑雪》、亦夫的《土街》、禹明的《妻命》、署名罗珠的《黑箱》《巫城》《巫河》）。如果说，这一"长篇小说"创作的热浪，在成为《废都》《白鹿原》等而下之的拟本的同时，实践着政治场景的色情化，完成着由历史场景向潜意识场景的移置，那么，似乎其动机远为严肃、纯正的、延续了80年代中后期的报告文学传统的写作，则在实践着同一文化功能。同样未

[1] 参见1990—1993年社科新书书目。

经任何过渡，也无须合法性的论述，在这一"中国当代史政治揭秘"的流行趋势中，任何既定的文化等级——严肃与娱乐、高雅与通俗、主流与边缘、历史与文学、纪实与虚构，确乎尽失其间的沟渠与界线。从费正清的精装版《剑桥中华人民共和国史》到《她还不叫江青的时候》，从米兰·昆德拉的译本系列到《骚土》《天猎》，从中共中央党校出版社、人民出版社、党史文献出版社出版的作为党史读物的《毛泽东传》《周恩来传》到团结出版社的《文革闯将封神榜》，从中国著名史学家、各国汉学家的史料翔实的中国当代史专著、传记到《中南海珍闻录》，从《汪东兴日记》到叶永烈、权延赤的报告文学集，它们共同销售着一种揭秘／窥秘的卖点，共同分享着一种触犯禁忌、亵渎神圣的快感，尽情地满足着远离权力中心的普通人对当代政治内幕、历史事件谜底、秘闻的饥渴。[1] 对曾作为膜拜、敬畏对象的"伟人"的个人隐私的想象性的窥视，不再是性／政治在所谓深层结构中的置换游戏，而是在制造流行与消费意义上的和谐而默契的小狐步舞。这是一种意识形态性的消费，一种对意识形态的消费；禁忌感的存在则成为消费快感的隐秘而不尽之源。

而与此同时，八九十年代之交，在权力话语的生产运作过程中，作为一个主流意识形态的强化手段，同样出现了关于中国革命史和当代史

[1] 其中一个颇为典型的例证，是规模最为宏大的丛书《共和国风云实录》（程敏编，团结出版社）的出版，其中包括《浩劫初起》《红卫兵秘闻》《中南海珍闻录》《风雨天安门》《文革闯将封神榜》《文革冤案与大平反》等"揭秘"卷。但丛书实际上是报纸杂志上有关文章的辑录，其中相当一部分来自 80 年代后期命运不佳的通俗刊物。而其中一卷《蓝色梦幻：大串连》，事实上是一些关于 80 年代"出国潮"的报告文学；另一卷《旋涡中的共和国风云人物》，则赫然辑录有《从中国影后到文化界第一实业家——刘晓庆访谈录》《从"奶奶"到秋菊——巩俐》《张艺谋绝情前后》等影星、歌星轶闻。

叙事的经典历史表象的大规模涌现。从某种意义上说,这是一个极为典型的政治策略:创造一套定期重演,以重现国家初创时期的"创伤情境"的民族叙事,以便使国家回到一个特殊的时刻(刚刚建立自己的国家),一个决定民族命运的关头。它不仅是一种"再确认",而且是在不断的重述中重返那一艰难时刻,"借此来定期地重新召唤国家创始初期的那股力量"。[1]于是,80年代末,作为"娱乐片"(商业电影)的对立面而出现的、政府对"主旋律"电影的倡导、扶植,在20世纪90年代迅速被"重大革命历史题材"影片的创作所取代;而且有关机构以指定"厂标"的计划性生产、政府基金的大力资助和"红头文件"保护的拷贝定数、"票房"收入来确保其在机制混乱的市场"竞争"中获胜。于是,90年代初革命历史巨片的不断涌现,一度遮蔽了中国电影业风雨飘摇的现实困境。《开国大典》(导演李前宽、萧桂云,1989年)、《大决战》(总导演李俊,1991—1992年)、《周恩来》(导演丁荫楠,1991年)、《开天辟地》(导演李歇浦,1991年)不断以庆典的方式,在全国各个城市的各大影院同时"献映"。然而,在90年代初年的特定现实中,主流话语间纵横的结构性裂隙,已然破坏了这一特定的民族叙事"完美的复制"的可能;而作为80年代新时期的权威叙事策略之一,是"文革"时代成了另一个初始情境与危急关头。于是,作为"主旋律"的革命历史巨片,同样面临着绕开并借重禁忌的困境。一个有趣的情形是,实际上在各方面都获得了巨大成功的巨片《周恩来》当中,"文革"岁月呈现为破碎而充满裂隙的时段与叙事组合段;许多与周恩来总理的政治生涯密

[1] 参见陈光兴、杨明敏:《*Culture Studies*:内爆麦当奴》,台湾《岛屿边缘》杂志社1992年版。

切相关的重要历史事件显现为叙事链条中的时段缺失,或残破不全的片段展露。事实上,此片的观众在其充满感情热度的观片过程中,必须不断地以自己的记忆来补足叙事体自身的裂隙失语。而"革命历史巨片",作为一个重新呼唤凝聚力的、经典民族叙事的复制,作为一种非消费或反消费的方式,却在不期然间被接受为另一种消费对象。在20世纪90年代的"革命历史巨片""主旋律"电影中,尽管其中相当一部分因"红头文件"而保证了100%的票房收入(集体票),但1990—1991年,在大部分地区,实际上座率超过了80%的影片,却只有《周恩来》《大决战·辽沈战役》(因其中的林彪形象)和《焦裕禄》。姑且不论影片自身的艺术成就,正是这三部影片更多地呈现了权力话语复制中的困境,包含了中国当代史揭秘式的(非)"卖点"。至此,在"中心"与"边缘",不同的权力结构再次形成了不无荒诞的对位与合谋。一种不谐共振在不断拓宽着现实与话语空间中的裂隙。

而在另一个侧面,作为东西方冷战时代的遗产,同时由于六七十年代西方左翼学者对"文化大革命"的热情讴歌,以及80年代欧洲知识分子对这一历史性误读的清算,"铁幕后的红色中国"——当代中国的政治史、内幕秘闻、"文化大革命"的个人"纪实"(郑念的《上海生死劫》、张戎的《鸿:三代中国女人的故事》在欧美的畅销),在西方世界成功地制造了对当代中国政治的消费趣味,制造了西方世界对社会主义国家的"禁书""禁片"欲。事实上,在相当长的一段时间中,是否在其本土遭禁,事实上成了西方国家重要的文学奖尤其是各国际电影节选片、评奖、授奖的指认及评判"标准"之一。而当代中国文学艺术在西方世界的获奖,则是其得以进入西方文化市场的唯一窄门。1986年,当意大利导演贝托鲁奇在中国拍摄影片《末代皇帝》时,由衷赞叹"中

国是一个尚未被可口可乐、麦当劳占领的国家"[1]；但极具反讽意味的是，他本人及其影片已然成了跨国资本染指中国文化资源，占领、返销中国文化市场的"先头部队"。而且也正是他本人，率先发掘了相对于西方文化市场的当代中国政治史这处矿脉。在西方银幕上，第一次出现了当代中国政治场景及如此"真切、迷人"的"文革"表象。同样是在《末代皇帝》中，贝托鲁奇将东方、中国定位在一个种族／性别的文化置换游戏当中。追随贝托鲁奇而来的，不仅是美国导演斯皮尔伯格和诸多欧美导演，而且正是可口可乐、麦当劳与必胜客。然而，80年代，尽管西方世界为跨国资本所支持的文化工业系统不断觊觎已然打开国门的中国，觊觎广大而潜在的中国文化市场和丰富的文化资源，但彼时的意识形态及文化市场壁垒，尚非"宙斯化身为一场金雨"所能进入的。而90年代，中国社会的危机，精英文化、严肃艺术的困境，终于为跨国资本对中国文化市场、文化资源的介入，提供了历史的机遇。这一次，他们得以以文化的拯救者、艺术的保护人、发现并拯救天才的伯乐（而实则为淘金者）的身份染指中国。张艺谋成了他们的第一个"重大发现"，而极为迅速地取代了八九十年代之交的中国艺术电影的成功模式：展现"铁屋子"／四合院／囚牢中的自虐、互虐的漫长岁月。自《蓝风筝》(导演田壮壮，1991年）始，一个新的模式呈现为在完整的、贯穿性的当代中国史景片前出演的情节剧（或曰苦情戏）。继而，陈凯歌在远为雄厚的海外资金背景的支持下，推出了巨片《霸王别姬》(1993年）并一举逾越了张艺谋，跨出了西方电影院线，进入了欧美商业电影的轨道。张艺谋接着推出当代情节剧《活着》。影坛"第五代"的"三剑客"在

[1]　《贝托路齐如是说》，顾明修译，台湾远流出版公司，1992年，第202页。

世界范围内,"再现"80年代的辉煌。在这一新的成功模式中,中国的当代政治场景取代奇异空间、佳人画卷、东方风情,成了东方奇观的主部;而对"红色中国"的揭秘、曝光,使类似影片具有远过于"异国情调"的消费价值。似乎是80年代中国影坛"第五代"的艺术与文化探索的获救与延续,但事实上,在这一模式中,任何本土文化意义上的政治文化反思、批判的使命与力度已悉数殆尽。其中,当代中国的政治场景与其说是一种真实的剥露,不如说更像是色彩绚丽而扁平虚假的景片,更像是一部情节剧所必需的一个"人物",一个扰乱了普通人正常生活的小人;与其说它展现了一个民族真实的、不无切肤之痛的历史经历,不如说它更像是提供了一处富于戏剧性的、出演生离死别、恩怨情仇的舞台空间。而影片对现实与政治文化禁忌的触犯,又成为使之成功返销国内市场的重要"卖点",似乎是90年代中国社会对意识形态、禁忌与记忆的消费的一个更为深广的背景,又似乎是不谐和共振的一个外部旋涡。

一处特殊的历史空间。一个特定的历史时刻。意识形态控制,还是公共空间?后现代,还是后殖民?或许只是一种描述,或许只是一种突围表演:从主流意识形态的制空权下突围,从权力运作的困境中突围,从记忆与现实的困扰中突围。突围,同时姿态不甚优美地陷落于消费社会的网络之中。

第三章　救赎与消费

文化毛泽东

　　或许八九十年代之交最引人瞩目的社会文化现象之一便是"毛泽东热"。这无疑是意识形态国家机器的运作与特定的公共空间之初现、禁忌的重申与对禁忌的消费、主流话语重述与政治窥秘欲望等彼此对立、相互解构的社会文化症候群。换言之，这是另一个有趣的多重话语的共用空间。从某种意义上说，1990年的"毛泽东热"在此后虽盛况略减，但始终持续，直到在1993年对毛泽东一百周年诞辰的大规模、有组织的纪念活动中达到一个新的高潮。正是在这一特定的共用空间中，由多媒体介入、多中心发出的"毛泽东热"，实际上共同构成了一次对"文化毛泽东"的书写。这是一次重构与戏仿，一次意识形态运作与对意识形态的消费。

　　事实上，即使作为一种经典的主流话语的运作方式，毛泽东形象也不仅呈现为对革命经典叙事（或曰再现国家的初始"创伤情境"的"民族叙事"）的单纯复制，而呈现为一种新叙事策略，一种在偏差与错位中，对神圣、革命经典叙事话语的重述与重构。类似情形不仅呈现

在90年代重要的"主旋律"电影（诸如《开天辟地》《大决战》《开国大典》《重庆谈判》）之中，而且更为清晰地呈现在众多的以毛泽东为主角的传记题材的故事片、电视连续剧之中。

　　从某种意义上说，作为主流话语运作方式的革命历史叙事、领袖叙事，与作为公共空间初现的、来自于市民阶层的"毛泽东热"，并不是一个彼此对立冲突的话语系统，或中心与边缘间的文化及话语权力间的争夺与对抗。事实是，早在80年代末年，在毛泽东形象再度为主流话语和革命经典叙事所借重之前，市民社会中的"毛泽东热"已初露端倪。似乎是作为一种新的时尚与流行，毛泽东的画像（间有周恩来的画像）——曾作为神圣的"标准像"的那一幅——已作为悬挂饰物，开始悄然取代了汽车司机们曾热衷的毛绒玩具、送香瓶（作为"洋气"——想象中的西方情调）、倒福挂坠（传统的平安祈福），大量出现在轿车的前窗上。继而出现了同样图饰的BP机皮套、手表底盘、防风打火机外壳。颇有风靡一时之势。并非如某些海外论者所强调的，这单纯地表达了某种不满或政治抗议姿态。从某种意义上说，七八十年代之交，对实现"四个现代化"的允诺，再度唤起了一种乌托邦的热望。而整个80年代，乐观主义与理想主义的热气球则以不断的加速度持续升腾。当想象与现实间的鸿沟于90年代初清晰显影之时，无疑带来了极为强烈的失望与不满；而对腐败问题的不断曝光，则加深着这种失落与不满。"毛泽东热"的初现与极盛，确乎有着在新的社会语境中经典神话重述的政治与现实意味。它指称着一条想象的救赎与回归之路。同时，它作为一个重要的社会文化症候，正向人们揭示出一种转型中的中国社会的一种极为重要的心态，那便是在一个渐趋多元的、中心离散的时代，人们对权威、信念的不无深情的追忆；在

实用主义、商业大潮和消费主义即将全线获胜之前,对一个理想主义时代的不无戏谑亦不无伤感的回首;一个"需要英雄"的时代,来自民间的、对英雄与神话的呼唤;一个正在丧失神圣与禁忌的民族,对最后一个神圣与禁忌象征的依恋之情。它间或寄予着在重写中救赎记忆的愿望。或者更为准确地说,"毛泽东热"在民间的兴起,意味着人们对社会"安全"感与信托感的渴求,对一个并不富足但是(至少在理论上与想象中)没有饥饿与未知威胁的时代的记忆。然而,为大部分论者所无视或忽略了的,正是"毛泽东热"初起之时,毛泽东形象的"载体"。显而易见,汽车、BP机、防风打火机,于彼时,正是作为时尚的象征、消费主义的能指。于是,与其说这是某种清晰自觉的政治行为,不如说它更像是一种政治潜意识的流露:政治权力与消费主义的置换与合流;同时意味着一种意识形态的日常生活化与消费化的趋向,正在以无不调侃与亵渎的形式,在实现着对禁忌与神圣的最后消解。

而八九十年代之交,在"毛泽东热"之中,在数以千万计的出版物与音像制品之中,形成了热点中经久不衰热点的,是权延赤以跟随毛主席多年的卫士长李银桥回忆录形式所著的《走下神坛的毛泽东》(此外尚有同一形式的《走向神坛的毛泽东》以及《红墙内外》《领袖泪》《卫士长谈毛泽东》[1]等多种与《走下神坛的毛泽东》内容大同小异的版本流行于世)。此书仅第一版便发行10万册,并且在四五年间一版再版,

[1] 上述出版物均署名为权延赤,间或题有"毛泽东卫士长李银桥口述"字样。其中《走下神坛的毛泽东》《走向神坛的毛泽东》,中外文化出版社,1989年;《红墙内外》,昆仑出版社,1989年;《领袖泪》,求实出版社,1989年;《卫士长谈毛泽东》,北京出版社,1989年。

畅销不衰（姑且不提多种盗印本与改写本）。有趣之处在于，《走下神坛的毛泽东》不仅成为一本极端成功的畅销书，而且在某种意义上呈现了"毛泽东热"的基调，成了这一重要的社会文化现象的题解。而这本为数百万人争相购买并为之热泪盈盈的作品，事实上在有意无意之间成了主流话语及话语策略转换中最为成功的一例。"走下神坛"，正是这一次"毛泽东热"的真义之一。如果参照宋一夫、张占斌先生的见解[1]，将50年代的"毛泽东热"视为一次"造神"运动的开始，将六七十年代的"毛泽东热"视作"造神"运动近于疯狂的峰值，那么，八九十年代之交的"毛泽东热"则是一次"由神而人"的叙事或曰重述的过程。尽管在此之前有过类似形式的《跟随毛主席长征》[2]，但在《走下神坛的毛泽东》一书中，毛泽东第一次呈现在日常生活场景之中，呈现在夫妻、父子、饮食起居的场景之中。一个伟人，但有血有肉，有情感，有痛苦，在性情中，在情理中。一个因超越了普通人而必须比普通人承受更多、更大痛苦的个人，甚至是一个因伟大而孤独乃至无助的个人。许多新中国重大的历史事件，在此书中被赋予了个人化、性格化的动因与解释。万民领袖，但也难出人伦常情。于是，当人们捧读此书时，他们因新的获知，在某种全新的悲悯与原宥之情中，重温并重写了一份敬仰之情。《走下神坛的毛泽东》一书因之而成了几乎所有涉及当代史的"革命历史巨片"及毛泽东传记片、电视连续剧必需的素材读本，几乎每部类似的影视作品都必然包含了取材于

[1] 宋一夫、张占斌：《中国：毛泽东热》，北岳文艺出版社，1991年。

[2] 《跟随毛主席长征》，为毛泽东二三十年代的警卫员陈昌奉所撰写的回忆录，人民出版社，1956年。

此书的情境与细节。在某种相对低调处理的情感化、个人化的叙事语调中,重写的历史场景再次要求着读者、观众(人民?)的理解、原宥与分担。从某种意义上说,《走下神坛的毛泽东》一书,不仅为诸多的"主旋律"电影提供了新的素材、叙事策略、语调与距离,而且成了此后盛行的关于毛泽东的畅销书的写作、出版及购买必须参照的蓝本。诸如《毛泽东传》《我眼中的毛泽东》《生活中的毛泽东》《1946—1976毛泽东生活实录》《毛泽东的儿女们》《毛泽东逸事》《毛泽东轶闻录》《走近毛泽东》[1],如此等等,均首版数万、数十万册不等,并遍布各大城市的书店、书摊,成功畅销。与此同时,伴随着"毛泽东热",60年代及"文革"歌曲在电子音乐伴奏、流行歌手的演唱中再度流行。以《怀念你,走下神坛的毛泽东》(湖北音像出版社,张咪、杨宗强演唱)为主题,全国各大音像出版社出版了数百种毛泽东颂歌、语录歌的录音盒带和CD[2]。这是一次真正的流行,在经典的高音喇叭的有线广播中,在电台、电视台中,在形形色色的演唱会、综艺类节目中,在卡拉OK

[1] R.特里尔:《毛泽东传》,刘路新、高庆国等译,胡为雄校,河北人民出版社,1989年;郭思敏:《我眼中的毛泽东》,河北人民出版社,1990年;海鲁德:《生活中的毛泽东》,华龄出版社,1989年;郑谊、贾梅:《1946—1976毛泽东生活实录》,江苏文艺出版社,1989年;华英:《毛泽东的儿女们》,中外文化出版社,1990年;张玉凤:《毛泽东轶事》,湖南文艺出版社,1989年;树荣等:《毛泽东轶闻录》,法律出版社,1989年;蒋建农、曹志为:《走近毛泽东》,团结出版社,1990年。

[2] 1992年3月止,畅销的关于毛泽东的录音盒带还有多种:分别为《红太阳——毛泽东颂歌(新节奏联唱)》,中国唱片总公司上海分公司;《颂歌献给毛泽东——永恒的怀念》,中国音乐音像出版社;《大救星》,扬子江音像出版社;《太阳红》,武汉音像出版社;《毛泽东颂歌》,海南音像出版公司;《北斗星》,北京音像出版公司;《中国歌潮——毛泽东》,广东音像出版社;《万众齐唱——红太阳》,太平洋音像出版公司;《毛泽东颂歌大联唱——红太阳》,中国长城音像出版社;《大海航行靠舵手——毛主席语录歌曲》,北京电影学院音像出版社。

厅、KTV包房、家庭卡拉OK中，在露天的群众舞场和昂贵的高档舞厅中。对年轻人，这是一种新鲜的时尚；对中年以上的人们，它是一份跨越了40年的、亲切稔熟的、"个人"的回忆。1993年，法国钢琴家克莱德曼访华，在可容数万人的首都体育馆举行演出，他的拼贴式的、极为优雅而兼有滑稽剧表演的演出风格，他在中国名传遐迩的细腻而煽情的《秋日的私语》，固然引起青年观众极大的热情，但只有当"太阳最红，毛主席最亲"的旋律响起的时候，全场才真正进入了狂热的状态。

如果说，围绕着《走下神坛的毛泽东》，权力话语以新的叙事策略、语调，在一次由神而人的叙事过程中，试图再度整合"讲述（重述）神话的年代"[1]，并在一种"新"的时尚中表达了市民社会中人们的现实情绪和安全感需求，那么，90年代初年，两桩一度沸沸扬扬的花边新闻、热门话题，则揭示出另一个时常为人们所忽略的意义。一则是彼时为各种娱乐、消闲性书刊争相刊载、转载的某近年来专事扮演领袖的特型演员在全国各地的综艺类文艺晚会上索取高额出场费，并偷税漏税的花边报道；另一则是关于六七十年代最为重要且著名的作曲家李劫夫的女儿状告若干音像出版社盗用李劫夫作品和侵害其署名权、著作权的跟踪报道，此案以原告胜诉、其中两个出版社公开道歉并赔款而告结束。尤其是在后一例中，生产于六七十年代的、曾作为强有力的政治宣传/意识形态工具的文化制品，在这桩署名权、著作

[1] 美国电影理论家汉德森语。他指出：对于一部叙事性作品的意义说来，"重要的是讲述神话的年代，而不是神话所讲述的年代"。汉德森：《搜索者——一个美国的困境》，译文刊于《当代电影》，1987年第5期。

权的诉讼案中，剥落了其作为社会共有的"精神财富"的"惯性"想象及指认方式，显露出其作为私有财产的价值与价格。这两则花边新闻揭示了在"毛泽东热"背后，一个消费文化与文化消费的现实。从某种意义上说，从"毛泽东热"极盛的1990年至今，这已然是一个昭然若揭的事实。毛主席像章此时成了极有价值的个人收藏品，并重新制作、销售；各类当年的"红宝书"——《毛主席语录》、袖珍《毛泽东选集》四卷合订本、毛泽东像以极为昂贵的价格出现在外国游客、旅居者出没的场所；"文革票"早已在集邮界一炒再炒，成为价值连城的珍品；甚至"文革"中的各类油印小报，也已奇货可居。如果说，"毛泽东热"的产生有其深刻且多元的社会、文化、心理成因；那么，它的极盛与流行，同时包含着当代中国政治揭秘/窥秘的消费、供求关系于其中。它确乎是一次意识形态的生产与再生产过程，同时是一次极为典型的生产/消费过程，一份极有中国特色的消费主义文化时尚。其中主流话语与消费主义文化彼此冲突又彼此借重，互相解构又不断合流。如果说，90年代主流叙事所借重的一个"由神而人"的过程，再度试图由神圣、膜拜、敬畏或敌视而为理解、悲悯与原宥，从而实现新的文化整合，那么，为这一策略始料不及的是，这份悲悯情怀也将抹去神圣偶像的最后光环。如果说，"拆毁的殿堂还是庙，扯下来的神像还是神"（俄国诗人莱蒙托夫的诗句）；那么，在"毛泽东热"之中，消费禁忌、记忆与意识形态的热浪却有力地消除着"殿堂之高"与"江湖之远"、神圣的超越与市民的红尘之间的沟壑。或许可以说，这是又一处中国大陆特有的、重叠在一起的黄昏与黎明，又一次时代的终结与开始。

1993年12月26日，为纪念毛泽东诞辰一百周年，中央电视台在毛

泽东故乡韶山举行了大型文艺演出。这似乎是一个有趣的例证。文艺演出的前半部分，是壮观的合唱队演出的六七十年代毛泽东颂歌联唱，气势磅礴，雄风犹在，再度显示出社会主义合唱艺术的恢宏与魅力。但在为这一特定时刻谱写的童声独唱中却出现了这样的词句："我问妈妈他是谁？／妈妈说：他是天上的云，／他是墙上的灯，／他是勇敢的老山鹰，／他是勤劳的小蜜蜂。"在对"文化毛泽东"的多元而又共同的书写中，一个深刻的社会、文化的演变，一次全新的权力更迭与转移正在发生。

"原画复现"

在消费记忆、意识形态的诸多社会文化现象中，"文革"时代的特定产物：知青群落、知青文化与写作以及关于知青的话语演变与更迭，成为另一个丰富的文化／消费文化的症候群。

从某种意义上说，盛行于 80 年代中后期的"知青文学"这一称谓，不仅指称着一个特定的作家群落，指称着一种特定的被叙事件，而且事实上形成了一种多重缝合的叙事样式，一个极为特殊的、为多元决定的话语所穿行的文化空间。它是无虚饰的告白，又是心灵的假面；是伤痕的展露，也是精神财富的炫耀；它是一代人特殊记忆的书写、删改、补白或虚构，同时是"寻根"——对民族文化记忆痛苦绝望的追寻与质疑；它是先锋文学间或涉足的场景，也是女性写作不时介入的空间。一如 80 年代的"历史文化反思运动"，实际上是夭折的政治反思文化的伸延（或曰其转喻形式）；而"知青文学"无疑继"伤痕文学""反思小说"之后，

直接负载着沉重的、令人难于负载的"文革"/现实政治记忆。

然而，不同于"伤痕文学"或"反思小说"，"知青文学"这一特定的话语空间，包容着远为繁复的情感与陈述。与其说这是另一种控诉，不如说它更像是一种无限萦回的怀念与追忆；与其说这是一份忏悔，不如说它更近似于一份光荣与梦想的记录；与其说这是某种历史的沉思，不如说它是不能自弃、不能自已的情感立场。于是，"知青文学"似乎作为一种特例、一次特许，联系着"文革"记忆、红卫兵运动和知识青年上山下乡运动，与主流意识形态形成了微妙的错位与汇合。事实上，从《绿夜》到《大林莽》，从《这是一片神奇的土地》到《金牧场》，甚至《麦秸垛》与《岗上的世纪》[1]，典型的或不甚典型的知青小说始终以青春有悔但无悔青春的、痛楚却昂扬的基调与彻底否定"文化大革命"的主流话语相错位。然而，它之所以可以成为一个特例，获得一种特许，正在于它是以一种强烈的情感而非理性的姿态固执着一份遭重创但不自悔的英雄主义、理想主义激情。这无疑是曾为而且至今仍为主流意识形态所嘉许的精神与叙事基调。事实上，就"知青小说"而言，它与其说是拒绝清算"文革"时代，不如说是拒绝清算自己的青春记忆。如果说，米兰·昆德拉将60年代东欧的文化态势描述为"一代人清算自己的青春"[2]，那么，在80年代的中国大陆所发生的似乎是相反的情形。对于在"文革"十年中度过了自己青春岁月的一代人说来，"向'四人帮'讨还青春"，或"从我们的年龄中减去十年"的口号显得太过轻

[1] 张承志《绿夜》《金牧场》、孔捷生《大林莽》、梁晓生《今夜有暴风雪》、铁凝《麦秸垛》、王安忆《岗上的世纪》。

[2] 米兰·昆德拉：《笑忘录》，台湾麦田出版社，1986年。

松与廉价,而清算、否定自己不寻常的青春,则太过残酷、绝望。如果说,80年代的大众更渴望的是想象性地、以"噩梦醒来是早晨"式的话语,告别这段陡然成为历史的不堪记忆,并在为了忘却的欢笑中强化一种"重新开始"或新生的幻觉;如果说,不断获得轰动效应的"伤痕文学",是在虚构的英雄与温情中,试图从历史中拯救个人;那么,"知青文学"所追求的,则是从历史的灾难、劫掠与罪恶中救赎自己——一代人的青春记忆。于是,他们几近绝望地尝试将自己的青春记忆从历史和关于历史的话语中剥离出来。这无疑是一种徒劳。于是,一种浸透了创楚的理想主义激越,使知青一代以及"知青文学"在不期然之间不仅与经典主流话语相汇合,而且与50年代人的"痛苦的理想主义"相呼应。但正是在那一不断的剥离之中,在对青春记忆(或曰一代人的自我价值)绝望的救赎之中,关于英雄主义与理想主义的陈述,渐次渗入了个人主义的话语——尽管囿于集体主义的情景、现实与规定。

时至80年代后期,"知青文学"以及关于知青一代的表述,已不仅作为一个为多元决定的、为多重话语所穿透的文化空间,而在渐次裂解中成为一个多元的话语场。其中一部分终于加入了主流话语,成为其中重要组成部分;而另一些则在渐趋鲜明的实用主义文化与现实中,因其对信念的固执,因其理想主义的纯净与脆弱,而成为所谓失败者与被弃者的陈述;其中最为极端的,则以某种狂热的文化英雄主义激情,在与主流话语不断的遭遇与错位之中,渐次蜕变为一种边缘。事实上,在80年代的10年中,曾投身于"知识青年上山下乡运动"的一代人,已通过不同的渠道(主要是恢复的高考制度)登上并逐渐入主中国社会的政治、经济舞台;而在文化舞台上,这一代人则已然成为80年代精英文

化的主部与中坚。此间关于所谓"第三代""第四代"[1]人的话语不断衍生、增殖，实际上成了一种意识形态的"合法化"的实践。这一时期的一部介乎于纪实与虚构之间的作品——老鬼的《血色黄昏》[2]，不期然成了八九十年代文化断裂的一个标识，同时成了连接这一新断裂带的一座浮桥。作品自传、近于日记式的叙事语调，以及叙事人与人物无间离的合一与认同，使《血色黄昏》呈现出一种赤裸、酷烈、几近狰狞的"原画复现"的特征。在这幅复现出的"文革"与知青岁月的画面中，显露出理想主义话语中特定的、庞杂的内容物与填充物以及其间必然包容的暴力与残酷；英雄主义在现实遭遇中的重创与萎缩；个人主义的绝望反抗与挣扎，却是为了朝向"集体"的认可与接纳。几乎是一个时代、一代人所遭遇的全部悖论情景，一处不断奔突逃离却去而复返的"鬼打

[1] "第三代""第四代"作为现当代中国知识分子的断代法，是中国大陆80年代中后期一种十分流行又颇为混乱的提法，基本上都用来指称红卫兵、上山下乡知识青年这一代人。这和中国影坛的"第三代""第四代"的说法无关。首先提出这一概念的是两位青年社会学者的一部专著《第四代人》（东方出版社，1988年），其中将"文化大革命"中的红卫兵、后来的上山下乡的知识青年统称为"第三代"。而比较全面定义和论述中国现当代知识分子断代的是刘小枫的《关于"五四"一代的社会学思考札记》（《读书》1989年第5期）："'五四'一代，即上世纪末至本世纪初生长，20年代至40年代进入社会文化角色的一代，这一代人还有极少数成员尚在角色之中；第二代群为'解放的一代'，为三四十年代生长，五六十年代进入文化角色，至今尚未退出角色的一代；第三代群为'四五'一代，为40年代末至50年代末生长，70年代至80年代进入文化角色的一代；第四代群我称为'游戏的一代'，即60年代至70年代生长，90年代至21世纪初将全面进入社会文化角色的一代。"但80年代中期一部极为流行的长篇小说即柯云路的《京都》三部曲的第二部《衰与荣》（人民文学出版社，1986年）中，将"文革"初期的"老红卫兵"即"文革"初年的大学生和高中生称为"第三代"，将此后10年中的知识青年称为"第四代"，因而产生了较大的影响。此后，"第三代""第四代"同时用来指称红卫兵和上山下乡知识青年一代。在笔者论及的诸多知青回忆录式文章中，有一本文集的题目就是《苦难与风流——第三代》（华艺出版社，1993年）。

[2] 老鬼：《血色黄昏》，中国工人出版社，1988年。

墙"[1]。但这一切只是无遮蔽地呈现在一个无反省的（或曰拒绝反省与忏悔的）个人回忆之中。从某种意义上说，这部屡经延宕、终于面世的作品，成了众多的知青写作的底本，成了稔熟、绚烂的著名画卷于色彩剥落后复现出的一幅原画。它显然不同于"伤痕"，不同于"反思"与"寻根"，它只是一阕个人的话语，它只是以一种赤裸（或曰赤诚）的陈述（于不期然之间完成了由英雄主义的社会理想向文化英雄主义的转换），在要求着"集体"/社会对个人英雄行为——将屈辱、放逐作为考验来承受的个人、理想的纯净与赤诚——予以追认。似乎是为某种青春情感的固置而索取的必需的代偿。

记忆的"价格"

然而，有趣之处在于，《血色黄昏》在一度成为热门话题并一版再版之时，它所唤起的，并非对作品无反省、拒绝忏悔的盲目与狂热的触目惊心，而是一幅复现的原画所突然涌出的一股强烈的怀旧与留恋的热浪。事实上，《血色黄昏》比此前诸多的知青文学及关于"第三代""第四代"的话语更为直接地引动了一代人的记忆与"正名"的渴望。于是，1989年，在"中国现代艺术展"的轰动之畔，大型图片、实物展《魂系黑土地》在历史博物馆隆重开幕。一个并非偶合的时间和地点，表明了此一代人固执于自己的青春记忆与记录，顽强而曲折地试图进入历史的

[1] 在夜晚无明显标记的旷野中行走，不断回到原起点的现象，民间称为"鬼打墙"。先锋艺术家徐冰曾将他1990年的最新作品——巨幅长城城墙拓片命名为《鬼打墙》。

时刻与线路。同样拒绝忏悔的、"青春无悔"的主题再次应和着一种悲壮、激进而盲目的"世纪之战"的主旋律。继发的一次跨越八九十年代的、持续的对"黑土地""黄土地""红土地"的追忆、讴歌,继《血色黄昏》和《魂系黑土地》展览之后,大量关于知青运动的回忆录、报告文学、准"历史"写作,制造了一种新的畅销书类型和新的畅销书作者。其中引人瞩目的有:《大草原启示录》《中国知青潮》《中国知青部落》《风潮荡落——1955—1979年中国知识青年上山下乡运动史》《中国知青梦》[1]等数十种作品。作为一种新的文化症候,其中始终深刻地持续着一种关于"青春无悔"(对青春记忆、自我和历史的确认,一种已然入主社会舞台的力量所推动的意识形态合法化实践)和"血泪记忆"(反思、控诉、质疑历史的精英主义文化实践)之间的论争与冲突。然而,后者明显地迅速处于劣势。这不仅在于前者无疑为某种主流话语所支持,而且潜在地以经济实用主义的宏观政治经济学以及持这一立场者的经济政治实力为前提。同时与80年代中后期报告文学的主要趋向相汇合,它应和着中国大陆特定的政治窥秘渴求,成为即将奔涌而出的消费主义文化的先声。从某种意义上说,刚好是历史控诉类型的写作者(或者说,是这一立场之表象的攫取者)更为成功地将所谓知青历史的写作转换为书写暴力乃至色情的绝佳载体之一。与此相伴随的是盛极一时、几为时尚的"知青返乡热"。显而易见,这并非《南方的岸》或《心灵史》[2]式的回

[1]《大草原启示录》,《大草原启示录》编辑部编,内蒙古人民出版社,1990年;《中国知青潮》,作者、出版社不详;郭晓东:《中国知青部落》,中国工人出版社,1990年;杜鸿林:《风潮荡落——1955—1979年中国知识青年上山下乡运动史》,海天出版社,1993年;邓贤:《中国知青梦》,人民文学出版社,1993年。

[2] 孔捷生:《南方的岸》;张承志:《心灵史》。

归，而更近乎某种衣锦还乡式的自我印证，或者是一种新型的旅游项目的兴起[1]。在这一领域，消费主义文化再度以消费意识形态的方式崭露头角。

这一知青、"老插"怀旧与复现青春记忆的文化症候与社会时尚，于 90 年代的北京，于消费主义文化的潮头中被直接转换为一种消费方式与消费时尚。90 年代初，在北京不同的繁华地段，出现了名曰"黑土地""向阳屯"或"老插酒家"的中高档酒店、饭庄。始作俑者别具匠心地设置了一盘盘土炕，令食客们盘腿围坐炕桌，而且供应历来不登大雅之堂的宽粉炖肉、贴饼子、棒糁粥、蚂蚁上树、老虎菜，当然亦不乏各式东北风味的精美菜肴。即使是乡野风味的"粗茶淡饭"也同样价格可观。开业伊始，"黑土地""向阳屯"等门庭若市，别是一番热闹辉煌。它们不仅一时间制造了一种新的时尚，一个极为流行、时髦的社交场所，而且实际上在鲁菜、粤菜、川菜一度流行之后制造了东北菜的知名与流行。一如四处张贴的"老插酒家"的争联启事云："这是老插们怀旧、寻梦的理想场所。"在昔日知青（或曰其中的"成功者"）找到了"怀旧""寻梦"、相聚之地时，他们所获得的已不再是复现的"原画"或记忆中的时光，而是被复制、被出售的表象、仪式与"味道"，某种消费方式而已。一种明码标价的"记忆"。一个有趣的例子是，在"黑土地"餐馆中独辟一壁令当年的"北大荒人"在此放置他们各自的名片。其上固不乏各界名流，但最为多见的是名目繁多的各类名不见经传的贸易、物业、房地产、广告或各种名目的公司董事长、总经理之类的头衔。于

[1] 1994 年夏出现了一种新的收费性的夏令营，组织中学生到父母插队的地方去"锻炼"，准确地说是度假。

是，不无悲壮的、黑土地上的历史记忆与现代都市的交际方式，激情、感伤的怀旧追忆情怀与功利主义现实目的，对"无悔青春"的想象性重返与奋斗／成功之路（以金钱与消费为绝对及唯一尺度）的展露与认证，便不无"后现代"意味地缝合（或曰拼贴）在一起。一个新的功利主义、消费主义的文化与现实甚至超越了80年代由"北大荒精神"到"大碗茶奇迹"的转换[1]。

而此间，李春波的一曲风靡全国、流行城乡的《小芳》，似乎作为一个更为有趣的例证，标明了一个深刻的社会与文化转型的发生与发展。作为一首"后知青"歌曲，《小芳》以直白的词句、简单的曲调，模仿并改写了当年的知青歌曲。一洗当年的激情、忧伤与无望，《小芳》轻松而不失真情，浅直却不乏诚挚。这显然不是一幅复现的"原画"，而更像是一种"黑土地""向阳屯"式的趣味与消费。与其说它是一份痛苦的追忆，不如说它是一份因距离而获得的安全感，更近于某种优越与奢侈。但更为有趣的是，这首为了流行／消费而制造出来的通俗歌，确乎流行全国、盛极一时，但它却不是以其制作者预期的原因、预期的方式流行开来的。如果说《小芳》的初衷，是以"有一个女孩叫小芳""谢谢你给我的爱，今生今世我不忘怀；谢谢你给我的温柔，帮我度过那个年代"来加入那个消费记忆、安全而优越地回首青春岁月的时尚，那么其始料不及的是，真正使歌曲获得流行的，却是另一类人，另一种形成中的社会空间的文化消费需求。为《小芳》直白、简单而诚恳的风格所吸引，为歌中那留着长辫的、朴素的农村少女所感染的，却是在八九十

[1] 80年代官方报刊曾一度宣传了几个自东北建设兵团返城的知青，从卖"大碗茶"开始，终于成就了又一番大事业，建成了民营的"前门商业大厦"。

年代之交涌入城市的、离土离乡的农民工和对中国农村只拥有想象性体验的新一代都市人。《小芳》在这些新的都市边缘人和都市青年中大受欢迎。对遥远旧日的轻松回眸,为当下身受的情感所取代。与此同时,无须记忆的铺陈,一个传统的少女形象,加上滥觞于通俗歌曲中的爱情情境,满足了都市边缘人的文化需求,同时满足了都市青年的某种心理匮乏;而直白的歌词、简单的旋律,则作为一种别致的趣味,应和着一种不无调侃心态中的返朴归真的愿望。没有人在意诸如"帮我度过那个年代"一类有着特定所指的词句。于是,李春波的又一首成功的流行歌便成了为这一特定消费需求而制造的《一封家书》[1],不再借助回忆或想象的由头,而成了一个极为寻常(或曰日常化)的情境,一封最为普通的家信。甚至不再保留最为简单的歌词韵脚,这一次,他直接以口语入歌,以"此致敬礼"一类的套话,在城市农民工、类农民工心目中唤起此情此景、形同身受的感受,而在都市青年中则传递出一种反讽,一种无聊与洒脱。不再为诸多不平、不甘中的追忆、反思、正名或"让历史告诉未来"等的超越性目的所赘,仅仅是一种状态的呈现。于是,李春波的歌曲和艾敬的《我的1997》[2]等一起,形成了本土通俗音乐的一

[1] 李春波的《一封家书》据称的确是他写给自己父母的家信。歌词如下:"亲爱的爸爸妈妈,你们好吗?现在工作很忙吧?身体好吗?我现在在广州挺好的,爸爸妈妈不要太牵挂,虽然我很少写信,其实我很想家。爸爸每天都上班吗?管得不严就不要去了,干了一辈子革命工作,也该歇歇啦。我买了件毛衣给妈妈,别舍不得穿上吧,以前儿子不太听话,现在懂事他长大了。哥哥姐姐常回来吧,替我问候他们吧,有什么活就让他们干,自己孩子有什么客气的。爸爸妈妈多保重身体,不要让我放心不下,今年春节我一定回家,好啦先写到这儿吧。此致敬礼。"

[2] 艾敬的《我的1997》是另一个有趣的例子。它同样在一种极为口语化、歌谣化的风格中,将间或被称为"大限"的1997(香港回归)放置在艾敬的个人际遇之中,它由是而不再呈现一个历史的时刻;"我的1997你快来吧",只为了"我也可以去香港"。

个重要类型：城市民谣。对都市的消费开始取代对意识形态与记忆的消费，以其渐趋成熟的形态占据着新的文化空间。

一个未死方生的时代。一次再次地，人们在消费与娱乐的形式中，消解着禁忌与神圣，消费着记忆与意识形态。一个不再背负着不堪重负的未来固然令人欣喜，一个不仅拥有官方说法的前景亦使人快慰，但一个全然丧失了禁忌与敬畏的时代是否便是一幅乐观主义的图景？我仍然只有描述的权利与可能。

第四章　想象的怀旧

时尚与记忆

 1996年第1期的《花城》杂志封面选择了画家郭润文的一个油画作品系列,那是在《封存的记忆》或《永远的记忆》的题名下,一组回声般浮起的"古旧"画面:在昏暗而低垂的吊灯下,伏在老式衣车上沉沉睡去的少女;仿佛从凹凸破败的泥墙前剥落显现出的同一架老衣车;另一面古意盎然的斑驳泥墙,墙上已翻卷破碎、权作墙纸的老信笺;前景中的衣车上是一只熄灭了的红烛,衣车前是即将完成的手制的婴儿装。在这组唤起恍若相识的依稀记忆的作品中,凸现的是异样清晰的细部与质感:少女褪色的粗纺毛背心,长长垂下的裙裾;老衣车油漆脱落而纤尘不染,缠在机身上、久经摩挲已破碎的旧布;倒扣的粗瓷碗上的红烛和蜡油。为了这组题名为《封存的记忆》或《永远的记忆》的油画,《花城》配上了署名小彦的短文《怀旧的权利》。文称:"怀旧是一种记忆,更是一种权利。我们都有过对以往的留恋,常驻足于一些卑微的物件面前而长久不肯离去,因为这些卑微的物件构成了个人履历中的纪念碑,使我们确定无疑地赖此建立起人性的档案……他(郭润文)把这些个人

纪念碑式的物件的质感表达看作生命的一种辉煌，我则把这种辉煌看作抗拒与疏离人性沉沦的尝试。每当人们看到不锈钢和玻璃幕墙的反光在冷酷地吞噬各种陈迹时，每当人们兴高采烈地欢呼冒着废气的轿车缓慢而坚定地行驶在冷硬的水泥路面上时，现代化'进步'的涵义真的只有依赖记忆的质感来抗衡了。"[1] 小彦的短文似乎为郭画赋予（或曰凸现）了这样几个概念：记忆、权利、个人、人性，及"对现代化'进步'的抗衡"。如果我们将其视为一组彼此相关的文本，那么它间或可以凸现出当下中国文化的某些症候：一边是现代性或曰启蒙的话语——关乎个人、权利与"人性的档案"，这一切显然有赖于中国社会的"进步"来完成；一边则是对"现代化进步"的质疑，是对不锈钢、玻璃幕墙、工业废气等现代景观的批判与厌弃。

从某种意义上说，正是在类似布满了裂隙的社会语境之中，90年代的中国都市悄然涌动着一种浓重的怀旧情调。而作为当下中国重要的文化现实之一，与其说这是一种思潮或潜流，是对急剧推进的现代化、商业化进程的抗拒，不如说，它更多的是一种时尚；与其说，它是来自精英知识分子的书写，不如说，它更多的是一脉不无优雅的市声；怀旧的表象"恰当"地成为一种魅人的商品包装，成为一种流行文化。如果说，精英知识分子的怀旧书写，旨在传递一缕充满疑虑的、怅惘的目光，那么，作为一种时尚的怀旧，却一如80年代中后期那份浸透着狂喜的忧患，隐含着一份颇为自得、喜气洋洋的愉悦。急不可待地"撞击世纪之门"的中国人突然拥有了一份怀旧的闲情，似乎其本身便是印证了"进步"的硕果。如果说伴随着怀旧幽情的仍是"接轨"的呐喊，那么中国怀旧

[1] 郭润文的画刊于封面、封二、封三及封底，小彦的短文刊于封二。

情调的暗流对世界（发达国家）范围内的怀旧时尚的应和，便成了文化"接轨"的一个明证。面临着一次终结——告别多事的 20 世纪，怀旧之情在"世纪末"不期而至，对于"同步于世界"的中国说来，似是一种不言而喻的必然。诸多似是而非的文化逻辑支撑着一个怅惘回眸的姿态。然而，稍加细查便不难发现，潜行于中国都市与当代文化中的怀旧情调，并非某种"世纪末情绪"的必然呈现。事实上，世纪纪元之于中国勉强与此世纪同龄（在此姑妄不论西学辗转进入中国的漫长历程），原本并非中国人骨血中的纪年方式，更难去了解并体味它在基督教文化中千年之末的劫难意味。于是，极为有趣的是，一个世纪以来，我们不断地超越着今日，憧憬着明日的黄金彼岸；不断地跳过终结，启动着新的开端。于是，在当下的修辞学中，"跨世纪"的希望之旅取代了"世纪末"的悲哀徘徊。如果说，八九十年代以降，在中国文化内部一个持续而有效的努力，是有意识地构造并强化一面迷人的"西方"之镜，并持续地在这面魔镜前构造着"东方"神话，那么，怀旧情调的"流行"，便既是这构造行为中的一种，又是对其构造物必需的误读与阐释。一如任何一种怀旧式的书写，都并非"原画复现"，作为当下中国之时尚的怀旧，与其说是在书写记忆，追溯昨日，不如说是再度以记忆的构造与填充来抚慰今天。

怀旧的需求

伴随着一次规模庞大的都市化（或曰都市现代化），始自 80 年代中期并于 90 年代开始急剧推进的中国社会商业化进程，不仅是深圳、珠

海、蛇口、海口一类的新兴城市在昔日村野、小镇间拔地而起,而且是大都市改建过程的如火如荼。以老城旧有的格局、建筑的某种残破与颓败负载着历史与记忆的老都市空间,日复一日地为高层建筑、豪华宾馆、商城、购物中心、写字楼、娱乐健身设施所充斥的新城取代;都市如贪婪的怪物在不断地向周遭的村镇伸展。于是,90年代中国都市的一幅奇妙景观便是在大都市触目可见的是如战后重建般的建筑工地,在飞扬的尘土、高耸的塔吊、轰鸣的混凝土搅拌机的合唱中,新城在浮现成型,老城——几百年的上海或几千年的北京、苏州——在轰然改观中悄然消失。如果说,旧有的空间始终是个人记忆与地域历史的标识,而空间的颓败、颓败的空间是中国历史特有的——如果不说是唯一的——辨识与印痕,那么,繁荣而生机盎然的、世界化的无名大都市已阻断了可见的历史绵延,阻断了还乡游子的归家之路[1]。如果说,历史便是在空间的不断扁平化的过程中显露出自己的足迹;那么,当代中国人"有幸"亲历、目击了这一过程。

 从某种意义上说,90年代这一高歌猛进的都市化过程,负荷着当代中国人、当代中国知识分子最为繁复的情感。一方面,关于进步的信念正在一个物化的现实中印证并显现,因之必然带来无穷的欣喜与快乐;而另一方面,甚至一个"土生土长"、守家在地的中国人也如同骤然间被剥夺了故乡、故土、故国,被抛入了一处"美丽的新世界"。家园感不再自一条胡同、一处大院、一个街区、一座城市中涌现,而在不断地

[1] 故园的消失与改观常是旅居海外的人们最为触目惊心的体验和归国时最大的感慨之处。诸多的散见于报章的有关回国观感的文章都谈到这份"人物皆非"的惊心。顾小阳曾在美国中文报刊上撰文,赴美之后常被深重的思乡病所困扰,一天前往观看张暖忻导演的影片《北京,你早》时,却发现他生长于斯的北京已不可辨认,顿感故园已不在。

后退与萎缩中终止于栖身的公寓房的门户与四壁。如果说，七八十年代之交，"现代化"还如同金灿灿的彼岸，如同洞开阿里巴巴宝窟的秘语，那么，在八九十年代的社会现实中，人们不无创痛与迷惘地发现，被"芝麻、芝麻，开门"的秘语所洞开的，不仅是"潘多拉的盒子"，而且是一个被钢筋水泥、不锈钢、玻璃幕墙所建构的都市迷宫与危险丛林。曾为"现代化"这一能指所负荷的，那个富足而亲切、健康而合理、民主且自由的彼岸，并未更加临近，相反倒更像是那个留在了盒底的"希望"。

而在另一层面上，如果说，八九十年代间重大的转变之一，是90年代个人的黄金梦取代了80年代群体的强国梦；那么，1994—1995年之间，至少对知识分子群体说来，黄金梦的受挫与破灭远比强国梦的碎裂来得迅速且直接。从印有身着潜水服徘徊在闪烁着金元的海边的漫画T恤衫的流行（1991年）到"爬上岸来话下海"（1993年）[1]的故事，对于在双重创痛、双重挤压中辗转的知识群体来说，怀旧如同一种陡临的需求，一个必需的想象与抚慰的心灵空间。不仅如此。80年代的创痛与90年代的受阻，社会急剧的重组与变迁，使人们的身份认同数十年来第一次面临一片巨大的混乱。在90年代"滔滔不绝的失语"中，除了一种王朔式〔或曰电视系列剧《编辑部的故事》(1991年)，情景喜剧、电视系列剧《我爱我家》(1993年)式〕的妙趣横生的"废话"——在语境的移置、套话的"误用"中有效地制造出一种政治亵渎的喜剧感之

[1] 1991年，北京街头流行一种印有漫画的T恤衫，其中最受欢迎的是一个穿着潜水服的瘦弱男人，徘徊在海边，那海里是闪闪发光的金钱。作家赵四海在1993年8月17日《北京青年报》第3版撰文《爬上岸来话下海》，列举知识分子下海经商后的种种丑态和惨败。

外，知识分子群体大多在话语的禁忌与失效（实际上是其知识谱系相对于现实的失效）间辗转。换言之，王朔一族尽管为充满了伟大叙事的80年代所不齿，但却是90年代唯一有效地传递现代性话语的一群，是他们，而不是神圣的思想者与改革者们无保留地拥抱着现代化，拥抱着拜金的与个人主义的时代。而对于其他的知识群体说来，90年代的现实纷纭斑驳，而且充满了辛酸、痛楚与难以名状的焦虑。因此，作为1995年重大文化事件的"人文精神"的讨论[1]，尽管无疑有着极为深刻的现实动因与依据，尽管它无疑成了90年代的文化格局与"阵营"的分化与重组；但就其本身而言，论争更像是一场"能指之战"——针锋相对的论战双方不时分享着诸多基本的观念与立场，而在同一营垒之中，在一套耳熟能详的概念术语之下，却涌现着截然不同的立场、表达与利益原则。事实上，关于"进步"的信念支撑与对于"现代化"的乌托邦冲动，使中国的知识分子无法亦不愿反身去推动对"现代性"的思考；而现代化却不断地以金元之流和物神的嘴脸制造着挤压、焦虑与创痛。人们所不愿正视的是"人性档案的建立"在"人类"——西方文明的历史上始终与工业废气、钢筋水泥的丛林相伴生。

怀旧的涌现作为一种文化需求，它试图提供的不仅是在日渐多元、酷烈的现实面前的规避与想象的庇护空间，而且更重要的是一种建构，犹如小彦所言："依赖记忆的质感的抗衡"以维护"现代化'进步'的涵义"。一如80年代而不同于80年代，建构一套福柯所谓的历史主义的历史叙事，成了90年代中国文化的又一只涉渡之筏。而怀旧表象无

[1] 关于1995年"人文精神"的讨论，可参见丁东、孙珉选编的《世纪之交的冲撞——王蒙现象证明录》，光明日报出版社，1996年。

疑是历史感的最佳载体。尽管 90 年代的中国精英文化试图全力抵抗的,是无所不在的市场化的狂浪,但优雅的怀旧迅速成就的正是一个文化市场的热销卖点。因此,无论是知青返乡热、形形色色的同学会的召开[1];还是"老房子"大型系列画册的出版[2];无论是美国畅销书《廊桥遗梦》[3]的中国风行,还是其同名改编影片于中国上映时影院中淌不尽的热泪[4];无论是陈逸飞的影片《海上旧梦》《人约黄昏》无限低回的缠绵悱恻,还是在苏童和须兰的小说、王安忆的《长恨歌》[5],以及张艺谋的《摇啊摇,摇到外婆桥》、李少红的《红粉》、陈凯歌的《风月》、李俊的《上海往事》[6]突然涌现在回瞻视野中的细腻、纤美的旧日南国与迷人而颓败的上海滩(乃至所谓图书市场上的"古典热"及"怀旧书系"[7]的出现);无论是港台通俗歌曲《牵手》(苏芮)、《再回首》(姜育恒)的流行,还是大陆的新校园民谣《同桌的你》(老狼)、《团支部书记》(王磊)、《露天电影院》(郁东)的小情调小感伤的风靡一时

[1] 参见郝在今综合报道《怀旧情潮》,《全球青年》,1996 年第 1 期。

[2] 1995 年,江苏美术出版社以《老房子》为题,出版了多卷本的黑白摄影集,拍摄各地的古老民居、街道。

[3] 美国作家罗伯特・J. 沃勒:《廊桥遗梦》(*The Bridge of Madison County*),梅嘉译,外国文学出版社,1994 年。此后多次再版,至 1995 年仍畅销不衰,从而引发了各种传媒的争相报道。

[4] 参见《北京青年报》记者专题报道《流完自己的泪,走回自己的家》等,1996 年 4 月 24 日《北京青年报》"新闻周刊"第 1 版、第 2 版、第 5 版、第 8 版。

[5] 参见苏童:《苏童文集》,江苏文艺出版社,1994 年;须兰:《须兰小说选》,上海文艺出版社,1995 年;王安忆:《王安忆自选集之六・长恨歌》,作家出版社,1996 年。

[6] 陈逸飞:《海上旧梦》,思远影业公司,1990 年;《人约黄昏》,上海电影制片厂,1995 年;张艺谋:《摇啊摇,摇到外婆桥》,上海电影制片厂,1995 年;李少红:《红粉》,北京电影制片厂,1994 年;陈凯歌:《风月》,香港汤臣公司,1996 年;李俊:《上海往事》,上海电影制片厂,1995 年。

[7] 蔡茂友、单元阳主编:《怀旧文学书系》(共六本),华夏出版社,1995 年。

（在此且不论怀旧情调、怀旧表象事实上成了 90 年代 MTV 的流行"包装"）；无论是不无怀旧感伤的电视连续剧《风雨丽人》（1992 年）、《年轮》（1994 年）、《遭遇昨天》（1994 年）的高收视率，还是形形色色的亲切怀旧的午夜电台直播节目与谈心式的电视栏目的出现；它们共同构造了一种文化，一种时尚，一种文化、心理与消费的需求和满足。一如在女作家柳岩的中篇《远去了，法黛儿》[1] 中，一把价格高昂的精美仿古藤椅与一束康乃馨给女主人公带来了她从未曾享有的关于悠闲、素朴而高雅的昔日岁月的想象氛围；在郭润文的油画中，尽管土墙、剥漆的衣车、宣纸信笺、红烛蜡泪、系带婴儿装在提示着共同的儿时记忆，但少女的长裙、玻璃镶嵌的古旧灯罩、作品的绘画技巧，却无一不在提示着一种难以归属于任何中国历史年代的西方古典情调。

1990 年，第五代导演孙周率先在他的影片《心香》[2] 中，将第五代背对历史、迈向未来空明的目光与姿态掉转成凝视历史并承接历史文化的姿态；而也是他第一个将同样的温情怀旧的影像风格赋予了他策划并制作的 999 广告公司的"南方黑芝麻糊"（"小时候……"）的成功广告：冷色调的背景前暖红色的烛光，阿婆苍老却依然娟秀的慈祥面容，穿着袍褂帽盔的可爱男孩的贪吃模样，古老的竹挑木桶（1993 年）。怀旧情调在填充记忆的空白与匮乏，在历史的想象绵延中制造着身份表达的同时，成就着表象的消费与消费的表象。

[1] 刊于《小说界》1996 年第 1 期。
[2] 孙周：《心香》，珠江电影制片厂，1990 年。

无处停泊的怀旧之船

当80年代终结处的震惊体验隔膜了一个黄金彼岸的视野,而1993年之后陡然涌现的物欲之流再一次预示着经验世界的碎裂,人们蓦然涌动的怀旧情怀却面临着一个无处附着的记忆清单。革命和战争的酷烈年代,阻隔了人们对似曾纯正的"中国历史"的记忆。即使对于一群临渊回眸的精英知识分子,他们的目力所及之处,仍是金戈铁马、血污创痛。90年代所谓"精神家园"的论争,间或显现着对一处可供返归、可供追忆的记忆之乡的匮乏。意大利诗人可以歌咏,"没有经历过革命之前岁月的人们,不知道何谓生活的甜蜜"[1];但在日渐狭小局促的空间与突然加速度运转的时间中浮起一叶怀旧之舟的中国人,却发现他们只拥有"革命岁月"的记忆,此前便是血迹斑驳的民族百年的叙事。当陕西作家陈忠实试图构造一处宗族社会的田园记忆时,他所遭到的抵制远甚于他所获取的认同。[2]我们记忆着革命的历史,我们拥有着革命的历史,早在五六十年代,革命战争年代的记忆曾被构造为一处追忆、依恋的情感空间(吴伯箫被选入中学课本的著名散文《歌声》[3]),七八十年代之交它再一次被勾勒为"精神的黄金时代",但这段历史并不能提供给我们一份所谓怀旧感所必需的伤情与些许颓废。

[1] 转引自德国电影史学家乌利希·格雷格尔:《世界电影史(1960年以来)》,上卷,中国电影出版社,1987年,第110页。

[2] 1993年,陕西著名作家陈忠实出版了一部贯串现当代历史的、以旧式宗族社会为表现对象的长篇小说《白鹿原》(人民文学出版社),它与另一个陕西著名作家贾平凹的长篇小说《废都》(北京出版社)一起风靡一时,构成了1993年文坛的所谓"陕军东征"现象。

[3] 《歌声》,五六十年代著名散文家吴伯箫的名篇,始终是中学课本的保留篇目,其中对战争年代的书写充满了温馨依恋的情调。

于是一个极为有趣的文化现象是，一本美国的廉价畅销小说《廊桥遗梦》，于1994—1995年之间突然轰动畅销于中国都市，以数百万册（在此且不论无从计量的盗版书的发行）的销量风靡中国。几乎所有的传媒系统都不可能无视这一空前规模的流行。而1996年同名改编影片的上映，再度延续着这一感伤畅销之浪。如果说，这部美国90年代通俗小说在美畅销，正在于它以一个中年人的性爱故事改写着60年代——美国历史上的革命年代（同样的改写可见诸在中国亦颇受好评的好莱坞大片《阿甘正传》，及计划在中国出版的罗伯特·J.沃勒的第二部通俗小说《雪松湾的华尔兹》[1]），在于它以"人间真情"想象性地消解着冷漠而隔膜的后现代空间，那么，它在中国的流行，除了在全球化过程中的文化身份与指认方式[2]，还在于（如果不说是更重要的）它为当代中国都市人无处停泊的怀旧之船提示了一个空间，一个去处：个人记忆的幽冥处，一次无伤大雅的"遭遇激情"[3]的经历。在那里有纯正的"老方式"，有如同在呜咽的萨克斯管吹出的那个立调呼唤着的一个

[1] 《雪松湾的华尔兹》因版权问题拖延出版，但图书市场上却出现了诸多的"同一系列"书籍，其中包括将法国19世纪著名浪漫主义作家缪塞的《一个世纪儿的忏悔》以《廊桥遗恨》为名再版；用与《廊桥遗梦》的封面设计极端相近的封面，以《长岛春梦》为名，再版美国著名作家菲茨杰拉德的名作《了不起的盖茨比》，同时出现伪续书《魂断札幌》。

[2] 1995年8月，笔者在北京音乐台就小说《廊桥遗梦》接受直播访问时，一位中年男性听众打进电话来，称自己当过红卫兵，曾插队落户，现为工人，他喜爱《廊桥遗梦》，"并非由于这是一个美国故事，一部美国小说"，而是由于他"在其中读到了自己的故事，自己的经历"。而同名影片的观众则在观片后得出中美文化伦理观念并无根本差异的结论。——参见《电影里的中国与美国》，1996年4月24日《北京青年报》第8版。

[3] 《遭遇激情》，导演夏钢，编剧郑晓龙、冯小刚，北京电影制片厂，1990年，讲述了一个感伤的爱情故事。

名字[1]。然而，当这曾碎屑般地失落在记忆缝隙中的个人记忆凸现在回眸的视野中的时候，它同时在不期然完成着将革命历史与记忆性爱化的过程。不再是"大时代的儿女"[2]，不再是血与火的画面，而是"锦瑟无端五十弦"[3]。事实上，如果考查一下90年代风靡中国的另一本畅销书《曼哈顿的中国女人》[4]，我们会发现同样的趋势与取向。这部在中国行销百万册的准自传（？准小说？），其卖点固然在于一个"真切"的美国梦，但令人矫情落泪的却不是"我"（周励）如何征服曼哈顿、住进了"俯瞰中央公园的公寓"的赫赫"战绩"，尽管同时正是这些"战绩"为周励赋予了昔日"隐私"的讲述或曰兜售权。全书中最为煽情而成功的段落，是"少女的初恋""北大荒的小屋"。其中那些在不同时期的知青文学中复沓出现的段落，被拼凑成一段遮没了激情澎湃而残酷狰狞的大时代的儿女私情。

如果说，革命时代记忆的性爱化呈现，有效地以怀旧之情填充了大背景隐没、大叙事失效后的空白，那么，它同样在不期然间缝合、连缀起因不同的权威话语的冲突而断裂、布满盲视的历史叙述。经怀旧感浸润、修饰的历史表象，再次以"个人"或消费的名义获得了和谐与连续性。孔府家酒众多的电视广告中有一个堪为恰当的例证：如同泛黄、褪色的旧照片的"做旧"的画面，伴着"那时候我认识了'家'，那时

[1] 罗伯特·J.沃勒：《廊桥遗梦》，梅嘉译，外国文学出版社，1994年，第156—157页。

[2] "大时代的儿女"是60年代流行的一首电影插曲的叠句："大时代的儿女，你不平凡。"

[3] 晚唐诗人李商隐的名句："锦瑟无端五十弦，一弦一柱思华年……此情可待成追忆，只是当时已惘然。"

[4] 周励：《曼哈顿的中国女人》，北京出版社，1992年。并参见箫音、伊人编：《跨越大洋的公案——〈曼哈顿的中国女人〉争议实录》，光明日报出版社，1993年。

候我离开了家,那时候我们保卫着家"的歌声,依次出现情趣盎然的私塾学童,革命经典电影中进步青年离家出走、投奔革命以及抗美援朝、赴朝参战的场景;尔后,随着色彩明亮饱满的画面——三代同堂的团圆饭,亲情融融、其乐融融——的推进,出现了那句家喻户晓的广告词:"孔府家酒叫人想家。"(1995年)在这服务于消费目的的怀旧表象中,彼此冲突的话语系统重组为完整、有效的历史叙述。

怀旧感与构造"个人"

而在此之前,八九十年代之交,类似的文化实践已然出现。革命或劫难记忆的性爱化处理,伴随着"经典意识形态的即时消费"(诸如"毛泽东热"与知青返乡潮)与"'文革'记忆的童年显影"共同构造着90年代繁复多端的怀旧表述。尽管在60年代出生的一代作家诸如韩东、毕飞宇等人那里,"'文革'记忆的童年显影"有着完全不同的意义(它们更接近《同桌的你》《团支部书记》《露天电影院》中那份轻飘的沉重),另一代人的代表杰作如刘恒的《逍遥颂》则更像是一个《蝇王》式的寓言,但至少在铁凝的《玫瑰门》、王朔的《动物凶猛》和芒克的《野事》[1]中,"文革"记忆被书写为一段性爱经历,一段个人化的历史。那个时代因个人视点的切入而拓出了一块可以回瞻盘桓的空间。至少王朔的故

[1] 刘恒:《逍遥颂》,湖南文艺出版社,1993年;铁凝:《玫瑰门》,作家出版社,1989年;王朔:《动物凶猛》,《王朔文集》卷一《纯情卷》,华艺出版社,1992年;芒克:《野事》,湖南文艺出版社,1994年。

事以一个极为怅惘的怀旧者的语调开始:

> 我羡慕那些来自于乡村的人,在他们的记忆里总有一个回味无穷的故乡,尽管这故乡其实可能是个贫穷凋敝毫无诗意的僻壤,但只要他们乐意,便可以尽情地遐想自己丢失殆尽的某些东西仍可靠地寄存在那个一无所知的故乡,从而自我原宥和自我安慰。
>
> 我很小便离开出生地,来到这个大城市,从此再没有离开过,我把这个城市认作故乡。这个城市一切都是在迅速变化着——房屋、街道以及人们的穿着和话题,时至今日,它已经完全改观,成为一个崭新、按我们的标准挺时髦的城市。
>
> 没有遗迹,一切都被剥夺得干干净净。[1]

这是一个没有"故乡"或被剥夺了"故乡"的当代都市人的淡淡伤感,但到了故事结束时,"我"无疑已在一个欲念浮动的青春期初恋的追忆中,为记忆与怀旧之船获取了一处空间,一个停泊处。如果说在王朔那里,一个似开心写意实则骚动困窘的青春追忆,使得"文革"时代以另一幅面目出现在一个个人化的视野中;那么到了更年轻的一代、初试导演的姜文那里,它便索性成了一段"阳光灿烂的日子"[2]:"那时的天比现在的蓝,云比现在的白,阳光比现在的暖。我觉得那时好像不下雨,没有雨季。那时不管做了什么事,回忆起来都挺让人留恋,挺美好。"[3] 从某种意义上说,在王朔—姜文的作品中凸现出的不仅是革命记忆的性爱化及历史写作中的

[1] 王朔:《动物凶猛》,《王朔文集》卷一《纯情卷》,第406页。

[2] 《阳光灿烂的日子》,姜文根据王朔的小说《动物凶猛》改编的电影,阳光灿烂公司,1994年。

[3] 黄地访谈录《姜文直抒胸臆》,《电影故事》1994年第1期。

个人化，而且是"个人"和关于个人的表述。显然不同于80年代，彼时的叙事与话语中的"个人"，不仅负载着某种"大话"（或曰伟大叙事），而且更像是一种"新生"或"崛起"的群体，与昔日"喝令三山五岳开道，我来了"[1]之"我"相悖且相类。

更为有趣的是，尽管80年代精英知识分子的文化努力及作家写作为90年代的社会变迁提供了充分的合法化论证，但自80年代始，已是自港台"转口"的大众文化更为有效地拓展着、构造着"个人"的文化与心理空间。[2] 90年代，如果说"革命时代"的性爱化（毋庸置疑，王小波的《黄金时代》《革命时期的爱情》[3]远比其他作品更为成功地实现了这一文化意图；但那与其说是怀旧，不如说是成功的消解与戏仿：神圣叙事在被虐—施虐、忠贞—淫乱的荒诞辩证中呈现了另一重面目）有力地改写了历史与个人的记忆，消解了屏障与创痛，使得那一时代作为怀旧、物恋的对象成为可能，那么，在90年代的大众传媒系统中，"个人"与怀旧的表述，则呈现为一种更为有趣的形式。自《渴望》（1990年）始，电视连续剧（或曰电视情节剧）成了最为有力而成功的通俗叙事样式。而1993年颇为风靡的连续剧《过把瘾》（导演赵宝刚）、1995年的影片《永失我爱》（导演冯小刚）及1996年的电视连续剧《东边日出西边雨》（导演赵宝刚）则显露出这一样式系列的重要症候。笔者将

[1] 此为1957—1959年最著名的一首"大跃进"民歌中的词句："天上没有玉皇，地上没有龙王。我就是玉皇，我就是龙王。喝令三山五岳开道——我来了！"这里的"我"，显然指称社会主义意识形态中的"人民"。引自《红旗歌谣》，人民文学出版社，1960年。

[2] 参见笔者与李陀、宋伟杰、何鲤所做的"四人谈"，其中宋伟杰提出并论述了这一现象。刊于《钟山》杂志1996年第5期。

[3] 王小波中篇小说选《黄金时代》，收入《黄金时代》《革命时期的爱情》和《我的阴阳两界》，华夏出版社，1994年。

其称为"前置"的怀旧。作为广义的"王朔一族"的制作,这一系列成功地将怀旧空间从 80 年代多元决定的乡村景观转移到 90 年代的无名化大都市,在成功地拓出一片个人空间的同时,在一种前置的怀旧感、怀旧情调中实践着道德观、职业伦理与价值系统的重建。《过把瘾》在对王朔的三部小说[1]的逆接(与其发表顺序相反)中表明了某种与 80 年代"亵渎神圣"相反的文化努力,间或显露了王朔及王朔一族八九十年代所出演的不同的文化、社会角色。有趣的是,这三部当代都市故事的迷人之处,正在于编导者为它赋予了一种怅惘怀旧的情调。尽管它们都极为有效地发现并构造了无名大都市的表象,但编导者却不约而同地让主人公最终回归一个逃离都市的个人空间之中:在《过把瘾》中,男女主角方言、杜梅最终离开了公寓房,回到了那间颇有半殖民地风格的旧教室当中;当方言幸福地在杜梅怀中滑向死亡时,摄像机如歌如吟地将黑板上稚拙的粉笔字"爱"推成特写。而《永失我爱》《东边日出西边雨》则同样为主人公构造了都市外的小木屋。前者尽管在高速公路近旁,但毕竟已到了都市边缘;后者则索性退入了无名的白桦林中。《永失我爱》的尾声,是呈现两对核心家庭幸福和谐的表象,随着升拉开去的摄影机,出现死者——男主角深情的声音:"亲爱的,我爱你们。我在天堂等待你们。"《东边日出西边雨》则在清晨的晖光中,让男主角陆建平忧伤地目送警车载着投案自首的心上人肖男远去。一份充裕的布尔乔亚、小布尔乔亚式的矫情与感伤成就了某种前置的"怀旧"之情。制作者、造梦者在成功地超越当代都市的生存现实的同时,不仅构造了都市主

[1] 电视连续剧《过把瘾》,改编自王朔的三部中篇小说《永失我爱》《无人喝彩》和《过把瘾就死》。

体——"个人"的丰满表述，而且以感伤、怀旧之情实现了时空的前置；叙事与现实的间隔，使得制作者得以略过庞杂混乱的现实，颇为有效地呼唤、构造中国的中产阶级社群，重建与商品社会相适应的职业伦理与道德、价值话语。

南国的浮现

如上所述，90年代的怀旧潮中，最为集中而引人注目的，是小说和电影中南方的浮现。如果说怀旧表象涌现的社会功用之一，是成功地跨越话语断裂，重建（或曰整合）历史与现实的叙事，那么，记忆或想象的南方便成为一个重要的文化踏板。一个有趣的事实是，80年代的文学、艺术表象中充满了"北方"（准确地说是西北与东北）的形象：无论是"寻根小说""知青文学"，还是第五代电影或政论式的电视专题片中，凸现的是悲歌狂舞的红高粱、"一片神奇的土地"、苍凉干涸的黄土地、浊流滚滚的黄河。如果说，80年代文化的全部努力便在于充分有效地传达构造一个中国历史断裂的表述，构造一处无往不复的历史轮回舞台并宣告彻底的送别与弃置，那么北方或者说黄土地的形象便成了这一表述的物化形式。借用80年代一个流传颇广的说法，"让历史告诉未来"。在80年代的叙事空间中，似乎北方成为中国历史的象喻，而南方（此处的"南方"特指珠江三角洲及更南端，这或许是由于深圳式的新都市的崛起）则成了未来的指称。而90年代尽管事实上作为80年代的发展（或曰文化逻辑）的伸延，但在文化表象上却似乎是一次翻转。如果我们将80年代精英文化视为一幅壮观的图画，那么90年代文化（精

英的或大众的）便像是翻转画面裸露出的粗糙画布；反之亦然。如果说80年代文化着力于展现戛然有声的历史阶段的划定与历史断裂的描述，那么90年代则更多地以一种"临渊回眸"或怅然回首的姿态书写历史的绵延，或者说是在个人与命运的故事中书写生命之流。

作为这一文化及其表述之翻转的一部分，中国历史空间的象征由北方而为南国（这一次的南国特指江南）。北方（或曰"西部"）曾以黄河故道为核心象征，指称着一部必须告别或已然终结的"空间化"的历史，而南国则还历史以时间和生命的形象。80年代后期，南国首先复现在新潮小说家的笔下，但彼时，在苏童莽莽苍苍的罂粟地和悲歌狂舞的红高粱间尚存在着某种默契与共谋；而自《我的帝王生涯》《活着》《边缘》[1]等作品起，于南国的历史底景上凸现出来的是个人与命运的故事，作家们开始在历史暴力、权力更迭、人世劫难间书写穿行其间的生命迷舟。一份叙事语调中的悲悯、怅惘与创楚，为80年代历史反思或长焦叙事中的冰冷非人的中国历史景观赋予了某种怀旧的晖光与依恋的韵味。而悄然登场于90年代的青年女作家须兰，则以她特有的那个出没于劫难场景中的恍惚凄楚的个人，为历史场景涂抹了一脉幽暗但毕竟有着些许情意的夕照：那是一个"仿佛"的瞬间，那是一份不为外人知的"闲情"，一副被遗忘了的"红檀板"[2]。于《纪实与虚构》后再度

[1] 苏童：《我的帝王生涯》，收入《苏童文集·后宫》，江苏文艺出版社，1994年，第3—154页；余华：《活着》（单行本），长江文艺出版社，1993年；格非：《边缘》，收入《格非文集·寂静的声音》，江苏文艺出版社，1996年，第209—389页。

[2] 《仿佛》《闲情》和《红檀板》均为须兰中篇小说名，见《须兰小说选》，上海文艺出版社，1995年。

变风的王安忆,以她的又一长篇《长恨歌》[1]丰满了这一文化的"转型"与症候。不再是"大话",而是"流言"与私语[2]。一个微末的女人,一个历史边角料般的生存;如同须兰小说中那个幽灵般漫游的个人——阿明或良宵,王安忆的王琦瑶以逃避和苟活的方式滑过了历史的巨变,如同因遗忘而苟存的、旧时代的一束枯萎了便不再凋谢的干花。

从某种意义上说,90年代长篇小说潮的涌现,除却文化市场与特定的政治因素外,正在于其叙事中的时间维度的复活。人们再度试图把握时间,把握在时间中伸延的历史,而不再是某些范型、仪式与场景。如果说,80年代文化中西北苍茫、枯竭的土地,用以指称中国历史,深圳、珠海、海口等新兴城市,用来象喻中国的未来;那么此间似乎被疏漏、被越过的江南、上海,则突然为90年代所"发现"并钟爱,用以书写历史并负载一份怀旧的怅惘与闲情。显而易见,江南、上海的文化浮现无疑联系着八九十年代上海经济的腾飞与长江三角洲经济的繁荣,它无疑是与地域经济发展相适应的地域文化要求的呈现。上海、南京、广州,间或成为经济、文化多元化进程中渐次形成的多个中心。但作为90年代的一个全国性的文化消费热点,南国的浮现却无疑显露着一种超地域的怀旧心态。事实上,90年代,无须文化的辨识,人们在日常生活中便可通过商城、高速公路、快餐店风景、名牌专卖店、电视广告与巨型广告牌、电脑网络感受到一个无可抗拒的全球化进程对当代中国社会的改写;一种潜在而深刻的身份认同危机在不同层面、不同程度上——

[1] 王安忆:《纪实与虚构——创造世界方法之一种》,人民文学出版社,1994年;《长恨歌》,作家出版社,1997年。

[2] 《流言》为现代著名女作家张爱玲的散文集名,而王安忆在其小说《长恨歌》中以张爱玲式的笔法再次写到旧上海的"流言"。

生存或欲望，个人或民族，社群或地域，"中国"或"世界"——侵扰着当代中国人。怀旧潮无疑是此间建立身份表述、获取文化认同的诸多路径之一。于是，上海，作为近代史上的重要"移民"城市，作为昔日的"东方第一大港""十里洋场""冒险家的乐园"，作为当代中国史的潜记忆——一处必须通过遗忘来获得书写的历史，便成为恰当而必然的发现。作为一个特定的历史与现实空间，上海复现着中国从属于"世界"的历史段落，并以它昔日（或许是今日或未来）的繁华、机会或奇遇提供着盈溢些许颓废但诱惑可人的故事及其背景。在 90 年代的文化翻转中，上海，压抑并提示着帝国主义、半殖民地、民族创伤、金钱奇观与全球化图景。（革命的历史，同时是"革命之前"的历史。）知识分子或大众可以接受或拒绝一个宗族文化乐园的叙事（《白鹿原》），拒绝间或唾骂一处古城"废都"，但迄今为止，尚未出现对上海、江南历史表象、叙事的明确拒斥。在想象的怀旧景观中，历史中的上海、江南成就一个文化的跳板或浮桥，使我们得以跨越、安渡文化经验与表达断裂带。

不仅是文学与艺术，作为 90 年代文化商品化程度最高的图书市场，南方文化已然构成了一个小小的热销：从"京派""海派"的重提，到《城市季风》《南人与北人》[1]的出版与再版；从"重建江南人文精神"的倡导，到上海城市研究成为一个不小的学术热点；从张爱玲热的极盛不衰，到各种"海派文学精品"读本的出版；从电视剧《围城》再度引发的《围城》热，到作为古典热的一部分的钱锺书热由学院围墙之内到

[1] 杨东平：《城市季风——北京与上海的文化精神》，《满江红书系》，东方出版社，1994 年。

书市、书摊之上。而在电影的表述中,这一陡然涌现的南国景观事实上要繁复杂芜得多。但无论是始作俑者——陈逸飞的《海上旧梦》及此后的《人约黄昏》,还是李少红的《红粉》、张艺谋的《摇啊摇,摇到外婆桥》(原名《上海故事》)、陈凯歌的《风月》到第六代(或称"新生代")的商业电影——李俊的《上海往事》,一个共同的引人注目的特征便是怀旧表象的构造与历史叙事空间的南移。尽管在陈逸飞的影片中是一个幽灵般的漫游者目光掠过,旧时代的表象残片得以 MTV 式地拼贴在一起,其中流动的是一份怀旧者的不无隔膜的怅惘之情;在《摇啊摇》《风月》中是历史寓言的重述与坍塌;《红粉》《人约黄昏》《上海故事》则是怀旧情调的"老故事"于别一般缠绵中的重现。不言而喻的是,怀旧感及其表象的涌现,与其说表现了一种历史感的匮乏与需求,不如说是再度急剧的现代化过程中深刻的现实焦虑的呈现;与其说是一份自觉的文化反抗,不如说是另一种有效的合法化过程。如果说,80 年代的"历史文化反思运动"的文化功能之一,是在一次新的文化"启蒙"中,将某种名曰"历史"的现实政治、文化因素的"在场"指认为"缺席";换言之,我们间或可以将 80 年代文化视为一次"场地拓清"(或曰文化放逐)——我们必须构造一次关于历史断裂的表述以推进一个新的历史进程。而 90 年代现代化(或曰全球化)的突进,使人们在又一次陡临的断裂体验中张皇茫然。而怀旧潮带来了历史表象的涌现,使历史作为"缺席的在场"为人们仓皇失措的现实竖起灯标。一种稔熟而陌生的历史表象,一份久已被压抑的记忆浮出历史地表,在对现代中国历史的再度指认中,使人们获得安抚,获得一个关于现代化中国的整体想象性图景。在这幅图景中,"现代化"不再是于 1979 年——"改革开放"之际——降临老旧中国的奇迹,而原本是"中国历史"的一部分。尽管这是

毋庸置疑的事实，而且无从稍减现实的压力与内心的焦虑，但这幅图景的魅力正在重建一种个人与社会、历史与现实的想象关系，为我们的现世生存提供某种"合理"的依据，使我们由此而得到些许慰藉，获得几分安详。

此间南京青年画家徐累的"新文人画"或许提供了新的角度和启示：在那惟妙惟肖的拟古工笔画幅之上，骏马的身上会绽出一片极富质感的青花瓷。[1] 在这美丽的不谐间呈现的，与其说是一份怀古的幽情或后现代的拼贴，不如说是历史表象在凸现、复原中的碎裂；它在传达了某种东方神秘的同时，悠然飘逸出某种不宁甚至是不祥之感。一种比"封存的记忆"更为久远幽深的文化记忆。一种可以获取其表象，却无法再现其灵氛的记忆。我们可以获取的只是一份想象，我们能够成就的只是某种书写。如果说，凭借怀旧的踏板，我们颇为艰难地试图对接起话语零落、裂隙纵横的历史叙述，那么，无论是这一怀旧的幽情，还是对这种怀旧表象的消费，都迅速地朝向中国历史的纵深处疾走。先是长于表现都市、书写现代人焦虑的周晓文，以4000万人民币的高额成本拍摄了历史巨片《秦颂》[2]。尽管影片全部滞重、古朴、纯净的造型因素，都成功地在想象的意义上再现了秦汉气象，但无所不在的仍是当代人、男性知识分子的现实焦虑。继而陈凯歌的巨片《刺秦》以气魄可观的影城（"中华日月城"）的兴建拉开帷幕，影片预算高达1.2亿人民币。[3]

[1] Xu-Lei：*The Mystery of Absence*，*Alisan Fine Arts*，Hong Kong，P.17.
[2] 《秦颂》，导演周晓文，西安电影制片厂、香港大洋公司，1996年。
[3] 参见专题报道《〈刺秦〉开始行动》，1996年5月10日《戏剧电影报》第4版。

这一次跨国资本化身为更为密集的金雨,影片的高额成本远非形成中的中国文化、电影市场所可能回收。如果说,90年代怀旧潮的涌动,因其反复多端而未能提供一份完整的中国的全球化图景,那么更为古远的历史表象的凸现,将以它背后庞大而匿名的经济机器的运作,使这一景观得以完满。

又一处镜城,又一次迫近中的远离。

第五章　雾中风景

乐观之帆

在90年代中国开阔而杂芜的文化风景线上，市声之畔是陡然林立、名目繁多的文化标识牌。再一次，作为逆推式的断代与命名法，宣告90年代后现代主义文化诞生的狂喜完成了对80年代终结的判决。拒绝悲悼与低回，拒绝一种临渊回眸的姿态，甚至没有"为了告别的聚会"和"为了忘却的纪念"。一如80年代文化中所充满的、浸透了狂喜的"忧患意识"——历史断裂、死灭的寓言与宣判，是为了应和、印证中国撞击世纪之门的世纪之战，应和"中国走向世界"的伟大历史契机的到来；90年代，全新的文化命名所构造的后现代主义风景，则如同一叶乐观之帆，轻盈而敏捷地穿越诸多"文化沙漠""文化孤岛""艺术堕落"的悲慨，继续成就着一幅"中国同步于世界"的美丽图景。

然而，如果说80年代波澜迭起、瞬息变幻的文化风景，是为乐观主义话语所支撑的"中国走向世界"的伟大进军，那么，构造着90年代文化景观的，便不只是中国知识界"同步于世界"的愿望投注，而且是远为繁复的动机、愿望、欲望与匮乏的共同构造。如果说90年代中国文化仍在权力之轭下挣扎，那么它所面对的是来自多个权力中心的挤

压。不同之处在于，80年代当代中国文化尽管林林总总，但它毕竟整合于对"现代化"、进步、社会民主、民族富强的共同愿望之上，整合于对阻碍进步的历史惰性与硕大强健的主流意识形态的抗争之上；而90年代，不同的社会文化情势来自于后冷战时代变得繁复而暧昧的意识形态行为，主流意识形态在不断的中心内爆中的裂变，来自于全球资本主义化的进程与民族主义和本土主义的反抗，跨国资本对本土文化工业的染指、介入，全球与本土文化市场加剧着文化商品化的过程，为后现代主义语境与后殖民主义情势所围困的本土知识分子角色与写作行为。

事实上，90年代的中国文化成了一个为纵横交错的目光所穿透的特定空间；它更像是一处镜城——在东方主义与西方主义的交错映照之中，在不同的、彼此对立的权力中心的命名与指认之上，在渐趋多元而又彼此叠加的文化空间之中，当代中国文化有如一幅雾中风景。为那叶轻盈的乐观之帆所难以负载的，是太过沉重的前现代、现代、冷战时代、80年代的文化"遗赠"。如果说，80年代诸多文化思潮的命名与关于"代"的话语的涌流，固然是为了满足若干伟大叙事的内在匮乏与需求，同时它毕竟对应着秩序与文化重建年代新人层出、新潮迭起的文化现实；那么，90年代文化景观中林立的文化标识与命名行为则更像是机敏而绝望的为能指寻找所指的语词旅行，更像是某种文化与话语的权力意欲的操作实践与游戏规则示范，更像是为特定的"观众"视域而设置的文化姿态与文化表演。

在此，笔者并非试图认定90年代文化是一片虚构为乐园的焦土；事实上，在90年代幕启时分的短暂沉寂之后，脱颖而出的是一道且陌生且熟稔、且危机四伏且生机勃勃的文化风景线。间或是为80年代精英主义所遮蔽的边缘文化显影，更重要的是，80年代末为刘小枫君预言

为"游戏的一代"[1]人，以并非游戏的姿态与方式全线登场。然而，这些呈现于文化镜城之间，出演于双重或多重舞台之上的剧目，不断地为纵横交错的目光所撕裂，又不断地为某种权力意欲的话语所整合，成为不断被文化命名的乐观之帆所借重、所掠过却拒绝承载的文化现实。所谓影坛"第六代"便是这90年代的一处雾中风景。

一种描述

影坛的断代说本身，便是新时期文化的典型话语之一。80年代中期始，形形色色关于"代"的话语成了新时期文化迷宫式的线路图。在短短的十年之中，诸多关于"代"的命名总是伴随着林林总总的关于开端与终结、断裂与新生的宣告。它常常像是关于一个伟大的全新文化与社会格局莅临的预言，但每一"代"人登临历史舞台、出演属于他们自己剧目的时段却又如此短暂，所谓"各领风骚三五天"。与其说诸多关于"代"的话语构造了当代中国文化的地形图，不如说，其自身便是当代中国文化重要的景观之一。从"知青文学"中的"第三代""苦难与风流"[2]的自恋亦自弃形象的登场，稍后便是"第四代人"[3]以张扬且浮躁的姿态要求着历史舞台与现实空间。与此同时，是将红卫兵

[1] 刘小枫：《关于"五四"一代的社会学思考札记》，《读书》1989年第5期。

[2] 第三代称为"知青文学"初起时"老兵（老红卫兵）"与"老插（老插队知识青年）"们的自我定位。参见赵园《地之子——乡村小说与农民文化》一书中第四章"知青作者与知青文学"对这一问题的辨析。北京十月文艺出版社，1993年，第229—247页。

[3] 张永杰、程远忠：《第四代人》，东方出版社，1988年。

("老三届")的一代上推为"第三代",以"第四代"为"知青的一代"命名的吁请;而为拓清这幅迷宫图景,严肃的青年学者为知识分子断代,则以"五四的一代""解放的一代""四五的一代""游戏的一代"[1]勾勒着另一幅 20 世纪中国文化指南。一如诗坛上,朦胧诗立足未稳,"Pass 北岛"的声浪便宣告了诗歌"新生代"的面世;文坛"现代派文学"刚刚出头,先锋小说已在对"伪现代派"的讨伐之中开始了中国后现代主义文学的论争;在八九十年代之交短暂的沉寂后,"新状态"[2]和"晚生代"的命名式构造着再一次的镜城突围;且不论流行歌坛上的群星升坠,崔健"在一无所有中呐喊"刚刚由地下而为地上,"后崔健"摇滚群已跃然而出,欲取而代之。而中国大陆影坛,一批年逾而立的"青年导演"刚于 1979 年艰难"出世",1982 年,在中断了十数年之后首度毕业于北京电影学院的一批年轻人已于次年脱颖而出,一举引发世界影坛的关注。至今未能溯本寻源出"第五代"这一称谓的命名者,但彼时以陈凯歌、田壮壮(直至 1987 年张艺谋才以《红高粱》的问世后来居上)为代表的一批青年导演,则以"第五代"的响亮名字登堂入室。作为一种逆推法,出现于 1979 年的导演群被指认为影坛第四代,而他们的前辈(新中国电影的缔造者与光大者)则无疑是第三代人了。没有人去追问这一断代的依据与由来,甚至没有人费心去定义影坛第一与第二代的划定。[3]第五代面世五年之后,1987 年,对应着第五代

[1] 刘小枫:《关于"五四"一代的社会学思考札记》,《读书》1989 年第 5 期。

[2] 参见王干《诗性的复活——论新状态》(《钟山》1994 年第 4 期、第 5 期)及有关笔谈。

[3] 笔者认为中国影坛的第一代电影人应为中国电影的缔造者与默片时代的重要导演,以郑正秋、张石川、孙瑜为代表;第二代电影人则是有声片时代——三四十年代——的中国电影人,以蔡楚生、费穆为代表,他们大都在默片后期开始创作,全盛于有声片时代。

导演的两部重要作品（陈凯歌的《孩子王》与张艺谋的《红高粱》）的问世，已有人宣布"第五代已然终结"[1]；而与此同时，"后五代"[2]的命名则围绕着作为第五代同代人的另一批导演及另一批作品而再度沸沸扬扬。

作为一个极为有趣的文化现实，影坛第六代并不像他们语词性的前辈（影坛第三代、第四代、第五代）那样，指称着某种相对明确的创作群体、美学旗帜与作品序列；在其问世之初甚至问世之前，已久久地被不同的文化渴求与文化匮乏所预期、界说并勾勒。事实上，第六代的命名不仅先于第六代的创作实践，而且迄今为止，关于第六代的相关话语仍然是为能指寻找所指的语词旅程所完成的一幅斑驳的拼贴画。因此，影坛第六代成了一处为诸多命名、诸多话语、诸多文化与意识形态欲望所缠绕、遮蔽的文化现实。

指称着同一文化现实，与第六代的称谓彼此相关、相互叠加的名称计有：流行于欧美国家的是"中国地下电影"，甚至是"中国持不同政见者电影"；在中国大陆则是"独立影人""独立制片运动""新纪录片运动"和北京电影学院"85班""87班"（1985年、1987年入学的导演系及其他各系的本科生）、"新影像运动""状态电影"（作为"新状态文化"的一个例证）、新都市电影；在港台则是"大陆地下电影"，或者干脆成了"七君子"（因广播电影电视部对七个电影制作者的禁令而生，其中包括第五代的"宿将"、已在影坛预期中的"第六代"故事片导演、以录像带形式制作其作品的纪录片制作人，甚至包括非专业的录像制品

[1] 参见笔者的《断桥：子一代的艺术》，《电影艺术》1990年第3期、第4期。

[2] 参见倪震：《后五代的步伐》，《大众电影》1989年第4期。

及其制作者)。而中国文化界则更乐于以"第六代"的称谓覆盖这一颇为繁复的文化现实。

于是,"第六代"的命名至少涉及了三种间或彼此相关、相互重叠,间或毫不相干的影视现象与艺术实践:出现于 90 年代、脱离官方的制片体系与电影审查制度的、以个人集资或凭借欧洲文化基金会资助拍摄低成本故事片的独立制作者,以张元的《北京杂种》、王小帅的《冬春的日子》为代表;先后于 1989 年、1991 年毕业于北京电影学院的、颇孚众望的、在电影体制内制作的青年导演,以胡雪杨的《留守女士》、娄烨的《周末情人》为范本;另一个则是产生于八九十年代之交,与北京流浪艺术家群落——因"圆明园画家村"而闻名于世——密切相关的纪录片制作者,其创作实践与制作方式进而与电视制作业内部的艺术及表达的突围愿望相结合,以肇始中国新纪录片运动为初衷,形成一个密切相关的艺术群体,其创作实践以吴文光的《流浪北京——最后的梦想者》、时间的《我毕业了》为标志。将前两者联系在一起的,是创作者所从属的同一代群,特定的文化情势与现实文化遭遇使他们形成了一个颇为亲密、彼此合作的创作群体。而将故事片独立制作者与新纪录片组合在一起的,则是他们的非体制化的制片方式;或许更重要的,是某种后冷战时代西方文化需求的投射,是某种外来者的目光所虚构出的扣结,同时是自觉或不自觉地参照着这一"虚构"而发生的反馈效应,以及自顾飞扬的本土文化的乐观之帆。因此,围绕中国独立影人的行动,出现涌流式的、不断增殖的话语:中国大陆"地下电影"、"持不同政见者的文化反抗"、中国大陆"市民社会"与"公共空间"的呈现、后现代主义的实践,如此等等,不一而足。这些彼此缠绕的话语,有如"过剩的能指",不断借重着又不断绕过这一名曰"第六代"的文化现实,使

这一新的、尚稚弱的文化实践,成了某种 90 年代中国文化的镜里奇观。

影坛"代群"

事实上,在新时期文化异彩纷呈、旋生旋灭、并置杂陈而渐趋多元的现实面前,某种"断代"式的划分似乎是一种必然与必需。从某种意义上说,中国的近、现、当代历史始终处于"大时代",中国几代知识分子始终在出演着"大时代的儿女"。而 1949 年以来,特定的社会与文化结构,个人难以幸免的政治运动的席卷,造就了人们必须分享而又实难达成共识的历史经验。在权力、意志的金字塔垒筑、高耸到裂解、坍塌的历史过程中,不同年龄段的当代中国人经历着共同的却又截然不同的体验中的震惊与经验世界的碎裂。于是,我们似乎可以根据某个政治历史事件的参与和反应模式,根据某些偶像、某类话语甚至某几本书、几张画、几首歌曲的特殊或神圣意味,判定当代中国知识分子的社会代群。而新时期以降,从国门渐启到开敞,陡然涌入的"20 世纪西方文化",则因不同年龄族群的文化选择与接受能力形成了更为繁复的文化构成。一种文化的代群的指认,不仅意味着某个生理年龄组,而且意味着某种特定的文化食粮的"喂养",某些特定的历史经历,某种有着切肤之痛的历史事件。同时,新时期诸多的文化代群,与其说是某种社会、文化现实,不如说更像是某种精神社团,某种面对特定的主流文化样式、特定的权力关系结构所缔结的反叛者的精神盟约,此乃所谓"主要不是由于他们的共时性,而是由于他们的共有性"。因此新时期诸多关于"代"的话语庞杂多端,非个中人难谙个中真味。一个有趣之处在

于，1979年以降，文学艺术领域中，除却面对主流文化及权力话语的全线突围外，更多的是试图获取个人的艺术表达的绝望尝试——80年代前、中期的非意识形态化（或曰个人化的努力），所成就的只是颇为清晰的代群式的集团分布。突破同心圆式文化格局的尝试，不时成为一元社会、文化结构难于撼动的印证。"一代新人"的登场间或与前代人（旧人？）不似，但更为突出的却是他们彼此间的相似。在整个新时期文化史中，固然充满代群的命名，同时充满了对这一滥用的命名权的拒绝与抵制。因为被纳入某一代群，固然意味着某种艺术地位的获得，同时也无疑意味着本来已如"风中芦苇"的"个性""自我"的再度湮没。笔者所关注的，不仅是某种当代文化断代的现实，而且更多的是新时期关于代群的话语的生产机制。至少对影坛说来，关于"代"的话语固然指称着不同年龄段的艺术家的划定，但更重要的，它事实上成了衡定不同年龄段的电影艺术家的艺术价值标准之一（或许是80年代中后期至今最重要的标准）。并非特定年龄段的每一位艺术家都有跻身于他所应属的代群的"殊荣"。

1994年，在笔者与陈晓明、张颐武、朱伟为《钟山》杂志所做的名为《新十批判书》的"四人谈"中，笔者曾断然否定影坛"第六代"的存在。一方面，缘于笔者所难于放弃的对艺术的等级与"客观"艺术价值的偏执。在笔者看来，到彼时止，在"第六代"的故事片制作中，只有个别的富于独创性、别具电影艺术价值的作品出现。其间或有新的社会视域与文化企图的显影，但作为新一代电影人，他们尚未呈现出他们对已有的中国电影艺术的挑战。1995年，在笔者于美国出席的一个亚洲电影节上，有"第六代"的新作——故事片《邮差》（导演何建军）——的展映。电影节的组织者之一，一位金发碧眼的美国女士热情洋溢地介绍说：能

得到这部重要的大陆电影作品参展,是电影节的殊荣。对同时参展而且艺术成就远在《邮差》之上的第五代作品——黄建新的《背靠背,脸对脸》和李少红的《红粉》,组织者并未使用同样热情的语词。但与此前不久发表于《纽约时报》上的、关于《邮差》的评论如出一辙的是,除了热情而空泛的高度评价和对影片内容的描述分析外,关于影片的全部艺术评价只是:"这是一部完全不同于第五代电影的作品"。"第六代"不同于第五代,这是一个可以想见的事实,但"不同于第五代",却无法说明关于这部影片的任何事实。从某种意义上说,这正是围绕着第六代的文化荒诞之一。而在另一方面,笔者一度断然否定第六代的存在,则事实上隐含别一样的乐观主义希冀。于笔者看来,新时期中国文化至少是中国影坛清晰的代群分布,与其说是当代文化的荣耀,不如说是一种深刻的悲哀。它不断地呈现为逃脱中的落网,不断显现为绝望的突围表演。从某种意义上说,80年代最重要的文化事实之一即"重写文学史",究其实,正是对主流与文学群体之外的个人化、边缘化写作的不断钩沉而已。这固然是对主流文化及权威话语的有力反抗,同时也显露了当代文化对边缘写作和"个人化"的内在匮乏与渴求。于是,在笔者的乐观期待与想象之中,在社会变迁已有力地粉碎了文化英雄主义之后,如果有一代新的电影人登临影坛,那么,他们应该是以他们自己的名字,而不是一个新的"代群"来命名自己。然而,随着第六代作品的不断问世,渐次清晰的是,新一代电影人如果说尚不能构成对第五代的撼动与挑战,那么,他们的作品确乎在社会学或文化史的意义上,呈现为一个新的代群。一个确乎再次试图从主流的文化表述与第五代的艺术光环与阴影下突围而出的青年群体。

一如逃离者总会在潜意识中参照自己脱身而出的那扇门来寻找自

己的归属,突围者的历史也不时在不自觉的模仿中开始新的句段。1979年,影坛第四代以颇为准确地搬演苏联"解冻"时代青年导演们的方式登上了舞台;而90年代初年,第六代则在对第五代入场式的仿效与对这种仿效的挫败中出场。事实上,1982年,新时期第一批北京电影学院的各系本科毕业生对中国电影业的进入,标志着影坛第五代的光荣与征服之旅的启程。电影学院"78班"事实上构成了第五代的中坚与主部,因之在影圈内始终是第五代的别名之一。以"青年电影摄制组"[1]为开端的第五代创作,基本上是以同学间的得力合作创造了一时使中国和西方世界为之炫目的辉煌。1979—1983年,短短五年间,中国影坛出现三代艺术家的更迭,无疑给中国和关注中国的电影人造成了一个有趣的幻觉:如此频繁的代群更迭将是中国电影的规律。笔者在国外有关国际会议上的重复经历之一,便是被问及:"现在是第几代了?第七代?"应接"还是第五代"的答案,问者常是颇为失落的表情。因此,自第五代问世之日起,对第六代的殷殷期待便不断涌动在中国影圈之内。不言自明,这期待被置放在中国唯一的电影学府——北京电影学院(导演系)——下一届的学员身上。时隔三年,当学院再度全面招生之时,这期盼变得更为具体而执拗。而确乎构成了第六代主部的"85班""87班"学员无疑将这种期盼深深地内化,并因此获得了一种强烈的电影使命感与自信。当"85班"摄影系毕业生张元(继同样出身于摄影系的张艺谋之后)推出了其导演的处女作《妈妈》时,关于第六代终于出世的隐抑的欣喜已然悄然弥散在1990年沉寂的影坛之上。而其中唯一的幸运儿

[1] 1982年,广西电影制片厂率先成立了第一个"青年电影摄制组",其主创人员以同年毕业于电影学院的"78班"同学组成,创作了第五代的第一部作品《一个和八个》。自此各制片厂纷纷成立"青年电影摄制组",第五代的第一批代表作借此而问世。

胡雪杨的处女作《留守女士》（上海电影制片厂，1992年）出品时，他立刻以宣言的方式发布："89届五个班的同学是中国电影的第六代工作者。"[1] 而事实上成了第六代代表人物的张元要清醒些、含蓄些："说'代'是个好东西，过去我们也有过'代'成功的经验。中国人说'代'总给人以人多势众、势不可挡的感觉。我的很多搭档是我的同学，我们年龄差不多，比较了解。然而我觉得电影还是比较个人的东西。我力求与上一代人不一样，也不与周围的人一样，像一点别人的东西就不再是你自己的。"但他继而表述的仍是一种代群意识："我们这一代人比较热情。"[2] 一个有趣的花絮是，第六代青年导演之一、电影学院"87班"的管虎在他的处女作《头发乱了》（原名《脏人》，内蒙古电影制片厂，1994年）的片头字幕上，设计了一个篆体的"八七"字样，良苦的用心与鲜明的代群意识只有心心相印者方能知晓。

困境与突围

尽管背负着影坛殷切而过高的企盼与厚爱，新一代电影人步入舞台之时，却恰逢一个"水土甚不相宜"的时节。八九十年代之交的巨大动荡，使整个中国文化界经历了从80年代乐观主义与理想主义的峰峦跌入谷底的震惊体验；除却王朔式的谵妄与恣肆，文坛在陡临的阻塞与创伤之间沉寂。伴随商业化大潮而到来的蓬勃兴旺的通俗文化完成了对精英

[1] 郑向虹：《胡雪杨访谈录》，《电影故事》1992年第11期。
[2] 郑向虹：《张元访谈录》，《电影故事》1994年第5期。

文化、艺术的最后合围；与中国电影无关的类电影现象（电视业、录像业）加剧了仍基本保持着计划经济体制的电影工业的危机，风雨飘摇中的电影业愈加视艺术电影（甚至是电影节获奖影片）为票房毒药。而跨国资本的文化工业运作对第五代优秀导演的垂青，使往日视为天文数字的资金进入了"中国"电影制作。因此，在张扬的东方主义景观中愈加风头尽出的第五代，固然在欧美艺术电影节上创造了某种"中国热"（或曰"中国电影饥渴症"），但另一批新人的"起事"却无疑受到了强大的阻碍与威慑。在此，且不论艺术才能、文化准备、生活阅历的高下与多寡，第六代步入影坛之际，确乎已没有第五代生逢其时的幸运。第五代入世之初，适逢不断突破、不断创新的80年代伟大进军的起步之时。于是作为中国乃至世界电影业的奇迹之一，他们得以在走出校门的第一、第二年便成为各电影行当中的独立主创，并迅速使自己的作品破国门而出，"走向世界"。而"85班""87班"的毕业生，多数已难以在国家的统一分配之中直接进入一统而封闭的电影制作业，少数幸运者，也极为正常地面对着一个电影从业者必须经历的由摄制组场记而副导演的六到十年以至永远的学徒和习艺期。即便如此，获得国家资金拍摄"自己的影片"的可能已然是零。而这一切的前提，还是他们所在的制片厂在此期间并未遭到破产、倒闭的命运。难以自甘于被弃置在电影事业之外的命运，他们或以另一种方式尝试重复第五代的成功经验——由边远小制片厂起步——的努力幻灭[1]之后，终于加入北京流浪艺术家群落，

[1] 一些年轻人曾在毕业分配时主动要求分配到诸如广西电影制片厂、福建电影制片厂等边远小厂，希望能像第五代那样从广西电影制片厂、西安电影制片厂起步，但昔日的格局与制片方式已不复存在。参见郑向虹：《独立影人在行动——所谓北京"地下电影"真相》，《电影故事》1993年第5期。

或以制作电视片、广告、MTV为生，或在不同的摄制组打工，执着于他们对电影的梦想，并带着难于名状的焦虑，开始以影圈边缘人的身份"流浪北京"。

在这近乎绝望的困境中，出现的第一线微光是第六代电影人中的佼佼者张元。这个毕业于电影学院摄影系的年轻人，起步伊始已决然放弃了既定的生活模式与前代人的创作道路。事实上，在第六代的故事片制作者之中，张元是最深入北京流浪艺术家群落并跻身其间的一个。因此在与他的导演系同学、预期中的第六代导演王小帅共同策划剧本并尝试购买"厂标"未果之后，他毅然把握机会，在没有获得电影生产指标，未经剧本审查通过的情况下，向一家私营企业筹集到极低的摄制经费，着手拍摄了第六代的第一部作品《妈妈》。直到影片全部摄制完成，他们才向西安电影制片厂购到"厂标"，并由其送审发行。这是自60年代彩色胶片取代黑白胶片之后，中国的第一部黑白（包括少量彩色磁转胶的现场采访的段落）故事片；或许从影片层次丰富、细腻的影调处理中，从颇为极端的纪实风格中所渗透出的苦涩而浓郁的诗意中，《妈妈》堪称中国"第一部"黑白故事片。限于摄制经费，同时也缘于特定的艺术与意义追求——似乎是电影史上历次先锋电影运动的重演，影片全部采取实景拍摄，全部使用业余演员，编剧秦燕出演了故事中的主角（妈妈）。这部献给"国际残疾人年"的影片，以有着一个弱智儿的母亲的苦难经历为主要被述事件；然而，从另一个侧面，我们或许可以将其视为新一代的文化、艺术宣言。《妈妈》确实蕴涵着另一个故事，我们可以将儿子读作故事中的真正主角。如果说，第五代的艺术作为"子一代的艺术"，其文化反抗及反叛的意义建立在对父之名/权威/秩序确认的前提之上，他们的艺术表述因之

而陷入了拒绝认同"父亲"而又必须认同于"父亲"的两难之境中。如果说，80年代末的都市电影潮的典型影片中，兄弟、姐妹之家取代了父母子女的核心家庭表象，但不仅墙上高悬的父母遗像（《疯狂的代价》《本命年》）、远方不断传来的母亲的消息（《太阳雨》）、代行"父职"的哥哥姐姐（《给咖啡加点糖》《疯狂的代价》）、在性混乱的背景上的一对一的爱情关系（《轮回》《给咖啡加点糖》），都标明了一种将父权深刻内在化的心理与文化现实，那么，在《妈妈》中，那潜隐其间的儿子的故事，则借助一个弱智而语障的男孩托出了新一代的文化寓言。或许可以将其中的弱智与愚痴理解为对父亲和父权的拒绝，对前俄狄浦斯阶段的执拗；将语障理解为对象征阶段——对父的名、对语言及文化——的拒斥。影片中重复出现西方宗教绘画中圣婴诞生的布光与构图方式以呈现儿子独在的画面——无光源依据的光束从上方投射在发病中的儿子身上，被洁白布匹包裹的儿子蜷曲为胎儿的姿态，都超出了影片的纪实风格与故事叙境，提示着这一内在于母爱情节剧之中的反文化姿态（或曰新一代的文化寓言）。

《妈妈》的问世无疑给在困境中绝望挣扎的同代人以新的希望和启示。继而，张元的又一惊人之举则再次超出在体制内挣扎、不断妥协的人们的想象，指示出一个全新的突围路径。尽管影片的国内发行不利，首发只获得六个拷贝的订数，但第一次，未经任何官方认可与手续，张元便携带自己的影片前往法国南特，出席并参赛于三大洲电影节（第五代的杰作《黄土地》也是从这个电影节起步，开始走向"世界"），并在电影节上获评委会奖与公众大奖，同时开始了影片《妈妈》在二十余个国际电影节上参展、参赛的漫游。以最为直接而"简单"的方式，以异乎寻常的大胆，张元登上影坛，步入世界。继陈凯歌、张艺谋之后，

张元成了又一个为西方所知晓的中国导演的名字。照欧洲中国电影的权威影评人托尼·雷恩的说法，"《妈妈》这部电影在今天中国电影界还是很令人震惊的，对于年轻的北京电影学院的毕业生说来，这几乎称得上是英勇业绩了"。接着他预言说："假如中国将要产生第六代导演的话，当然这代导演和第五代在兴趣、品位上都是不同的，那么《妈妈》可能就是这一代导演的奠基作品。"[1]接着，张元与中国摇滚的无冕之王崔健合作，着手制作他的第二部彩色故事片《北京杂种》。这部确乎是以同仁或者说朋友圈子的合作制作的影片，已彻底放弃了进入体制或与之在某种程度上妥协的努力。断续地自筹资金，独立制作，影片的拍摄过程与张元的MTV、广告、纪录片的制作交替进行。他的MTV作品在海外和美国播出，其中崔健的《快让我在雪地上撒点野》获美国MTV大奖。1993年，张元的《北京杂种》制作完成，再度开始了他和影片在诸多国际电影节上的漫游。也是在这一年，王小帅以自筹的10万元人民币摄制了一部标准长度的黑白故事片《冬春的日子》。如果说《妈妈》之于张元，是一次果决大胆的突围行动，那么，《冬春的日子》便是一次壮举了。整部影片是以先锋艺术艰苦卓绝的方式完成的。此时，国产故事片的低预算至少是100万元，而张艺谋影片的"标准预算"是600万元，陈凯歌同年的《霸王别姬》则高达1200万元港币。与此同时，另一个青年导演何建军，以同样的方式、相近的资金摄制了黑白故事片《悬恋》，此后他又在欧洲文化基金会的资助下拍摄了彩色故事片《邮差》。而《冬春的日子》的摄影邬迪则与人合作拍摄了故事片《黄金雨》。

[1]　托尼·雷恩：《前景：令人震惊!》，原载英国《音响与画面》，1992年伦敦电影节增刊，李元译，《电影故事》1993年第4期。

独立制片开始成为中国电影中的一股潜流。

在这一独立制片运动的近旁，1991年，独具优势与幸运的胡雪杨在北京电影学院导演系的毕业作业、表现"文革"时代童年记忆的《童年往事》，在美国奥斯卡学生电影节上获奖。接着，他又身为著名戏剧艺术家胡伟民之子，在上海电影制片厂首先获得了独立执导影片的机会，于1992年推出了处女作《留守女士》。同年，影片入选开罗国际电影节，并获金字塔最佳故事片、最佳女演员两项大奖。胡雪杨因此成为在第三世界电影节上获大奖的首位第六代导演。接着，他摄制了《湮没的青春》(1994年)，并终于如愿以偿地拍摄了他心目中的处女作《牵牛花》(1995年)。几经坎坷，在审查与发行中屡屡受挫，终于在1994年问世的是娄烨的《周末情人》(福建电影制片厂，1994年)、《危情少女》(上海电影制片厂，1994年)，管虎的《头发乱了》(内蒙古电影制片厂，1994年)。一如1983—1986年间的第五代，90年代的前半叶成了第六代的曲折入场式。

空寂的舞台之上

如果说，在故事片制作领域，第六代的登场事实上意味着艺术电影在商业文化的铁壁合围中悲壮突围，其先锋电影的创作方式不期然间构成了对官方的电影制作体制的颠覆意义，或者更为直白地说，第六代故事片导演的文化姿态与创作方式的选取，多少带有点"逼上梁山"的味道；那么，对于以录像方式制作新纪录片的拍摄者则不然。从某种意义上说，在第六代或"中国地下电影"的称谓下登场的新纪录片，实际上

是为80年代喧沸的主流文化所遮蔽的一处边缘的显影，或是在八九十年代之交的社会震荡中被放逐到边缘的文化力量，与文化边缘人汇聚，并由此开始的一次朝向中心的文化进军。

事实上，80年代中后期，在北京，在都市边缘处开始形成了一个独特的流浪艺术家群落。他们大多没有北京户口，没有固定工作，因之也没有稳定的收入和相对固定的居所。在80年代，这是奇特而空前自由的一群，并同时偿付着这自由的代价：他们不再受到（也拒绝接受）这个社会可能提供的、大多数都市人日常享有的任何保障和安全。他们中间有画家（90年代名噪欧美的"政治波普"便产生于此）、摇滚乐手、先锋诗人、艺术摄影师、写作中的无名作家、实验戏剧导演、矢志于电影却苦于没有资金的未来的电影导演。他们出没于电视、电影、广告、美术设计等不同行当之中，获取时有时无的收入以维系自己的生存和艰辛的创作。事实上，他们有着和五六十年代被天灾人祸逐出家门的逃荒农民同样的名字——盲流。他们不断遭受着画展被查封、演出被终止、从临时居所被驱赶的经历；但更为经常的，他们不断面临饥饿的威胁。显而易见，将他们驱上这流浪之途的并非饥饿，而是比温饱远为神圣而超越的、尽管不甚明了的梦想。从某种意义上说，这是新时期以降一群真正的"新人"。80年代，尽管他们间或闯入为多元分裂的主流文化所构成的纷繁景观，但总的说来，这是一处不可见的边缘。而以录像方式制作新纪录片并事实上成了新纪录片肇始者的吴文光便在这一行列之中。80年代末，他开始以断续的、颇为艰苦的方式拍摄、纪录他的朋友、流浪艺术家们的日常生活。和他的拍摄对象一样，他的近于直觉的创作与彼时的任何潮流、时尚无关，他甚至无从于勾勒未来作品的形象与出路。或许这是当代中国舞台上的一次"倾城之恋"：八九十年代之

交的文化动荡实际上成就了这一文化边远群落的显影与登场。正如吴文光坦言,"我是在1989年之后突然感到北京这座舞台空下来了。我突然有一种亢奋,特别亢奋。也许我是想在没有人的时候干出点什么。"[1]在这空寂与亢奋之间,吴文光以12∶1的片比完成了《流浪北京》,并为它加上了一个副标题:"最后的梦想者"。对于吴文光而言,这是一份薄奠,一份献给80年代的薄奠:"当时我想的是,80年代之后,这个梦想的时代该结束了。所谓梦想时代的结束包括中国人在寻找梦想的时候,许多幼稚的东西的结束。90年代应该是什么呢?现在看来应该是一种行动。梦想应放到具体的行动中去。"[2]

而新纪录片的另一部奠基作《天安门》,则以另一种方式成了80年代末陡然显现出的文化断崖处的一座浮桥,或对80年代终结时刻的一阕回声。由青年编导时间、陈爵摄制的大型专题系列片《天安门》,实际上是80年代特有的一种写作方式的延伸,是中央电视台参与制作的《小木屋》《共和国之恋》《望长城》等政论、纪实、采访、寓言杂陈并置的巨制间的最后一部。事实上,这一系列构成了80年代最为鲜明的文化/意识形态实践,甚至可以说, 其本身便是意识形态国家机器运作过程中的一部分。和《流浪北京》一样,《天安门》的制作过程"偶然"地跨越了1989—1990年。作品的素材摄制于1989年,断续于1990—1991年制作完成。或许由于影片自身生产机制的转变,或许由于出生于60年代人的登场,或许仅仅由于作品制作完成的特定时段,《天安门》同样由中央电视台摄制并预期为中央电视台播放,但与它的先行者相比,作品的意义结

[1] 1993年8月,笔者对吴文光所做的访谈记录。

[2] 同上。

构已呈现了明显的偏移。如果说，片头中更换天安门城楼上领袖画像的巨大而怪诞的场景[1]仍充满了寓言的建构意图；如果说，作品中仍贯穿着百年中国、百年风云的伟大叙事；那么，超过了政论或寓言的因素，作品的纪实部分已然显现了类似作品中所没有的力度。在一个明确的"下降"动作中，摄像机开始告别磅礴而空洞的想象景观，逼近民间，走向普通人。到作品后期制作并完成时，它已失去了在官方电视台播出的任何可能。如果说，它曾是某种主流制作和主流话语的负载，那么，此时，它已然在一次新的放逐中成了一处边缘。1991年，《天安门》的两位青年编导发起组织了"结构·浪潮·青年·电影小组"，并在12月提出并倡导"中国新纪录片运动"，组织了"北京新纪录片作品研讨"。[2] 1992年，作为一部独立制片的作品，《天安门》参加了香港电影节的亚洲电影栏目。至此，一个边缘群落的中心突破和一个新的放逐式所造成的新的边缘出击开始汇集，十数名年轻人开始在90年代的这一特定空间中，以独立制作录像品的方式开始了新纪录片的尝试。

1992年，时间完成了一部在形态样式与呈现对象上都极为独特、迷人且极具震撼力的作品《我毕业了》。这部以北京大学、清华大学1992届毕业生踏出校园前七天为拍摄对象的作品，由对毕业生的采访、校园纪实和部分搬演组成。犹如完满却虚假的景片在撕裂处露出了杂芜真实的一隅，就像密闭的天顶被揭开了一角，在《流浪北京》所开始的那种逼近而近于冷酷的现场目击者的纪录风格之下，作品所呈现的不仅是

[1] 纪录片《天安门》的片头，是夜间，广场上以机械操作，更换天安门城头上毛泽东主席的巨幅画像。

[2] 参见1992年香港电影节宣传资料，第35页。

某些事件或某种现实，作品所暴露出的，是一片赤裸得令人眩目的心灵风景；作品所揭示的并非权力之轮碾过之后的创口，而是一份始料不及的精神遗产及其直接承受者的心灵现实。在对已成历史的社会事件的叙述之中，第一次呈现出普通人／个人的视点。而1993年，吴文光的新作《1966——我的红卫兵时代》问世。不同于《流浪北京》那种极为赤裸、直觉而有力的纪录风格，《1966——我的红卫兵时代》有着极为精致的结构形式。作品以对五个"老红卫兵"的访谈为主体，同时插入"文革"时代关于红卫兵的官方新闻纪录片的片断，而"眼镜蛇"女子摇滚乐队排练并演出《我的1966》的全过程平行贯穿其间；另一位独立影人郝志强制作的、以"文革"（或曰广义的群众运动）为其隐喻对象的、水墨效果的动画片的片断不断出现，构成了一种作品节拍器式的效果。与其说，这是对"文革"历史的一次追问，是90年代现实与昔日记忆的一次对话，不如说，是率先出现的将历史叙事个人化的尝试。与其说，它是对历史个人记忆的一次绝望的钩沉，毋宁说，它更像是在呈现历史与记忆的彻底沉没。它不仅沉没在"1966，哦，我的1966，红色列车，满载着幸福羔羊"的摇滚节拍之中，而且沉没在不断为真情与谎言所遮蔽、涂抹的记忆之中。采访结束后，摄像机所捕捉到的一个有趣场景是，当事人一一收起他所珍藏的、作为历史见证的泛黄的歌篇、臂章与笔记，它们仿佛魔术般地消失在精致的仿古组合柜之中，瞬间隐没了那段记忆与现实空间中的不谐，犹如一个在黎明时分迅速消散的梦的残片。于是，"历史，是现在的历史；未来，是现在的未来"。[1]

[1] 黄寤兰在《当代港台电影：1993》中关于《1966——我的红卫兵时代》的评论，台湾时报出版公司，1993年。

镜城一景

90年代初年,当那座"空寂的舞台"使吴文光感到亢奋之时,最早开始他们独立影人生涯的年轻人并未意识到,他们所遭遇的是一个更大的、特殊的历史机遇。1991年,《流浪北京》在香港电影节上参展,新纪录片开始引动海外世界的关注;而张元的《妈妈》,作为一种新的中国电影样式,作为中国影坛上一次"令人震惊"的"英勇业绩",同样构成一种新的、来自于西方世界的、对中国电影的企盼。于是,《流浪北京》和《妈妈》同样获得了它们在十数个欧美艺术电影节上的漫游。如果说,张艺谋和第五代电影在世界影坛上造成了中国电影饥渴和对别样中国电影(不是一种模式——"张艺谋模式",不是一个女演员——巩俐)的希冀;如果说,它确乎由于优秀的独立影人(或曰第六代作品)独特的视点、景观与魅力;那么,此后围绕着这个有着繁多名目的90年代文化现象的,是远为繁复的文化情势。

有趣之处在于,不是独立制片作品中的佼佼者,而是每一部独立制作的故事片和大部分新纪录片作品都赢得了荣耀而迷人的国际电影节的认可。这一光荣之旅的顶峰,是王小帅的《冬春的日子》,影片不仅在意大利、希腊等国际电影节上获最佳影片和导演奖,而且为纽约现代艺术博物馆所收藏,并入选英国广播公司世界电影史百部影片之列。他们的作品,包括其中尚粗糙、稚弱的作品,都不仅在欧美艺术电影节上获得盛誉,而且为颇负盛名、颇为苛刻的西方艺术影评人所盛赞。作为一个特例,类似作品入选国际电影节的标准,不再是某种特定的、西方的(尽管可能是东方主义的)文化、艺术标准,而仅仅是着眼于他们相对于中国电影体制的制片方式。事实上,继张艺谋的"铁屋子"/老

房子中被扼杀的女人的欲望故事和现、当代中国史的景片前出演的命运悲剧（田壮壮的《蓝风筝》、陈凯歌的《霸王别姬》、张艺谋的《活着》）之后，独立制片成了西方瞩目于中国电影的第三种指认与判别方式。1993年，当中方联络人告知丹麦鹿特丹电影节组织者，中国官方曾认可的唯一参赛者黄建新未能获准成行之时，对方一反常态地没有表示愤怒或抗议，而是轻松地表示："我们已经得到了我们所需要的电影。"这些影片包括有瑕疵但富于新意的、张元的《北京杂种》，也包括用家庭摄像机拍摄的、没有后期制作可能、无法达到专业影像标准的《停机》。而且后者所参展的不是家庭/业余录像作品展映，而是被作为"重要的中国电影"之一。

　　耐人寻味之处在于，第六代所采取的创作方式与创作道路，实际上是好莱坞之外的世界（尤其是第三世界）有志于电影的年轻影人的寻常经历，从未见优雅而高傲的欧洲电影节、势利且自大的美国影人有过如此的善意与宽容。然而，针对着第六代且绕开第六代艺术现实的命名——"地下电影"，间或揭破了这一现象的谜底。见诸欧美重要报刊的、诸多关于第六代的影评，绝少论及影片的艺术与文化成就，而是大为强调（如果不是虚构）影片的政治意义，不约而同地，他们对这些作品艺术成就的论述在于：它们相近于剧变前的东欧电影。如果说，第六代作品拒绝主流意识形态、拒绝影片的意识形态运作方式，在90年代中国确乎意味着某种"政治"姿态；如果说，独立制片的方式确乎对中国电影的官方体制构成了革命性的冲击与颠覆；如果说，第六代影人的创作与潜能构成了中国电影一个新的未来；那么，这并不是大部分欧美电影节或影评人所关注的。一如张艺谋和张艺谋式的电影满足了西方人旧有的东方主义镜像，第六代在西方的入选，再一次作为"他者"，被用

于补足西方自由知识分子先在的、对90年代中国文化景观的预期，再一次被作为一幅镜像，用以完满西方自由知识分子关于中国的民主、进步、反抗、公民社会、边缘人的勾勒。他们不仅无视第六代所直接呈现的中国文化现实，也无视第六代的文化意愿。大部分独立影人拒绝"地下电影"的称谓。张元曾表示如果一定要有一个"说法"，他更喜欢"独立影人"的称呼；[1] 而吴文光则明确表示，他们面临着双重文化反抗：既反抗主流意识形态的压迫，又反抗帝国主义文化霸权的阐释。[2] 但西方世界的第六代的盛赞者所关注的，不仅不是影片的事实，甚至也不是电影的事实，而是电影以外的"事实"。于笔者看来，这正是某种后冷战时代的文化现实。他们在慷慨地赋予第六代影人以殊荣的同时，颇为粗暴地以他们的先在视野改写了第六代的文化表述。从某种意义上说，他们富于"穿透力"的目光"穿过"了这一中国电影的事实，降落在别一个想象的"中国"之上，降落在一个悲剧式的乐观情境之中。至少在90年代初年，第六代成了在"外面世界"沸沸扬扬，而在中国影坛寂寂无声的一处雾中风景。除了影片《妈妈》，笔者是在海外报刊和海外友人处得知"中国地下电影"（或曰第六代创作）的，也只有在西方电影节、北京的外国使馆、友人们的斗室之中，才有机会一睹其真颜。

然而，它成就了一个特定的文化位置，一种特定的文化姿态。独立影人在其起点处，是对90年代中国文化困境的突围，是一次感人的、几近"贫困戏剧"式的、对电影艺术的痴恋，那么，其部分后继者，

[1] 郑向虹：《独立影人在行动——所谓北京"地下电影"真相》，《电影故事》1993年第5期。
[2] 吴文光在1994年11月《当代电影》编辑部就"新都市电影"举行的研讨会上的发言。

则成为这一姿态的获益匪浅的效颦者。从某种意义上说，在90年代的文化舞台上，由相互冲突的权力中心所共同导演的剧目中，独立影人成了一个意义确知、得失分明的角色，一个可以仿效并出演的角色。如果说，"张艺谋模式"曾成为中国电影"走向世界"的一处窄门，那么，独立制片便成了电影新人"逐鹿"西方影坛的一条捷径。

对话、误读与壁垒

在90年代中国文化镜城之中，一种颇为荒诞的文化体验与现实，是某种文化对话的努力（以东西方对话尝试为最），甚至是成功尝试，不时成为对"文化不可交流"现实的印证。这不仅在于不同文化间的对话、交流中必然存在的误读因素，甚至不仅在于特定的权力格局中，"平等对话""对等交流"始终只能是一厢情愿的想象，而且在于，弱势文化一方的对话前提，是将强势者的文化预期及固有误读内在化。一如张艺谋、陈凯歌90年代的创作在西方世界的成功，一如张戎的《鸿》和此前郑念的《生死在上海》在欧美的畅销，与其说是西方世界开始了解中国，不如说，它们仅仅再次印证了西方人的东方／中国想象。而围绕着第六代，则成就了另一种荒诞体验。不仅西方对第六代电影的接受仍以误读为前提，而且，这种误读同时有力地反身构造了来自于中国的"印证"。当"独立影人"的作品在欧美电影节上构造着新的中国电影热点时，一种回应是，中国电影代表团和中国制片体制内制作的电影作品拒绝或被禁止出席任何有独立制片作品参赛、参展的国际电影节。于是，一种复杂、微妙而充满张力的情形开始出现在不同的国际电影节

上。作为一个"高潮",是 1993 年在东京电影节上,因第五代主将田壮壮未获审查通过的影片《蓝风筝》的参赛以及《北京杂种》的参展,使中国电影代表团在到达东京之后,被禁止出席任何有关活动。同年,张元已经开机的影片《一地鸡毛》被迫停机。继而,中国广播电影电视部在数份电影报刊上以公布作品名而不公布制作者名的方式,公布了对《蓝风筝》《北京杂种》《流浪北京》《我毕业了》《停机》《冬春的日子》《悬恋》七部影片导演的禁令。这一剑拔弩张局面的形成,无疑是国际经典意识形态斗争的产物;然而,它在中国的遭遇,一如它在西方的成功,与其说依据着影片的事实,不如说是对西方误读的一阕回声。从某种意义上说,它所参照的,固然是类似影片对中国制片体制的颠覆意义,同时,或许在笔者看来更多地参照着海外对这些影片的"地下""反政府"性质的命名与定义。它作为一个有力的明证,再度反身印证了西方影坛误读的"真理性"。一个荒诞而有趣的怪圈。一处意识形态的壁垒,同时是一次对话;因其彼此参照,且有问有答。

而在 90 年代中国文化语境内,另一种关于第六代的话语,同样绕过这一影片的或电影的事实,用来成就一幅后现代的或后殖民时代文化反抗的动人景观。第六代影片的叙事技巧,间或是某些瑕疵与失败,都在后现代的理论范畴中得到了完满的解释;其中部分作品明显间或是幼稚的现代主义尝试,则在后殖民理论的"摹仿""挪用"说中,获得了第三世界文化反抗意义的完满阐释。[1] 乐观之帆再度凭借第六代的文化现实而高扬。

[1] 参见张颐武:《后新时期中国电影:分裂的挑战》,《当代电影》1994 年第 5 期。

"新人类"与青春残酷物语

不同于某些后现代论者乐观而武断的想象,在笔者看来,现有的第六代作品多少带有某种现代主义间或可以称之为"新启蒙"的文化特征。新纪录片导演吴文光在论及他制作《流浪北京》的初衷时谈到,流浪者之于他的意义,在于他们呈现了一种"人的自我觉醒"。他认为"他们开始用自己的身体和脚走路,用自己的大脑思考。这是西方人本主义最简单、最初始的人的开始"。"这种在西方人看来理所当然的事情,在中国,需要点勇气。"[1] 而张元则指出《北京杂种》所表现的是"新人类"。因为"真正的文艺复兴是人格的复兴和个人怎样认识自己的复兴"。[2] 影片《北京杂种》"贯穿了一个动作:寻找","导演也在生活中寻找——寻找自己的生存方式"。张元认为,"我们这一代不应该是垮掉的一代,这一代应该在寻找中站立起来,真正完善自己"。[3] 在关于人、人格、人本主义与文艺复兴的背后,是新一代登临中国历史舞台时的宣言。这远不仅仅是影坛上的一代人,远不仅仅是第六代。纵观被名之为第六代的作品,其不同于前人的共同特征,与其说是构成了一次电影的新浪潮,构成了一场"中国新影像运动",不如说,它是八九十年代社会转型期社会文化的一种渐显。

从某种意义上说,第六代作品的共同主题,首先关乎于城市——演变中的城市。事实上,正是在第六代为数不多的优秀作品中,中国城

[1] 笔者对吴文光所做的访谈记录。
[2] 郑向虹:《张元访谈录》,《电影故事》1994 年第 5 期。
[3] 宁岱:《〈北京杂种〉剧情简介》题头,《电影故事》1993 年第 5 期。

市（诸如《北京杂种》中的北京、《周末情人》中的上海）在久经延宕之后，终于从诸多权力话语的遮蔽下浮现出来。同时，他们的作品关乎于作为都市漫游者的90年代的年轻一代及形形色色的都市边缘人，关乎于在城市的变迁中即将湮没不可复现的童年记忆（间或是90年代文化中特定的"'文革'记忆的童年显影"）；其中，成了第六代电影表象的核心部分的，是摇滚文化和摇滚人生活。他们步入影坛的年龄与经历，决定了他们共同表现的是某种成长故事；准确地说，是以不同而相近的方式书写的"青春残酷物语"。以没有（或拒绝）语言能力的弱智儿童（《妈妈》）或沉溺于幻觉的精神病人（《悬恋》）为象喻，第六代的影片和片中人物多少带有某种反文化特征。在拒绝与茫然、寻找与创痛中，摇滚和摇滚演出所创造的辉煌时刻，成就了瞬间的完美。他们在大都市的穷街陋巷中漫游，介乎于法与非法之间，介乎于寻找与流浪之间，介乎于脆弱敏感与冷酷无情之间。他们讲述青春的故事，但那与其说是一些爱情故事，不如说是在撕裂了矫揉造作的青春表述之后，所呈现出的那片"化冻时分的沼泽"。对于其中的大部分影片说来，其影片的事实（被述对象）与电影的事实（制作过程与制作方式）这两种在主流电影制作中彼此分裂的存在几乎合二为一。他们是在讲述自己的故事，他们是在呈现自己的生活，甚至不再是自传的化装舞会，不再是心灵的假面告白。一如张元的自白："寓言故事是第五代的主体，他们能把历史写成寓言很不简单，而且那么精彩地去叙述。然而对我来说，我只有客观，客观对我太重要了，我每天都在注意身边的事，稍远一点我就看不到了。"[1]而王小帅则表示："拍这部电影（《冬春的日子》）就

[1] 郑向虹：《张元访谈录》，《电影故事》1994年第5期。

像写我们自己的日记。"[1]由于影片这一基本特征，也囿于资金的短缺，他们在起步处大都使用业余演员，或干脆"扮演"自己。诸如吴文光正是《流浪北京》中未登场的一个重要角色，编剧秦燕在《妈妈》中出演妈妈，崔健则在《北京杂种》中饰演崔健，王小帅的朋友、年轻的前卫画家刘小东、喻红主演了《冬春的日子》，而王小帅和娄烨则彼此出演对方的作品。同时他们也同样使用专业演员甚至"明星"，诸如王志文、马晓晴、贾宏声联合主演《周末情人》，史可出演《悬恋》，冯远征主演《邮差》。但"同代人"仍是其中合作的基础。

从某种意义上说，张元所谓的"客观"与"热情"，或许可以构成第六代叙事之维的两极。他们拒绝寓言，只关注和讲述"自己身边"的人和事；同时，在他们的作品中最为突出的是一种文化现场式的呈现，而叙事人充当着（或渴望充当）90年代文化现场的目击者。"客观"规定了影片试图呈现某种目击者的、冷静而近于冷酷的影像风格。于是，摄影机作为目击者的替代，以某种自虐与施虐的方式逼近现场。这种令人战栗而又泄露出某种残酷诗意的影像风格成了第六代的共同特征。同时，他们必须在客观的、为摄影机所记录的场景、故事中注入热情，诸如一代人的告白与诉求。因此，在他们的作品中，他们不可能成为真正的目击者，倒更像是在梦中身置多处的"多元主体"。当然，远非每部影片都到达了他们预期的目标。多数第六代影片的致命伤在于，他们尚无法在创痛中呈现尽洗矫揉造作的青春痛楚，尚无法扼制一种深切的青春自怜。在笔者看来，正是这种充满自怜情绪的自恋，损害了诸如《冬春的日子》这类作品对他们身在的文化现场的勾勒。第六代类似青春故

[1] 《电影故事》1993年第5期，彩页"冬春的日子"题头。

事中的佼佼者,是娄烨的《周末情人》。影片以默片的字幕技巧,以某种刻意而不着痕迹的稚拙、老旧技法,以冷峻而诗意的纪实风格与叙事中的偶合、尾声中的滥套,以及取代了赤裸自恋的柔情与怜悯,给第六代的青春叙事以某种后现代的意味。

或许第六代的文化经历与他们步入舞台的特定年代,决定了他们始终在不断地弃置经验世界的荒谬,同时也不断地在创伤与震惊体验中经历着经验世界的碎裂。由于无法间或是拒绝补缀、整合起自己瞬间体验的残片,也由于特有的文化阅历——参与或长期从事广告与MTV的拍摄制作,因此,他们不仅把某种广告"语言"带入电影叙事,而且以MTV特有的激情、瞬间影像、瞬间情绪,"叙事性"场景(或曰"梦的残片")与青春残酷的故事、目击者冷漠而漫不经心的目光所构造的长镜头段落,尝试拼贴起一种新的叙事风格。同样,类似风格的追求,稍不留意便会成为一种杂乱的堆砌,一种幼稚的技巧炫耀。事实上,类似的败笔在第六代作品中不时可见。在类似的尝试中,最为出色的或许是《北京杂种》。影片将片断的叙事、瞬间情绪与破碎的场景以及崔健演出的"奇观"情境,拼贴于无名都市漫游者的目光所勾勒的、冗长的大都市与穷街陋巷的段落之中;叙事(或曰戏剧段落)之后的延宕,传达出一种特定的都市感与时间体验。

结语或序幕

作为一种文化现实,围绕着他们的诸多话语、诸多权力中心的欲望投射,使第六代成了90年代文化风景线上的一段雾中风景。但对于

生长于 60 年代的一代人来说，这或许仅仅是一场序幕，间或是一段插曲。作为一个新的现实，在渐次形成的社会共用空间中，第六代已然开始了由边缘而主流的位移与转换。新纪录片的主将开始越来越深且广地进入主流电视台的节目制作。他们间或成为其中的栏目承包人或准制片人。而新纪录片特有的影像风格乃至文化诉求已然有力地改写了主流电视节目的面目。中央电视台的《东方时空》便是其中一例。而在第五代导演田壮壮的组织和倡导下，第六代导演的主部开始在他周围聚拢于国家大型电影企业——北京电影制片厂，并开始或延续他们的体制内制作。[1] 对此，王小帅的告白是，"第一次感到自己是个完全的导演"。尽管他们仍在续写青春故事（诸如路学长的《钢铁是这样炼成的》、王小帅的《越南姑娘》[2]），但对影片的商业诉求无疑已开始进入他们的创作。事实上，此前娄烨的《危情少女》已是一部不无大卫·林奇式追求的商业电影，而李骏的《上海往事》则是包装在怀旧情调中的另一个商业化的故事，他自己也申明"更倾向于主流电影"。而娄烨的困惑是："现在越来越难以判定，是安东尼奥尼的电影还是成龙的《红番区》更接近电影的本质。"[3] 一次获救，还是屈服？一次边缘对中心的成功进军，还是无所不在的文化工业与市场的吞噬？是新一代影人将为风雨飘摇的中国电影业注入活力，还是体制的力量将湮没个人写作的微弱力量？但愿笔者的结语成为一个序幕。

[1] 郑向虹：《钢铁是这样炼成的——田壮壮推出第六代导演》，《电影故事》1995 年第 5 期。

[2] 路学长的《钢铁是这样炼成的》（发行时更名为《长大成人》）、王小帅的《越南姑娘》（曾名为《炙热的城市》，发行时更名为《扁担姑娘》），均在通过审查时遇到问题，几经修改，才在 1997 年上映。

[3] 郑向虹：《钢铁是这样炼成的——田壮壮推出第六代导演》，《电影故事》1995 年第 5 期。

第六章　镜像回廊中的民族身份

"留学生文学"与畅销书

90年代初年,在形成中的中国图书市场上,一个悄然出现、盛极一时并至今未衰的流行书系,是被名之为"留学生文学"的出版物。[1] 类似书籍,固然是好戏连台的大陆图书市场上诸多"流行趋势"的一种,

[1]　和肇始于80年代的"留学生文学"——小说创作大不相同:80年代这一称谓特指以查建英的《到美国去》《丛林下的冰河》所开始的小说写作,并以刘索拉、友友、严歌苓、虹影的海外创作为继。这些以欧美为背景的小说,大都以中文写作(在此,笔者未计入以英文写作并发表的作品。于笔者看来,后者已进入美国亚美文学的范畴),同时在海外、国内发表,构成了中国当代文学的一个分支。由于其中女作家居多,故而也是中国当代女性写作的重要分支之一。此间固然包含了"西方奇观"的因素在其中,但它们仍是在文学的领域与意义上被写作并阅读。而90年代构成流行与畅销的"同名"作品序列,则以"纪实"(非虚构)为其主要特征及卖点。阅读者并不将其视为"文学"。对于后者,"留学生"只是一种含糊的身份泛指,指称着80年代初国门再度打开后,旅居、羁留海外的中国大陆华人的经历(包括留学、访问、探亲、经商,直到所谓的"人蛇"——偷渡客)。名之为"留学生"是因为这曾是涌出国门、进入美国的中国人可能拥有的唯一合法身份。所谓"文学"则意指类似出版物介于非虚构、虚构间的模糊属性与位置。类似作品,尤其是其中的畅销者,均以自传、亲历记的形态出现,并因此获得了广泛的接受与阅读,但其真实性却十分含混,故名之为"文学"。

但它却更为广泛地联系着其他文化产品与现象,在全球化的文化景观中,构成了90年代中国文化风景线的重要段落。

这一"留学生文学"现象,最初静悄悄地发生在八九十年代之交,热闹于文化舞台突然降临的沉寂之间。首先是名之为《北京人在纽约》《日本留学一千日》《月是故乡明——中国姑娘在东京》[1]等作品的出版。尽管此类作品迅速地出现在中国城市的书摊[2]之上,但它们杂陈在彼时风行的、消费禁忌与意识形态的作品之中,似乎只是某种个例或偶然。但与此同时,在所谓精英文化的领域之间,类似现象亦开始浮现。1990年投放影院的谢晋导演的新作《最后的贵族》[3],尽管事实上产生于80年代后期的社会文化语境之中,但其放映时客观形成的卖点之一,是中国银幕上的美国—纽约形象及华人的跨洋经历。在上海小剧场戏剧的涌动之中,表现跨国经验的剧目在"黑盒子剧场"的剧目表上占压倒多数:《留守女士》《美国来的妻子》《东京的月亮》《喜福会》等;类似剧目一演再演,颇受欢迎;而《留守女士》则于1992年被青年导演胡雪杨改编为电影,尽管票房惨败,但却因在埃及国际电影节获奖而被视为影坛"第六代"的发轫作之一。真正构成轰动与流行的是作者署名周励的长

[1] 曹桂林:《北京人在纽约》,中国文联出版公司,1991年;小草:《日本留学一千日》,世界知识出版社,1987年;李惠薪:《月是故乡明——中国姑娘在东京》,北京出版社,1989年。

[2] 书摊是80年代中后期出现的一种不甚规范却生机勃勃的民间图书销售方式,由中小城市开始,逐渐遍及全国。类似个体经营渐渐为拥有相当资金的个体书商控制,成为庞大的、覆盖全国的图书发行网络。这一被称为图书发行的"二渠道"网络,在20世纪90年代前期剧烈冲击、几欲取代国营新华书店的"主渠道"系统。据发行行业人士称,能普遍出现在大中城市书摊上的书籍,意味着至少3万册以上的起印数及进一步畅销的可能。

[3] 改编自台湾作家白先勇的小说《谪仙人》,上海电影制片厂,1989年。

篇"纪实文学"[1]《曼哈顿的中国女人》[2]。这本由北京出版社出版的书籍（其第一章"纽约商场风云"先行刊载在著名的大型文学刊物《十月》1992年第1期），于1992年七八月间推向市场，几乎立刻风靡全国，到1993年1月为止，此书已四次印刷仍供不应求，销量高达50万册；与此同时，在北京、上海、沈阳等地已有大量的盗版书出现。据传媒报道：包括难于统计的盗版书在内，此书的发行，在1993年年内已销售逾100万册。[3]就其轰动与热切程度说来，《曼哈顿的中国女人》可堪与"中国第一部大型室内剧""《渴望》冲击波"[4]媲美。以此为契机，不仅此前出版的类似书籍再度引起关注，而且它所明确的文化消费需求，造成了相关题材书籍的不断出版，时有畅销，并至今不绝。继周励的书之后，相继出版并在一定程度上畅销的作品计有：张晓武的《我在美国当律师》、陈燕妮的《告诉你一个真美国》《陈燕妮：纽约意识——她在大

[1] "纪实文学"这一称谓本身便显现了类似作品的含混定位。一如极盛于80年代的"报告文学"，其张力是在"纪实""报告"（真实）与"文学"/fiction、小说、虚构之间。前者决定类似作品多取材于"真人真事"，后者则指称它的叙述方式、语言风格均与小说无异。一如《曼哈顿的中国女人》被读作周励的自传："从未有人怀疑过它的真实性。"（参见萧音《"跨洋"采访札记》，收入萧音、伊人编：《跨越大洋的公案——〈曼哈顿的中国女人〉争议实录》，第17页）而一旦真实性遭质疑，"文学"便成为其辩护的手段与理由。有趣的是，此书因此被人们读作"谎言"而仍非小说。

[2] 周励：《曼哈顿的中国女人》，北京出版社1992年版。

[3] 关于此书至1993年初的销售量，不同的媒体报道了不同的数字，计有30余万、40余万及50万等说法；其中持50万之说的居多，或许略有夸张。但可信的是，此书在全国第五届书市上获最高销售额及征订数，获"读者最喜爱的十本书（文艺类）"的第一名，并在全国许多地方发现盗版书。参见萧音、伊人编：《跨越大洋的公案——〈曼哈顿的中国女人〉争议实录》，其中关于估计加盗版在内共销售100万册的说法，亦出自此书"编者的话"。

[4] 由王朔、郑万隆等策划，中国第一部"大型室内剧"（准肥皂剧）在北京电视台播出，引起了空前的轰动，传媒称之为"《渴望》冲击波"。

洋彼岸》、严力的《纽约不是天堂》,以及《北京人在纽约》的作者曹桂林继续出版的《纽约上空的中国夜莺》《偷渡客》、唐颖的《美国来的妻子》(小说)等。[1] 时至1996年,在书店及书摊上,出现在新书栏引人注目的位置上的仍有钱宁的《留学美国——一个时代的故事》、陈燕妮的新作《遭遇美国——陈燕妮采访录:五十个中国人的美国经历》。[2] 1992年底,改编自《北京人在纽约》的同名电视连续剧由"王朔一族"的影视界"大腕儿"级人物冯小刚、郑晓龙执导,由中央电视台向中国银行做抵押贷款(以电视广告的方式偿还),摄制组全体赴美拍摄。[3] 这一开先例之举以及主创人员的"明星效应",使之制作伊始便成为传媒跟踪报道的热点。而此剧的选题,及在彼时的电视连续剧中前所未见的精良制作与考究的叙事,使之一经播映,立刻风靡全国。继而,相形逊色的同类题材电视剧《新大陆》(1995年)、《上海人在东京》(1996年)出现在中央电视台的屏幕之上。到与《留守女士》同一题材的温情电影版《大撒把》[4] 面世时,则不仅雅俗共赏,而且官民同乐。此间,一个颇为有趣的例子是香港电影《甜蜜蜜》。这部移民题材的"文艺爱情片",

[1] 张晓武:《我在美国当律师》,北京出版社,1994年;陈燕妮:《告诉你一个真美国》,华夏出版社,1994年;《陈燕妮:纽约意识——她在大洋彼岸》,中国社会出版社,1995年;严力:《纽约不是天堂》,华艺出版社,1993年;曹桂林:《纽约上空的中国夜莺》,现代出版社,1994年;《偷渡客》,现代出版社,1995年;唐颖:《美国来的妻子》,上海远东出版社,1995年。

[2] 钱宁:《留学美国——一个时代的故事》,江苏文艺出版社,1996年;陈燕妮:《遭遇美国——陈燕妮采访录:五十个中国人的美国经历》(上、下),中国社会科学出版社,1997年。

[3] 除文本意义之外,电视连续剧《北京人在纽约》的制片方式意味着中国电视剧制作迈出了商业化的重要一步。关于此剧在美拍摄过程,可参见任文的长篇报告文学《在纽约的"北京人"》,中国广播电视出版社,1993年。

[4] 《大撒把》,编剧冯小刚、郑晓龙,导演夏钢,北京电影制片厂,1992年,获1992年大陆电影金鸡奖最佳影片奖。

不仅流行香港，而且以盗版 VCD 的形式畅销内地，且为女主角张曼玉再次赢得了多个"影后"称号。这不仅在于它以甜蜜稀释、遮蔽了新移民故事的苦涩，不仅在于它提供了另一个温馨的"世纪末银幕爱情故事"，而且在于，至少在香港、内地的观众接受中，它成功地实践着多重移置。如果说，在香港的观众接受中，它以剧中人的内地身份转移并负载了 1997 年前后香港移民潮的种种苦乐悲欢，因此，它不会像香港女导演罗卓瑶的《浮生》那样充满了伤筋动骨的痛感；那么，在内地观众的接受中，它则因张曼玉、黎明两个确认无疑的香港影星的形象，而成了异地、他人的故事——因之不再是一份痛楚繁复的经验，相反变得轻松迷人。

而当"新移民"的奋斗史与血泪史作为叙事资源开始枯竭之后，《安安，乖——我在美国当妈妈》《我在美国的信息高速公路上》[1]也开始成了个人的社会倾诉与出版者商业运作的选题。[2]后者的市场定位当然并非"做妈妈"（育儿）或进入国际互联网本身的魅力，而仍在于"我"（华人）与"在美国"之间的"迷人"组合。于是，此间公众的消费、

[1] 晓莲：《安安，乖——我在美国当妈妈》，中央编译出版社，1996 年；易水：《我在美国的信息高速公路上》，中国科技出版社，1997 年。

[2] 此外，在 1996—1997 年的图书市场上仍在销售的还有张赛周：《一个中国老记者赴美探亲记》，北岳文艺出版社，1991 年；麦子：《美国风情录》，广东旅游出版社，1994 年；《海外瞭望文丛》，安徽人民出版社，1996 年，其序言为：请"居住、旅行、求学海外的华人"写随感（其中包括鲁书潮的《华人在美国》、孙肖平的《漫游美利坚》《红绶带——艾滋病百态录》、杨仿仿的《美国的月亮》）；查可欣：《中国女孩看美国——一个中国女孩在美国及其他西方国家的真实经历》，天津人民出版社，1996 年；苏杭主编：《中国孩子在美国》，科学教育出版社，1996 年，等等，不胜枚举。除了此类"中国人的美国故事"外，在这一热销趋势中，还有为数不多的"中国人的欧洲（准确地说，是法国）故事"，如徐刚：《梦巴黎》，中国文联出版公司，1993 年；郑碧贤：《醒着的梦——光怪陆离的巴黎华人》，中国华侨出版社，1996 年。

接受选择所呈现出的繁复社会文化症候,便为文化研究提供了一个绝佳的对象。[1]

世界想象与中国

毫无疑问,《曼哈顿的中国女人》及其此后的图书畅销趋势,直接联系着中国人始自80年代的"走向世界"之梦与西方饥渴。

如果说,七八十年代之交,中国人在结束"文革"获救狂喜之后,开始经历某种姑妄称为"遭遇世界"的历史过程;那么,从某种意义上说,这一中国与世界的再度会际与遭遇,构成了某种深刻的震惊与创伤体验。彼时彼地,构成类似体验的并非陡然显露出的西方世界的物质文明,而是在一种深刻的失落中,发现中国并非"世界革命的中心";中

[1] 事实上,在20世纪90年代所谓"留学生文学"中,包括留美、留日、旅欧等不同部分。其中留美与留日"文学"尤为突出,构成了这一作品群落中截然不同的两个谱系。留美"文学"尽管价值取向各有不同,但总的说来,是在不同程度上印证或重写"美国梦"。留日"文学"则不同。从1989年中央电视台播出的、由日本的中国留学生集体赞助拍摄的《樱花梦》到《月是故乡明》《日本留学一千日》,以及出版于1996年以"幽灵小说"的形式描写旅日中国人的《与幽灵擦肩而过》(作者彭懿,作家出版社,1996年),都几乎无例外地书写中国人在日本的创伤体验,在强烈的痛苦、屈辱与挫败感中,表达激烈而扭曲的中国民族认同。这无疑联系着中国人的"二战"记忆,或许"真实"地关联着中国人在非移民国家日本艰难生存的现实,但作为中国本土的大众文化材料,它显然关联着更为广阔、多元的社会现实、语境与话语系统。1997年2月《中国青年报》对"中国青年心中的日本形象"的问卷调查,其结果所显现出的普遍敌意,向我们揭示着类似问题的繁复与深刻。它本应构成留美"文学"的一个极为重要的参照,但由于其本身便构成了文化研究的一个颇为复杂的命题,故笔者拟将其暂存,另做专论。在此讨论的"留学生文学",特指"旅美者的撰述",这也正是大部分中国读者心目中的"留学生文学"。

国之为"第三世界国家",不仅意味着一个对抗"美苏两霸"的、世界多数国家与人民的领袖地位,而且意味着别一层面上的现实。如果说,七八十年代之交,对于中国人尤其是中国知识界的心理体验说来,这是一次由世界中心的想象朝向无名处的滑落,那么,在80年代的主流话语重构过程中,抛开其多重且矛盾的意识形态意图不谈,其有效完成的部分,正是参照西方中心(准确地说是美国中心)重构中国在现代世界上的边缘位置(关于"球籍"的讨论),并有力呼唤着一场朝向中心("走向世界""撞击世纪之门")的伟大进军。这幅新的世界想象图景,在又一次勾勒出美妙的黄金彼岸的同时,构造了中国人的西方(尤其是美国)饥渴。因此大规模的翻译、介绍西方各个领域的成就、著作便成为80年代卓有成效的文化引进工程。笔者曾写到,在80年代的中国,类似的文化经历犹如一次水族馆中的漫游,尽管玻璃箱内外的观看主体可以面面相觑,但事实上,只有观览者将饥渴的目光投向奇异迷人的"海底世界",投向斑斓怪异的"异类",后者却全不在意贴近玻璃的焦虑凝视而自在游弋。[1] 尽管80年代的文化想象有着"文化对话""人类视野"或"分享人类文明财富"等美丽堂皇的名字,但类似渴望事实上的单向性,同时传达并制造着民族身份的焦虑。90年代,"留学生"、新移民的"纪实文学",正在于以"曼哈顿"与"中国女人"[2]、"我"(中国人)与"在美国"构成了广告语言中所谓的"钻石组合",成为那份饥渴的

[1] 参见笔者的《镜城突围》,作家出版社,1995年。

[2] 在所谓书写异国经历的作品中,性别角色是一个耐人寻味的命题。出版并畅销于欧美的书写中国经历的纪实性作品〔如郑念的《生死在上海》(一译《上海生死劫》)、张戎的《鸿:三代中国女人的故事》〕与出版于中国的书写西方经历的作品中,所谓"中国女人的故事"事实上包含了相当丰富的文化症候。篇幅所限,亦存为后论。

特殊填充物[1]。从某种意义上说，这类以自传、亲历记、目击与见证为特征（或曰包装）的作品，其不期然出现的卖点，正在于它以一位勇敢地进入了西方／美国／异类世界的同胞为"导游"，带领我们深入那个只能远观、未得近觑的奇妙世界。类似作品的魅力无疑来自言说者所居的空间位置：来自西方（美国），这使他（她）获得了至少是分享着其背后的文化强势，赋予类似叙述以特殊的权力。一个小小的参照或许堪为佐证：尽管80年代初年，"国门"开启之后，在中国人口比例中为数甚微但已洋洋大观的出国潮，将中国人带往世界各地，但所谓"留学生文学"，却仅限于欧美、日本的旅居者。直到1996年的图书市场上，才

[1] 谢冕、张颐武先生在《大转型：后新时期文化研究》一书的第二章中，曾对电视连续剧《北京人在纽约》的片头曲作了一个有趣的解读，涉及了这一"独白"现象。原歌词如下："千万里我追寻着你，可是你却并不在意；你不像是在我梦里，在梦里你是我的唯一。Time and time again you ask me, 问我到底爱不爱你；Time and time again I ask myself, 问自己是否离得开你。我今生看来注定要独行，热情已被你耗尽；我已经变得不再是我，可是你却依然是你。Time and time again you ask me, 问我到底爱不爱你；Time and time again I ask myself, 问自己是否离得开你。Time and time again you ask me, 问我到底恨不恨你；Time and time again I ask myself, 问自己你到底好在哪里，好在哪里。"本书的作者，将这首情歌中的"我"和"你"解读为"隐喻式的中国／西方关系"，这无疑是一种有趣而敏锐的见地。他们进而引申道："这里的困惑是经历了百年沧桑的民族在与西方有了无尽的纠结之后所发出的追问……这首歌无情地揭示了昔日的梦幻和希望的破碎，最好地提供了置身于冷战后新世界格局中的'中国'之境遇的表述。透过无情的追问让我们去重估走过的道路。"（引自《大转型：后新时期文化研究》的第二章"跨入新空间"，黑龙江教育出版社，1995年，第46—47页。）笔者无法苟同此书作者的引申结论。这主要由于对于这一因电视连续剧而流行的歌曲，笔者认为不应脱离其电视文本来进行解读，否则我们很难发现其作为情歌之外的意义。而作为电视剧的片头曲，它所伴随的画面是光辉璀璨的曼哈顿夜景，当歌曲结束时，摄像机落在仰拍机位的布鲁克林大桥的桥头上。与此同时，歌曲的旋律转换为美国国歌的前奏，画面与音乐间的组合庄严壮观。联系着此时画面及整个电视剧对美国梦的重述，我们最多只能在这种"隐喻式的中国／美国关系"中读出无奈与失望，而不是"无情的追问"与"重估"。

出现了绝无仅有的一部《嫁到黑非洲》[1]。且将叙述内容抛开不论,仅就封面设计便可略知其秘密所在。《曼哈顿的中国女人》尽管以"中国女人"——"周励""我"为"主语",而且在此书的叙事过程中,"我"在多重镜像的相互映照中不断放大,直至"需仰视才见";但出现在封面、封底上的,却是曼哈顿的楼群。而《嫁到黑非洲》则尽管以"黑非洲"为"主语",显现在封面上的,却是一个非洲土著装束的中国女人。毫无疑问,虽然二者均以"自传"的形态出现,但前者的卖点是"曼哈顿"(美国),后者则是"我"。换言之,我们因对美国的"饥渴"与热望而阅读"曼哈顿"的故事;对于后者,一个可能的卖点却在于一个"文明世界"的女人,对"蛮荒部落"的历险——某种类似于三毛的撒哈拉故事却又不同于三毛的奇异经历[2]。

在《曼哈顿的中国女人》及其"留(美)学生文学"现象中,市场显然扮演了一个极为重要的角色。但类似畅销与其说是图书市场有意为之的一次成功销售,不如说正是这一流行与畅销的事实对萌动中的中国大众文化与图书市场形成了重要启示与有力助推。类似作品入选出版,当然是意在市场,意在其中丰富的潜在卖点;但其销售伊始,并未经过

[1] 裘翠玲:《嫁到黑非洲》,华侨出版社,1996年。

[2] 80年代前、中期,台湾通俗作家三毛的作品开始在大陆流行,并在整个80年代始终备受青年学生的欢迎。三毛的作品在台湾流行于70年代,主要是以随笔的形式,记述她在欧洲和非洲的生活与游历。当三毛自杀身亡的消息传来之际,北京各大学都出现了学生自发的悼亡活动,学生们手捧蜡烛,眼含泪水,齐声唱起《橄榄树》——一首三毛作词且非常流行的台湾校园歌曲。在众多滞后的流行于大陆的港台通俗文化作品中,三毛的特殊位置在于她不仅作为"个性""自由的个人"的象征,而且是一个"为了梦中的橄榄树"浪迹天涯的迷人形象;中国的青年学生们,在她身上寄予了自己对国门之外的神奇世界的向往。尽管三毛身后,台湾出现了诸多对其作品"真实性"的质疑。

有效的商业运作。《曼哈顿的中国女人》的流行经历了"三部曲"：首先是发行，因口碑而获得始料不及的风靡。其次是此时已急剧膨胀而仍空虚饥渴的传媒的全方位介入，以铺天盖地的方式充当了无须付费的广告，由此而推波助澜；此间知名文学批评家的介入（或褒或贬）则以与作品本身并不相称的经典文学话语构成了特殊的广告效应。再次是可遇不可求的笔墨官司与文坛讼事（在此是纽约华商指责周励"行骗"与"诽谤"，周励"控诉"中国传媒，形成了一场跨洋的轩然大波），将商业"炒作"推向顶点并极盛而衰。而类似步骤事实上成了90年代图书市场运作的基本模式。[1]如果说，90年代初年的图书市场奇观——《废都》（1993年）、美国畅销书《廊桥遗梦》（1994—1995年）[2]——均以类似不期然的方式发生并风行，那么此后，它则成了不断被"人工复制"的有效模式。类似"留（美）学生文学"效应的另一个不期然的启示，或许在于揭示出八九十年代中国文化转型的特征之一，是大众文化开始以成熟的形态出现，通过以扭曲的形态复制精英文化文本与精英话语，将其成功地转化、填充为日常生活的意识形态——社会"常识"系统，并渐次取代80年代精英文化的地位，成为社会生活有效的参与者与构造者。在此，《曼哈顿的中国女人》似乎以个案的方式印证并实现了作为80年代精英话语的"走向世界"的热望；尽管这无疑是证明"中国独白"〔所谓"留（美）学生文学"无疑是80年代顽强独白的变形而微弱的回声〕的一幅漫画像，但在公众的接受想象中，类似"来自西方世界的声音"

[1] 参见箫音、伊人编：《跨越大洋的公案——〈曼哈顿的中国女人〉争议实录》。

[2] 贾平凹的长篇小说《废都》曾在1993年构成一次热销并引发争议。美国畅销小说《廊桥遗梦》，在1994—1995年间畅销中国，加盗版书在内，估计超过百万册，1996年同名好莱坞电影在中国上映时再度引起热潮。

似乎正是千呼万唤始得回馈的"交流"的出现。《曼哈顿的中国女人》与电视连续剧《北京人在纽约》作为极端成功的当代通俗文化个例，不仅强化并改写了中国人的西方、美国情结，而且成功地将其切入了公众想象与常识系统。1996年，在笔者组织的中国大众文化研究讨论班上，学生提供了一份有趣的资料：十分传统且平民化的小食品五亭牌牛皮糖，在粗陋的、两色印刷的包装盒上，一幅20世纪初西方肖像摄影风格的少女图片旁是这样的广告词："我在曼哈顿的日子里，也忘不了五亭桥边潺潺的溪水，那香喷喷的牛皮糖黟（原文如此。——笔者注），能否永远伴我相守这娇羞的日子。"[1] 且将其他因素存而不论，这类无所谓高明与否的小广告，显然告诉我们：在中国，曼哈顿已作为美国、西方、富有、成功的象征，妇孺皆知，老少咸宜。

然而，"走向世界"的热望或"西方饥渴""美国情结"不足以揭破这一畅销书系所显露的社会文化症候。事实上，80年代终结处中国社会的急剧震荡，突兀地宣告了由精英知识界参与构造的社会解决方案的破产，那场预期中的边缘朝向中心的伟大进军由此而遭到重创。作为一次新的创伤性体验，被撕裂的那幅中国与世界的想象性图景必须得到修补；沮丧与无名焦虑中的公众，需要一份降低了高度与热度的画面以获得有效的抚慰，以再度确认全球化景观中的"中国"形象与中国想象。在这一层面上，《曼哈顿的中国女人》《北京人在纽约》（小说？及同名电视剧）及其同类作品的流行已不仅在于展示美国奇迹，更重要的是在于以有效的方式，在日常生活的意识形态中确立、确认中国人乃至"中

[1] 此为扬州第一食品集团公司出品的五亭牌牛皮糖的包装盒。在笔者于1996年开设的"当代中国大众文化研究讨论课"上，由北京大学世界文学专业硕士研究生田宇提供。

国"的世界形象；讲述中国人在美国的成功故事，是为了以一个扬眉于西方、美国的中国人形象，构造新的中国中心想象。因此周励才会将她的"自传"题献给"我的祖国和能在逆境中发现自身价值的人"。在她的"答辩"性文章中，感人至深地称："当我的美国客户称我是'曼哈顿的中国女人'时，我最感兴趣的是'中国'。"她反复将自己的写作动机归结为"高扬拼搏精神与爱国主义激情"[1]（彼时某些精英知识分子用"文革"语言调侃地将《曼哈顿的中国女人》称为"把红旗插上曼哈顿"）。因此风靡一时的电视连续剧《北京人在纽约》才会以璀璨迷人的曼哈顿夜景开始，以置身在豪华轿车中的主人公王启明朝向窗外（美国）的侮辱性的猥亵手势而结束全剧。

在周励自书的《曼哈顿的中国女人》的"代序"中，她以一种激动人心（于笔者看来是令人作呕）的语调写到她撰写这部自传的原初动机：漫步在"代表了美国的气派、豪华、慷慨和黄金帝国的威严"的公园大道上，"一个过去时常在我脑中浮现的问题又跳了出来：为什么那些脖子上挂满黄金饰物，面似高傲，上帝又赐予一副'回眸一笑百媚生'的容貌的青年妇女，生于斯，长于斯，然而在美国这块自己的土地上，只能争到一个给别人当秘书、接听电话，或者当售货员、替人跑腿等廉价的'打工饭碗'？"接着，周励以她的典型句式"而我"作转折："而我——一个在1985年夏天闯入美国自费留学的异乡女子，虽然举目无亲，曾给美国人的家庭做保姆，在中餐馆里端过盘子，却能在短短四年的时

[1] 参见周励：《我控诉——曾经沧海难为水，我还是我》（周励1993年1月7日在"控诉《北京广播电视报》记者会"上的书面发言，第74页）；箫音在《"跨洋"采访札记》中引述的周励在《曼哈顿的中国女人》一书的新闻发布会上的发言，第29页（转引自箫音、伊人编：《跨越大洋的公案——〈曼哈顿的中国女人〉争议实录》）。

间，取得了天使般的美国姑娘也羡慕不已的成功：创立自己的公司，经营上千万美元的进出口贸易。我在曼哈顿中央公园的边上拥有自己的寓所，并可以无忧无虑地去欧洲度假……"还不仅于此。"谁又会想到，有朝一日我会坐在欧洲18世纪宫廷建筑的白色市政大厅的椭圆形办公室里与纽约市长侃侃而谈，或是在气氛欢乐而幽默的圣诞晚宴上，周旋在美国富商巨贾与社会名流之中？究竟是机遇或命运，还是一股什么力量，使一个异国女子能在美国这块竞争激烈的土地上站住了脚？"[1]通读全书，答案是明显的，是周励本人非凡的才华与顽强的意志；然而，是中国，是中国的岁月，甚至中国的苦难，造就了周励式的女"超人"。此间，一个有趣的症候在于，周励丝毫不曾质疑金发碧眼者的"种族优越"，她十分明确地将"白皮肤蓝眼睛""几乎从一出生就讲着一口发音纯正的美国英语"指认为"上帝赋予的种种优点"，而且她同样毫不掩饰她对"某些"同胞（在美华人）的蔑视；然而，她更为尽情地渲染的，是"他们"——"白发威严"或"西服革履"或"天使般"的美国人如何对"我"报以"微笑和期待的目光"，"他们"如何为"我""招之即来，挥之即去"，以及"他们"如何对"我""恭恭敬敬，唯命是从，生怕一不小心丢了自己的饭碗"。[2]征服优越种族者无疑是更优越的"人物"，尽管这个人物隶属多少失宠于同样金发碧眼的上帝的"人种"。一个可疑但听上去颇为响亮的"中国"优越与"中国"胜利论。

在电视连续剧《北京人在纽约》中，一个或许更为复杂也更为有趣的症候点表现在这样一个故事里：男主人公以曼哈顿的地下室为起点，

[1] 周励：《曼哈顿的中国女人》，第1—2页。

[2] 同上书，第2页。

中间经历坠入纽约唐人街的贫民窟，终于入驻长岛富人区的豪华别墅。作为叙事的节拍器，不时切入王启明驻足凝视纽约街头一个黑人击手鼓的场景，此鼓手经冬历夏，毫无变化。这一场景屡屡出现在王启明故事的转折点上，其作为纽约街头并不罕见的街景，无疑充当着不变的空间形象，映衬着主人公历经挫折与创痛仍顽强上升的成功之路。[1]不期然间它呈现了一个更为微妙的种族表达：它将中国人放置在作为美国主人的白人与始终处于美国社会边缘的黑人之间，一个依次递减的阶梯显现了"合理"的种族等级地位。

事实上，也正是在90年代初年，曾作为主流意识形态有效载体的青年、妇女刊物开始了迅速而成功的商业化过程。在这类刊物上，开始出现诸如"环球华人""域外华人"以及"外国人在中国"的两类"交相辉映"的固定或非固定栏目。报道海外华人的栏目中，常见到的是周励式的成功奇迹；后者则颇为开心地记述外国人尤其是欧美人如何为中国文化所感召，如何热爱并定居于中国。"如果把这两类栏目比作两处战场，那么，'中国'在其间双双获胜。"此间令笔者齿寒的，是类似文章言及某普通女工看到大饭店有了印度门卫以后，"激动地称：终于也让外国人伺候一回！"[2]这里显现的不仅是对历史的无知——曾在上海滩被蔑称为"红头阿三"的印度门卫，原本是亚洲殖民地及昔日上海滩的典型景观，而且表现为市民想象中赤裸的种族偏见。与此同时，似乎

[1] 笔者在与陈晓明、张颐武、朱伟所做的"四人谈"《新"十批判书"》中曾谈到过这一观点。见《钟山》1994年第1期。

[2] 引自北京大学比较文学与比较文化研究所硕士研究生马晓东在笔者"当代中国大众文化讨论课"上提交的"青年期刊调查报告"。

是作为对《曼哈顿的中国女人》或《北京人在纽约》的平衡与补充，在中央电视台与北京电视台也出现了《洋妞在北京》《中国的洋女婿》与《蜜月新娘》等系列专题报道及电视剧。借助市场与传媒，相对的"中国中心"想象再度作为日常生活的意识形态获得逐步确立。这无疑是全球化过程中必要的本土文化策略之一。

转型与文化浮桥

1992—1993年之间，以邓小平的南行讲话为转折，中国社会在多方位、多元与多层次的意义上实现了又一次文化转型。不仅作为其结果，是大众文化取代精英文化入主社会文化领域，而且在其过程中，大众文化已开始扮演极为重要的助推与构造的角色。在90年代的起始处，一个必要而急迫的社会文化需求，是提供新的、有效的抚慰方式，以平复80年代终结处的创伤。因此，至少从1991年开始，一个被称为文化世俗化（或平民化）[1]的潜流悄然出现：所谓"拒绝（任何类型的）理想""拒绝崇高"，肯定并拥抱现世、"今天"与市场。在笔

[1] 90年代，所谓文化"世俗化""平民化"的潮流大致包含如下几个方面：其一是成形中的文化市场必然采取的迎合、取悦于消费者的"低姿态"；其二在对"后现代"理论的介绍中对80年代"精英文化"的批判与调侃，其中包括精英文化及精英知识分子自身的反省；其三是传媒系统的发展与扩张，确实以共用空间的形态为"底层"与"边缘人"提供了某些前所未有的话语空间，其中最有开拓性与代表性的是中央电视台《东方时空》栏目的"生活空间"——"讲老百姓自己的故事"；其四，或许是最为重要的，是传媒系统与90年代出现的"传媒文化人"群落，在"世俗化""平民化"的口号下，开始有意识地建构新的中心话语：商业社会伦理与职业伦理。这同样是一个有待深入探讨的话题。

者看来，与其说这是一次源自"后现代"文化填平雅俗鸿沟的壮举，一次对精英文化的彻底清算，不如说，它除却作为文化市场化的必然组成部分，同时是当代中国社会（包括精英知识界）面对80年代终结所做出的无奈选择：我们需要一柄乃至多柄文化的降落伞，将人们带离80年代乐观主义氢气球所赋予的高度，平安地降落在现实的地面之上。此间作为畅销书系的"留（美）学生文学"及电视剧亦在这一重要剧目间出演。显而易见，在所谓"留（美）学生文学"的称谓下，无疑存在颇为多样的书写方式与文化目的及愿望。在这一层面上，周励的故事并不"典型"。从某种意义上说，90年代"留（美）学生文学"的主旨在于"告诉你一个真美国"，而这个"真美国"的真义便是"纽约（或者说美国）不是天堂"。在曹桂林的《北京人在纽约》中，开篇伊始，"我"告知读者的是，当国内的朋友将"我"称为"外商"并羡慕"我"的成功之时，"我"只怀着一缕苦笑、一份苦楚，因为"我"在美国闯天下之时，受尽"内伤"。"我"所要诉说的，正是这份"内伤"。[1] 于是，不期然应和着出国潮的降温，"留（美）学生文学"书写"新移民"的奋斗史，也书写他们的血泪史与辛酸史。[2] 作为这一必要的文化降落过程中的一个角落，人们或许可以把"美国不是天堂"译解为"中国不是地狱"。因此，它在提供民族身份、中国中心表述的同时，还在以"新移民"必须面对的"真美国"，为国人失落了黄金彼岸之后不尽如人意的生活提供着两相参照之下的感慨、称幸与抚慰。在此，无须赘言的是，"我"尽管历尽苦难、受尽"内伤"，但毕竟身为"外商"，

[1] 曹桂林：《北京人在纽约》，第3页。

[2] 在这一层面上，"留日文学"无疑提供了更丰富、更有深义的例证。

荣归故里；而在美国土地上蹉跎挣扎并坠入社会底层的常是无名的群体，而一举成名、陡然暴富的个例则有名有姓，尽得详述。于是，这被告知的"真美国"显然不是美国人的"真美国"，而只是大陆"新移民"的"真境况"。如果说，"留（美）学生文学"在90年代最初的年头也曾充当了可堪搭乘的降落伞，那么它同时在粉碎美国梦的叙述中印证着美国梦，在述说代价的同时，确认着某种将在90年代日渐响亮的关于"强者"——"物竞天择，适者生存"——的哲学。对于中国读者，它在撩拨起艳羡、欲望的同时，也提供着庆幸和满足。

在参与构造文化转型的意义上，这一畅销书系，尤其是《曼哈顿的中国女人》同时以某种不期然的方式充当了连接（或曰缝合）起时代断裂的文化浮桥。翻阅这一曾红遍中国的"纪实文学"，会发现作者的结构方式是：在第一章"纽约商场风云"之后，是顺时叙述的"童年""少女的初恋""北大荒的小屋""留学美国——遇到一个蓝眼睛的欧洲小伙子"，最后是"曼哈顿的中国女人"。这无疑是颇为规范的自传体例：在生命的辉煌顶点之后，追忆似水流年。然而这一惯例的沿用却在有意无意间成就了某种十分奏效的身份策略。在作品的开篇处（"代序"及第一章），周励是以一个货真价实的成功者而登临舞台的——这一成功者的身份是如此不可置疑，正在于它是以灿灿生辉的金元数来度量并证实的（当然，"在美华商"们对周励提出抨击与质疑的，也正是这印证其成功的金元数目是否名副其实）。如果说，八九十年代间的社会转型的重要部分，在于以经济拯救取代政治、文化拯救方案，而且转型期间的社会失序，进一步强化了金钱作为唯一真实、可信的度量标准的拜金狂热；那么，周励正是因为作为成功的淘金者而获取其身份价值与话语权力的。而有趣之处在于，周励以美国为镜，一经映照出一个成功且"金

色"的形象,她立刻用这份新鲜的权力来进入(或曰索取)另一幅镜像,一幅在80年代居主流地位的精英文化形象,一种周励此前无缘到达的"高度"。继而这高度将使她得以高屋建瓴地去评说在美华人的林林总总。在"童年""初恋""北大荒"三章中,充满了19世纪欧美文学典型话语的杂陈,而且颇为明显的是揽镜自照者对"伤痕文学""知青小说"的复制。如果说这只是某种因金钱而膨胀的自恋表述,是在90年代前期屡见不鲜的、以新近获得的金钱来换取文化身份的交易;那么在周励的叙述中,这却是一个颠倒的因果式:正是她的童年、少年、青年时代,正是此间中国的岁月与苦难、丧失、剥夺,造就了周励超人的品格。于是,在周励的叙述中,不仅断裂的八九十年代安全弥合,而且她无疑在尝试更为高难度的"太空对接":试图以她的"自传"连接起拜金主义、精英文化的理想主义狂飙与爱国主义和革命英雄主义的话语。[1]因此,在周励的表述中,是中国的岁月赋予她巨大的"精神财富",她所完成的只是将这精神财富转换为金钱。一个中国读者(准确地说是中年以上的读者)极为熟悉的真理再次浮现:我们是穷困的富有者,因为我们拥有精神的矿藏,而且我们能够并必然可以将其转换为物质财富。如果说,《曼哈顿的中国女人》以迷人的美国梦吸引(或曰"误

[1] 旅居美国的作家阿城在他的讲演集《闲话闲说——中国世俗与中国小说》中,谈到了《曼哈顿的中国女人》的话语杂糅:"(《曼哈顿的中国女人》)我读了之后,倒认为是值得一留的材料。这书里有一种歪打正着的真实,作者将四九年以后大陆文化构成的皮毛混杂写出来了,由新文学引进一点欧洲浪漫遗绪,一点俄国文艺,一点苏联文艺,一点工农兵文艺,近年的一点半商业文化和世俗虚荣。等等等等。"《曼哈顿的中国女人》可算是难得的野史,补写了大陆新中国文化的真实,算得老实,不妨放在工具书类里,随时翻查。经历过的真实,回避算不得好汉。"台湾时报出版公司,1994年,第214—215页。

导"[1]）着中国的青年读者，那么，是类似熟悉而亲切的说法抓住并感动了中老年读者。尤其是在陡然降临的商业化大潮与拜金狂浪中痛感失落的人们。因为"与其说作者是在展示自己的成功，不如说是在证实这一代人精神和思想上的富有"。显而易见的是，周励并不是由于"精神和思想上的富有"而来到我们面前的。在90年代中国文化的视野中，周励确乎抓住了一次历史的机遇应运而生，她的混乱、杂陈的话语构成了一具文化的浮桥，使得在急剧转型中张皇失措的人们在获得抚慰的同时，在想象中安渡裂谷、抵达彼岸。这似乎是再一次印证：在时代与文化的断裂处，首先显现的并非全新的开始，而是一处狰狞裸露的文化沉积断面，间或释放出一个瘸腿魔鬼或昔日幽灵。

"美国梦"与种族、阶级

尽管90年代初年的类似表述为我们展现了一座镜像回廊，此间多重话语、多重镜像彼此映照，似魅影重重，但它最终（至少在社会接受层面上）是为了映照出一个尤金·奥尼尔所谓的"唯物主义半神——成功者"。来自不同年代与语境的镜像、话语都被用来装饰这位即位中的"赤金真神"。如果说，"世俗化"的降落伞将我们带往现实的地面，那么这具文化的浮桥则将我们渡向拜物、拜金的商品社会。从某种意义上说，"留（美）学生文学"的畅销书系与相关电视剧所有效参与的正是

[1] 旅美华人游尊明曾就《曼哈顿的中国女人》一书致友人信《千万不要误导大陆青年》。引自萧音、伊人编：《跨越大洋的公案——〈曼哈顿的中国女人〉争议实录》，第78—79页。

一次新的意识形态合法化实践。在似乎突兀降临的社会转型与商品化、全球化浪潮中，带给我们一个民族身份的表达与个人的、想象的解决方案。

在《曼哈顿的中国女人》极盛之时，已有人将其指认为"'美国梦'的推销商"[1]。这确乎是老旧的美国梦：支撑着淘金者成功奇迹的，是想象中的"美国"逻辑——机会属于每一个有能力、有眼光的奋斗者，有志者事竟成。《曼哈顿的中国女人》的题词"在逆境中发现自身价值的人"，固然有着平装版的人道主义话语的支持，但仍然是好莱坞情节剧的滥套之一。上述论者同时将其指认为"时代梦"，这一并未获得发挥的指证或许是更为关键的译解。美国大陆的中国"新移民"的境况，事实上成功地放大并移置了90年代初年中国公众的现实境遇：全球化与社会转型中的身份焦虑及商业化过程中的生存困窘、欲望膨胀与物质挤压。而美国——中国公众想象中的美国，则是一个移置并提供想象性解决的恰当空间：美国原本是一个"彻头彻尾"的资本主义世界，一个追逐金钱与物质的世界；于是，一个拜金与追逐经商成功的故事在那里发生，不会伴随任何意识形态的歧义。而在80年代的话语构造中，美国有着另一重"美国梦"式的形象：美国拥有"健全、合理的制度"，在美国"人人平等"、公平竞争。因此，它不仅支持着成功者的故事，而且毫不容情地放逐失败者：在如此"平等而公平"的竞争中，在"新大陆"的天空下，没有历史与社会的原因可推诿，你必须为自己的失败负全责。

[1] 参见记者杨平的《"美国梦"的推销商——〈曼哈顿的中国女人〉》，1992年12月19日《北京青年报》。

类似"美国梦"式的表述，固然关乎"个人"话语与空间的构造，但更为重要的是，它无疑会在中国的特定语境中，被还原为"阶级"话语的构造。成功者获取金钱，而金钱的双翼会将他（她）带往社会上层，失败者便只能承受不断的朝向底层的坠落。面临开始出现贫富分化现实的中国，重新构造关于阶级的话语，讲述阶级存在的合法性，成了90年代中国一个重要而棘手的社会文化命题。如果说，"个人"是建立新的阶级表述的恰当载体，那么，"种族"则是一个在大众文化系统中更为有效的方式。从某种意义上说，以关于种族的话语遮蔽并突出了阶级现实的重现，是90年代的文化主角即传媒与大众文化不约而同采取的基本策略之一。笔者在第二小节所引用的周励的"代序"，与其说是在尽情渲染种族胜利，不如说是在酣畅地表达阶级的优越。而在同一系列的另一部重要作品（电视连续剧《北京人在纽约》）中，类似症候则表现为更为丰富繁复的形态。这间或由于制作者的本土身份与经历，由于电视剧的摄制过程本身便构成了一次新鲜的美国体验；间或由于制作者更为谙熟中国大众文化的特定功能。于是，电视剧饶富情趣的一场，是主人公王启明在属于自己的制衣厂里，面对空荡的厂房，对假想的雇工"发表"了关于"剥削有理"的长篇演讲。它在揭示、透露类似作品的一重真义的同时，也在以反讽、调侃的方式暴露中国两种意识形态表达间的巨大差距，将在中国公众内心中对贫富分化的困惑、愤懑与不安，转移为某种喜剧性的形态。因而当因美国青少年文化而背弃了父亲的女儿唾骂王启明为"臭资本家"时，观众所获取的是别一番开心写意。较之《曼哈顿的中国女人》，电视连续剧《北京人在纽约》是一部更为典型的"富人与穷人"的故事。我们固然追随王启明经历了一场"美国梦"式的升迁，但我们继而不无称幸地看到这个跻身纽约长岛富人区的

家伙,却落得一个妻离子散、孤家寡人的下场。于是,在几多欢乐几多愁之间,我们分享了一个白日梦(美国梦),并由此开始接受并认可一个新的社会现实与秩序。

一个或许更有深意的例子出现在1996年,"中国一片说'不'声中"[1],先是传媒报道了中国工人孙天帅拒绝给韩国女老板(报道各报均标明了老板的国籍与性别)下跪,并毅然辞职的消息;在传媒的叙述语言中,孙天帅被赋予了(民族)英雄的色彩:"听着,我是中原大地出生的子民,黄河水抚育的儿孙,跪天跪地跪黄河跪母亲,你,算是个什么东西!"[2]接下来出现的是一个有趣的消息,告知孙天帅已为郑州大学破格录取为本科生,就读国际企业管理专业。[3]显而易见,这是一个阶级冲突的例证,但它却在种族冲突的包装下显影。这不仅是官方所采取的意识形态策略,从某种意义上说,90年代中国大众文化接受中一个有趣的症候,在于尽管公众愈加焦虑不安地躁动于贫富分化的现实,但他们却几乎无例外地拒绝关于阶级的话语——类似熟悉的话语会将他们带往并不十分久远的记忆,而那是他们不假思索便予以拒绝的"倒退"。因此,关于种族的"叙事"与话语便必然承担其显现或遮蔽,质疑或合法化一个阶级社会之现实的功能。"美国梦"或民族梦的包装之下,是一个中国现实的坚硬内核。

[1] 宋强、张藏藏、乔边等著的《中国可以说不——冷战后时代的政治与情感抉择》,中国工商联合出版社,1996年,引发了一连串表达民族情绪的政治通俗出版物的风行,并引动海内外的极大关注。参见本书第七章"全球景观与民族表象背后"。

[2] 刘新平:《不跪的人》,《中国青年》1997年第1期。

[3] 《工商时报》报道了这则消息,各通俗类报刊纷纷转载,并一度展开了"寻找那个不跪的人"的传媒行动。1996年10月31日《北京晚报》又转载了《中国商报》谢天恩文,题为《孙天帅被郑州大学录取》。

又一次文化的描述。曾有人在《曼哈顿的中国女人》的热浪间指责"批评的缺席"[1]，但在笔者看来，确乎缺席的，不是针对大众文化的文学批评，而是知识分子的社会批判立场。面对全球化的迷人风景线，面对大众文化表述的镜像回廊，本土化、文化反抗与臣服、意识形态的终结与强化、民族身份的危机与确认都在多个层面与向度上发生。此间，保持清醒而非简单化的态度，保持社会批判立场，或许是一个知识分子文化实践的前提。

[1] 在《曼哈顿的中国女人》的热销中，著名文学批评家吴亮撰文《批评的缺席》，1992年10月20日《上海文化艺术报》。

第七章　全球景观与民族表象背后

民族主义潮汐

1996年春夏，一本名为《中国可以说不——冷战后时代的政治与情感抉择》[1]的"政治通俗读物"畅销，似乎在中国都市陡然引动了一股久违的民族主义热情，此书起印5万册，并且在数月内高居民营学术书店、全国性的书市的畅销书榜首。此间，在书商的有效运作下，一时间，"说不"之书遍及整个图书市场。此外一部名曰《较量》的纪录片，也不期然风靡中国都市。这是一部用朝鲜战争的战地纪录片剪辑而成的影片。纪录片的观者似乎从中依稀记起或首次得知中国曾经正面对抗"无敌"的美国，而且是正面对抗"神圣的"联合国军；这份遭遗忘的历史，似乎使人们获得了一份莫名的惊奇与欣慰。

此后不久，或者是与此同时，始终以展现全球化景观及现代（西方）理想人生范本的广告之窗似乎也陡然改变了它的声音和面目。尝试以怀

[1] 宋强、张藏藏、乔边等：《中国可以说不——冷战后时代的政治与情感抉择》，中国工商联合出版社，1996年。

旧包装和返归自然/环保表象定位以竞争日用化妆品市场的"奥妮洗发浸膏",其广告定位陡然变成了突出国产品牌和国产化程度:由遭毁坏的大自然或快乐地加入傣族泼水节的都市少女,变成了"黑头发,中国货"和手牵手涌上万里长城的中国人队列,广告词则成了"长城永不倒,国货当自强"。而在"柯达""富士"两大外国品牌的激烈竞争中惨淡经营的国产胶片"乐凯",此时也成了人们关注的对象,在媒体上,诸多关于乐凯前途的讨论中,出现了久违的"战争式修辞":"乐凯冒着敌人的炮火前进。"甚至暗淡地并列于人头攒动的麦当劳近旁的中式快餐店,门面上的广告词也变成了:"中国人,用筷子吃饭。"一时间,各影院门前"中国人民志愿军"形象的复现,纷扬在城市大小书店、书摊上的"说不书"的广告,商业广告所呈现的"国货运动",似乎显现了一幅中国对抗并敌视美国/西方的图景。其声调颇为铿锵,诸如:"我们有权制止谣言和诽谤,维护国家的形象和利益。我们有权揭露阴谋和诡计,了解真正的威胁和对手。"[1]诸如:"21世纪是龙的世纪。"[2]诸如:"中国可以说不,中国必须说不。"[3]

将视点转移回图书市场,我们不难开列一个颇长的畅销书目以印证这一民族主义潮汐的涌动,其中包括《亚洲大趋势》《中国可以说不——冷战后时代的政治与情感抉择》《中国何以说不——猛醒的睡狮》《中国为什么说不——冷战后美国对华政策的误区》《中美较量大写真》《海峡季风——多棱镜下的两岸关系透视》《大洋季风》《中华复兴与世界未来》

[1] 《遏制中国——神话与现实》的封面题字,该书分上、下卷,千里策划,孙恪勤、崔建洪著,中国言实出版社,1996年,印数3万。

[2] 约翰·奈斯比特:《亚洲大趋势》(外文出版社,1996年)的广告文字。

[3] 这是几乎所有"说不书"必需的广告词。

《遏制中国——神话与现实》《出卖中国——不平等条约签订秘史》《21世纪中国战略大策划》《中国大趋势》，[1]如此等等。无怪乎，类似流行迅速地惊动了美国，《纽约时报》《华盛顿邮报》等重要报纸纷纷在头版或重要版面上刊登书评；似乎是整个西方世界都在不无忧心地注视着这场突然涌起的中国民族主义潮汐。

有趣的是，面对这一颇具耸动效果的流行趋势，中国人文知识界的反应，与西方世界颇为相近：大部分知识分子对此感到愤怒、忧虑，至少是厌倦与轻蔑。事实上，出自中国知识分子对大众文化的轻蔑，他们原本无心留意类似的耸动效果；他们的反应应该说是对西方社会反响的回应而已。这不仅由于大多持有自由派立场的中国知识群体始终保持着对可能导致"闭关锁国"的民族主义的警惕，不仅由于人文知识分子清晰地记忆着一种极端的民族主义与集权政治——诸如纳粹德国及日本军国主义的血缘关系；更为直接的，是一种民族主义的、反美的热情，尤其是《中国可以说不——冷战后时代的政治与情感抉择》一书不无激情的表达方式，令人仍十分切近地记起计划经济体制时期。于是，人们极为直接而"自然"地采取了拒绝的态度。而少数重视这一文化现象的学者，则得出了结论：一种强烈的民族反抗情绪正在高涨，某种强烈的与全球化相对立的本土意识已然形成。近年来，中美两国在一系列国际事务中所发生的冲突及其类似事件对中国公众情绪的挫伤，似乎可以为这

[1] 其中张学礼：《中国何以说不——猛醒的睡狮》，华龄出版社，1996年，起印6万册；彭谦、杨明杰、徐德任：《中国为什么说不——冷战后美国对华政策的误区》，新世界出版社，1996年，起印3万册。参见《大众政治读物何缘走红》，1996年10月30日《中华读书报》第1版"新闻话题"。

一现象提供恰当的解释。[1]

流行图全景

然而，在笔者看来，这一民族主义潮汐的起落，并不像其表面看来那么简单和清晰。我们首先必须将这一事实与其他现象相互联系并参照。不容忽视的是，在这一新的图书市场热点近旁，持续了十余年、使国人情有独钟的，翻译介绍美国文化、社会、历史的书籍仍在继续出版，并在书店的畅销书柜台及书摊上与上述书籍杂陈并置。仅对类似空间稍作浏览，便可以在其中发现理查德·尼克松撰写的《超越和平》、三卷本的《美国开国三杰》、姊妹篇《西点军校》《西点精英》、作为知识或消遣性读物的《41任美国总统》以及《中央情报局秘闻》《美国总统的生活艺术》等出版物。不仅"可疑的哈佛书"仍有大量"新作"问世，而且由哈佛而斯坦福、伯克利，继续着美国梦与美国召唤。[2]此间，不仅《曼哈顿的中国女人》"值得"一读，《我在美国做妈妈》也可以一书。此外尚有希望继《廊桥遗梦》之后继续造就畅销并确乎成功畅销的美国通俗读物《马语者》、斯蒂芬·金的作品系列、《苏菲的世界》《男人来

[1] 参见张宽：《关于后殖民主义批评的再思考》，陈明主编：《原道》第3辑，中国广播电视出版社，1996年，第406—424页。

[2] 参见《可疑的"哈佛"书》，1996年8月14日《中华读书报》第1版"热销书追踪"。以一本《哈佛学得到》的书籍畅销为肇始，一系列托名"哈佛"的书籍，诸如《哈佛经营术》《哈佛辩论术》等不断出版畅销。据笔者1995年对北京部分书店所做的统计，托名哈佛的书籍多达48种。1996年出现了《斯坦福学得到》《伯克利学得到》及类似书籍。

自金星,女人来自火星》《金星人火星人相爱到永远》(均为购得了版权的正版书)均在不同时段高居虚构/文学、非虚构/社会科学图书销售榜。在此,尚可提到的是作为"经济类图书"、冠之以"海外企业家丛书"或"世界大企业家传记"的译丛,名为"海外"或"世界",但入选的人物与企业却无一例外地出自美国,诸如《富甲美国——零售大王沃尔顿自传》《掌握命运——通用电气的改革历程》《出奇制胜——媒体天才特德·特纳传奇》《父与子——IBM发家史》等(上述出版物的起印数多为数万册)。此外尚有作为严肃读物出版的《美国读本——感动过一个国家的文字》,以及在80年代曾产生过深刻影响的《美国文化史论译丛》(八卷),以考究的精装本重印。

或许可以说,尽管表现了强烈民族情绪的出版物构成了图书市场上的"风景这边独好",而可以构成其反例的"美国书",虽不复当年那般诱人地"狂吻美利坚",但其阵容依旧蔚为壮观。一个有趣的点是,为所谓"通俗政治读物"开畅销之先河者,并非"愤怒的中国人",而是一本由美国学者约翰·奈斯比特撰写的专著《亚洲大趋势》。此书不仅开风气之先,而且一版再版,盛极不衰。"中国复兴"的预言因出自美国学者之口,方显得掷地有声。以至由中国人写作的另一书籍《中国大趋势》,除完全沿袭前者的书名格式和封面设计之外,还选择了一个类译名"史彼克"〔据称这是speaker(发言人)的音译〕作为众作者的笔名。此间除了关于文化界与出版界之职业道德的争议(有伪续书之嫌)之外,[1]一种分享、借助奈斯比特的成功与话语权的企图却清晰可见。另一个相近的、不无荒诞的例子,是相当多的"政治通俗读物"的开篇

[1] 参见《〈中国大趋势〉是否仿造》,1996年9月11日《中华读书报》第1版"热销书追踪"。

处,加印了大量作者与美国政界要员的合影;此间除却显而易见的"知情人"身份证明作用外,仍隐约可见"美国"超级权力之金色官冕的闪烁晖光。尽管纪录片《较量》取得了未曾预期的票房纪录,但无须细查,便可以发现,票房纪录远远高居其上的,仍是被狂热接受的好莱坞大片。影片《独立日》也曾名列"进口大片"的候选名单之上,尽管未曾入选,但它早已作为盗版VCD,在"全球同步发行"。和《魂斗罗》《沙罗曼蛇》等电子、电脑游戏一起,中国消费者从中分享着美国拯救人类的梦幻,毫无反感、拒斥。从某种意义上说,当中国民众需要一部纪录片来唤起、告知"雄赳赳、气昂昂,跨过鸭绿江……打败美国野心狼"[1]的"事实"时,它所揭示的,便一如"毛泽东热",不再是计划经济体制时期的切近,而是它的老迈与遥远。

如果说,"中国人"身份与"国货"的组合,成为广告景窗间透出的新鲜声音,那么,它也只能算作这一绚丽拼盘上的花色之一。如果说,此时"国货"开始凸现其"中国"特征,那么,美国或西方大跨国公司却依然"代表"着"世界"。1997—1998年间在中国人民大学路口的IBM公司的巨幅广告,外空间的蔚蓝之上,是身着银白色太空服行走在太空中的宇航员形象,颇富感召力的广告词曰:"不论一大步,还是一小步,都是带动世界的脚步。"它不难使人联系起曾在中央电视台黄金时段反复播放的"西铁城"公司的广告:遥远未来的地球废墟上,外星勘测者的探测器掘开了熔岩般的地表堆积物,赫然呈现的是依然锃亮的西铁城

[1] 此为《中国人民志愿军军歌》,歌词为:"雄赳赳,气昂昂,跨过鸭绿江。保和平,卫祖国,就是保家乡。中华好儿女,齐心团结紧,抗美援朝,打败美国野心狼!"直到80年代,它还是一首家喻户晓的"流行歌"。

"永不磨损型"手表。事实上，在黑、黄、白不同肤色的健美人群所构成的可口可乐公司的人类大家庭表象之后，相对于"人类"的太空叙事，成为跨国公司广告所采取的共同修辞之一。不无反讽的是，当全身披挂着柯达公司的明黄与大红广告以及通体展示着浓郁绿色的富士胶片的双层公交车，昂然地在北京街头交错行驶时，"'乐凯'冒着敌人的炮火前进"，便展现了别样真切、苍白而不无辛酸的意味。而当国营（此时已改称"国有"）企业生产的机械广告，再度使用了昔日纪录片中"大庆人"在冰天雪地中"人拉肩扛"的场景，似乎明确地提示着计划经济体制时期"独立自主""艰苦奋斗"的精神时，1997年，在北京东区、新的商业中心处，与中国外交部相邻的豪华商城——丰联广场及构造"高品质生活"的大型家居用品购物中心"海蓝云天"——之外，却树立起一排奇特的灯箱：一面是始自50年代、直到90年代的社会主义英雄模范照片，另一面则是同样采用红底白字的"可口可乐"和"金利来"的品牌广告；它们一正一反，彼此相间，而十字路口上的第一幅照片便是大庆人的代表——"铁人"王进喜的照片。头戴皮帽的黑白照片为"金利来"和"可口可乐"所簇拥、掩映，不失为90年代中国文化风景线上的重要景观。它的确更像是某种告白或揭秘：冷战时代彼此冲突的意识形态，跨国公司的长驱直入与昂扬自主的民族工业与民族精神的形象，此时成了90年代文化及有效的官方策略中的"和谐共存体"，甚至是"让北京亮起来"的灯箱的正反面。但一如《中国可以说不——冷战后时代的政治与情感抉择》等作品，在构成一种展览与揭示的同时，是一种更为深刻的遮蔽：它在展现了某种"民族主义情绪"的同时，遮蔽了此间远为真实的政治文化冲突，以及存在于经济领域中的跨国资本与民族工业及工人社群利益的冲突挣扎（如果不说是"生死搏斗"）。

事实上，甚至在1996—1997年中国的"一片说不之声"里，广告这一特殊景窗所展现的种种文化表演，也极端繁复有趣。在北京的普通公交车上曾出现了色彩较之双层公交车广告远为暗淡的五星啤酒的广告。尽管这是颇有传统的国产品牌，但广告的设计者却借助这一品牌原有的五星标识，伴之以深肤色的篮球运动员腾空"盖帽"的身姿与蓝红色调；于是，它便明显地令人联想起美国国旗和NBA篮球的形象。将广告词定位于"中国人还是用中国人的彩电"的"厦华彩电，华夏精品"却请来著名的译制片配音演员，并伴以家喻户晓的唐老鸭的声音。1995年，足球俱乐部化再度引发全社会对中国足球（或者说想象中的中国）"冲出亚洲、走向世界"的澎湃激情。经1990年亚运会和申办2000年奥运会印证而依然有效的意识形态国家机器——体育，此时似乎成了表达民族主义情绪的"天然"媒体，但此间，不仅种种球员转会风潮、"洋教头"的来而复去、越来越多的外籍球员的引入，已经在凸现金钱奇观的同时，模糊了所谓民族身份与形象的指认，[1] 而且1997年举国瞩目的中国甲A联赛，则主要得自"万宝路"公司的赞助。于是，颇受爱戴、堪称"后现代民族英雄"的球星们英姿勃勃的持球或射门照片，成了"万宝路"香烟飞扬而迷人的广告形象。

与此同时，曾作为中国跻身于全球化过程的事实和形象的各类产品，却开始凸现其"国产化程度"或隐没其与跨国资本相联系的事实。一度作为盲目地重复引进国外淘汰技术明证的诸多冰箱品牌如美凌—阿

[1] 当然，中国的足球队引进外籍球员（简称"外援"）的事实，也许并不如其表面上看来那样清晰明了。女作家徐坤曾发表小说《谁为你传球》，以她特有的犀利与调侃，描述此间微妙的民族主义情绪。

里斯顿、五洲—阿里斯顿、琴岛—利勃海尔等[1]，此时均开始舍弃原有名称中的"西洋复姓"，诸如更名为美凌或海尔；广告则定位为"中国人的美凌"。几乎覆盖了日用化妆品市场，使中国传统品牌几乎消失殆尽的美国宝洁公司的产品广告，则经历了标明："美国宝洁公司""宝洁公司（中美合资）""宝洁公司（上海）"到"中国宝洁公司"的有趣变迁过程；曾经以特写镜头凸现，并伴以低沉有力男声读出的品牌名称P & G，渐次成了瞬间闪过的无声画面。最为有趣的，是美国生产电脑主板的英特尔（Intel）公司，持续在全国四大晚报之一《北京晚报》的星期版上刊登大幅广告，以一个手持英特尔主板的宇航员作为其全球化的品牌形象；作为视觉调剂，间或伴之以芭蕾舞者的轻盈舞姿。而 1997 年，同一广告变成了宇航员被京剧角色（生旦净丑末）所环绕。与此同时，康柏（Compaq）电脑的广告词成了"路漫漫其修远兮，吾将上下而求索"。似乎可以因此得出结论说，民族主义热情的高涨，迫使跨国资本采取了低调或隐蔽的姿态，甚至开始选取中国民族化的"表演"。但我们无疑可以找到大量相反的例证。1996 年 10 月，北京大学的校园里出现了一幅奇特的巨型广告景观：著名的牛仔品牌 Lee Cooper 在校园著名的"三角地"里搭起了明红的大棚，竖立起巨幅牛仔裤照片，上面写满了西方名流的"洋文"签名；该公司以该品牌市场价 1/5 甚至更低的价格，向持有学生证的北大学生出售牛仔衣装（几年前，可口可乐公

[1] 90 年代初期，中国原国营企业纷纷转产家用电器，一度盲目重复引进国外"先进"技术。当时，冠之以"阿里斯顿"的冰箱品牌有四五家之多，彼此展开竞争。但很快发现，他们所引入的是国际上因无氟制冷技术的应用而淘汰的、严重污染的氟利昂制冷设备。说得明确些，便是跨国公司将已经淘汰的、制造环境污染的制冷技术，以高昂的价格反复出售给中国的不同厂家。

司曾常年在北大学生食堂中免费派送可口可乐饮料)。自然,棚内棚外排起了争购的长龙,如果稍加细查,不难发现在队列间耐心等候的学生手中多持有"托福"、GRE 考试指南一类的读物。据有关报道称:此次广告行动(当然不是甩卖,而近于倾销)销售牛仔衣装高达 2 万件;如果购买者确实是北大学生,那么"北大将成为一处 Lee Cooper 牌的蓝色牛仔裤的海洋"。[1] 1987 年,意大利导演贝托鲁奇曾指出,他之所以选择中国拍摄《末代皇帝》,是因为"中国是一个尚未被可口可乐和麦当劳占领的国家"。在此,且不论贝托鲁奇选择一个"尚未被可口可乐和麦当劳占领的国家"来拍摄他的好莱坞电影的反讽意味;在短短几年间,北京的麦当劳餐厅,已从 1990 年王府井路口的第一家(据说也是世界上最大的一家)发展为 40 余家,并且仍在征求店址、开设新店,提供新址并被采纳者将获重奖。于是,在北京、上海等大中型城市的不同区域,麦当劳的金拱冲天而起,成为最显著的路标。最为奇妙的,是 1997 年间,作为北京城市建设的一个细节——"美化公交车站",公交车站牌旁搭起了遮阳棚,出现了多幅广告灯箱,而首先刊出的广告公司为征集广告而做的广告是,相对简陋的红黄两色图案,上面写有"让您的品牌辉耀中国大地",在广告的下方则对称写有英文字样:"China can say: Yes"(中国可以说是)。显而易见,这是一个潜在地朝向跨国公司、海外资本的广告;而在北京东区,也确乎是西方名牌商品占据了这一永远车水马龙的空间。但在北京的其他区域,似乎是由于广告征集的不顺利,因此这幅"中国可以说是"的广告便久久地展示在公交车站牌边。

[1] 参见《三联生活周刊》记者刘君梅所做的专题报道《Lee Cooper 抢滩北大》,《三联生活周刊》1996 年第 22 期。

或许可以说，所谓民族主义潮汐联系着中国的"世界／西方／美国"情结，但种种关于民族主义的表述不仅事实上是 90 年代中国的另一个文化公用空间，而且它确乎展现了又一处"雾中风景"。

一次回溯

或许要探讨 90 年代民族主义文化的兴起，至少是它在大众文化中的呈现，需要作一点历史的回溯。

首先，不可忽略的是，计划经济体制时期，"独立自主、自力更生""中国人民有志气、有能力，在不远的将来赶上和超过世界先进水平""中国作为世界革命的心脏""将红旗插上五大洲""帝国主义和一切反动派都是纸老虎"的全球想象，既是"中国中心"的，又是"世界革命"与"国际主义"的。当这一想象性图景在漫无尽头的"文革"后期渐次褪色时，"三个世界"划分理论的提出及中美建交的事实，既支撑了中国作为世界强国与领袖的想象，又悄然改写了原有图景中的意识形态内涵：不再是社会主义与资本主义（体制／阵营）的对抗，而是国家间的富与穷、大与小、强与弱的分立。

继而，更为重要的相关段落，是发生在七八十年代之交的中国社会的深刻转型。七八十年代之交，中国人在结束"文革"的获救狂喜之后，经历着一次笔者称之为"遭遇世界"的文化历程。曾被表述为"狄更斯已经死了"的青年"热门话题"，显现了一种创伤性的经验：从官方政治宣传与 19 世纪欧美文学中获取了自己的世界想象的中国人，蓦然发现自己的国度并非"世界革命的中心"，中国人非但不曾"光荣地肩负

着解放世界三分之二生活在水深火热中的人民"的使命；相反，在被封锁与自我锁闭的历史过程中，中国已被深刻地放逐在"文明""进步"的"世界"进程之外。这与其说是一次撞击中的震惊体验，不如说是一次不无痛楚感的、对忧惧与预想的印证。如果说，类似经历构成了"中国中心"想象朝向世界边缘的痛苦滑落——"中国从属于第三世界"，此时已不再是一种世界（彼时所谓"亚非拉人民"）领袖地位的确认，不再是一种修辞方式，而显现为一个事实；那么，80年代至今，中国社会所经历的，便是参照西方中心，尤其是美国的地位与模式，尝试完成一次朝向中心的进军，一次中心再置的历史过程。因此，"走向世界""与世界接轨""地球村"和"球籍"的呼唤才如此响亮而不容置疑，才一度在80年代后期成为一种"浸透了狂喜的忧患意识"。

 80年代中国知识界所采取的最重要的文化策略之一即通过文化的非意识形态化以隐蔽地推进反对既存体制的文化尝试，事实上成了新时期最有力的意识形态合法化实践。具体到中国／世界、国家／民族的命题上，则是尝试在话语实践范围内实现"国家"与"祖国"概念的剥离。"国家"被用来指称计划经济体制时期的社会主义体制，而祖国则指称着故乡家园、土地河山、语言文化、血缘亲情与传统习俗。或许可以说，类似"剥离"，是由"伤痕文学"到80年代"文化热"共同而潜在的命题。因此，在难于计数的文学、戏剧、电影作品中，曾被体制放逐或指认离轨者的角色，通常是通过确认其"爱国者"的身份而获得"正名"。因此，作为从1957年"反右斗争"的牺牲者中"光荣的归来者"的诗人艾青，其再度流行的诗句是："为什么我的眼里常含泪水，因为我对这土地爱得深沉。"名传遐迩的朦胧诗句则是："在英雄倒下的地方，我站起来歌唱祖国。"而此间，最响亮的官方口号则是"振兴中华"。

这是一个彼此相衔而似乎方向互逆的话语运作过程：一方面是明确的拒绝以强悍的国家政权代表"中国"，拒绝、消解"地大物博、人口众多""肩负着世界革命的历史使命"的国家神话；这似乎是对自抗日战争以来的，尤其是1949年以来渐次加强的国族整合与国家认同的反动。彼时彼地，再度上演的老舍名剧《茶馆》，其中最热烈的剧场效应出自一句对白："我爱咱们的国呀，可是谁爱我呢？！"而在1981年构成了著名的政治文化事件的影片《苦恋》，则始终以主人公对"祖国"的苦恋，来映衬"国家"政治权力的酷烈。然而，从权力机器、民族国家政权中剥离出"祖国"的形象与概念，事实上成了一次更为"标准"的现代民族国家意识的强化；而且较之"公民的义务""政治的归属"，个人的别无选择的身份、亲情血缘意义上的归属，则成了国族认同的更为自然、合理的表达。一个有趣的例子，是1979年颇为流行的影片《庐山恋》——一部初次尝试商业电影的"风光爱情片"。在庐山的迷人风景中，一个有为有志的小伙子遇见了一位自海外归来的姑娘，两人一见钟情。但继而发现他们之间有着不可逾越的障碍：同为将门之后，却分属国共两党的敌对营垒，并且他们的父亲是一对昔日战场上的老敌手。当然，这里不会"弄错"的是，父辈是国民党的败军之将与共产党的常胜将军——胜利者与历史的逻辑；子辈是共产党的将门之子和国民党的将军之女——权力与性别角色的逻辑。作为爱情故事的结局，自然是一对老敌手相会庐山，抚今追昔，握手言和。于是"有情人终成眷属"。[1] 其中一个今天看来颇为荒诞、彼时却感人至深的场景，是处于热恋狂喜中的男主人公冲上山顶，用英语大声呼喊："I love my

[1] 类似故事的精英版，是一部颇为著名的争议性中篇小说，即礼平的《晚霞消失的时候》。

motherland!"对昔日官方意识形态的颠覆与超越,整合于新的中国认同之上。如果说,这是一种政治转型期的文化策略——在"伤痕文学"("工农兵文艺"——准大众文化的最后一浪)中的主人公因"虽九死其犹未悔"的爱国衷肠,修订了他们的政治异己者的身份,那么此后,相当数量的准通俗作品中,历尽苦难的主人公毫不犹豫地拒绝了他们海外亲友的召唤、毅然留在祖国的故事,则成了对"遭遇世界"之际,那份创痛与失落感的想象性代偿,同时相当有力地加强着"中国人"的身份表达与主体感。

参照霍布斯鲍姆的说法,中国的封建历史的确提供了极为丰富的"民族主义原型",而且中国有着一个"天然的"民族主义"资源":汉民族是占总人口的绝对压倒多数(94%以上),[1]现代中国基本建构于其历史疆界之内;而且在近、现代历史上,尤其是在抗日战争爆发前后,诸多"民族主义原型",已成功地转换并组合在中国的现代性话语的建构之中。类似民族主义的话语的确"源远流长"、极为丰富,[2]因此,其自然化与合法化的过程便可以是深刻而成功的。同时,作为一个

[1] 霍布斯鲍姆指出:"这些负面的'民族主义原型'的影响微乎其微,除非它能融入国家传统中,比方说,像中国、韩国或日本,其组成分子的同质性之高,在历史上倒是罕见的。在这些国家当中,族裔认同和政治效忠显然是紧密相连的。"霍布斯邦(台湾译法):《民族与民族主义》,李金梅译,台湾麦田出版社,1997年,第86页。

[2] 在抗日战争前后,一个关于爱国主义传统(或曰"伟大的爱国者系列")的叙述渐趋完成,由屈原《离骚》中"虽九死其犹未悔"的忠诚,经汉代乐府中的花木兰故事,到宋代的岳母刺字、梁红玉《擂鼓镇金山》、杨家将传奇、文天祥《正气歌》,明代的郑成功收复台湾,再到清代的林则徐虎门销烟、邓世昌撞沉"吉野"号等,串联起一个关于汉民族主体的现代民族主义叙事。当然,这中间必然包含着汉民族本位和多民族的"中华民族大家庭"叙事间的冲突,包含必须内在地予以排除的类似成吉思汗作为民族骄傲与(汉)民族入侵者与异己者的自相矛盾。

被帝国主义坚船利炮轰毁其海防从而开始建构现代国家并被裹携进全球化过程的中国，历史上的、现实中的新的创伤体验，则会成为强化其民族主义认同的另一动力之源。对于中国知识群体说来，它因之而成为难以被反身思考、"客观"面对的命题。世界主义的胸怀、西方中心（或曰崇洋媚外）文化心理与本土文化身份的指认、自觉的民族反抗及不无病态的民族主义狂热（其恶劣的形态之一，是朝向更弱者的优越、侵犯与霸权），始终复杂地纠缠在一起，隐现于近代到今天的中国文化与意识形态表述之中。而再度从"国家"形象中剥离出的纯净的祖国／母体，则又一次成为对种种"民族主义原型"的成功转换。

从某种意义上说，一个似乎互逆的双向过程贯穿了整个80年代。如果说，在这一新的文化建构过程中，港台文化尤其是港台通俗文化充当着重要的中介，那么，我们可以看到，此间，伴随着"历史文化反思运动"对中国传统文化的不断批判与否定，一边是台湾散文作者柏杨的《丑陋的中国人》及"酱缸文化"说的风靡，是对龙应台"中国人，你为什么不生气"的热情呼应；同时，呼应着祖国形象的再度凸现，另一边则是香港歌手张明敏的《我的中国心》、台湾"归来者"侯德健的《龙的传人》、旅居美国的歌手费翔的《故乡的云》，经由中央电视台"春节联欢晚会"这一超级媒介持久地流行于全国城乡尤其是青年学生之间。[1]它们在流行／"大众"文化这一似乎祛除了意识形态灵氛的样式中，以归来的"海外赤子"歌唱，印证着"祖国"巨大的凝聚力与感召力。

[1] 在此，我们姑且将80年代中国大众文化产生过程中，港台大众文化的中介作用存而不论。事实上，这是极为重要而有趣的命题。1997年，香港歌手张明敏再次在清华大学庆祝"香港回归"的晚会上演唱《我的中国心》，会场反映颇为热烈，但此时已更多地作为一首"老歌"，带上了"文化怀旧"的意味。

"视觉"误差

如果说，1949 年以来，封闭国门、拒敌于国门之外的外交政策，曾使中国人确立了一份神采飞扬而不会受到挫伤的世界想象——"全世界无产者联合起来""解放世界三分之二生活在水深火热中的人民"，那么，七八十年代之交的演变，则是在一次遭遇、撞击与显影中痛苦地意识到中国／"自我"疆界的过程；与此同时，对近、现代中国历史的遮蔽与盲视，以一个新的、关于"现代化进程"的叙事，将中国加入全球化的又一段落改写为一段奇妙的"创世纪"神话。此间再一次显现出矛盾的，是重建和祭扫黄帝陵、祭孔与推荐"百部爱国主义影片""百部爱国主义读物"的活动，因被指认出其国家／官方行为的特征而并未引起强烈反响；但"中国""中国人"却愈加响亮地成为转型期巨大的社会焦虑、身份危机中唯一清晰而延续的称谓与坐标。自 1992 年再度加剧的全球化过程，则以其携带的更为切近的碰撞与创痛，反身构造着"中国""中国人"的主／客体意识。

新时期以来，中国社会、文化现实的一个怪诞、奇妙之处，便是它事实上无时无地不联系着计划经济体制时期的历史债务与遗产——尽管表面看来它更多的是采取所谓"彻底否定"或"无条件拒绝"的形态。但这份"债务"（或曰"遗产"），却是每一个社会尤其是文化现实构造之时，最重要的（反面？）参照系。因此，当"我们"痛苦地意识到了自己的真切的世界"边缘"地位之时，一个"自然"的、事实上是参照了昔日世界构想的反应，便是开始一场朝向"中心"的冲刺，以便终有一天获取那一"中心"位置。也正是出自美、中、苏三国对峙的"三个世界理论"的通俗版，"我们""自然"地选取了美国作为我们的楷模、

目标与想象中的最佳盟友。出于历史、现实与"制度拜物教"的改宗,"我们"当然不会选择苏联作为类似的对象;而"我们"当然不屑于也不自甘于仅仅成为一个"发达国家",屈居"第二世界"。因此,整个80年代,"美国"确乎开始作为一个硕大的偶像,成了当代文化中的重要神话与仿效对象。这并不仅仅是社会开放、转型期"美国梦"的再度浮现,而且是一个颇为独特的中国版:对美国的神话与浪漫化,不是或不仅是对美国梦幻国土的无尽向往(与中国巨大的人口数额相比,被出国潮所裹携的人流只是九牛一毛),而是它作为一个仿效的对象,一个完整的范本,同时是一个欲取而代之至少是比肩而立的目标。昔日世界中心、第三世界领袖地位的想象,托举着这个美妙的氢气球。在80年代终结处的撞击之后,美国梦的中国版才开始带上了第三世界国家公众幻想的普遍特征:在想象中将美国的政治、军事实力指认为世界正义、民主力量的化身,将其内在化为本国政治中的"健康的"、钳制性因素,而拒绝了解或无从了解。而这正是第三世界国家创伤性经验的共同来源之一。从某种意义上说,类似希冀的失落,也是构成90年代民族主义潮汐起落的内在成因之一。

正是由于对计划经济体制时期的有意识遗忘,以及在超越原意识形态表述的过程中渐次凸现的"祖国"认同,使得人们必然有意或无意地忽略了历史上的美中冲突缘自冷战时代,而冷战时代并非一场人类的荒诞喜剧,而曾是资本主义、社会主义两种制度间的殊死决斗,是两大国际阵营间的残酷对峙。如果说,苏联的解体、东欧的剧变,在世界范围内使资本主义世界"不战而胜",从而在世界范围内结束了冷战时代,那么,中国社会尤其是中国知识界则由于一厢情愿地参与这一"人类节日",因而不得分享后冷战时代轻松与"和谐"的事实。因此,《中

国可以说不——冷战后时代的政治与情感抉择》等"政治通俗读物",所表达的与其说是愤怒、反抗,不如说是失落——中国人的美国想象的失落,中国人对美国期许的失落;与其说是对冷战后中国命运的深入思考,不如说更像是某种感情充裕的怨恨表达。同样,由于某种"制度拜物教"式的"改宗",中国知识界与中国社会拒绝认知全球化进程中的资本主义逻辑,因此无法面对全球化过程中,跨国资本与第三世界民族国家利益间的必然冲突。或许可以说,支撑八九十年代中国社会的、最大的神话与乌托邦便是"人类进步"或地球村的信念;所谓中国版的美国梦,也只是这五彩拼图上的一块重要嵌板。

我们或许可以对所谓民族主义热潮的始作俑者《中国可以说不——冷战后时代的政治与情感抉择》做出一种另类阅读。作为一部畅销书的写作,作者以颇富情感的、颇能唤起其同代人共鸣的方式,追述甚或在计划经济体制后期,"美国梦"便以何种温情的方式,渗入了中国人的世界想象之中;而后,又如何一步步地被填充,成为一个何其硕大的"谎言"。写作者所采用的来自亲历者的记忆素材与经筛选的史料,尤其是其中情感充裕的表述方法,无疑是说服并引发读者认同(据笔者所做的调查,此书最热情的读者,是城市中年人和科技知识分子)的重要因素。当然,达成类似效果的必然前提,是将这些记忆与史实抽离其繁复的历史语境,重新赋予它简捷明了的历史关联和文化/情感逻辑。有趣之处在于,作为一本"政治通俗读物",它更像是一位失恋者的独白:中国对美国的赤诚,中国对美国的希冀(不如说是想象),美国应该付出的回报与必须履行的义务。当然,"他"没有付出,不曾履行。"我们"屡屡受到挫伤,"我们"不断遭到背叛。于是,在充满伤痛的语调中,一个怨怼的抉择是抛弃抛弃者:"中国可以说不。"所谓"千万里我追寻

着你,可是你却并不在意;你不像是在我梦里,在梦里你是我的唯一。Time and time again you ask me,问我到底爱不爱你;Time and time again I ask myself,问自己是否离得开你"。在风靡一时的电视连续剧《北京人在纽约》中,这支深情哀怨的情歌伴随着航拍(或升降机拍摄?)的璀璨迷人的曼哈顿夜景,并最终转换成器乐演奏的、气势磅礴的美国国歌,运动的摄影机落幅于仰拍机位的布鲁克林大桥上。在这里,不无怨恨的"失恋者"的独白,在发出严厉正告的同时,仍是一份深情的呼唤:"中国说不,不是寻求对抗,而是为了更平等的对话。"[1]

尽管这批数量颇巨的"政治通俗读物",事实上倾向、立场与叙事方式不尽相同,但至少其共同的"卖点",是一个不无暧昧之情的"中国"主体形象。那是一份怨憎之情,同时是一种自我抚慰与自恋的姿态;它同时仍是一次恳切的诉请:与中国携手,"你"会获益。一个有趣的例子,是《中国何以说不——猛醒的睡狮》的封底题字似乎同样显现了一种强硬的态度:"中国可以说不,这是中华民族的声音。"但作为内容提要的封面题字,则不免泄露天机:"中国向世界输送机遇:搭乘'中国列车'。"类似作品甚至以典型的心理代偿机制,反转主体,以投射自己的愿望:"美国将第二次失去中国吗?"[2] 另一个同样有趣的揭秘点,是《中国为什么说不——冷战后时代的政治与情感抉择》一书的封面,柔和浅淡的画面衬底印有飘拂的星条旗和自由女神像,凸现其上的是自外空间拍摄的蔚蓝色的地球,而浮雕的巨龙缠绕在球体之上。在此,除却美国的象征事实上成为占据最大空间块面的形象外,众所周知的是,地

[1] 《中国可以说不——冷战后时代的政治与情感抉择》的封面题字。

[2] 参见《中国为什么说不——冷战后美国对华政策的误区》。

球的蔚蓝色曾在 80 年代被赋予了极为特殊且明确的涵义——西方／现代文明；构成中国指称的巨龙固然显现了拥有世界的姿态，但美国底景与地球／中国"蔚蓝色"却无疑是前提与先决。于笔者看来，在此类读物中，不仅所谓的"民族情绪、本土意识"仍与"中国走向世界"、全球化—"地球村"—"接轨"的冲动互为表里、相映成趣，而且作为 90 年代初年"留学生文学"的延伸，它是在以另一角度（"政治"角度）"告诉你一个真美国"。但其中"美国梦"有所残破的一半是在中国，而属于美国自身的一半仍金光灿灿。与其说这是一次反美情绪的表露，不如说它只是记述了一些得自美国的失意；它们仍给自己、给"美国"留下了足够的余地。我们只有将其中关于美国的描述，对照一下 1997 年初《中国青年报》关于"中国青年心中的日本形象"的调查，便可以看出其中的差距。

　　作为一种为畅销而制造的书写行为（笔者以为写作者未必预期到了它轰动的国际效应），冲击确定无疑的权威形象方能冲击市场，而且唯有挑战美国并非敌对于美国，才能以新的方式在满足无餍足的美国饥渴的同时，充分印证新的、尽管是未来式（"21 世纪"）的"中国中心"。所谓"中国太大了，大到不能不加以惩罚，中国太重要了，重要到不能不予以孤立"；所谓"中国是重振美国经济的关键"。[1] 这个中国、美国由"热恋"到"失恋"的故事，并不准备以反目成仇而告结束；相反，是"前景：携手共进 21 世纪"[2]，是"共建世界新秩序"。

[1] 《中国何以说不——猛醒的睡狮》中引用的美国报刊或官员的说法。

[2] 《中国为什么说不——冷战后美国对华政策的误区》第九章的标题。

地形图一隅

毫无疑问,90年代中国民族主义的潮汐,是这一时期文化地形图上最为错综的组成部分之一。从表面上看来,它表达了一种政治主张至少是政治情绪,但在90年代的中国社会现实与国际环境中,与民族主义命题唇齿相依的,并非昔日国际政治——显而易见,所谓后冷战时代的重要特征之一,是国际政治已成了世界经济棋盘上的一颗重要棋子。而对于中国说来,国际、国内经济现状与前景,是打开国门,吸引外资,或者说是跨国资本由缓而急的渗透与进入,是它面临的障碍——当然不仅仅是意识形态的障碍,以及它与民族工业之间的彼此联系与深刻冲突。或许可以说,跨国资本与民族工业间的冲突,是90年代中国民族主义背后的"真命题",但它却是《中国可以说不——冷战后时代的政治与情感抉择》等"政治通俗读物"中不可见的部分。如果说,"争办2000年奥运会""钓鱼岛事件""台湾或西藏问题"等事件,"严重地伤害了中国人民的感情",那么与之并列或更为真切地构成冲突与争端的,是"入关""经济制裁""最惠国待遇"等问题。如果说,《中国可以说不——冷战后时代的政治与情感抉择》等畅销书,再度高扬"国家民族利益"的旗帜,但它所表达的,最多只是"国家利益"这个巨型牌局上的一颗棋子,因为进一步敞开国门,最大限度地吸引外资,正是国家的基本国际策略之一。果然,"说不"的狂潮翻滚未几,便开始低落,预期中的畅销书《妖魔化中国的背后》,尽管有着比《中国可以说不——冷战后时代的政治与情感抉择》更为丰富的材料,而且多少触及了美国传媒有意识地将中国塑造为"后冷战时代"敌手形象的事实,但却未能引起"说不"的第二次浪潮。相反,作为更正确的主流声音出现的反

馈,是《中国不当"不先生"》。对于"说不"之书的作者——这些"国家利益"的民间代言人——说来,他们的声音作为一种"民心""民意"的象征,或许可以成为中国在国际政治牌局中的砝码,但也可能添加了障碍;或许可能成为有效地整合起国族认同的旗帜,也可能与官方的现行政策构成抵捂;如果说民族主义是"后动员"时代的中国唯一一个可能有效地组织、动员民众的"纲领",那么,至少对于国内政治说来,此时此地并非打出这张牌的恰当和必要的时机。就90年代中国特定的社会现实说来,这阵突然涨落的民族主义潮汐,确乎多少起到了转移普遍的身份焦虑与潜在的阶级冲突的作用,但它可能诱发的对跨国资本进入、全球化、第三世界生存境遇的指认与批判,却有可能构成新的国内政治矛盾。在各种层面和角度上,它都是一柄危险的双刃剑。

具体到90年代的特定现实,民族主义表述的繁复之处还在于,它间或与某种社会批判立场——对全球化、跨国资本与帝国主义政治、文化、经济侵略的批判——产生微妙的联系与混同;前者间或成为对后者的挪用与误认,但或许也可以成为某种使后者得以浮现的表达契机;作为一种挪用与误认,它不仅事实上遮蔽了对全球化现实的揭露,而且会引出一种对社会批判立场的、新的压抑机制;但作为一种契机,它又是从"制度拜物教"的迷雾中展现阶级与种族冲突现实的重要可能之一。关于这一点,可见诸所谓"留学生文学"的流行,它是对美国梦的重述,同时是《中国可以说不——冷战后时代的政治与情感抉择》式的民族主义表达,但它也是对痛楚、繁复的民族身份的呈现;一如在《北京人在纽约》的小说中,主人公声称深受"内伤";同名电视剧的结尾则是主人公王启明在轿车之内朝向窗外(美国)伸出中指,做了一个猥亵而冒犯的手势。如果说,《曼哈顿的中国女人》式的作品,事实上以它的美

国/拜金/个人奋斗梦充当了阶级合法性的讲述与辩护者；而与此相关的表达则以"中华民族的敌人""民族罪人"的建构成了对90年代中国社会阶级分化现实的移置与遮蔽；那么，也正是民族主义潮汐与爱国主义口号合法重叠的部分，使它得以成为曲折地表达、显露阶级压迫现实的唯一"合法"窗口。[1]

家与国

从某种意义上说，90年代民族主义潮汐的涨落，不仅成为政治、经济、文化的多种立场、多重利益集团间复杂的冲突与合谋的空间，也成了种族、阶级、性别表达彼此交织的节点。事实上，作为80年代重要的政治文化修辞，在将"国家"与"祖国"剥离开来的过程中，祖国，便经由"外语"/英文"转译"为motherland，而非fatherland——尽管后者可能是更准确的译法。或许可以说，对极左权力的颠覆，同时是对父权的倾覆；但有趣的是，80年代，这一过程几乎即刻成为对男权秩序的重建。如果说在传统中国文字与观念中，国家亦即家、国的同构与统一，而社会主义中国的"单位制""革命大家庭"、集体主义精神，则在颠覆传统中国的血缘家庭、亲属结构的同时，成为对这一结构的放大与

[1] 进入90年代以来，关于转型期工人（包括由农村进城、进厂的农民工即所谓打工妹、打工仔）真实境况的报道，几乎全部是关于外资企业的情况。只有在这些报道中，才可以看到工人受压迫、被侮辱甚至遭到人身伤害与虐待的情况。因为只有在外国或海外（港台）老板欺压工人的事件中，阶级现实才可能被转换成"民族"冲突，但也只有在"民族冲突"的表象之下，阶级现实才间或得以显露。参见本书第六章"镜像回廊中的民族身份"和第九章"隐形书写"。

承袭。而 90 年代，当广告与大众文化取代主流或精英文化成为展示理想生活、示范人生价值的窗口之时，一个或许不期然的策略，便是以理想核心家庭的表象取代并裂解集体主义或传统血缘家庭的价值表述。

有趣的是，至少在八九十年代之交，夹杂在各种书刊杂志、电视节目尤其是电影录像而从种种渠道流入中国城市的商业广告，非但未被视为骚扰与垃圾，相反被当作有趣的视觉享受，它为人们构想现代／西方生活提供了视觉素材。因此，当异常光洁、美妙缤纷的商业广告突然洪水般涌上中国电视屏幕的时候，它们所面对的观众，确乎如同一座"不设防的城市"。跨国公司昂贵而华美的广告序列、来自西方国家的肥皂剧和以盗版 VCD 形式传布的好莱坞电影，几乎是在不约而同地书写构造着个人、个人的空间，呼唤并构造着中产阶级的美妙生活；此间核心家庭的形象，作为全球化的标准形象，成为一种恰当的非意识形态／日常生活化的意识形态载体。于是某种品牌的啤酒、西洋名酒、香水或领带、皮鞋成了成功人士的标志，这种成功肯定可以以金元数来度量，并一定同时意味着对女性的绝对魅力；而几乎所有跨国公司的日用化工品、饮料和食品则成了幸福温馨的核心家庭家居生活的必备，是理想贤妻的必然选择。正因为类似生活以西方现代生活为范本，因此金黄头发的洋孩子和隆鼻深目的洋人家庭便一度成为最佳的广告形象。一则合资公司的麦片广告，显现一位系着围裙的宜人主妇，她推开洁净的厨房的百叶窗，幸福地眺望在窗外金黄色的麦田里放风筝的丈夫和儿子；此处，窗外金色的麦田固然联系着广告所推销的商品（麦片），但它同时也联系着经典的现代中产阶级生活内容（幸福的郊区住宅主妇的形象）。或许并非偶然的，是与类似广告同时，城市规划部门正就北京城建究竟选择郊区化、建设高速公路，还是加强老城改造、改进公共交通系统展

开论争。与当代中国都市生活现实相错位,类似广告中出现的幸福妻子,毫无例外是"全职"家庭主妇,我们从不曾看到广告中出现任何一个双职工家庭。一则袖珍型的摩托车广告,以一个男孩子的声音切入:"我的妈妈总是很忙……"继而我们看到这位忙碌的妈妈,骑着摩托车购物、烧饭、接送孩子。当然,我们更多地看到家庭主妇们分享着使用国际名牌日用品的喜悦,看到幸福但多少因独自家居而感到寂寞的年轻妻子得到了丈夫的礼物——一种家用电器。这或许比叫嚣女性回归家庭的男权论调隐晦,但无疑更加有效,因为那是现代生活,那是理想人生的唯一模式。90年代初年,迅速积聚了巨大资本的民间／半民间广告公司,所采取的一致策略,便是为国产品牌赋予进口或合资商品式的广告形象。于是,潇洒且高雅地穿行于都市空间中的个人与理想的核心家庭的形象便成为充斥在电视广告中的"常规形象"。而支持类似形象的、关于现代化中国的文化想象与价值观念,便似乎一度超越"国家"认同,铺展着全球化的文化风景线。

但似乎是一种呼应,在《中国可以说不——冷战后时代的政治与情感抉择》卷起民族主义潮汐的前后,中国广告业开始改变策略:首先是华丽、超越的广告影像世界开始渗入了某种平民气象,其次便是广告形象似乎悄然地开始了它的"民族化"过程。有趣之处在于,所谓"民族化"的形态,不同于张艺谋为万宝路公司所制作的贺岁片,即并非采取《黄土地》或《红高粱》式的民族祭典场景,而是以中国式的血缘亲情温暖,以区别于西方式的核心家庭的光洁宜人。先是搭乘电视剧《北京人在纽约》的"便车",孔府家酒的广告变成了"千万里,我一定要回到的我的家",演员王姬出演"海外游子／女",展示返回故国,和年老的父母及亲友们团聚的感人场景;继而是变换出现在暖色调的怀旧表象里的奶

奶或外婆。到了"福临门"食用油广告中，则是以一个女孩的声音"太爷爷，吃饭了"，引出了一个四世同堂的大家庭其乐融融的形象。一时间效颦者辈出，并且立刻被大量（作为自己公司广告而制作的）公益广告所发扬光大，联系起"中华民族的传统美德"。类似广告的成功，似乎对进口或合资公司的商品形象构成了威胁，因此，作为上面曾提到的跨国公司的广告的另一种"化妆"策略，便是它们亦开始放弃与核心家庭及个人（或曰"现代"生活表象）的"天然结盟"，不拒绝借重或作用于中国式的血缘家庭。甚至始终定位于效率、标准化、青少年和上班族的麦当劳、必胜客也开始改变广告策略；必胜客的广告此时成了："公公喜欢那丰富材料带来的质感，婆婆喜欢那急不可待放进口里的兴奋，媳妇儿沉醉于吃过一口后的欲罢不能，你？"而吸引观众的电视剧，此时也由《过把瘾》而为《咱爸咱妈》，由《爱你没商量》而为《儿女情长》。也是同一时期，以"分享艰难"为旗帜的"现实主义"文学开始出现，并且迅速地与大众文化的生产相重叠；收视率颇高的电视连续剧《车间主任》，则在与《咱爸咱妈》等作品同样展现下层社会艰辛的同时，再次显现了国有大企业中社会主义单位制——放大了的血缘家庭——的苦涩温情与魅力。此间，家/单位/国，似乎在"分享艰难"的意义上，获得了新的整合。

于笔者看来，类似大众文化的演变，或许比《中国可以说不——冷战后时代的政治与情感抉择》的流行更为深刻地揭示了90年代中后期中国社会与民族主义潮汐的"真实"。当然，必须首先申明的是，迄今为止，中国的全部媒体，仍是"官方"媒体，它对跨国公司的商品广告有着若干限制和管理的条例，因此广告所呈现的"现实"并非与经济生活中的现实完全对位。一个显而易见的事实是，90年代开始在中国社

会生活的各个领域中凸现出来的"新富"阶层的消费或通常应占据电视商品广告主部的都市青少年消费,却几乎难以在国家或地方电视台的广告中觅见其踪影。

有趣的是,90年代中国观众对电视广告的接受,经历了一次由观赏到实用的变化。换言之,80年代中后期,被中国观众由衷喜爱的跨国公司广告大多被接受为西方生活的示范与难得一睹的"视觉冰激凌";而且事实上,此间的跨国公司广告并不直接服务于易货目的,而只是进军中国市场的前哨而已,一如日本大公司的广告定位:希望作用于21世纪的中国消费者。而90年代,广告的制作与接受已然成为日常生活的基本事实之一,因此,跨国公司(此时已多为合资公司)与国产品牌的广告便开始多少透露出某种"真实":对市场与消费者的争夺。但只要稍加考察便不难看出,90年代电视广告中跨国公司(多为合资公司)与国产品牌的消长,与其说是直接显现了民族主义情绪的起落,不如说它所透露的是关于社会经济现实的变化。全社会急剧的阶级分化在此呈现为消费的分层化,商品广告中突然涌现出的平民气象与血缘家庭的脉脉温馨,与其说是一种文化身份的转移,不如说是消费能力极限的显影——后者显然与构造而出的无穷物欲难以匹配。人们并非怀疑"佳洁士"(Crest)牙膏的神奇效果,但只有其1/6价格的"牙好,胃口就好,吃嘛嘛香,身体倍儿棒"的"蓝天六必治"却无疑是更为"现实"的选择。因此,当标识为"黑头发,中国货"的"奥妮"系列的价格并不低于"P&G"产品时,"爱国"也并不能成为人们选购它的充分理由。

在此,我们无须赘言,商品广告并不以负载、推销经典意识形态为其目的,但联系着赢利目的;它定位于怎样的品牌形象,却必须参照着特定的社会文化心理需求。因此,当国产品牌开始自觉地组合于中国血

缘家庭形象，以区别于跨国公司"畅销"全球的核心家庭表象，当麦当劳、必胜客亦一反常态，开始采取同样的策略时，它便显得颇有深意。联系着几乎同时出现的"说不"之声，我们似乎可以得出结论：在中国，家（当然是此家——血缘亲情的大家庭，而非彼家——现代核心家庭）、国的认同间存在着"天然的"盟约关系——新中国建立之初，赴朝参战的"中国人民志愿军"的旗帜上书写的正是"保家卫国"；对"中国人"身份的指认与强调，必然同时是对中国式亲属关系结构的凸现与重视。因此，民族主义潮汐的涌起，确乎有其深刻的社会文化基础。但在笔者看来，类似"事实"并非如此简单清晰。

"中国"作为一个现代民族国家的确认，并非联系着传统中国家庭的认同；与此相反，它刚好伴随对传统中国亲属结构的否定与颠覆。事实上，"五四"时代的写作，尤其是巴金的"激流三部曲"的写作，已然将传统中国的大家族定义为囚禁、无血的虐杀与"人肉筵席"；而1949年以后的社会政治文化结构，进一步以阶级的、集体的认同摧毁了血缘家庭的结构模式。但是，这里同样存在着一个双向的文化建构过程：一边是"岳母刺字"式的尽忠、尽孝或杨家将式的"忠烈满门"已由"民族主义原型"成功地转化为现代"爱国主义传统"，于是，家族与国族的表述便在这一重新建构的传统联系中获得了新的融合；而另一边则是工农兵文艺成功地将阶级仇、民族恨转换为叙述中的家族血仇。因此，家族/血缘在阶级/血缘的层面获得了再度认可[1]——尽管是一种潜在的认可。颇为有趣的是，血缘家庭的形象同样被剥离开来，分属

[1] 其极致形式是"文革"中以"红五类"和"黑五类"作为划分人群的"血统论"——它并非"官方说法"，但并不为"中央文革领导小组"所排斥。

两个不同的话语系列：作为封建文化象征，它是个人的死敌，是"狭的笼"，是对欲望的压抑，对生命的毁灭；作为民族生命之源，它是亲情、温暖和归属所在，它规定着我们的身份，创造着民族的力量。而关于血缘家庭的"正面"表述，始终会凸现于社会危机深重的时刻。至少在抗日战争爆发前夕，在40年代后期国共两党决战的时刻，在60年代的度荒时节，血缘家庭的表象都曾有效地应用于社会动员。仿佛中国先天不足、孱弱、暧昧的"个人"，必须以对血缘家庭的再度认可与归顺为中介，方能被整合于一份有效的社会/国族认同之中。因此，它在20世纪90年代的大众文化中再度涌现，并伴随着民族主义潮汐的起落，便显得颇有意味。

从某种意义上说，血缘家庭表象的再度浮现，或许可以成为对90年代民族主义潮汐的揭秘：是转型期中国社会巨大的现实危机与身份焦虑，而不是所谓对国际政治、对"美帝国主义"的清醒认识的再次获得（或民族的自觉与反抗）构造了所谓"民族主义热情的高涨"。尽管如上所述，民族主义潮汐自身布满了纵横交错的裂隙，但至少在大众文化的构造与接受的意义上，它是"内源性"的，而并非出自"刺激/反映""压迫/反抗"的模式。在此，一个最为重要的或许是有意为之的"视觉误差"是，80年代，在"超越"阶级、性别、种族的意识形态构造过程中确立的对"祖国"——自然化的民族国家——的认同，此后确乎在凸现种族差异的同时，成功地遮蔽了新的、剧烈的阶级分化以及阶级、性别秩序的重新建构过程。而90年代，民族潮汐的再次涌动，则至少在其客观效果上，尝试成功地转移充斥在整个中国社会的现实危机与身份焦虑，再度以骄傲的、拒绝的"中国人"确认出一处"想象的社群"，一个休戚与共、"分享艰难"的群体。

这一次，家与国的再度联袂登场，与其说是出自一种高明的政治文化策略，不如说，它是另一处文化的共用空间，是多种政治/社会利益集团彼此冲突与合谋所造成的一次偶合。如果说，80年代对家庭（血缘或核心的）再度重视，本身是对阶级论与集体主义的一次反拨，那么，90年代对血缘家庭表象的再度拥抱，则在很大程度上出自社会急剧分化、重组所带来的失序、失落与茫然；[1] 而且这间或是一种充满依恋的追忆：伴随着中国第一代独生子女登临社会舞台，中国多子女家庭所构成的繁复的亲属关系网络正在成为过去。而在笔者看来更为重要的是，当社会主义的劳动保护体制（"生老病死有依靠"）开始解体，而新的福利保险制度尚未建立，作为改革进程的"代价"与牺牲品的下层社群，可能指望和依凭的仍是父母兄弟与家族亲朋。

然而，尽管在现实生活中，"家"的浮现正与"国"的庇护力量的削弱相关联，但面对欲望的暴涨、不同社群的急剧重组、原有社会结构的解体，要整合起90年代中后期的中国，社会再次需要一个公敌、一个异己者的形象，用以承载社会转型期的伤痛、迷惘与仇恨。面对这一危机四伏又生机勃勃的局面，处于"后动员时代"的中国，唯一可能合法地号召和组织民众的旗帜，毫无疑问是"民族主义"：敌人只能来自外部，而非内部。但是，这个必需的敌人，这个"中华民族的公敌"，尽管应该与美国有所牵连——因为美国是公认的世界第一大国，是中国人爱恨交织的"世界"形象，但它却不能"真的"是美国——伴随着80

[1] 这种转型期的失落，或许最突出地表现在称谓的混乱与失序上。当"爱人""同志"等称谓从社会场景中迅速消失后，人们一度以种种不同的替代性称谓指称配偶与社会性交往中的他人。此间，唯一不会发生混乱的，是血缘家庭中的各种角色称谓。

年代文化而充分构造的崇美情绪，必然伴随恐美焦虑，因此它事实上是一处有待填补其名姓的空位，一个姑且用来转移、寄予无名的社会躁动与危机的客体。

血缘家庭的表象、"分享艰难"——再一次以国家的名义索取着下层社会的奉献牺牲、民族主义的激愤热忱，这些似不相干的表象与话语，便如此在表达并遮蔽转型期社会矛盾与危机的意义上，获得了一个彼此冲突又和谐共谋的组合。换言之，这依旧是在"家国之内"，而非"家国之外"的文化现实。当然，在后冷战时代的中国与世界的"文化镜城"之中，它必然在彼此映照间被反复折射，不断放大或扭曲，成为另一处魅影幢幢、亦真亦幻的所在。

第八章 现场、戏仿与幻象

在"边缘"

从某种意义上说，90年代中国的类"后现代"风景线上，一处鲜明的景观，是一类特定的文化"现场"的凸现。或许可以说，现场感，是90年代文化的突出特征之一。类似"现场"，以其粗糙而丰富的质感、强烈的当下感与片段感呈现着一种不同的文化叙事，似乎记述着一个"中心"业已消失至少是离散开去的世界。从这一角度上望去，可以说，形形色色的摇滚音乐，突然盛极一时的行为、装置艺术，先锋或实验性的小剧场戏剧，以及"新纪录片运动"是其中的核心景观，也是其最具文化症候性的艺术形态。也正是类似的文化风景，成为中国后现代论者率先讨论与命名的对象，继而又反身成为中国后现代主义文化的有力例证。

似乎迎合着新的断裂说，这一凸现而出的现场艺术，刚好是80年代后期一处不可见的文化角隅的登台与显影。或许可以说，类似文化的凸现联系着一个特定的艺术家群落，他们是80年代后期形成的、不仅在文化语境上而且在人际关系上彼此相关的某一都市边缘社群；80年

代末被称为"圆明园画家村"[1]的流浪艺术家群,为其共同的"出身"与"来历"。如果参照着80年代中国社会不断遭到震荡但仍然有力、有效的官方／精英知识分子的文化中心结构,参照着重要文化群体及其事件仍在主流文化体制内发生的事实,那么形成于80年代的流浪艺术家群落,无疑置身于社会、都市、体制的边缘,而且这一"可疑、不轨"的群体,确乎在八九十年代之交,不断遭到体制的怀疑与骚扰,经常受到警察方面的查抄与驱逐。但有趣的是,80年代末深重的社会危机,却为这一文化群落成就了一次历史的契机,使他们得以"幸运"地登临那一"突然空寂下来的舞台",并且在某些特定的视野与角度中占据了舞台中心的位置。当然,成就了这一文化机遇的,不仅是1989年之后中国精英文化群落的溃散,而且是一次全球政治、文化语境中"边缘"与"中心"的再次漂移与重构。

首先是八九十年代之交,特殊的城市边缘人群落(所谓文化"盲流"[2]);与北京的另一批"优越"而特殊的边缘群落即在京外国人社群(领使馆官员、各类驻华机构、海外重要新闻机构的记者)开始形成一种独特的联系乃至结盟。后者通过西方世界的重要媒体,向世界介绍、推荐他们的作品;通过国际文化机构为其争取创作基金;"圆明园画家村"一度成了西方旅游者热衷的"旅游景点",从而为艺术家们带

[1] 他们因其中的画家及其创作实践而闻名,但事实上,他们中计有:尚不曾发表作品的作家、诗人,热衷并梦想着实验戏剧与电影制作的年轻人,音乐制作者与歌手。他们没有单位,没有北京户口,没有任何稳定的衣食来源,只能租赁北京近郊的农民房而居,一度聚集在北京圆明园附近。

[2] "盲流"一词,出现于50年代末期,盛行于60年代,特指逃荒、讨饭的农村灾民或难民。后用来广泛指称没有城市或本地户口而寄居城市中的流动人口。

来了买主，进而引来了画商、艺术收藏家、国际电影节选片人和海外学者的注目。各种西方驻京机构，外国人出没的大饭店、酒吧、咖啡馆，为先锋的装置艺术、实验戏剧、摇滚音乐、"地下"电影与纪录片的展览、演出、放映提供了场所。因此，犹如1995年之前的张艺谋、陈凯歌电影，类似文化群落及其艺术实践，在西方的文化视域中，成了在中国本土不可见的"中国当代文化"的代表与象征，并因其获得指认的边缘身份而成了另一视野中的中国文化的主流代表。这一特殊的文化之纽带，不仅为边缘艺术家们打开了"走向世界"的窄门（如果不说是"坦途"），而且带来了犹如宙斯化身的阵阵"金雨"。通过类似特定的途径，诸多圆明园的第一、第二代"村民"们，早已告别了圆明园附近的农家屋舍，成了"先富起来"的"人群中的一个"；"圆明园画家村"也一变而为"东村"，"文化盲流"成了北京新的高尚街区的居民。他们也因之而跻身于90年代的"大神布朗"（拜金时代的"成功者"）的行列，成为另一意义上的主流人物。更进一步，部分"文化盲流"成功地进入甚或可以说入主于90年代炸裂般扩张的大众传媒，尤其是电视系统，而传媒系统则实际上成了90年代中国新的权力中心之一，介入者可能获取的，尚有尽管不一定是"致富"却势必是"小康"的社会地位及收入。

而类似文化现象在中国本土的曝光，则是凭借着"后现代"文化热的出现。作为一种特定文化逻辑的运用，中国的后现代论者将类似文化现象指认为中国的后现代主义艺术实践，参照的是创作者的社会"边缘"身份及其所用的媒介形态，而非其作品的艺术构成及表达。这与其说是一次误读、误认，不如说是一种游戏与叙事的需要：凭借他们，"我们"得以描述完成一幅90年代中国的后现代地形图，借此宣告新的时代断裂的发生，宣告"精英主义"文化的终结，从而成功地落下帷幕，将80

年代及其悲剧式终结关闭在新时期的文化视野之外。一个重要的文化巧合似乎为类似叙述提供了例证，那便是同时发生却被依次叙述（一个变"故事"为"情节"的老戏法）的文化事件："诗人之死"与"行为艺术"的出现。先是 1989 年颇受城市青年爱戴的校园诗人海子卧轨自尽——诗坛对此的阐释是试图写作史诗的青年诗人无法承受"历史感消散"的中国现实；与此同时，1989 年，在著名的全国现代艺术大展上，发生了行为艺术家枪击以完成自己作品的震惊性文化事件。继而是著名朦胧诗人顾城——作为新启蒙时代的象征（"黑夜给了我黑色的眼睛，我却用它寻找光明"）——的杀妻、自杀事件及其遗作《英儿》的出版所引起的中国文化界和大众传媒的连锁反应，[1] 以及先锋艺术尤其是政治波普（包括 1991 年的"文化衫事件"）和形形色色的行为艺术的流行。在中国"后现代"论者的描述中，前者作为精英主义的、现代主义的 80 年代文化可悲而彻底的终结，后者则象征着生机盎然的、跨越了雅俗鸿沟的后现代主义的 90 年代的莅临。

当然，我们不难完成一个相反的至少是不同的叙述。事实上，诗歌是 80 年代最先"丧失了轰动效应"的文学样式之一。当 1986 年新一代诗人提出"Pass 北岛"的时候，诗歌已和 90 年代的先锋艺术、解禁后的摇滚、初期的"新纪录片运动"一样，蜕变成一种"圈内人"的艺术，如果不考虑其海外的文化效应，其创作者与阅读者彼此重叠；自办的、

[1] 1993 年著名朦胧诗人顾城在他定居的新西兰激流岛上以斧头杀害妻子谢烨后自杀身亡。他生前曾将遗作《英儿》一书——记述他与妻子及情人英儿间的故事——交付国内出版社。顾城杀妻、自杀一事成为轰动性新闻与社会事件，对此人们众说纷纭。小说／自传《英儿》的出版与版权纷争则延续了这一话题。《英儿》，作家出版社，1993 年；华艺出版社，1993 年。

"地下"诗歌刊物[1]及间或有之的国外文化基金会的资助,开始成为支撑其艺术生存的主要方式。事实上,构成了八九十年代之交"诗人之死"叙述例证的——自杀身亡的青年诗人海子、戈麦、蝌蚪,都是某种意义上的"校园诗人"。但恰好是诗坛最先开始高扬"后现代主义"旗帜。90年代,各类被称为"后现代主义"的文学、艺术乃至电影实践,都与诗人群落有着丝丝缕缕的联系。而且,尽管中国的后现代论者十分强调后现代艺术终于"跨越并填平了雅俗鸿沟",但在"后现代"讨论和命名的高潮期(1990—1994年),人们用以指认后现代的艺术与文化现象都和此时的诗坛一样,具有相当"小众"(或曰"精英")的文化品格。

"现场"

笔者做如是说,并非试图证明八九十年代的中国文化并无任何变化与不同。相反,八九十年代的中国与中国文化确乎有着鲜明的差异。笔者旨在说明的是,80年代终结并非是构成类似差异的唯一社会事件与文化因素,八九十年代之间的文化演变,也并非依十年一期的"自然"断代而呈现为异质性的断裂。1984年,美国著名教授F.詹姆逊在北大举行系列演讲,在北京构成轰动效应,并参与了改变中国人文知识分子的知识结构及谱系的过程。其演讲正是以《后现代主义与文化理论》为

[1] 和七八十年代的民办文学刊物(主要为诗人所办并主要发表诗歌作品)《今天》不同,此时遍布全国的自办诗刊已不复具有政治抗议与政治不轨色彩,而只是在诗群中流传、供诗人们发表作品的空间。

题。[1] 毫无疑问，90年代的中国，其文化空间及其构成发生了相当大的变化，它更多地与世界文化语境相关，而不再是在其封闭的"中国"历史与文化脉络中伸延；文化／文学／艺术在商业化大潮面前一同经历着边缘化与市场化的共同却互逆的过程。此间，文化空间变得破碎，因而多元。但在笔者看来，面对这一新的文化转型，讨论中国社会的"后现代性"远比讨论中国文学、艺术的"后现代主义"实践来得贴切。而照笔者的观点，或许"后社会主义"即"中国特色的社会主义"是一个更深切而恰当的提法。

不错，凸现在90年代文化视野中的文化／艺术现场，确乎大有异于80年代的"精英"（反"主流"／官方的启蒙主义）文化。间或出自对80年代"文化热"、所谓"上下五千年"式的宏大叙事的反拨，90年代文化以边缘艺术群落为先导，着力于呈现某一类文化的现场，着力于寻找、记录、构造某种现场的效果。不期然间，这一艺术群落中的第一部影视作品同时也是"新纪录片运动"的肇始之作，是创作过程跨越八九十年代的《流浪北京》（编导吴文光）。作品最初的创作动机在于参与、记录某一过程，展现某一现场；作品在1990年完成时的意义，也正在于它确乎使那一在80年代的巨型景观面前不可见的文化现场显影而出：一群大变动时代的新人，一些文化"盲流"，每日面临着今日之食的"课题"，但追寻着什么（梦想？），逃避着什么（现实？）。作品所采取的赤裸的、近于稚拙的视觉风格，以细节和迫近感勾勒出一个强烈的、几乎令人难以承受的现场感。一如导演吴文光所言："我认为现场

[1] 詹姆逊教授的讲演录经唐小兵记录并翻译整理为《后现代主义与文化理论》一书，由陕西师范大学出版社出版，对80年代中国人文学科产生了深刻的影响。

表现出来的、所发生的一切，都是最本质的、最具有颗粒感的东西。一个非虚构的东西，你可以有一些安排，有一些调度，有某些的还原，但是只有现场出现的东西才是本质的。"继而，一部更为成熟精美的作品《我毕业了》（编导时间），则展示了别一样的现场：一个特定的时刻，1992年，北大、清华的本科毕业生离别校园的十几天；一个重要的历史事件，1989年的社会动荡给一代亲历者留下的创口或烙印。但那与其说是对"一代人"历史经验的记录，不如说呈现为个人生命史上的一个转折点，一处创口，一份钝痛，一种茫然、不无麻木感的展望，多样且单调的未来的召唤与诱惑（赚钱？出国？"走向社会"？长大成人？）。

如果说，1981年劳森柏的中国装置艺术展，还如同一次震惊，一种奇观；那么90年代，装置、行为艺术则成了一种新的时尚与流行。事实上，行为艺术作为最精当的"现场"展示，参与构造着后现代式的片段与表象，甚或成了90年代中国社会生存的一种象征，它因此而频频出现在90年代小说的社会场景中。行为艺术，在新的通俗小说作者邱华栋的笔下，成了点染某种哲学意韵及其生存荒诞感的必需装饰。它甚至成了女作家方方一篇重要作品的标题与调侃、书写对象。其中，绝望的少女自摩天大厦坠下自尽，却因于"高潮"时刻展开的一柄巨大的降落伞，而完成为一次"行为艺术"；警察则以艺术家身份，以行为艺术为名将其拘留；而文本中的男性第一人称叙事人则始终无法断定，他与这位女艺术家的爱情是不是另一次"行为艺术"的内容。

然而，对于90年代初年开始涌动的这一文化趋势的主脉说来，"现场"的凸现并非意味着类象的制造，而意味着真实，意味着赤裸的质感，意味着目击与见证；但它同时是一种对现实的介入，是某种文化的

颠覆与拆解。颇为有趣的是，这一相对于官方说法的、对真实的角逐，在 90 年代特定的中国—西方的意识形态对抗／交流中，在本土的后现代热潮与命名中，渐次被构造成了一种中国的特定的文化表演，一种"行为艺术"。

一组有趣的例证，或许有助于展现这一被赋予超强的意识形态色彩，又在中国本土被命名为后现代的"边缘"艺术族群的文化风景。1993 年春夏之交，颇具实验性的小剧场导演牟森在他的蛙剧团等戏剧尝试之后，在北京举办了一个短期的戏剧表演训练班，学员大都是来自全国各地的、对艺术抱有梦想与热情却无缘接受正规艺术教育的文艺青年。他们交费进入这一短期戏剧学校，接受戏剧教育，主要是表演／形体训练。作为其成果，1993 年盛夏，他们在北京电影学院的一间普通教室中上演了牟森导演的小剧场剧目《彼岸》。这是一个有趣的文本：原剧作者是 80 年代所谓"现代派"的著名剧作家高行健，上演剧本经 90 年代名诗人于坚改写，添加了副题《一部后现代诗剧》。作为一个重要的小剧场戏剧的构想，同时也为场地、资金所限，在这部由仅受到短期训练的业余演员出演的、充满高难度的形体表演要求的戏剧中，在其表演现场，演员与观众摩肩接踵——几乎无法避免身体接触。而剧作也确乎借此设计了两个戏剧动作：一是演员朝观众脸上涂抹水彩颜料，以此引起观众的厌恶情绪，进而参与戏剧情景；一是在现场宰杀一只鸡象征着剧情中杀死异己者的情景，同样希望观众因厌恶、愤怒而抗议并介入。导演认为，如果观众对杀鸡／杀人场景保持沉默，那么，这将在某种意义上显现出他们麻木、消极的社会态度；或者说，他们依然是鲁迅所谓的"看客"。但导演的预期与观众的构成和接受习惯出现了微妙的错位：尽管现场观众大都是艺术青年，但他们（包括笔者）习惯于进入

剧场便是观看者而非表演者的角色。因此观众确实不无厌恶但极有节制地躲闪,却始终保持了静默的传统观众的"角色"。如果说,这同样在某种程度上实现了导演的意图,那么在另一边,在围坐的观众中央演出着的,事实上却是一出"传统"戏剧:演员们背诵着台词(导演在一旁充当着提词者),完成规定的动作与调度;如果观众确如预期的方式介入,那么这些文化程度普遍不高(高中文化程度以下)的业余演员,则很可能无力完成类似情景所必需的即兴表演。

更为有趣的,是演出之后。在演出结束后的座谈会上,中国"后现代主义"的主要倡导者极为兴奋地宣告:这是"传统戏剧的死亡之夜与后现代主义戏剧的诞生之夜",它意味着"意义、深度结构、终极关怀的死亡"。但继而导演对自己创作意图的阐释,却刻意强调戏剧之为学校、启蒙、教化手段的意义;并以美国某黑人聚集区的戏剧学校/剧团为例,申明参与这一剧团的黑人青年,大都因此而脱离了帮派,再无犯罪记录,或"成功地进入了社会"。

在《彼岸》的演出现场,同时出现了"新纪录片运动"及此后被称为"新状态"的小说写作群体中特有的"镜式情景":导演牟森原本是《流浪北京》中的主要人物之一,而此时《流浪北京》的编导吴文光仍在现场拍摄《彼岸》的演出,这不只是所谓的"友情出演"——《彼岸》的场景不仅出现在后者的新作《流浪世界》之中,而且成了置身现场的另一个纪录片制作人蒋越的作品《彼岸》中的素材。在纪录片《彼岸》中,蒋越拍摄了牟森筹备戏剧训练班及排练戏剧《彼岸》的全过程;因演出(两场次)结束后,"学校"(训练班)亦告结业,蒋越则跟拍了部分学员此后的生活。正是这一部分,显现了始料不及的意义:几个月的戏剧学校及《彼岸》的演出,成了这些大都来自边缘省份、中小城镇的学员

们前所未有的梦想与辉煌的时刻；导演牟森的课程与信念，亦使他们鼓荡着理想主义的高度热情。但演出结束后，他们所必须面对的却不仅是他们并未改变的现实地位、命运，而且是商业化、拜金主义狂潮湮没理想主义的中国社会。学员们不愿返回自己灰暗、闭塞的小城，不愿接受沉重的现实，他们梦想着戏剧、舞台和艺术。如果说，这曾是他们遥远而隐秘的梦想，那么，演出《彼岸》则是梦想成真的时刻。他们一度追随牟森，希望继续戏剧生涯并造福社会，他们深深地接受了牟森所勾勒出的理想图景，但几乎将其视为牟森必须"兑现"的而事实上并未做出的承诺。毫无疑问，这是导演无力承担的结局。于是，学员们几乎怀着遭到欺骗、叛卖（因牟森可能进而与专业剧团合作）的心情，最终散去；其中一些人认定自己才是牟森信念真正的奉行者，他们回到自己的家乡去继续实验话剧的实践。在国家的专业剧团亦因文化转型与生存压力而解体的社会现实面前，这或许是一个注定了悲剧结局的向往。在蒋越的《彼岸》中，这一段落几乎带有巴尔扎克故事的酷烈。

一处"现场"。在不同的目击角度与视野中，它们呈现出迥异的面目。是现代主义的启蒙实践，是后现代主义的艺术尝试，是中国式繁复暧昧的镜中风景。一份现实的沉重，一份后现代话语的轻飘，也许仍是司空见惯的老中国的"戏码"。

而在另一侧面，当"新纪录片运动"开始在西方世界引起了关注与反响[1]，作为一种"冷战"时代的政治游戏规则的延续，它开始遭遇官

[1] 以张元的《妈妈》（1990年）在法国南特电影节上获奖为起始，非体制内制作的故事片，成了欧美国际电影节上的热点。各电影节争相选择这类影片，欧洲著名影评人和各大报纸争相发表评论或刊载影讯。

方的禁令，新纪录片的始作俑者被列入了禁止拍片的名单。但作为另一"游戏规则"的呈现，就在类似禁令公布后不久，出现了中国电视业发展过程中，也是90年代中国大众传媒迅速扩张过程中堪称转折点的事件——1993年，中央电视台开辟了一个新的栏目即《东方时空》。此栏目采取了迥异其前的方式：全部资金由栏目制片人向社会筹措，并以独立核算的方式通过广告的方式自负盈亏；《东方时空》栏目占据了此前作为空白的上午时段，但其开播不久，此栏目便成为中国收视率最高的电视节目之一。它最初的四个"板块"：《东方之子》（新闻人物）、《生活空间》（日常生活事件及人物）、《焦点时刻》（社会新闻深度报道）、《金曲榜》（华语流行音乐）成了家喻户晓、人人乐道的节目。笔者深感兴趣之处，在于该栏目主要创办者同时是"新纪录片运动"倡导者，亦即"禁令"榜上有名者，而"新纪录片"的主旨几乎毫不走样地实践在《生活空间》这一特定板块之中。更有趣的是，栏目开播后不久，《焦点时刻》派生出专门的社会新闻报道栏目《焦点访谈》，占据了中央电视台的黄金时段，成为最为直接地干预、介入社会现实（尤其是"揭露坏人坏事"）的电视栏目之一；而《生活空间》则派生出《实话实说》——中国最早的"脱口秀"（Talk Show）栏目之一，其主题词（"讲老百姓自己的故事"）及其选题、采访、影像构成方式，则迅速为各地方电视台仿效，成为新的主流电视形态之一。但正是在这一新的主流电视文化样态中，"新纪录片运动"所潜在的问题开始凸现。即使抛开属于纪录片这一叙事样式的本体问题（纪录／搬演、真实生活／表演因素、日常生活的显影／摄影机的在场）不论，在这一颇为迷人的栏目中，对叙事／戏剧性因素的追求，便开始模糊纪录与表演的相对疆界。我们已难于分辨节目中的所谓真实生活的"原貌"与搬演、表演、

人为组织的因素。中国"普通百姓"似乎迅速地学会不再惧怕或忌惮摄影机／摄像机的存在；相反，与其说是无视其存在，不如说是惯于在其面前自如地表演"自己"。换言之，正是在这一以"真实（感）"攫取了观众兴趣的栏目中，某种意义上的类象的制造开始成为常规性的因素。

到1997年，中央电视台以"百年盛事"的规模报道"香港回归"实况时，第一线的采访记者几乎全部出自《东方时空》／《焦点访谈》栏目，而不再如前那样，为中央新闻节目的播音员所独揽。如果说，"新纪录片运动"指称着"边缘"或"民间"，那么，中央电视台则"无疑"意味着"中心"与"官方"；至少在此，它们却迅速地合而为一，或者说"边缘"以惊人的速度与方式完成了他们朝向"中心"的进军（或曰位移）。在笔者看来，它正是90年代中国文化"共用空间"的重要例证之一。又一处文化"现场"，它无疑在凸现着所谓后现代因素的同时，展露了别样繁复的"深度模式"：精英／大众／人民／百姓／真实／虚构／类象、边缘／中心／主流、颠覆／建构／规范、官方／民间／传媒的权力。90年代中国文化景观，颇有异于中国后现代论者所勾勒的单纯图景，至少，比它要丰富斑驳得多。

中国的"后现代"命名

与其说，后现代主义文化，是90年代初年中国文化风景线上重要的段落，不如说，这一"新"理论的引入，成了这一中国社会转型期有效的政治（准政治？）实践之一。似乎是一次对后现代式反讽的反讽，

其作为一次政治实践的意义，并非出自某种对其隐蔽的政治性（或曰"两面性"）的深入辨析，而是一个在间或有意识的误读、误用中的自觉的政治文化实践。

从某种意义上说，正是在90年代初年构成了一片喧沸的翻译、介绍、运用后现代主义的热闹，以其单薄却缤纷的油彩，涂抹着1989年震荡之后的灰暗与血色。这一次，一个新的西方理论的翻译介绍，不再带有"普罗米修斯偷火给人间"的圣洁，它似乎只是以游戏的名义引入的一种新的游戏及其规则，但它确乎尝试以游戏的轻飘去转动至少是想象地取代现实的厚重与凝滞。颇为有趣的是，典型的中国"后现代"误读之一，在于"后现代"的介绍者们，尝试以一份中国式的欣喜，宣告一个属于"后现代"的时代降临；于是，"后现代"之于中国，便用来印证一个线性历史景观中新的进步之旅。如果说，1979年"创世纪"式地将我们带入了"现代化"的伟大历史进程，那么我们应无限欢快地宣告，我们再次"大跃进"式地一步告别了现代，进入到后现代"时段"。"我们"不曾受挫，"我们"不曾停滞，"我们"一步再一步地得以渐次同步于世界。并非荒诞的是，90年代中国对后现代主义的介绍与讨论中，不仅再次轻松地斩断了它在西方学术史中的理论脉络及其社会语境，而且成功地剔除了所有反省检讨"现代性"的相关话题。"后现代"的90年代由此成了"现代主义"的80年代的异质性存在，成了一次"截然的断裂"后的成功漂移。

事实上，这是七八十年代之交同样的政治、文化逻辑与策略的复沓重现；前回，"我们"正是通过成功地遮蔽现、当代中国所经历的、尽管可能是充满差异性的现代化历史，从而将1979年构造为中国现代化进程的肇始，因此对"文革"的彻底否定和清算，使我们不必再去深究

当代中国的历史尤其是"文革"历史;而此番,则是通过"后现代时代"的响亮命名,使我们轻松地抛开80年代的历史尤其是80年代终结处的创口和伤痛,在一脉繁华从容间"反身脱开"。"我们"因此而不必去背负检讨80年代文化的重负,不必去直视伤口和深渊。

颇为反讽的是,对后现代理论的热情传播与对"中国后现代主义"艺术实践的狂热命名,成就了90年代中国另一种具有总体性的权威叙事。不仅在所谓告别现代、迈步进入后现代的线性历史描述的意义上,而且通过不加辨识、不予详述的方式,对所有出现在90年代文化视野中的新人、"新"现象,一律冠以"后现代主义"光冕:除却我们已讨论过的"边缘"、先锋艺术,发端于60年代的、明显带有灰色写实主义特征的小说写作,在"新状态""新体验""新生代"的标签下,被归于"后现代";良莠不齐的"第六代"故事片创作被归于"后现代";具有鲜明大众文化特征的流行电视连续剧被归于"后现代";女性的自传性的个人写作被归于"后现代";在复兴的文化经纪人的策划下,批量生产的通俗长篇小说被称作"后现代",如此等等,不一而足。而在所谓"后现代"的90年代、"现代"的80年代的叙事中,同时对应着一种文化道德主义的价值判断:90年代=真、善、美;80年代=假、恶、丑。于是,不是对一个渐趋多元、多样、中心离散的文化现实的勾勒,而是成就了一幅无差异的全景鸟瞰图。

或许是不期然间,这幅名曰"后现代"的鸟瞰图,成功地遮蔽了90年代中国最重要的社会文化现实:呈现为商业化和文化市场化过程中的全球化进程、跨国资本的进入、新的权力结构的形成,以及此间日渐急剧的阶级分化现实及新的合法化论述的确立。

转型时期的魔幻与戏仿

有趣之处在于，90年代中国后现代主义论述的荒谬、后现代主义艺术实践的杂芜，却在某种意义上，"哈哈镜"般地折射着中国社会的后现代性。或许可以说，是在中国社会生活而非艺术实践中，我们可以发现并勾勒缤纷绚烂的后现代风景线：从北京街头顶戴着仿古亭台的摩天大楼，到"建设有中国特色的社会主义"与轩尼诗XO共用的巨型翻版广告牌；从在影片被禁演的同时获国家劳动部"五一劳动英雄"奖章的张艺谋，到五六十年代社会主义劳动英雄照片与可口可乐广告比肩而立的朝阳区闹市；八九十年代之交，"中国摇滚之父"崔健的音乐事实上成为"精英"文化的核心象征之一；而在所谓快餐店林立的高速公路两旁延伸的中国乡村则重建起宗祠和寺庙。

具体到90年代的文学艺术实践中，则一如第三世界尤其是拉美国家，相对"纯正"的后现代主义尝试，突出表现为文学或电影中的魔幻与戏仿因素。于笔者看来，这不仅是全球化进程中第三世界荒诞的生存现实使然，而且正是颇富后现代特征的魔幻与戏仿，使第三世界的、中国的艺术家获得了一种有效地处理其社会体验——在此呈现为前现代经验与现代、后现代情景杂陈、并置——的途径与可能。事实上，类似实践始于80年代中、后期，肇始于所谓"历史文化反思运动"中的"寻根文学"，我们间或可以将其中的大部分作品读作詹姆逊所谓的"民族寓言"。但有趣的是，那与其说是对詹姆逊理论的印证与实践，不如说是一次有趣的偶合。因为他们并非是在以"舍伍德·安德森的方式"写作，而是在以"加西亚·马尔克斯的方式"书写。我们不难从莫言最早的文学作品以及被称为"先锋小说"的格非、余华、苏童的80年代创

作中找到恰当的例证。

　　但在文学艺术领域中，跨越八九十年代的，则是姑且称之为政治戏仿的文化潮流。先是影坛"第五代"的代表作之一《黑炮事件》，部分成了对"十七年"电影的准类型反特片的戏仿形态。继而，盛行于80年代后期的崔健摇滚，其特定而巨大的文化感召力部分来自摇滚，部分来自其曲目及演唱会形态的政治戏仿因素。彼时彼地，崔健音乐会常会在他演唱《南泥湾》[1]和《一块红布》的时刻达到高潮；舞台之上，崔健身着"文革"经典服装（绿军装），舞台装饰为五六十年代的"会场"样板（对称悬挂着六面红旗）。而90年代崔健的作品集则定名为《新长征路上的摇滚》及《红旗下的蛋》。此间，成为"圆明园画家村"标志的艺术样式是"政治波普"：梳有朝天髻的领袖"标准像"，或在电子游戏"Game Over"的画面上出现"文革"样板戏的英雄人物。或许可以说，那是对A.沃霍尔之东欧版的中国"移植"。确乎成了八九十年代文化浮桥的王朔小说、"王朔电影（电视）"，在成就了80年代末的"热门话题"之后，成就了90年代也是1949年之后第一个文化市场意义上的畅销作家与时尚人物。使王朔热销的因素，固然包括其小说的流畅叙事、主人公的离经叛道与浪漫爱情，但令北方都市读者与观众更为会心的是王朔的人物口中那种运用当代北京方言的谵妄式语流，即那些颇为放肆的政治调侃与戏仿。毋庸赘言，80年代与八九十年代之交，文学、艺术中的魔幻与戏仿，共同完成着一个非政治化（或曰"解政治化""去政治化"）的文化进程的必要程序；不仅是反叛、抗争，而且是将其转

[1]　《南泥湾》为歌颂延安时代陕甘宁边区"大生产运动"的著名革命历史歌曲，从50年代到70年代，始终家喻户晓。而崔健的摇滚式演唱，事实上开90年代初以流行音乐唱法演唱革命歌曲的先河。

换为荒诞、可笑与无稽表象。其间的意识形态性灼然可见。

及至 90 年代中期，主要出生于 60 年代的新一代作家登场之时，类似文学艺术中的戏仿式的写作与结构形态，开始变得相对单纯并成熟。如果说，80 年代前、中期的文学、艺术作品大都结构在一种作者／读者心知肚明的、极端密集的互文关系网络之中；那么，颇为有趣的是，在 90 年代的文学文本中，类似的知识谱系（或曰共同的记忆清单）悄然消失，代之而起的，则是在整个 80 年代不断经历边缘化的文化记忆的复现。如果说，在 80 年代的文学艺术的魔幻与戏仿中，"历史"在高密度的互文关系中涌现，成功地构造了"新时期"与"十七年"历史文化间的断裂；那么，在 90 年代文学电影的戏仿式写作中，"历史"则在书写行为中获得了一种新的叙述与连接，尽管这连接间或从另一角度映照出一种更为深刻的断裂与重组。

首先出现在电影书写中的，是笔者称之为"'文革'记忆的童年显影"的文化趋向。在 90 年代两部重要的电影作品《阳光灿烂的日子》与《长大成人》[1]中，不约而同地出现了"文革"／童年记忆／成长故事／对革命经典文本《钢铁是怎样炼成的》[2]（苏联的长篇小说及改编而成的

[1] 影片《阳光灿烂的日子》，根据王朔的中篇小说《动物凶猛》改编，导演姜文，阳光灿烂公司，1994 年。《长大成人》，导演路学长，北京电影制片厂，1997 年；影片制作完成于 1995 年底，但直到 1997 年才在屡次修改之后获准发行。

[2] 苏联作家奥斯特洛夫斯基的长篇自传性小说，书写一个沙俄时代的工人的儿子，如何参与经历苏联建国初期的战争与建设，成长为一个青年布尔什维克的故事。作者和故事中的主人公保尔·柯察金一样，后来因旧伤双目失明并全身瘫痪，但在这种情况下，写作了他的第一部长篇小说《在暴风雨中诞生的》。《钢铁是怎样炼成的》是他的第二部作品，也基本上是他的自传。该书于 40 年代后期翻译为中文，其改编影片也很快翻译上映，在整个五六十年代成为最为广泛地被中国城市青年所阅读的小说之一。

影片《保尔·柯察金》）的戏仿形态的组合。

毫无疑问，《钢铁是怎样炼成的》（小说和电影）作为50年代的苏联／社会主义现实主义文学艺术／革命文化经典，几乎可以成为中国社会主义文化的重要象征之一。如果我们对五六十年代甚或80年代初期的社会文化稍作考察，便不难发现，正是《钢铁是怎样炼成的》《牛虻》及《约翰·克利斯朵夫》所形成的奇特组合，奠基了五六十年代中国的革命英雄主义（集体?）／英雄主义（个人?）、革命理想主义／理想主义的文化构造。其中最为正面、公开与"合法"的，当然是《钢铁是怎样炼成的》。由于有效的意识形态的助推，间或借助了电影的通俗形态，此书中的故事和人物，在五六十年代的中国城镇，几乎家喻户晓，尽人皆知。而我们间或可以用《钢铁是怎样炼成的》到《约翰·克利斯朵夫》间文化秩序性的颠倒与反转，来象喻发生在七八十年代之交的社会、政治、文化转型。借此，以个人主义——文化英雄主义（或曰精英主义）——取代革命英雄主义、集体主义，以人文主义的理想主义取代革命理想主义。因此，《钢铁是怎样炼成的》在整个80年代无疑成功地经历了一次由中心朝向边缘的文化位移过程。作为80年代文化的代表人物之一的刘小枫，在20世纪90年代发表于《读书》杂志上的随笔《记恋冬妮娅》[1]，记述了这一80年代知识分子的心路，而且第一次将《钢铁是怎样炼成的》的阅读记忆与"文革"记忆联系在一起。

在影片《阳光灿烂的日子》里，对影片《保尔·柯察金》的戏仿段

[1] 《读书》1993年第4期。收录于刘小枫的随笔集《这一代人的怕和爱》，香港牛津大学出版社，1994年。

落[1]，完全出自导演姜文的改写。但这一次，《钢铁是怎样炼成的》的复现，不再如80年代那样，用于指称一个时代，一段历史，一种淹没个人、扼杀爱情的文化暴力，而是用来成就一份个人化的写作风格。它出现在影片中，是导演为展现其个人的电影记忆，并尝试成就自觉的后现代式创作（因素?）。作为王朔小说的"忠实原作"的改编本，导演姜文最重要的改写，来自于他自己成长年代的电影记忆，也正是这些段落加强了影片的"后现代"意味。也是在《阳光灿烂的日子》里，《钢铁是怎样炼成的》第一次显露了它曾经完全被无视的"成长故事"的层面。它与同样作为成长故事的《阳光灿烂的日子》彼此映照，成为别一层次上主人公心理的展现：马小军试图借助《保尔·柯察金》的场景，将青春期创痛的柔情、挫败与无力的暴力冲动，转移为故事情景中曾充分合法的阶级鸿沟与政治立场的决裂。或许在《阳光灿烂的日子》里更为有趣的部分，是环境、情绪音乐所构成的丰满的文化表达，那是通过"文革"歌曲、《国际歌》与普契尼的《乡村骑士》间的拼贴来完成的。

在"第六代"导演路学长拍摄的《长大成人》（原名《钢铁是这样炼成的》）当中，《钢铁是怎样炼成的》不仅作为戏仿式段落，而且成为全片的戏仿对象，或曰前文本。同样，它多少抽离了原作的政治意味。或许由于影片中主人公的阶级（阶层?）差异（"大院"和胡同的

[1] 在《阳光灿烂的日子》的国内版本中，有两个戏仿(或曰复制)于影片《保尔·柯察金》的段落，都是关于主人公与其初恋的贵族少女马冬妮娅的段落，穿插于影片的主人公马小军与米兰的爱情场景之中。但在其海外发行版本中，均已删去。因为那是一个属于社会主义时期，"社会主义阵营"内部的文化记忆，无法为"世界"分享。

孩子），《长大成人》的主人公是通过一本拾来的连环画（"小人书"）获知保尔·柯察金的故事的。他称自己成长之路上遇到的第一个精神导师、一位颇富理想主义魅力的青年人为"朱赫莱"[1]，但与其说主人公是试图以他为楷模，成长为一个保尔·柯察金式的英雄，或者用六七十年代的说法——成长为"真正的人"；不如说，他只是渴望通过他，长大成人。但这一引导者很快便在电影文本中消失了。当成为一个摇滚青年的主人公，终于找到了他的踪迹时，却得知他在一次义举中被歹徒刺穿双眼，流落他乡。在影片的两个不同版本、两种结局之中，主人公都未能与"朱赫莱"重逢，或真正地"长大成人"。在复制、戏仿的"正本"与"摹本"之间，影片展现了两个时代，两种无法重叠的人生与价值；英雄甚至个人主义意义上的英雄亦已退场，但留下的不是一个安然的世界。当代中国仍并非处于"异化的灵魂异样安详地生活在异化的世界之中"的"后工业"时代。

复制、戏仿之镜

在90年代中国后现代式的复制与戏仿文本中，一个有趣的例证，展现了后现代文化在当代中国的别一样尴尬处境，那便是所谓"后五代"的电影导演张建亚的影片《王先生之欲火焚身》[2]。片中人物取自30年

[1] 《钢铁是怎样炼成的》中的一个重要人物，一个成熟的布尔什维克，保尔的精神之父。在影片《长大成人》中，这一由第五代著名导演田壮壮扮演的角色，没有其他的名字。

[2] 《王先生之欲火焚身》，上海电影制片厂，1996年。在此之前，张建亚拍摄了另一部风格十分接近的影片《三毛从军记》，由此而获得了"后现代"导演的称号。

代上海著名漫画家叶浅予先生的作品《王先生》系列。以王先生这一典型的 30 年代上海的小人物（当时所谓"三房客"）的一段"艳遇"为主轴，影片拼贴起对各种电影、艺术文本的戏仿段落。其中包括对张艺谋电影的著名段落（《红高粱》中"野合"一场、《大红灯笼高高挂》中的"捶脚"仪式）的戏仿以呈现王先生的白日梦；包括戏仿 60 年代革命经典名作《烈火中永生》及"文革"样板戏《红灯记》中的段落；影片中的高潮戏即两个黑社会巨头火并的场景，则全部袭用世界电影史经典名片《战舰波将金号》中的经典段落（奥德萨阶梯）；如此等等。但耐人寻味的是，影片投放市场之际，观众的接受却远未达到创作者的预期。对这部"无一字无出处"的"后现代"影片，现场青年观众大都"认出"了其中张艺谋电影的片段，并笑声不绝，但对其他段落却因观影经验既告阙如而一头雾水，甚至有影评质疑：昔日上海滩黑帮火并，何以出现海军？而对戏仿 60 年代电影段落深感会心的中年观众，则对其他场景的"出处"不甚了了。更为有趣的是，"王先生"这一漫画人物早已在 30 年代前期由叶浅予先生参与并改编为电影；以王先生为主角的系列影片此后又出现于上海"孤岛"时期及 40 年代光复后的上海。但张建亚的影片并未作为三四十年代类似通俗系列电影的重拍片，也并未在任何意义上成为对后者的戏仿。事实上，无论是此片的主创人员，还是各类影评都未曾提到关于"王先生"的电影史实。这或许是一个获取首创权的小小障眼法，但更可能的是，除了电影史专业人士，人们无从了解这一电影史实的存在。从某种意义上说，除却少数三四十年代"左翼电影"，1949 年以前的中国与世界电影基本上是当代观众的史前史。不期然间，《王先生之欲火焚身》的市场与观影失败，展现了后现代式的电影写作在今日中国的又一困境：大时代的巨变、政治文化暴力的

"入侵"、文化逻辑的一再改写,造成了人们的文化/观影经验的极度破碎与断裂;即使是对电影痴心不改的影迷,也无法以其连贯的文化/观影经验,介入类似的后现代电影文本。因此,在文化接受的层面上,《王先生之欲火焚身》未曾成为中国电影史上一处后现代标识,相反只成就了90年代中国文化"原画复现"现象中的一例,成为重建上海地域文化的尝试之一。

正是在这种意义上,较之电影,文学成了一个更好的"操练"后现代戏仿的"地域"。在90年代中国为新一代的灰色现实主义写作及市场批量生产的通俗作品充斥的文学风景之中,颇为引人注目的,是作家王小波、李冯及崔子恩的戏仿式写作。作为一个晚成的作家,王小波第一个尝试以后现代笔法来处理"文革"历史与"文革"经验,他结集于《黄金时代》《白银时代》中的大部分作品,同时成为对70年代末"伤痕小说"、政治反思小说、部分80年代"寻根小说"中的"文革"写作,及80年代中国文学重要的"参正文本"——苏联持不同政见作家索尔仁尼琴作品——的调侃与戏仿。十分有趣的是,王小波将此前小说中始终十分酷烈的"文革"场景结构在受虐/施虐(S/M)式的性爱场景中,同时在令人啼笑皆非的故事场景中借助类似的虐恋逻辑,映射出权力/政治/暴力的结构。王小波结集为《青铜时代》的三部长篇则全部是对中国古典文学——唐传奇的后现代式重写。其中笔者所偏爱的是《寻找无双》。以原作《无双记》为楔子,王小波以一个异想天开的故事,触及了"文革"经验的另一侧面:"法西斯的群众心理学",暴力、有效的记忆与遗忘。

而在重写古典文学文本的意义上,李冯提供了另一个或许更为成功的例证。尽管其作品的质量并非整齐,但李冯的《另一种声音》《十六

世纪的卖油郎》《我作为武松的英雄生活》却无疑是颇为精美、隽永的篇什。其中《另一种声音》是对古典名著《西游记》别有匠心的"续"写，《十六世纪的卖油郎》是对古代话本《卖油郎独占花魁》独具慧眼的复制，《我作为武松的英雄生活》则是对《水浒传》故事的别一透视。而正是在类似机智而聪颖的"复制"文本中，浮现出 90 年代文化的一片镜中风景；其中为大部分 90 年代文学艺术所缺少的反省与批判意识，使之清晰地凸现了此间社会与文化矛盾。在李冯笔下，"西天取经"归来的孙行者，获得的并非荣耀与真理，而是极度的身心交瘁与绝望茫然。他/她/它将经历更遥远、更残酷的历程，以找到自己失落了的记忆、身份、自我，接受一份普通人的生存；而卖油郎在为心爱者赎身的过程中执迷于攫取与蓄积金钱的游戏；武松则绝望而无奈地陷入了一连串他已窥破为无意义的暴力与杀戮中，却无从自拔。在此，后现代主义的复制、戏仿，提供的并非连接前现代与现代（后现代？）中国文化的浮桥，而是一面避开刺眼的眩光以直视 90 年代中国社会的文化魔镜。

在这一作者、作品序列中，崔子恩的写作成就了别一个 90 年代文化的个案，开中国"酷儿（Queer）写作"的先河。在他的长篇小说《玫瑰床塌》与《丑角登场》中，充满了对中国古典文本、欧美文学名著的戏仿与拼贴，犹如一次在诸多文学文本间的滑翔。借助某种后现代式的复制，崔子恩得以展露、凸现诸多文学经典人物暧昧的性别身份，并借此构成对性别秩序、性别规范、性别权力机制的颠覆。一次对性别文化的谋反，同时是一种异类文化的狂欢。

事实上，在 90 年代文化风景线上，类似的后现代文本及其写作只是一些个案，它提示着一种逃避新的压抑机制的可能，同时展露着现实

拯救的虚妄。在影坛第六代的代表作之一《周末情人》[1]中，后现代式戏仿用来展现一个不可能的大团圆结局：在残酷、无谓、暴力的当代都市青年生活场景之后，出现了以默片形式出演的好莱坞情节剧的经典大团圆模式之一：主人公拉拉刑满出狱，在灿烂的阳光下，昔日的朋友驾凯迪拉克守候在监狱门前，女友手牵与拉拉同名的孩子，父子、夫妻、朋友终得团聚。但那与其说是提供了一份"世纪末温情"，不如说刚好显露出现实的阴冷与绝望。此间唯一一部盈溢着某种暖意与温情的后现代（或曰类后现代）之作，是第六代的另一部影片《谈情说爱》[2]。其中对英雄梦与爱情神话的戏仿，在宣告理想主义时代终结的同时，展露了一个温馨童话式的空间。犹如在片中，如恐怖片一般在午夜吱呀作响的橱门打开后，显露出一个神秘的炮弹壳，但从中倾倒而出的，却是色彩缤纷的糖果。影片的尾声里，上海喧闹的街头出现了奔跑的大象；这是一份荒诞，也是一种想象与莞尔。

个案举隅：狂言或搅局

如果说，行为、装置艺术成了90年代中国文化的某种标识与症候，那么颜磊的行为、装置艺术作品，则是其中颇为有趣的个案。他的作品序列，始终带给人们一种难以名状的不宁与不祥感。有如筵饮席上不期而至的"第十三个人"——一个令人不悦却不得不待之以礼的不速之

[1] 《周末情人》，导演娄烨，福建电影制片厂，1993年。
[2] 《谈情说爱》，导演李欣，上海电影制片厂，1995年。

客,"来客"在似乎漫不经心与粗狂不羁的举止中,携带着一份渐次弥散开去的威胁感。

正像颜磊在1997香港维多利亚公园的现代艺术展上的作品《游泳池的牛肉》:艺术家本人若无其事地坐在一架医院的折叠轮椅上,白色的T恤衫上大书英文"今天没艺术(No Art Today)",他面前是闪烁不定的警灯,两旁对称安放的两个包装箱上,分别用中英文写着:"游泳池的牛肉是从英国进口的。"——此时的游泳池旁正举行着艺术家们的牛肉烧烤聚会,而英国的疯牛病正使文明世界瑟瑟发抖。一旦颜磊起身而去,轮椅背上显露出艺术策划人 Kam Ping Hiller 的"名言":"我不大在乎艺术(I don't care much about art)。"

如果说,90年代中国文化风景线最引人注目的段落之一是某种颇为粗粝、不无狰狞的"现场感"的浮现,那么,行为、装置艺术堪称其中最具症候性的文化样式。这不仅由于类似艺术样式在中国社会语境中具有最鲜明并难于置疑的先锋色彩,而且由于它事实上成为一个文化网结,展露了90年代中国文化艺术的繁复与尴尬。而在笔者看来,颜磊不同时期的装置、行为艺术序列,正是在90年代中国的文化语境中,显现为一个十分丰富而有趣的个案。

如果说,所谓"先锋艺术"首先是某种发生在艺术史脉络内部的文化事实,是熟知艺术经典与规范者,对规范与经典大逆不道的挑衅与冒犯;或者说,是桀骜不驯的迟来者与"伟大传统"简慢张狂的对话;那么,一个中国先锋艺术家的困境之一,在于"只有一个太阳"——全球化的世界秩序与文化秩序,是以欧美为唯一中心、唯一尺度来建构并度量的。在这样的世界模式中,中国先锋艺术家们的"先锋性",不可能是参照中国的艺术现实或针对着中国艺术的"伟大传统"而设定,因为

"中国"已在全球化的世界图景中，被先在地派定在双重"断裂"与双重"滞后"的历史话语之中：作为古老的、最终颓败的东方帝国，它始终"外在于"线性演进的欧洲历史之外；中国古老的造型艺术，参照于西方的艺术传统与标准，只能视为先天不足的异数；而1949年以后的社会主义历史，则使中国再度在冷战格局与昔日社会主义阵营的内部分裂中，被孤立、封闭于"世界进程"之外；一度"同步于世界"的中国艺术，再度因"工农兵文艺"的规范而隔膜于仍不断演进中的西方艺术逻辑。当中国的先锋艺术家们的"先锋性""必须"参照西方的"先锋"逻辑来指认并命名之时，它便必然是一种超越中国社会与艺术现实的、一种中国视野中不无暧昧感的艺术实践：它只能是一种文化的悬置，一出在悬浮舞台上结构并完成的演出，它预期中的观众并不在近旁，而千真万确地远在"他方"。它对世界/欧美艺术平台的登临，必然以断裂于本土艺术脉络为前提。或者说，它必须首先具有某种可以在欧美文化逻辑中获得解读和指认的"世界性的"而不仅是"本土的"主题意义。

颜磊1995年前后的作品，尤其是他以《浸入》（*Invasion*）[1]为主题的系列，无疑可以成为此间一个重要例证。这一系列中的代表作《323CM²》（照片：栏中的生猪，肋部划出的白框标明了未来切割的位置；录像：屠宰过程；实物：从划出的部位割下的、体积为323CM²的猪肉）、《No.0310007》（照片：赤裸的后背上棍击的伤痕；录像：以木棍击伤背部的过程；医院出具的验伤证明和X光片）和《No.0023283》（照片：颜磊本人牙齿断裂后脸上、衣衫血迹斑驳的照片及其进行牙

[1] 在颜磊1995年的个人展览所印发的目录上，英文标题为*Invasion*，而中文标题为《浸入》——并非笔误，而是有意为之的选择：削弱这一标题自身的"侵犯性"。

科检查时的系列照片；实物：消毒药水和浸血的棉球；医院拍摄的X光片和病历材料），暗示着日常生活／身体／暴力的主题。如果说，《No.0310007》《No.0023283》，是将一些在现代都市司空见惯的暴力事件，还原为日常生活场景，那么，《323CM2》则将日常生活中，我们已然绝对不会去感知的日常行为显影为暴力。前者将遭到袭击、殴打等带有特定的都市震惊体验的行为与事件，展现为受伤—就诊—治疗的日常单元；而后者以似乎平淡无奇的不同素材的并置，击穿了"生猪存栏""家畜屠宰""食肉"等语词与行为的日常化屏障，将其显影出生与死、屠杀与尸体的意义，提示着伴随最为日常化的人类生存本身每天发生着合法的暴力行径。

尽管这组作品无疑可以被赋予或解读出若干种不同的意义，但它们始终围绕一个不可绕过、不容忽略的物质现实：身体。通过暴力／日常生活显现出的身体，或许可以成为意义与表意的出发点，但也可以成为对意义的拒绝与否定。或许在这个层次上，同一主题序列中的作品《4×4》（四个年轻女人的彩色肖像照，后期加工突出了类似摄影作品的俗艳与"青春"基调，在照片背后放着四个人的医院病历档案）中，正是少女照片与病历材料间的或称奇妙或称不谐的组合，抹去了诸如个人、青春、命运、性别等可以无限引申或生发的意义点，将其仅仅显露为身体——一种易受伤害、终将腐坏的物质性的短暂存在。

因此，与其说颜磊是在处理暴力与日常生活、表象与实在，不如说他正是以一种他自己的方式在提示着身体的事实：一个在威胁、侵害、创伤面前才可能被感知的事实。一如在题为《胡作非为》的王昶与颜磊的谈话中的一段，王昶的提问是："你这些作品是关于暴力的，且不论是暴力警告还是暴力宣扬，还是近于某种'旷野的呼号'？"颜磊的回答

是:"实际上它们只是关于身体的,而身体有可能与暴力和呼号相关,那是我所不能确定的。身体作为我们存在于此的最后一道也许是唯一一道物质证明,是感知的主体和客体。我们的位置是不清不楚的,但身体是无法遗忘的。"[1] 然而,无论《浸入》这一组作品所展现的"身体"这一"纯粹"的事实,或是这组作品的基本构成(照片、录像、医院文献——以其媒介或形态指称着记录／纪实／真实),似乎都在以一份裸露的实在(或曰真实?)对抗着语词、叙事、意义与神话,其真切的程度甚或可以唤起观者的某种诸如作呕的身体反应;但或许作品的意味正在于,类似实在或曰真实的"出演",事实上只是一种媒介效果:且不论照相、录像技术这些记录手段经常被用作有史以来最有效的谎言制造术,作为真实的呈现,它刚好将真实展露为一份"缺席的在场";类似"证据"的陈列,似乎是真实的在场,但它却是以似乎唯一纯粹、绝对的真实——身体的缺席——为前提。一如颜磊本人的说法:"我的装置艺术的录像元素有别于行为艺术中的身体元素之处就在于,从电视机上看到的只是假象。"[2] 于是,如果说,类似装置的效果,是将一注着魔般的视线引向身体——这唯一的、无语的存在,那么它却同时以主体的缺席,将作品的表达显现为一份裸露中的空白。不是对"不可表达之物的表达",而是表达自身——它并非代言、传达、再现,而只是关于表达即传递某种意义、某些观念、某类编码方式——的表演。不仅录像机这一媒介自身携带着一份漠然的"中性的表情"[3],其间的梦魇感也不仅

[1] 见王昶:《胡作非为——关于"*Invasion*"和非常影像与颜磊的对话》,《画廊》1996 年第 5 期。

[2] 同上。

[3] 同上。

仅因身体的出场而"如影随形"。或许颜磊这一时期的作品，也许应包括《1500CM》（录像：为颜磊本人将一条 1500CM 的细绳洗净、吞入口中，再拉出的全过程）和他在"现场·影像：杭州录像艺术展"上的作品《绝对安全》〔装置—录像，监视器屏幕上正在播放一部欧洲中世纪教堂内部的纪录片，一只茶杯的碎片散落在监视器前的地板上，立在一旁的标示牌上写着："本文件（作品）的价值等于展区内所有物品之总和。购买本作品即等于购买展览现场的权力。"〕，旨在显影一个巨大的、后工业社会的梦魇：主体、位置、自我的不可确认，意义与表达的缺失、匮乏；它或许出自对"秩序的无能为力"，因而只能"在秩序之网中退缩到一个网结中"，将此间"想象力与创造力"的"彻底退化"显露为一个可见的事实。[1] 而在笔者看来，类似作品的意义，刚好在于它提供了一种失语者的语言，一种似乎意味无穷却所指缺失的"狂言"；这种"狂言"，更像是面对着"绝对安全"的后现代社会，一种绝望、刺耳而无语的嘶喊。如果说，颜磊 1995 年的艺术展名之为《浸入》，结合作品中弥散着的暴力氛围，似乎暗示"一种身体的进攻：边缘者来自外部，来自想象力，来自无名之处，来自非历史，他们不得不以躯体和器官来表现自身的处境"[2]，那么，在笔者看来，它同时是侵入表达、意义自身的绝望尝试。

在这些装置艺术的文本之外，笔者同样关注着围绕着它们的命名、阐释行为（当然，对类似表达"表达"或表达"无可表达"的作品进

[1] 上述未注明的引文出自《浸入》展览目录上冷林所撰写的前言"对未来不知的现在"。

[2] 王昶：《胡作非为——关于"*Invasion*"和非常影像与颜磊的对话》，《画廊》1996 年第 5 期。

行阐释，本身面临着危险的圈套，笔者也是作茧自缚的一个）。有趣的是，关于日常生活／暴力／身体、假象／实在、在场／缺席，或者说关于后工业社会中艺术反叛路径的迷失、反叛乃至艺术语言的失效，无疑是面临全球化时代的"世界"（或曰"人类"）的"共同命题"。当艺术作品中的语言与反语言必须简约为作为最后实存的身体之时，表达自身似乎确实超越了阶级、性别、种族的规定；有如颜磊作品《T1596》（北京医科大学保存的两具近乎木乃伊的干尸照片）：仍然可以辨认出是男性，却基本无从辨认其曾经归属的阶级与种族。但冷林先生对颜磊《浸入》系列的阐释，却刻意凸现了作品的"第三世界"艺术的特征。[1]这无疑是耐人寻味而引人注目的切入点。

如上所述，参照西方艺术史及"现在时"指认并命名的中国先锋艺术，显然必须有着某种"世界性"的主题。但尽管经历了80年代，中国美术界在短短十年内重演了欧美百年现代主义及先锋艺术史，因而自认已"同步于世界"，但命名权的持有者——欧洲艺术鉴赏人、美展策划人——对中国先锋艺术的辨识却仍必须要求着某种清晰可辨的"中国"标识与特征。换言之，在绝对欧洲中心的艺术视野中，并非充分必要的"中国"艺术，先在地被派定为全球化景观中一个具有差异性（确切地说是有限度的"滞后性"）的角落。间或由于中国先锋艺术事实上是在90年代方始进入欧洲艺术视野，因此在作为一个后冷战语境中最后的社会主义国度的先锋艺术，这一差异的（或曰滞后的）"艺术特征"定位在某种十分含混的"历史终结"之后的意识形态表达之上。如果说，除了沃霍尔的东欧版（一如中国的政治波普），行为、装置艺术事实上

[1] 冷林："对未来不知的现在"，出自《浸入》展览目录上的前言。

难于负荷类似后冷战时代的冷战意味，于是，类似工作便似乎应该由阐释者来完成：必须通过阐释，指认出中国先锋艺术作品中的"中国"特征及某种"政治／反叛"意味。因此，一个十分有趣的事实是，原苏联、东欧的边缘、地下或先锋艺术，成了90年代中国先锋艺术的双重中介：它成为中国艺术家体认欧洲先锋艺术并反身定位自己的切入点，同时成为欧洲艺术策划人辨识、指认中国先锋艺术的重要参照。一如对颜磊产生过重大影响的艺术家"恰好"是来自原苏联的伊力亚·卡巴考夫。此间，连接二者的显然不仅是艺术渊源自身，而且是战后历史，尤其是苏联解体、东欧剧变之后的国际政治脉络。

　　从某种意义上说，这种全球化与后冷战的国际情势，使得中国的先锋艺术成为一处特殊的边缘：它显然无法见容于国内既存的官方文化、艺术体制，因此几乎与主流的"中国美术界"无涉：其作品难于入选诸如全国美展一类的国内重要展览，更不必说其作品获得中国美术馆或其他国家美术馆的收藏；在某种程度上，他们甚或是当代中国文化中一类不可见事实，至少是一片雾中风景。而对于欧美世界说来，中国无疑是权力、文化与"地理"（远东）意义上的边缘，但如果欧洲重要的艺术展需要一些中国作品以完满并展示其"世界性"的话，那么可能与之"接轨"并进入其视野的，却只有中国的先锋艺术。因此也可以说，中国先锋艺术是欧洲视野中中国艺术的主流。换一种说法，中国社会体制与艺术体制完全放逐了90年代的先锋艺术家，而进入遥不可及欧美艺术视野的唯一渠道是欧洲艺术展，因此，后者便成为对中国艺术家们具有不可思议的强大规范力的唯一重要存在。冷林先生对颜磊《浸入》系列的阐释因此显现为一种洞察："近来，中国的一些前卫艺术家的作品越来越带有一种自我解剖的性质，个人不仅是出谋划策的人，同时也是出谋

划策的受害者；他们声嘶力竭地叫嚷，并以自己的所有器官忍受这一叫嚷；他们无所适从却蹦蹦跳跳。这与我们的第三世界处境有关：一方面，我们面临着第一世界的压迫与主导灌输而不得不融合到一种非我们的主导机制中；另一方面，我们在这一机制中又被迫被遗忘在边缘的角落，'我们是什么'？等待别人的判明，我们只有依靠自身呐喊来验证我们的存在，否则'我们是什么'自己也搞不清楚。看来，艺术家的'叫嚷'是没有办法的本能的最后一次冲击。"然而，这一阐释自身无疑也正是这一文化处境的组成部分：他必须将颜磊作品所努力获得的"世界性"主题"还原"／阐释为一种"本土处境"的呈现，因为加入欧洲艺术的主导机制的前提之一，是艺术家的"中国"身份与"中国"表达——一种欧洲艺术逻辑可以理解并接受的差异性存在。所以安放在颜磊香港画室中的一幅"狂言"式的作品（画上的一把椅子）上面注明："中国最好的艺术家在此工作"，其间"中国"二字的不可或缺，便显得耐人寻味。

如果说，冷林的洞察将中国先锋艺术家所遭到的双重压抑机制，显现为他们必须近距离面对的权力规范，那么其中一个重要而基本的事实是，装置艺术尤其是摄像／录像艺术或因素，使之成为一个与传统艺术媒介相比要昂贵得多的艺术，在中国的第三世界生存现实中，且遭到中国社会机制与主流艺术机构的放逐，没有形形色色的国际资本的注入，类似艺术根本无从产生，遑论发展。因此，中国的先锋艺术面临着的，不仅是欧美世界权力机制面前的文化妥协与屈服，而且它几乎被挤压为一种悬置于本土生存之上的、欧洲艺术展与文化机构的寄生物。

正是在这一多重现实、文化语境之中，颜磊1996年开始的新的作品序列，显现出奇妙的活力与生机。如果说，先锋艺术的重要特征之

一，是对它自己置身的艺术史脉络及其现实的反身自指，那么，颜磊自 1996 年的《去德国的展览有你吗?》开始以"搅局"者的姿态，反身呈现中国先锋艺术家乃至整个当代中国文化艺术置身并游移或悬置于中国现实之上、被迫屈从于欧美权力的重压与诱惑之下的历史处境。

可以说，颜磊 1997 年的作品之一——悬挂在上海当代艺术馆大门前的横幅"欢迎颜磊到上海"，是他"狂言"系列的一部，他借此开始游戏先锋艺术规则间的悖论。和他展出于维多利亚公园的《游泳池的牛肉》一样，这一次，面对他的作品感到不安与不悦的，已不仅是普通观众或观者的身体体验，而且是颜磊的同行们，此处是《新亚洲，新城市，新艺术：97 中韩艺术展》的参展者微妙的心理体验：悬挂在美术馆大门前的横幅使人们无法回避地感到一种被冒犯或成为恶作剧对象的不快；但先锋艺术家们所共识的装置、行为艺术的逻辑，却有效地否认着这份不悦，并使其成为不可表述：如果你承认这是颜磊的一幅参展作品，那么其中展现的只是颜磊的一份调侃与自嘲；如果你拒绝承认它是一幅作品，那么它却因此具备了一幅欢迎横幅的意义；即使你认可它是一份作品，它安放在展厅之外，美术馆大门口的位置，却仍不能不让人体会到一份狂悖无理。作为一种针对游戏规则自身的游戏，有如作品《去德国的展览有你吗？》，是这一艺术家群落中最重要的"现实"之一，但它原本只应心领神会、秘而不宣。

而于笔者看来，展出于同一当代美术作品展中的作品《我能看看您的作品吗?》，是颜磊 1996 年开始的新序列中最为有趣的一部。它原本是一帧插图照片，介绍一种后来被广泛地应用于间谍摄影的相机设计者，但这幅照片本身便显然可以成为该相机的广告：低照度、高反差的黑白画面，画面上人物苍白而呆板的面孔，有如一群密谋于暗室之中、

突然遭袭击、被曝光的间谍；但近前细观，画面稳定的、水平铺开的构图，其上五个人物，四个正面直视着摄影机镜头，他们威严、僵直的身体姿态，却给观者一种被逼视乃至被逼迫之感，于是，他们又像是一群在密室中执行侦讯的审判者。据颜磊告知，这幅照片赋予他的直观感受，便是即刻联想到一次争取入围欧洲美展的经验：来自欧洲的艺术策划人端坐桌前，中国的艺术家们鱼贯而入，一一呈上自己的作品，几乎是准备接受至高的仲裁。于是作品的标题是《我能看看您的作品吗？》。这幅作品或许应该使得这次中韩艺术展的参展者——第三世界的艺术家们感到会心：画面上人物清晰无误的欧洲人（准确地说是西欧人）的形象／身份；构图、视线与身体姿态的威逼感展示此间毫无平等可言的权力关系；照片间谍摄影的特征，它所必然携带的冷战时代的记忆，则相当准确地暗示出中国艺术家所身处的甚或因之获益的后冷战时代的冷战式的意识形态、文化壁垒，以及超越这一壁垒——犹如飞越昔日柏林墙的"自由、和平的鸽子"——的"文化"交流之路径。而照片自身的间谍摄影的特征，被摄者——那些带有绝对权威性的仲裁人——那种似乎突然被曝光、被捕捉的直观感觉，又间或给予颜磊有着同样经验与体认的第三世界艺术家以一份酣畅的、近于报复的快感。一份颜磊式的狂言，但它却如此真切地揭示了这一始自后1989年的文化／权力游戏的谜底。

然而，颜磊这一序列中与洪浩合作的、最具轰动效应的行为艺术作品《邀请信》，情形则要相对繁复得多。1997年，颜磊与洪浩合作，策划了行为艺术《邀请信》。这一发送给北京几乎所有重要的艺术家、艺术评论人的邀请信，以德国卡塞尔文献展的两名策划人（签名为颜磊、洪浩名字拼音的反写）的名义发出。邀请信上留有的北京联络站的电

话，出自北京的一家公用电话亭——意味着永远无人接听、应答。他们还为此印制了有着卡塞尔文献展名址的信纸和信封，并由人带至德国寄出。从某种意义上说，这是一个"成功"的行为艺术，"邀请信"一经接收，便几乎在北京美术界制造了一场不小的骚乱；联系着德国驻华机构，它几乎酿成了一场国际/中国"文化事件"——如果不说是"丑闻"。如同《我能看看您的作品吗?》，它同时触犯（或曰曝光）了两种被广泛经验、形成共识却必须秘而不宣的文化事实：一是在美术界人所共知的常识——卡塞尔文献展与意大利威尼斯双年展，意味着对先锋艺术、先锋艺术家的至高肯定与褒扬；对于中国艺术家说来，它意味着"走向世界"逻辑的实现，意味着对"世界"/欧美/彼岸的抵达；更不便明言的是，它或许同时意味着更多的艺术策划人与更丰厚的创作基金的到来。其二则是，不仅对于先锋艺术家或艺术家，几乎对每一个置身于（或渴望置身于）"国际文化交流"之中的中国知识分子、文化人说来，来自国外、海外的文化机构、文化活动的邀请信，都是一个不同寻常的事件——如果不说是"天降福音"。相对于中国的社会体制、户籍制度和出入境管理制度，一封来自海外的邀请信，几乎像是一个"芝麻、芝麻开门"的神奇秘语，随着它所洞开的，如果尚不是一处富足宝藏，那么至少是多数中国人无缘跨出的国门，意味着一睹国门外精彩世界的难得机遇。它本身便意指着一种成功、一份身价，至少是一个值得去企盼的希望。如果说，对于语言媒介的使用者即文学家们说来，他们尚可暂时陶醉于广阔的中国领土上的汉语环境或者说汉语霸权之中——尽管他们同样毫无疑问地遭受着诸如"诺贝尔情结"的啮噬；但对于造型艺术家说来，中国社会现实的狭小的天空，使得"走向世界"这一企盼，不仅是光荣与梦想，而且是"生存还是毁灭（To be or not to

be)"。因此，颜磊、洪浩的行为艺术《邀请信》，几乎即刻成为一个事件，由躁动的窃窃私语而终至轩然大波。作品终于被指认为令人无法容忍的搅局与恶作剧，最后以作者的公开声明道歉而告结束。但是，于笔者看来，《邀请信》这一作品的"失败"之处在于，创作者无疑极为敏锐地揭示出90年代中国文化景观中重要且秘而不宣的面向，但其自身的主体位置（或直接称之为作者"立场"）却十分暧昧。和《我可以看看您的作品吗?》不同，后者十分明确地显现为一种姑且称为第三世界艺术家对霸权拥有者的抗议至少是讥讽的姿态，它同时是一份不无苦涩、辛辣的自嘲；但《邀请信》却针对或展示着弱者／弱势群体／中国艺术家的被动与卑微。如果说，这一行为艺术或可成为一种对第三世界也许是最后一个社会主义国度艺术家历史处境的警示，那么，创作者本人却在有意无意间将自己抽身其外。联系着颜磊本人1996年移居海外／香港的事实，不能不说，是一种外在于中国文化环境的空间，与他自己既内且外的身份，赋予他对全球化景观中的"中国"处境的洞悉；但这一身份所提供的优越与自由，也使他可能在《邀请信》这样的作品中置身其外。而这种"超然"的位置，多少带有对他所揭示的欧洲中心与霸权结构的分享。在此，"后现代"／行为艺术，呈现出它在中国现实面前的奢侈和残酷。

作为颜磊这一系列的一个新作，也可以视为《邀请信》的一次变奏形式，《这里通往卡塞尔》（1998年）则成就了另一部有趣的作品，间或成为对《邀请信》的修订与补充。《这里通往卡塞尔》，在香港新机场即将启用之际，安置在将被废弃的香港启德国际机场前。这一次，颜磊惟妙惟肖地仿制了一种安放在中国也是全球旅游景点的廉价设施：一个热带丛林背景前执手杖的人形。旅游者可以在人形空荡荡的脖子上方"安

上"自己的头，颜磊备有一顶白色的凉帽以增加其"逼真"。此间，热带、亚热带丛林的背景，与这一形象所"披挂"的短款猎装、白手套、白色欧式手杖（中国人曾称之为"文明棍"）与白凉帽，赋予他／她十分典型的殖民者形象，提示着一个似已久远的殖民时代的历史；当它安放在启德机场前，且确实招揽了游人前来拍照时，便显得十分意味深长；它相当明确地指涉着香港新机场的启用所带有的殖民时代终结的象征意味；而这一点，在香港繁复多端的"97情结"与种种高亢的"官方说法"中间或被忽略或被拒绝。在笔者的视域中，《这里通往卡塞尔》中更为有趣的，是它所包含的一块"路牌"，以中文和若干种东南亚文字写着"这里通往卡塞尔"。恰恰在作品的头顶之上，由世界最繁忙的机场之一——启德机场密集起飞、前往世界各地的航班呼啸掠过。设若指出启德机场的废弃，带有香港殖民时代终结的意味，那么，"这里通往卡塞尔"的"路牌"，则指称着一个以种种变奏形态出现的后殖民甚或仍是殖民时代自身的存在与延伸。我们可以将卡塞尔理解为任一欧美发达国家的城市，但它显然又是一个特指：卡塞尔文献展——中国、第三世界（也许是全球？）艺术家、先锋艺术家情有独钟的"艺术高峰"与目的地。在此，构成《邀请信》"事件"核心的"卡塞尔"再度出现，而它与殖民者形象（间或被拍照的游客添上一张黄色的面孔）、中文、东南亚文字的组合，使之显现出极为丰富的意味：殖民时代历史记忆／表象／想象的浮现，使它不仅成为对"平等的文化交流"中不平等的权力机制的揭示，而且暗示着全球化世界景观中，一极式的文化机制与权力系统所携带的丰富的殖民、后殖民色彩；通过原始积累所获得的巨额资本，以及事实上对全球资源的绝对占有，早已成功地转化为全球文化体制中的命名、规范与约束机制，其中包含着颇为"经典"的资本注入

与"艺术"扶植(尽管"今天没艺术")方式。而作品以"这里"(香港或者说中国)为原点和起点——"这里"是"我"之所在;以这种颇具民俗/伪民俗色彩的、为游人津津乐道的旅游景观为形式——仿同殖民者形象显然不无乐趣与益处;"这里通往卡塞尔",是一种呼唤和诱惑,也是"我"内心深处的巨大渴望;"我们"在"这里"留影,是对老机场的不舍,间或也是对殖民时代/后殖民语境难以明言的依恋?作品因之再度显现出某种程度的批判/内省、挑衅/自指的复调内涵。

《这里通往卡塞尔》间或成为1996—1998年颜磊作品的一个句段。1999年,颜磊制作中的装置、录像艺术作品再度返归对身体和日常生活的关注,成了对"中国岁月"的某种颇具"狂言"色彩的体认。但极为有趣的是,颜磊将他这一新的作品序列命名为《在资本主义前沿》。"中国"的岁月,在前现代的"饥饿"和后现代的餍足之间,在后冷战的安详与冷战时代的游戏规则之间,在历史的延伸中冻结了的、封闭的"现在时"之中,一个舞台之上与舞台之外的个案。

庞杂而斑驳的文化共用空间中的一处角隅,纷繁的文化风景线的一个段落。在前现代的艰辛、现代化/全球化的进程与后现代的游戏之间,一个本土知识分子的位置究竟何在?

第九章 隐形书写

广场—市场

在90年代中国的文化风景线上,一个有趣的译名,或许可以成为解读这一时代的索引之一。随着诸多现代、后现代风格的摩天大楼于中国都市拔地而起,不断突破、改写着城市的天际线,诸多的大型商城、购物中心、专卖店、连锁店、仓储式商场,以及这些新的建筑群所终日吞吐的人流,无疑成了这一风景线上最引人注目的段落。此间,Plaza——这类集商城、超级市场、餐厅、连锁快餐店、健身馆、办公楼(今日之所谓"写字楼")、宾馆、商务中心于一体的巨型建筑,或许提供了中国大都市国际化(或曰全球化)的最佳例证。如何以自己民族的语言命名这类新的空间以及新的生活方式中的种种"道具",或许是每一个后发现代化国家,所面临的诸多大问题背后的细枝末节之一。于是,在1995—1996年前后,这类空间在借用人们熟悉的称谓"大厦""中心"之后,获得了一个"新"的名称与翻译:Plaza/"广场"。一时间,烟尘四起的建筑工地围墙上,"广场"的字样时可见之。作为一种"中国特色",一如你会在一个偏远的县城中遇到一个被称为"中国大饭店"的小餐馆;继Plaza之为"广场"之后,形形色色的大型或中型专卖店,亦开始称"广场",诸如"电器广场""时装广场"。而在1993年前后,

爆炸式地出现的数量浩繁的报纸周末版和消闲、娱乐型报刊，则同样以"广场"来命名种种时尚栏目。

来自西班牙语的 Plaza，意为被重要建筑所环绕的圆形广场，而且有着城市中心的含义。在与资本主义文明同时兴起的欧洲现代都市中，Plaza 从一开始，便不仅有着政治、文化中心的功能，而且充当着城市的商业中心。而将巨型商城称为 Plaza/"广场"，却有着欧洲—美国—亚洲发达国家、地区（对我们说来，最重要的是香港）的语词旅行脉络。将类似建筑直译为广场，就所谓规范汉语而言，并非一个恰当的意译。但一如当代中国乃至整个现代中国的文化史上的诸多例证，一个新的名称总是携带着新的希望、新的兴奋甚或狂喜。于是"丰联广场"便成了一个远比"燕莎购物中心"更诱人的称谓。但这一个案有着更为丰富、复杂的情形，它间或是 90 年代中国文化的一个别有深义的症候。因为"广场"在现、当代中国史上，始终不是一个"普通"的名词。

我们或许可以说，作为中国知识分子记忆清单的必然组成部分，"广场"不仅指涉着一个现代空间，而且深且广地联系着"现代"与"革命"的记忆。毋庸赘言，正是爆发于天安门广场的"五四"运动成了中国现代史（当然更是中国现代文化史）的开端。而由"五四"到"一二·九"，广场，准确地说是天安门广场，始终是一个重要的舞台，联系着现代学生运动，指称着革命、进步、变革，指称着激情、正义、青春和血腥，指称着知识分子的使命与角色。而伴随着社会主义中国的建立，天安门广场成了开国大典、阅兵式之所在，因而成了新中国及社会主义政权的象征，成了具有多重政治含义的能指：它指称着强大的、中央集权的国家政权，指称着人民——消融了阶级、个体差异的巨大的群体。而

1966—1967年间，毛泽东八次接见红卫兵，则在广场（天安门广场）这一特定的空间上，添加了集权与革命、膜拜与狂欢、极端权力与秩序的坍塌、青年学生的激情与对过剩权力的分享的冲突意义。我们间或忽略了"无产阶级文化大革命"的肇始是一场学生运动，至少在当代中国的历史上，再次借助了学生运动的形式。当然，它之所以成立，是因毛泽东《炮打司令部——我的一张大字报》的认可，因而成就了一场"禀父亲之名的弑父"狂欢。爆发于1976年的天安门广场上的"四五"运动——事实上成了结束"文革"、结束"四人帮"横行的先导。

如果说，法国大革命为现代法国提供了自己的革命模式——城市起义、街垒战、人民临时政权；那么，"五四"运动则提供了现代中国的革命方式——以青年学生为先导，以广场运动为高潮，并以最终引发全社会尤其是上海工人的参与而改写并载入历史。因此，广场，作为中国文化语境中特定的能指，联系着不同历史阶段中的"革命"与政治的记忆，其自身便是"中国版"的现代性话语的重要组成部分，并且记录着中国现代化进程的特殊实践。广场，在中国几乎是一个专有名词，特指着具有神圣感的天安门广场，当代中国的政治中心。于是，当 Plaza 被称为"广场"的时候，便不仅是某种时髦的称谓，而在有意无意间显现了90年代中国一种特定的意识形态症候与其实践内容。

挪用与遮蔽

或许可以说，在当代中国文化，尤其是新时期文化中，存在着某种"广场情结"。因此针对着这一多重编码的形象，类似的僭越与亵渎在

80年代后期已悄然开始。在1987—1988年间，广场与社会主义革命时代神圣的禁忌便开始成为游戏和调侃的对象。1987年，在著名的第五代导演田壮壮成功的商业电影《摇滚青年》中，出现了天安门红墙下的摇滚场景。1988年（所谓"电影王朔年"），四部改编自王朔小说的影片便有两部出现了主人公在天安门广场上恶作剧的插曲；[1] 1989年中央电视台的元旦联欢晚会上，彼时最受欢迎的相声演员姜昆的选目——一个关于"天安门广场改成农贸市场"的"谣言"，令观众大为开心，而且在一段时间之内几乎被视为有趣的社会、政治预言。

如果说，80年代，类似"广场情结"尚且是一种被指认为抗衡性的政治姿态的通俗文化，而八九十年代之交的毛泽东热、"文革"热、政治怀旧潮，则在对昔日禁忌、神圣、意识形态的消费中，构成了复杂的政治情绪的发露；[2] 那么，在90年代前半期，它在消费、消解昔日意识形态的同时，成功地充当着一架特殊的文化浮桥，将政治禁忌与创伤记忆转换为一种新的文化时尚。因此，Plaza（商城、商业中心）被名之为"广场"，便不仅是一种政治性的僭越，而且更接近于一次置换与挪用。我们知道，一次不"恰当"的挪用，固然包含着对被挪用者的冒犯与僭越，但它同时可能成为对挪用对象的借重与仿同。如果说，在社会主义中国的历史上，天安门广场曾在新的"中国中心"想象里，被指认

[1] 1988年出品的四部根据王朔小说改编的影片分别是《一半是火焰，一半是海水》（改编自同名小说），导演夏钢，北京电影制片厂；《顽主》（改编自同名小说），导演米家山，峨眉电影制片厂；《轮回》（改编自《浮出海面》），导演黄建新，西安电影制片厂；《大喘气》（改编自《橡皮人》），导演叶大鹰，福建电影制片厂。其中《顽主》与《轮回》中出现调侃天安门警卫战士的场面。

[2] 参见本书第三章"救赎与消费"。

为"世界革命的中心""红色的心脏";那么,高速公路、连锁店、摩天大楼、大型商城、奢华消费的人流则以一幅典型的世界无名大都市的图画,成就着全球一体化的景观,成就着所谓"后工业社会"特有的"高速公路两侧的快餐店风景"。七八十年代之交,中国经历着再一次的"遭遇世界"。这一悲喜剧式的遭遇,一度有力地碎裂了社会主义中国的世界革命中心的想象。于是,作为一次新的合法化论证,在对毛泽东"第三世界/发展中国家"的论述的有效挪用中,中国似乎开始接受自己在(西方中心的)世界历史中"滞后的现实",开始承认置身于(西方中心的)世界边缘位置。但在整个80年代,最为有效而有力的主流意识形态表述,即官方政治策略(宏观政治经济学中的经济实用主义)与精英知识分子的历史图谋达成深刻共识之处,则是"改革开放""走向世界""历史进步战胜历史循环""现代文明战胜东方愚昧""朝向蔚蓝色文明""地球村与中国的球籍问题"。类似的主流意识形态话语,无疑将中国对自身边缘位置的接受,定义为朝向世界中心、突破中心并终有一天取而代之的伟大进军。尽管此间经历了80年代终结处的痛楚、深刻的挫败,但以1992年邓小平南行讲话为转折,社会主义市场经济(或曰全球化、商业化),陡然由潜流奔涌而出。中国社会"一夜"间,再度由沉寂而市声鼎沸。这似乎是"历史规律"不可抗拒的明证。于是,以Plaza、购物中心、商城作为昔日之广场的替代物,便似乎成了一个"恰如其分"的逻辑结果。似乎昔日"广场"是指称现代空间的恰当能指,今日"广场"则是后现代社会莅临中国的最好案例。

从某种意义上说,对"广场"这一特定能指的挪用,是一次遮蔽中的暴露。它似乎在明确地告知一个革命时代的过去,一个消费时代的降临。仿佛我们所亲历的,如果尚不是一个后现代社会,那么它至少是一

个后革命的时代。在此,有两个颇为有趣的例证。1996年,作为一次经典的官方政治教育"活动"(而事实上,是又一次消费昔日禁忌、革命记忆与意识形态的行为),举办了大型图片、实物展览《红岩》。展览所呈现的本是现代中国史上黑暗、酷烈的一幕:它揭露了在"中美合作所"——美国CIA与国民党当局的情报机构辖下的两所监禁政治犯的秘密监狱"白公馆"和"渣滓洞"——中的暴行。在这里,国民党当局秘密囚禁共产党人及形形色色的政治异见者,对其施以酷刑,处以杀戮,并在1949年撤离大陆前集体灭绝了狱中的囚犯。60年代,亲历者的回忆录《在烈火中永生》、借此创作的著名长篇小说《红岩》以及根据小说改编的电影《烈火中永生》[1],不仅成为60年代中国文化的代表,而且无疑是革命文化的经典之作。它指称着伟大而圣洁的共产主义精神,指称着共产党人不可摧毁、永难毁灭的信仰与意志。对于中年以上的中国人说来,它赫然端居于人们的记忆清单之中,它至少在二十年乃至更长的岁月中成为最感人且迷人的意识形态镜像与英雄范式。因此它也是八九十年代之交政治波普们戏仿和亵渎的对象之一。90年代,小说《红岩》再次被教育机构指定为中小学生的"爱国主义读物",电影《烈火中永生》亦列入"百部爱国主义影片"的名单之中。然而,这同一主题的展览,似乎同样是强化昔日意识形态的行为,但它更为突出且成功地成了出资并承办这一展览的企业富贵花开公司的商业广告行为。于是,比"红岩"更为响亮的,是富贵花开公司的广告词:"让烈士的鲜血浇灌富贵花开。"在此,笔者无须赘言"富贵花开"作为典型的"旧中国"、阶级社会与

[1] 长篇小说《红岩》,作者罗广斌、杨益言,中国青年出版社,1961年。电影《烈火中永生》,导演水华,北京电影制片厂,1965年。

市民文化的向往，与革命烈士为之献身的共产主义图景间存在着怎样巨大的裂痕，但和政治波普的有意识戏仿不同，它与其说是对并置且对立的意识形态话语之不谐的展示，不如说是一次（尽管不一定成功的）置换与缝合。共产主义前景、社会主义实践被全球化景观、小康社会的未来、更为富有且舒适的"现世"生活所取代。一如五六十年代最响亮的口号"艰苦奋斗，勤俭建国"，在20世纪90年代的公益广告上，被叠印在航拍的、为摩天大楼和立交桥所充满的都市底景之上；一如可口可乐公司的驻华机构，确乎以五六十年代劳动模范奖状为范本，设计了对自己公司职员的奖励标志。

另一个例子或许更为"直观"而清晰。那是1996—1997年间矗立在北京老城的主干道长安街中心地段的巨幅广告，三棱柱形的活动翻板不间断地依次变换、展示着三幅画面。其中之一是一幅政治性的公益广告。在饱满的红色衬底上，白色的等线体字样书写着："深化改革，建设有中国特色的社会主义。"继而出现的则是连续两幅不同设计但同样画面华丽、色调迷人的"轩尼诗XO"的广告[1]。我们间或可以将其视为一处呈现90年代文化冲突的空间：公益广告所采取的经典社会主义宣传品的形式及其内容所昭示的当代中国作为社会主义堡垒的意义，和轩尼诗广告所负载的跨国资本形象、消费主义所感召的奢靡豪华的西方"现代"生活范本。这里无疑存在着某种"冷战"时代形同水火的意识形态对立，存在着F.詹姆逊所谓第三世界的民族国家文化与帝国主义

[1] 这幅广告的有趣形式显然引起了王朔一族的兴趣，于是，它成了王朔自编自导的电影《爸爸》（改编自王朔的长篇小说《我是你爸爸》）一个场景中始终如一的背景。这无疑是一种王朔式的调侃。广告于1997年10月被更换，"轩尼诗XO"的两幅依旧，公益广告的一幅换成了毛泽东语录："发展体育运动，增强人民体质。"

文化的"生死搏斗"。[1] 但事实上，这正是一处颇为典型的 90 年代文化的共用空间：它所展现的与其说是一种冲突，不如说是一次合谋。在 90 年代中国的文化语境中，我们间或可以将这一广告空间视为一个怪诞而和谐的文化符号，其中两组广告在持续的交替出现中展示了一种互为能指／所指的奇特连接。它抑或可以被视为一个过程：1∶2 的时空比，正是一次中心偏移与中心再置的过程。

从某种意义上说，作为全球化过程必然的伴生物，消费主义便成了 90 年代中国社会、文化景观最强有力的构造者。昔日广场成了一个更为深刻、繁复的禁忌。以 Plaza 之"广场"取代至少是遮蔽群众政治集会之广场，便成了某种步骤。

然而，这里发生着的并非一个线性过程。如果说，在上海——中国第一工业都市、昔日的东方第一港、"十里洋场"、西方"冒险家的乐园"——人民广场确已连缀在消费风景之中，那么，在北京——中国的政治、文化中心，"广场"仍并置在两种乃至多种意识形态的社会运作之中。当众多的商城、商厦、购物中心、连锁店、专卖店吞吐并分割着都市的人流，天安门广场仍是国庆盛典及 1997 年 6 月 30 日为庆祝"对香港恢复行使主权"，政府组织彻夜联欢的场所。而在南中国的第一都市广州，一种更为"和谐"的组合是"青年文化广场"：大商城间的空间成了"社会主义精神文明建设"项目——青年联欢及组织"文艺演出"——的场所。因此，"广场"称谓的挪用，是一份繁复而深刻的暴露与遮蔽，它暴露并遮蔽着转型期中国极度复杂的意识形态现实，暴露

[1] F.詹姆逊：《处于跨国资本主义时代的第三世界文学》，张京媛译，《当代电影》1989 年第 6 期。

并遮蔽着经济起飞的繁荣背后跨国资本的大规模渗透。但对于90年代的中国，远为重要的是迷人的消费主义风景线，遮蔽了急剧的市场化过程中中国社会所经历的阶级再度分化的残酷而沉重的现实。

"无名"的阶级现实

90年代，围绕着Plaza/广场，在中国都市铺展开去的全球化风景，尽情地渲染着金钱的魅力与奢华的物的奇观。不仅是商城、商厦，也不仅是在短短几年间爆炸式地星罗棋布于中国主要都市的麦当劳、必胜客，而且是充满"欧陆风情"的"布艺商店"（家居、室内装饰店）、"花艺教室"（花店）、"饼屋"（面包房，这一次是台湾译名）、咖啡馆、酒吧和迪厅（舞厅），是拔地而起的"高尚住宅"区，以及以"一方世外桃源，欧式私家别墅""时代经典，现代传奇"或"艺术大地"为广告、名称的别墅群。曾作为80年代精英知识分子话语核心的"走向世界""球籍""落后挨打""撞击世纪之门"，在这新的都市风景间成了可望、可及的"景点"。国际商业电脑网络的节点站的广告云："中国人离信息高速公路到底有多远？——向北1500米。"长安街上的咖啡馆取名为"五月花"，地质科学院创办的对外营业餐厅名曰"地球村"。命名为"世纪""新世纪""现代"或"当代"的商城、饭店，名目各异的公司多如牛毛，不胜枚举。在此，确乎存在着一次深刻的替代与置换过程：不再是群众运动和政治集会（官方的或反官方的），不再是精英文化与精英知识分子的引导，而是休闲、购物、消费，成了调动、组织中国社会的重要方式；购物空间，成了分割、重组、重建社会秩序的空间。一时

间，中国人作为"快乐的消费者"取代了"幸福的人民"或"愤怒的公民"的形象。似乎是一次"逻辑"的延伸，"在消费上消灭阶级"的"后现代"社会图景，取代无阶级、无差异、各取所需、物质产品极大丰富以至涌流的共产主义远景，成了人们所向往、追逐的现世天堂。

与此同时，于1994年以后再度急剧膨胀、爆炸的大众传媒系统（电视台、报纸周末版及周报、大型豪华型休闲刊物），以及成功市场化的出版业，不仅丰满并装点着全球化进程中的中国生活，而且屏壁式地遮挡起日渐繁复而严酷的社会现实。或许可以说，在极端混乱的90年代社会图景之中，新富（New Rich）阶层的崭露头角无疑是一个重要且引人注目的事实，但与此相关的文化呈现却是呼唤、构造中国的中产阶级社群。作为80年代知识分子话语构造成功的一例，90年代的社会文化"常识"之一，是精英文化与流行文化共享的对"中产阶级"的情有独钟。因为在80年代的文化讨论中，尤其是在对战后实现经济起飞的亚洲国家之例证的援引中，一个庞大的、成为社会主体的中产阶级群体的形成，标识着经济起飞的实现，指称着对第三世界国家地位的逃离，意味着社会民主将伴随不可抗拒的"自然"进程（以非革命的方式）来临。此间，为80年代有关讨论所忽略、为90年代的类似表述有意遗忘的，是无人问及13亿人口之众的中国，面对着瓜分完毕、极度成熟的全球化市场，背负着难以计数的历史重负，有没有可能成为一个以中产阶级为主体的国度，更没有关心那些无法跻身于中产阶级的人群（"大众"或"小众"）将面临怎样的生存。

一个更为有趣的事实是，于90年代陡然繁荣之至的大众文化与大众传媒，至少在1993—1995年间，不约而同地将自己定位在所谓中产阶级的趣味与消费之上。然而，这与其说是一种现实的文化需求，不如

说是基于某种有效的文化想象；作为一个倒置的过程，它以自身的强大攻势，在尝试"喂养"、构造中国的中产阶级社群。除却法国时装杂志 ELLE 的中国大陆版《世界时装之苑》外，大型豪华休闲刊物《时尚》《新现代》、How 等纷纷创刊。如果参照 1996 年国家公布的各城市贫困线收入，类似杂志定价高达中国"最低生活保障"收入的 1/10 或 1/20（在国家公布的"全国部分城市最低生活保障标准"中，北京、上海、广州分别为 170、185、200 元人民币[1]）。相对价格低廉因而更为成功的是形形色色的商业型小报。后者索性名之为《精品购物指南》《购物导报》《为您服务报》。类似出版物不仅以其自身充当着"高尚趣味"的标识，而且确乎体贴入微地告之、教化着人们，如何做一个"合格"的中产阶级成员，如何使自己的"包装"吻合于自己的阶级身份。1995 年的《精品购物指南》上索性刊载文章，具体告之，收入达 5000 元者应穿戴某一／某些品牌的时装，搭配何种品牌的皮带、皮鞋、皮包、手表，并依次类推出 4000 元、3000 元、2000 元者又当如何如何。[2] 某些售房广告引人注目地标明："为名流编写身份的建筑。"[3] 于是，商品的品牌文化便作为最安全又最赤裸的阶级文化登堂入室。与此同时，以所谓"中国第一部百集大型室内剧（准肥皂剧）"《京都纪事》为标识，名曰《儒商》《东方商人》《公关小姐》《白领丽人》《总统套房》等的电视连续剧，充斥在全国不同电视台的黄金时间段之中；所谓"商战"故事，显然在以不甚娴熟得法的方式，展示着中产阶级（或曰新富阶层）的日常生活情境

[1] 参见"全国部分城市最低生活保障标准"，1997 年 2 月 28 日《中国资产新闻报》第 3 版。

[2] 1995 年 6 月 7 日《精品购物指南》第 7 版。

[3] 此为 1995 年九鼎轩文化策划公司为北京法政实业总公司（司法部下属公司）所做的房地产广告用语。

与魅力。如果说，在90年代初年，类似电视剧尚且是由Plaza/广场风景、五星级饭店、总统套房式的豪华公寓、一夜骤富的泡沫经济奇迹、红男绿女、时装品牌组成的"视觉冰激凌"，那么，到90年代中期，颇为风行的电视连续剧《过把瘾》《东边日出西边雨》等，已不仅准确地把握着一份温馨忧伤的中产阶级情调，而且开始以曲折动人的故事，娓娓诉说着中产阶级的道德、价值规范。恰是在1994—1996年间，曾在八九十年代之交被视为具有政治颠覆性的、以王朔为代表的通俗文化，开始有效地参与构造中产阶级文化（或曰大众文化），至少其颠覆性因素已获得了有效的吸纳与改写；[1] 倡导后现代主义的文学批评者亦开始明确倡议"为中产阶级写作"。于是，在90年代尤其是1993年以降的中国文化风景线上，种种话语实践凸现着一个形成之中的阶级文化，但除却优雅宜人的中产阶级趣味与生活方式，确乎处在阶级急剧分化中的中国社会状况，却成了一个"不可见"的事实。

与其说，"让一部分人先富起来"的国家政策，使90年代中国出现了一个稳定、富足的中产阶级社群，倒不如说，在所有制转换过程中（将计划经济的国家资产转化为企业乃至个人资本），在泡沫经济的奇观内，出现了一个不无怪诞而洋洋自得的新富阶层；与此相伴生的，不仅是在有限的资源分配中必然出现了另一部分人绝对生活水准的下降，而且是在国营大中型企业所经历的体制转轨中，数量颇巨的失业、下岗工

[1] 笔者所谓的"王朔一族"，指90年代围绕在王朔周围，并逐渐成为大众传媒制作系统中颇为出色、活跃的一批创作者。以1990年在中国大部分地区构成轰动效应的"中国第一部大型电视室内剧"《渴望》（王朔作为主要策划者之一）为契机，王朔、冯小刚、李晓明等成为影视通俗作品制作业的主力。1990—1995年，诸多重要的影视作品都与这一一度名之为"海马创作中心"的群体有关。

人,以及在中国都市化、非农化过程中,涌入城市、工厂的"打工族"所形成的阶级群体。从某种意义上说,1993—1995年间,中国最触目惊心的社会事实,是贫富间的两极分化。尽管相对于六七十年代,中国社会消费水准的平均值大大提高是一个不争的事实,但正是这道热闹非凡的消费风景遮蔽并凸现了阶级分化的事实。1996年11月,登载在《北京青年报》上的一则消息堪为一例。有趣的是,这是一则讨论广告方式是否得当的文章,题为《浙江一条广告惹众怒》[1]。文章报道浙江一家服装公司为"树立企业形象"打出了一条广告:"50万元能买几套海德绅西服?"答案是10套。因为这是用进口高档面料,嵌宝石的纯金纽扣制作而成的豪华服装,定价分别为6.8万、4.8万及2万元人民币。报道云,这则广告大犯众怒,并特别引证了一则钢铁厂青年工人的来信:"我在炼钢炉边已战斗了五个春秋,流了多少汗水,留了多少伤疤,你是无法想象的。这本是我的骄傲和自豪,但我现在感到很可悲,因为我五年的劳动所得,还不够买你公司的一套西服……"因众怒难犯,该公司"向消费者致歉":"我们忽视了它带来的负面影响,这容易误导消费者,助长高消费,不利于社会主义精神文明建设。"但同一篇报道提及:"据悉,这10套豪华西服目前已有9套被人买走或订购。据称这9个买主绝大部分是生意人和建筑业主。"这篇关于一则"失败"(?)的广告报道,固然涉及了商品社会游戏规则的讨论,但它显然在有意无意间展露了无差异的消费图景背后日渐尖锐的阶级现实,而且于不期然处,触及了并置在中国的社会现实中的、彼此冲突的意识形态话语系统,触及了转型期中国的身份政治与身份危机。从某种意义上

[1] 刊于1996年11月20日《北京青年报》"新闻周刊"第3版。

说，这确乎只是一则失败的广告——它选择了不恰当的对象与不恰当的方式，因为在诸多专卖店、商城、"广场"中，高达数万元的时装屡见不鲜，而且常常迅速地"飘然"售罄。在此，且不论价值数万、数十万元的低中档轿车在都市迅速"普及"，数十万、上百万元的私人公寓及别墅式住房在不断成交。

或许更为深刻的是，除却以这种不期然（或曰"化装"）的形式，阶级分化的现实绝少被提及，即使不得不涉及，也决不使用"阶级"字样，并且决不会借助有关阶级的表述。事实上，这或许是90年代中国最为典型的、葛兰西所谓的意识形态"合法化"与"文化霸权"的实践。这固然出自某种有意识的遮蔽与压抑："我们"无法对阶级分化，尤其是贫富两极分化自圆其说；但更为重要的是，历经80年代的文化实践及其非意识形态化的意识形态构造，"告别革命"间或成为90年代一种深刻而可悲的社会共识。与"革命"同时遭到放逐的，是有关阶级、平等的观念及其讨论。革命、社会平等的理想及其实践，被简单地等同于谎言、灾难，甚至等同于"文化大革命"的记忆。作为90年代中国的社会奇观之一，是除却作为有名无实的官样文章，社会批判的立场，不仅事实上成了文化的缺席者，而且公开或半公开地成了中国知识界的文化"公敌"。取而代之的，是所谓"经济规律""公平竞争""呼唤强者""社会进步"。因此，在1993—1995年间，陡然迸发、释放出的物欲与拜金狂热，不仅必然携带着社会性生存与身份焦虑，而且在对激增的欲望指数、生存压力的表达中混杂着无名的敌意与仇恨。于笔者看来，后者所针对着的显然是社会的分配不均（当然包括官僚阶层的贪污腐败）与贫富分化——社会主义时代毕竟是当代中国最切近的历史遗产。然而，一种比政治禁忌更为强大的"共识"与"默契"，使人们拒绝指认并讨论

类似亲历中的社会现实。似乎指认阶级、探讨平等，便意味着拒绝改革开放，要求历史"倒退"，意味着拒绝"民主"，侵犯"自由"。甚至最朴素的社会平等理想亦被拒绝或改写——售房广告云："东环广厦千万间，大庇天下人杰俱欢颜。"对照一下杜甫的名句"安得广厦千万间，大庇天下寒士俱欢颜"便一切尽在不言之中。[1] 于是，尽管"不可见"的阶级现实触目可观，比比皆是，但它却作为一个匿名的事实，隐身于社会生活之中。如果说，那份巨大而无名的敌意与仇恨必须得到发露，那么，人们宁肯赋予它别一指认与称谓，人们宁愿接受它来自某个外在的敌人，而非内在威胁。因此，1996年，中国文化舞台上引人注目的演出——民族主义的快速升温（以《中国可以说不——冷战后时代的政治与情感抉择》为肇始），尽管无疑有着极为复杂的政治、经济、历史、文化的成因，但成功地命名并转移充塞着中国社会的"无名仇恨"，显然是其深刻而内在的动因之一。一个重要的相关事实，是1996年以后，极为有限地出现在传媒之中的，关于资方残酷剥削、虐待工人的报道，都无例外地涉及"外商"的恶行。此间，一个微妙的种族叙事策略，决定类似报道中的"外商"又大多来自亚洲发达国家和地区（日商、韩商、台商、港商），或至少是欧美商家的中国代理或华裔人士。[2] 于是在有关报道及社会反馈中，阶级矛盾便被成功地转换为民族（至少是地域）冲突。

[1] 这块广告牌树立在北京主干线之一的三环路上。类似的广告还有"冠盖满京华，名人独潇洒"（原古诗句为"冠盖满京华，斯人独憔悴"）。

[2] 参见本书第六章"镜像回廊中的民族身份"。

阶级的"修辞"

但1996年以降，迷人的"广场"风景，已无法成功有效地遮蔽阶级分化的社会图景。1997年夏，袭击北京的百年未遇的酷暑，在不期然间，如同一种特定的"舞台"效应，揭破了那道由"富裕、快乐的消费者"所构成的迷人风景。在最初的"段落"中，持续摄氏40度以上的高温，似乎使消费景观更为热烈：各大商场、电器行、专卖店，各类品牌的空调机销售一空；但继而，是不堪重负的城市供电系统频频断电；显露而出的，并非"后现代"的逍遥惬意，相反是一份第三世界的生存处境。更为有趣的是，以豪华富丽、"国际接轨"为特征的大商场、商城、"广场"上出现了异样风景：每晚"七点一过"，商场内便水泄不通，附近居民"穿着拖鞋、睡衣，摇着扇子，拿着板凳"，"一家子一家子"地来到商场。来者不仅并非奢华的购物者，甚至不是来"逛商场"、拜物，他们仅仅是来"分享"商场内充足的冷气——那无疑是消费不起空调的下层市民。[1] 这或许是别一番第三世界奇观，酷暑仿佛不经意间错按了旋转舞台的机关，将不宜示人的后台展现在"观众"面前。事实上，如果说消费主义成了90年代中国最有力的书写之手，那么也正是消费的可能与方式清晰划定了不同阶级、阶层的活动空间。比"广场"、购物中心更为普遍而火爆的，是建筑在居民区之内的"仓储式商店"和形形色色的小商品批发市场。如果说在发达国家，所谓"仓储式商店"原本与郊区别墅、高速公路、私人轿车相伴生，那么，在这里，它却是廉价便民

[1] 引自《京城百姓纳凉有方》，1997年7月15日《北京青年报》第1版"今日观察"。《火炉中的北京人》，1997年8月22日《精品购物指南》第7版"点题调查"。

商店的代名词。于是，提着沉重的购物袋步行或搭乘公共汽车的购物者便成为中国都市人流中的别一点缀。而尽管人人皆知所谓"小商品批发市场"是种种假冒乃至伪劣产品的发售、集散地，但它极为低廉的价格仍吸引着络绎不绝的人群。在"正常"情况下，市内"仓储式商店"与小商品批发市场的消费者并不光顾"广场"一类的"购物天堂"，至少绝非那里的常客。只是不期而至的酷暑颠覆了这井然有序的社会层次。

不仅如此。伴随着"大中型企业的转轨"——企业破产、兼并，中国社会的经济体制改革深化至所有制阶段：变"国营"为"国有"，并全面股份制化，使得失业、下岗人数持续增长。而失业/保险体系极度不健全，确乎使失业、下岗工人面临着饥饿的威胁；[1]而在社会主义"单位制"（生老病死有依靠，而绝无失业之虞）下成长起来的一代人，确乎完全缺乏应对类似变迁的心理机制。于是，这庞大并且在继续增长着的失业大军，不仅成为90年代中国巨大的社会问题，而且在多方面成了难于彻底消除的隐患。犹如被撕裂的迷人景片，这一严酷的社会事实开始不"和谐"地出现在为豪华生活、优雅趣味所充斥的大众传媒之上。在不无"忧虑"的"中国大学生高消费"的讨论之畔，是关于呼吁

[1] 在杨宜勇等撰写的《失业冲击波——中国就业发展报告》一书中，推断1996年城镇失业/下岗职工人数约1590万（第220页）。但此书所引用的一项劳动部门的调查表明："到1995年9月份，全国城乡失业（不包括下岗，下岗职工在一段时间内尚由原单位担负一定数量的生活费用——笔者注）人员480.3万人，劳动部门仅为140万失业人员提供了失业保险金，约占失业人员总数的29.2%"（第80页）。此数引用了河南省总工会对6508名失业职工的调查："有34%的职工靠节衣缩食和变卖家产度日，有20%的职工靠亲友接济生活，有4%的职工靠借款和捡破烂为生，有3.3%的职工靠救济金维持，有个别人甚至沿街乞讨。"（第30页）

救助衣食不全的高校"特困生"的报道;[1]在关于"富裕的生活环境下长大的亚洲新一代"（他们青春期反抗的语言是："他们老以为我还是吃麦当劳的年龄！我已经该吃必胜客了！"）的写真近旁，[2]是"希望工程"与失学儿童令人心碎的故事。甚至在同一版面、平行的位置，刊载着《最新调查结果显示，中国大都市居民消费信心在上升》和《再就业为何这样难——来自北京市下岗女工的调查报告》。[3]

然而，这凸现而出的阶级事实，并未真正使中国知识界动容。迄今为止，除极少数人文、社会学者之外，中国知识界始终没有人真正面对中国的阶级分化的现实而发言。这与其说是出自某种政治的禁忌和文化的误区，不如说它确乎出自某种拒绝反思、"告别革命"的立场选择。因此，对这一拒绝以阶级命名的、阶级分化的现实的描述，便由"官方说法"和"大众传媒"来承担。如果说，80年代对类似现实的修辞如改革的"阵痛"、历史的"代价"与进步的"过程"等，已不足以有效地阐释/遮蔽这突出的社会困境，那么，90年代新的修辞方式则是更加冷漠而脆弱。1996年以降，开始频频出现在传媒之上的、关于失业/下岗工人的报道、讨论，连篇累牍地将再就业的困境解释为失业者自身的"观念转变"问题、"素质"问题、"缺乏专业技能"问题。类似讨论，全然无视原有体制的问题（首先是社会福利、保险制度的缺席），无视

[1] 参见高波：《大学生消费有人欢喜有人愁》（1997年4月11日《中国资产新闻报》第7版"消费广场"），称北京高校大学生的平均生活费为每月200元人民币，可部分学生月花费为数千元。而宗焕平则在《中国民航报》上撰文《走近高校特困生》，称如果将家庭人均收入120元的学生定为"特困生"，那么北京高校特困生比例为10%—30%。虽然国家资助120元，但事实上，这点资助根本不能保证学生吃饱饭。

[2] 参见《三联生活周刊》1997年第7期。

[3] 参见1996年11月20日《北京青年报》第8版。

工人群体从中国社会的"领导阶级"、主人公,朝向经济与文化的社会底层的坠落乃至难以生存的现实,无视在失业/再就业过程中,公然而赤裸的年龄歧视和性别歧视。或许可以说,正是类似讨论实践着意识形态合法化的过程,它不仅潜在地将失业工人指认为"公平竞争"中"合理的劣汰者",而且将他们无法成功地再就业的事实,归之于他们自身的原因。更为重要的是,如果说,失业/下岗工人确实在城市内部为迅速进入的跨国资本和中国的新富阶层提供了新的廉价劳动力资源,那么,没有人论及他们可能面临的低廉工资、高强度劳动,以及权益与福利难获保障的残酷现实。在此,且不论那些年逾四十便无雇主问津者。此间的另一种修辞方式,或许更为"荒诞":关于失业、下岗工人的报道成了泡沫经济奇迹的最佳例证。[1] 在这些例子中,某些本分的普通工人,一经下岗并"转变观念",便抓住了"机遇",陡然"劳动"致富。在这些故事里,失业/下岗成了天赐良机。

如果说,类似"修辞"尚不能完全成功地遮蔽、转移阶级分化的社会现实,那么,从1996年起,迅速改观了电视剧与部分文学作品的趋向的"现实主义骑马归来",则是作为另一种相对有效的社会"修辞"方式,在触摸这一阶级现实的同时,成功地为阶级分化的现实改换"名称",填充或抹去此间的纵横交错的意识形态裂隙,将其组织到另一幅想象性的图景中去。

1995年底,似乎是一个不期然的转变,在电视连续剧的舞台上,白领、商战故事的狂潮悄然隐去;取而代之的,是家庭情节剧,而且是颇具中国通俗文化传统的"苦情戏"。换言之,是穷人的故事取代了新

[1] 类似报道几乎是各电视台所有有关报道必需的组成部分,报刊栏目的"重头戏"。

富的传奇;已在 80 年代退出了时代底景的大杂院、新工房(老式公寓楼)再度出场,替换了"广场"风景。其中收视率最高并且再度成为街谈巷议之资的,是两部家庭苦情戏《咱爸咱妈》(1996 年)和《儿女情长》(1997 年)。不约而同地,两部电视连续剧都以老工人的父亲突然患不治之症病倒,他们原来服务的工厂无力提供医疗所必需的费用为核心情节,结构起一幕温馨苦涩的父/母慈子孝、手足情深的多子女家庭情节剧。在底层家庭、医院病床的场景中,不再为无所不包的社会主义体制所庇护、生存日渐艰辛的底层生活场景显影而出:老人尤其是工人的境遇问题、高昂的医疗费用问题、下岗女工问题、公开或隐晦的阶级歧视问题……然而,这与其说是现实主义的触摸,不如说是情节剧式的遮蔽。因为,在这两部连续剧中,阶级分化的尖锐现实和下层社会的苦难,被转移为传统中国的血缘亲情、家庭伦理命题,原国有大中型企业工人所面临的生存问题、福利制度的坍塌,在故事情境中不再呈现为当代中国的社会问题,相反成了一个特殊的"机遇",用以展现"血比水浓"的亲情,成了验证、复活中国传统孝悌之道的极好舞台。于是,在类似电视剧中,中国式的三代、四代同"堂"的血缘(而非核心)家庭再度浮现,充当着涉渡"苦海"的一叶小舟。其中更为有趣的是上海电视台摄制的《儿女情长》。电视连续剧的核心情节,是严重脑溢血的父亲和身患癌症的母亲,顽强地延续着自己的生命,以保持家庭人口数,以便在城市改建、旧房搬迁的机会中,为孩子们赢得更多的住房。于是,下层社会的获救愿望仍有待于"现代化"的全面实现。但如果说,底层老人的舐犊之情,终于使孩子们赢得了宽敞的新居,那么真正使这个家庭面临的复杂困境获得解决、将这个家庭救离苦海的,却是出自一位新富的"善行":这位"大款"爱上了家中身为单亲母亲的长女。在历经商

海沉浮、人情冷暖、两性游戏之后,"大款"懂得自己所需要的是一个善良、朴素、年龄相仿、宜家宜室的女人;于是,他昔日的学校"同桌"、今日的中年下岗女工幸运"入选"。"大款"小小不言的慷慨相助,便使这个家庭的问题烟消云散;开出租车的幼子得以用钱摆脱了贪婪、无耻、不贞的妻子,另结良缘;次子惨淡经营的小小书摊有了资金保障;从工厂下岗、靠打扫公共厕所为生的长女和幼子的新妇(地位低微的街道清扫女)成了豪华街道上的花店女主人。一个有趣的事实是,故事中一组相关的人物命运,构成了一个"和谐"的矛盾表述:家中幼子的前妻攀附港商而去,意味着金钱的诱惑和可悲的堕落;而长女与"改邪归正"的"大款""喜结良缘",则指称着古老美德对金钱的胜利。当然,不再是社会、阶级,而是家庭——血缘家庭,成了我们必需的归属之所在;但真正提供拯救的,却只能是金钱及可望不可求的富人的"慷慨解囊"。

以另一角度触动并消解这一现实的,是被称为"文学的现实主义冲击波"的系列小说的出现。以刘醒龙的长篇小说《分享艰难》为开端,以谈歌的《大厂》、关仁山的《大雪无乡》、何申的《年前年后》、周梅森的《人间正道》为代表作;[1]而陆天明的《苍天在上》、张宏森的《车间主任》[2]成为类似作品可以成功流行的例证。事实上,进入90年代

[1] 刘醒龙:《分享艰难》,《上海文学》1996年第1期;谈歌:《大厂》,《人民文学》1996年第1期;关仁山:《大雪无乡》,《中国作家》1996年第2期;何申:《年前年后》,《人民文学》1995年第6期。(后三篇分别成为百花文艺出版社出版的"三驾马车丛书"中个人专集的书名)。周梅森:《人间正道》,《当代》1996年第6期,人民文学出版社,1996年。

[2] 陆天明:《苍天在上》,上海文艺出版社,1996年;张宏森:《车间主任》,山东文艺出版社,1997年。

以来，正是这类作品，为官方文化与大众文化的再度携手，提供了一种新的可能与特定的空间。后两部长篇小说本身，便是作者依据自己的同名电视连续剧剧本改写的另一小说版。所谓"现实主义"之说，显然得自于这些小说大胆触及了此前完全无名、不予揭示的"社会阴暗面"：国有大中型企业的举步艰难，工人面临的生存困境，官僚阶层的贪污腐败，农民遭到的层层勒索。然而，颇为有趣的是，类似小说同时确乎是社会主义主流艺术（工农兵文艺）的再现，或者说它是经过商业化改写的社会主义现实主义小说。因此它更接近于情节剧，而且同样带有苦情戏的特征。所不同的是，呈现在故事中的，并非一个家庭，而是一座"大厂"，一个城市或城镇，一处乡村；灾难也并非降落于一个女人，或不仅是一个女人，而是一个社群。其中苦难和拯救的主题无疑非常突出。如果说，苦难的主题是直接而具体的，那么，拯救的给出则含混和暧昧得多。如果说，类似作品并不能成功地给出有效的社会解决方案，那么，它至少将破碎、冲突的现实陈述于意识形态话语重组为一幅完整的"想象性图景"。有趣之处在于，在类似的小说中，阶级、阶级分化的现实转化为"好人"和"坏人"、"富人"与"穷人"的修辞方式；其中阶级字样由两种类型人物"特权"使用：其一，是最终会在故事的结局中被指认为"经济犯罪分子"并终被绳之以法的"坏人"；因此他口中赤裸的资本主义"宣言"与洋洋自得的阶级压迫性的语词，便无疑是一种谬误。其二，则是一些王朔或准王朔式的角色。从某种意义上说，王朔是90年代中国大众文化的始作俑者之一。他在八九十年代之交，充当了特殊的具有颠覆与建构意义的双重角色。其小说的颠覆性与阅读快感的来源之一，是他以语词奔溢的方式将种种尤其是政治性的"套话"移置在不恰当的语境之中。然而，或许是一种不期然的策略，这些"分

享艰难"的小说,却经常借助这种王朔式风格。但那些"王朔风格"的言论——"资本家""剥削""老板""穷工人""受苦人""资本家的走狗",显然并非毫无意义的套话,而刚好是对这个正在构造中的新的社会现实的准确指认。但王朔式的语言风格,却有效地颠覆了这些话语自身所携带的颠覆性。于是,阶级社会的现实在凸现中被重新遮蔽,而且仍是一个未获命名的现实。

类似小说中的第一主角通常并非社会苦难的直接背负者——普通的工人或农民,而大多是中层或基层干部、行政或企业的管理者——厂长、市长、乡长、车间主任。于是,这个桥梁式的人物便连接起社会的不同层面:政府、新富阶层、跨国资本之代理与下层民众。从某种意义上说,他/她似乎是苦难的承担者,也应该是拯救的给出者,但事实上,在小说情境中,他/她更像无助的替罪羊与无奈、无辜的帮凶者。他/她无疑充满良知,深切地同情着下层民众的苦难,但只能因此而备受折磨、无能为力,甚至"不得已"加入压榨者的行列,至少是默认或首肯他们的行为。但就阅读、接受而言,显然是这些主角,而并非真正无助的工人、农民,获得了读者的满腔同情。我们在对他/她的认同与同情间,认可了现实的残忍与无奈,认可了这不尽人意的一切毕竟是我们唯一"合法"的现实。

在那些书写"大厂"的小说中,一个不可或缺的角色,是某个作为昔日劳动模范的老工人。他克勤克俭,无怨无悔,勤奋劳动。但这与其说是昔日"工人阶级主人翁"精神的重述,不如说,是一种新的职业伦理与阶级身份的重建:一个本分的工人,一个模范的工人。或许正是在这类小人物身上负荷着类似作品的主题:"分享艰难"——与国家、政府分享艰难;准确地说,是分享或不如说转嫁国家、政府的艰难。在一

个"市场经济""公平竞争""角逐成功""实现自我"作为主旋律的时代，对社会主义时期的"自我牺牲"精神的再度倡导，被用以认可和加固一个阶级分化的现实。

90年代，大众文化无疑成了中国文化舞台上的主角。在流光溢彩、盛世繁华的表象下，是远为深刻的隐形书写。在似乎相互对抗的意识形态话语的并置与合谋之中，在种种非/超意识形态的表述之中，大众文化的政治学有效地完成着新的意识形态实践。从某种意义上说，这一新的合法化过程，并未遭遇任何真正的文化抵抗。我们正经历一个社会批判立场缺席的年代。

第十章　坐标·雾障与文化研究

文化研究的历史坐标

在欧美人文社会学科的脉络内部，文化研究与比较文学同庚。两者同为"二战"前后世界大变局的学院产儿，且共同充当了人文社会学术的校订器。

欲讨论"二战"后以欧洲为原点、以美国为中继站向全球播散的理论或文化事实，重要而基本的参数，首先是冷战的开启。除却两大阵营的政治与意识形态对峙，其最为直接的意义在于欧洲——资本主义世界的中心被撕裂开来，一分为二。其次，则是亚洲、非洲、拉丁美洲风起云涌的反殖、独立建国运动，在冷战的两极格局中，渐次形成了"广大的第三世界"。因此，"二战"之后，欧美世界的文化实践，都自觉不自觉地尝试回应这双重剧震。战后最重要的文化事实——结构、后结构主义时代的开启，事实上成就了一个"欧洲文化自我仇恨的时代"[1]。

[1] 弗朗索瓦·多斯：《从结构到解构：法国世纪思想主潮》（上卷），季广茂译，中央编译出版社，2004年。

如果参照着一个形而下的事实——战后欧洲最重要的理论家、作家有相当高的比例出生、成长于前殖民国家，便足以提示着一处有趣而纠结的"情感结构"；而对前殖民地反殖斗争的认同始终是"结构主义时代"内在的问题意识之一。当我们置身21世纪的今天重提冷战时代，固然是为了在1989—1990年之后，提示这段被胜利者恣肆阐释／刻意屏蔽的历史，更是为了在一极化的冷战逻辑之间凸显其彼时彼地便内在构造的第三（第四……）元。冷战伊始，两大阵营的对峙便伴随着其时最重要的第三元——以不结盟运动、万隆会议、庇隆主义等标识的第三世界——的登场。

文化研究与比较文学作为战后最为醒目的人文"新学科"，当然不外乎于此。然而，相对于文化研究，比较文学之为新学科迅速勃兴，一度成为人文学科内部的学术新贵，文化研究却始终更像是某种介乎于学院内外的文化游击战场。这固然是由于比较文学有着正统的欧洲文学源流——溯源于亚里士多德的"诗学"及歌德关于"世界文学"构想的支撑，有着欧洲内部国别文学的差异性参照比较的基础，而且在于比较文学固然是对全面闯入的异己者的文化回应，但也是通过对全球文化差异系统的重建，实现对欧洲中心地位的微妙匡正。而文化研究的状况则繁复、庞杂得多。较之于比较文学"天然"的超越性，文化研究出生伊始，便携带太多过于沉重的现实"夹杂物"，而且始终是自觉地对直接、具体的现实情境的正面回应与介入尝试。文化研究更多地在冲击／回应的模式中，成为对形成中的、本土的文化与身份差异的勾勒与凸现。因此，文化研究始终内在于冷战格局，具有极为自觉而充裕的政治性，"文化政治"一词之于文化研究，其意味绝非修辞或噱头。战后欧洲的两个地标性年份：1956年、1968年，作为具体参数，为文化研究划定了特殊

的历史位置。

1956年的三个震惊性的历史事件：苏共20大的召开、苏军武装入侵匈牙利、英美联军入侵苏伊士运河，在震惊、伤痛与反抗、绝望之间呼唤（或曰推进）了欧美思想、知识界的另一个第三元："新左派"的诞生。若说以否定和批判西方资本主义为基点，批判、反省斯大林主义与苏联模式，是"新左派"的基本定位，那么，冷战分界线近旁，第三世界——西方阵营的"脆弱地带"古巴革命或印度支那（首先是越南）——爆发的革命和抵抗，便成为"新左派"重要的精神动力与灵感来源。而文化研究在欧美思想与学术场域的浮现，与"新左派"同源。因此，作为一次新（反）学科的学院实践，文化研究一经问世便携带着充裕的（左翼）政治性，其"粉红色"的底色，间或显现为"正红"。[1]然而，文化研究的另一个年份参数：1968，准确地说，是后1968，却为文化研究的政治与社会实践性赋予了更为微妙的限定。文化研究为1956年的政治地震所催生，但其全面勃兴却是在法国1968之后。暂且搁置对1968（"最后一场欧洲革命"或曰"失败的革命"）的讨论，只需指出，几乎所有战后欧洲的批判理论及新学科都以某种方式联系或纠缠于这个年份。勃兴于后1968的新学科（诸如文化研究与电影学），大都至少一度划定了学院学术激进化的前沿，成为左翼、批判性表意实践的思想基地；但联系着1968和广义的"60年代"，文化研究（或电影学）在学院内部的全面勃兴，却是一个历史性的后撤动作——从街头到学院的组成部分之一。因此，对于文化研究说来，介入/抽离、学院生产/社会行动、表

[1] 参见丹尼斯·德沃金：《文化马克思主义在战后英国——历史学、新左派和文化研究的起源》，李凤丹译，人民出版社，2008年。

意实践/社会实践是一组保持着直观矛盾特征的命题,使其学术与社会定位始终处在某种滑动乃至悬浮的状况之中。在此,或许必须为定位文化研究补充一个重要参数,那便是后现代主义理论与实践。从某种意义上说,作为60年代的精神遗腹子,后现代主义在批评与实践的脉络与文化研究间或叠加又彼此抵牾,在校订、调解着文化研究之内部张力的同时,放大、彰显着文化研究之定位的自我悖反。

当我们说,已愈半个世纪的文化研究成了一处不断引发思想与学术热点的游击战场,而不仅仅是一个学术领域,笔者所刻意强调的,不仅是文化研究与60年代(拉美游击战或欧美反文化运动中的诸多"和平游击队")的历史与精神血缘,而且是用作类比,旨在呈现文化研究不断依据不同在地状况变更策略、直接敏捷地回应社会的政治、文化现实的基本特征,以及它在学院体制内部的不确定状态。

在这组特定的坐标之下,文化研究以"文化"为自我命名,以对文化的凸现标识着一道重要且深广的文化印痕。从某种意义上说,以"文化的位置"为题,或许可以打开关乎战后欧美批判理论与左翼思想的重要论域之一。以1968标识的欧美学生运动间或名之为"反文化"运动,便是其中重要而有趣的例证。就文化研究而言,探究文化的位置与功能角色,正是左翼学者对某些深刻的历史伤痛与充满紧迫感的现实议题的直面。就其思想前提与内在动力而言,文化研究事实上尝试面对并回应一段具体而深切的历史伤痛,即法西斯主义何以取代一度已近燎原之势的共产主义运动,在德国、意大利和欧洲的其他许多地区获得了(包括工人阶级在内的)"由衷拥戴";这又是对苏共20大也是彼时极为迫切的现实的回应:政权的转移显然并非无产阶级革命的完成。于是,文化

研究的基本范式[1]之一，是所谓"文化主义"，而与之并列的"结构主义"范式则事实上以结构马克思主义者阿尔都塞的理论为其思想底色，强调意识形态国家机器的功能角色；文化研究最重要的思想、学术转型之一为"葛兰西转型"：强调其"霸权"论述，倡导"文化战场"与"霸权争夺战"；对于文化研究实践有着密切思想血缘关系的法兰克福学派则瞩目其有关文化工业的论述。换言之，就文化研究甚或对欧美的左翼知识界而言，"文化"，如果说不是另类政治的代名词的话，至少是对文化政治或政治文化的凸显。然而，在此必须再度赘言的是，以文化研究作为重要的另类政治实践场域，固然是对欧美左翼的历史伤痛与现实焦虑的直接回应，是对两大阵营的、双重暴力体制的抵抗与别样出路的探寻，但战后欧美的批判思想、理论与文化实践，却仍以东方社会主义阵营的存在、以两大阵营对峙的现实政治实践为其不言自明的基本前提和充分必要的现实背景。

正是文化研究自觉而充裕的（文化）政治性和现实性，使之显现了又一重的矛盾特征：其议题特定的全球性／本土性特征。文化研究的重要切点：大众文化、文化生产与消费，无疑是一个战后（西方）世界性的议题，但早期英国文化研究对大众文化的关注，却瞩目于这一世界性的趋势对英国工人阶级社群及其社群文化的冲击。因此，近日所谓文化研究的学术母题：大众文化、文化生产与消费、亚文化、日常生活，原本具有鲜明的英国本土性规定。而雷蒙德·威廉斯的"左翼利维斯主义"、霍加特之文化研究的民族志方法，始终携带着充分的"英国性"。

[1] 参见斯图尔特·霍尔：《文化研究：两种范式》，孟登迎译，刘象愚校，罗钢、刘象愚主编：《文化研究读本》，中国社会科学出版社，2000年，第51—65页。

因此，当20世纪80年代以降，文化研究穿越英吉利海峡，开始了它的环球理论旅行之时，这一双重（或曰矛盾）特征便开始同时成为文化研究的活力或问题所在。

登陆中国与语词雾障

80年代，开始成为欧美人文社会科学之显学的文化研究，事实上充当了反资本主义全球化（或曰批判新自由主义/华盛顿共识）的文化战场，但颇具讽刺意味的是，文化研究的非欧美旅行线路却在某种意义上成为标识全球化进程的文化景观之一。中国文化研究的着陆，无疑与中国介入全球化的历史刻痕近乎重叠。

90年代，伴随后冷战格局的莅临，文化研究开始登陆东北亚，并由缓而急，全面进入华语世界。[1] 就彼时彼地、两岸三地[2]的社会现实而言，文化研究生逢其时，又生不逢时。言其生逢其时，意指伴随资本冲破昔日冷战分界线的阻隔，涌入此前的资本处女地，美国化的大众文化与文化产业应运而生，在标识、度量着真切的全球化进程的同时，开始在极具变化的社会现实间充当着越来越特殊的角色。中国大陆的文化研

[1] 1993年1月香港中文大学英语系召开了有两岸三地及欧美学者出席的华语地区第一次文化研究国际学术研讨会，同时香港、台湾部分大学的英语系开设文化研究课程。1995年北京大学比较文学与比较文化研究所成立文化研究工作室，开设文化研究课程。1999年，台湾成立文化研究学会，香港岭南大学建立文化研究系，中国大陆多所综合大学开设文化研究课程或设立文化研究网站，出版刊物。2004年7月上海大学建立文化研究系。

[2] 两岸三地的完整表述应为"中国大陆、台湾、香港"，为保持文章的完整性，本书中保留原有称谓。——编者注

究几乎与媒体扩张、消费文化浮现、(文化)跨国公司的象征之一——好莱坞"收复"中国"失地"同时发生,恰逢其时地成了对一次新的断裂的描述与回应。言其生不逢时,则旨在强调,文化研究在两岸三地的华语世界勃兴,正在冷战终结、后冷战时代开启的当口,批判性(或曰左翼)的文化实践丧失了其全球结构性依托;新自由主义的政治实践以市场之名将"文化"贬抑为某种可有可无的帮闲角色;文化产业(或曰创意工业)的扩张,在有效地诱导消费、创造时尚的同时,以非政治的面目泼洒着冷战胜利者之逻辑的隐形书写。而就中国两岸三地的社会现实而言,80年代,文化都曾在社会大变局之中充当极为特殊的重要角色,中国大陆的"历史文化反思运动"(或曰"文化热")无疑是最为突出的例证。而文化研究的发生却是在这一特定、有效的文化政治实践落幕之后。此间,文化之名犹存,却已全然变换了其所指与意味。当社会批判空间(或曰文化战场)渐次萎缩到学院的校墙内部开始成为某种行话或知识生产之时(英国文化研究的立足点之一:"无墙大学"的称谓因之意味深长而不无反讽),社会文化的视野不仅渐次为大众文化的景观所遮没,而且"知识经济"与"创意产业"的崛起,则令大资本以空前的速率吞吐着文化的近乎全部活力与创造。或需提及的尚有先于文化研究登陆中国大陆却与文化研究同时"热映"的后现代主义,几乎在中国的第一章节便成为90年代犬儒主义之滥觞的理论背书。当文化研究尝试对此做出多重回应之时,其首先面对的,是本土现实的多重雾障与曲折路径。

如果说,发轫于英国的文化研究于冷战开启之时萌动,首先遭遇到也获益于"文化"这个在欧洲主要语言中巨大而庞杂的能指;那么在中国大陆,文化研究的落地,直接面对并回应的是大众文化与文化工业

的事实，首先碰撞到的，却是"大众"这一为诸多历史轨迹所穿越、印痕的语词雾障。颇为反讽的是，全球化语境下的中国大众文化的勃兴（或曰复活）无疑立足于一道历史与现实的断崖之畔，但语词的溪流却在展示断裂处的绵延的同时，指示着社会的转向与路径的纵横。在文化研究的规定前提下，汉语中的"大众文化"同时对应着英语中的 popular culture 和 mass culture 这组文化研究的关键词。这一词组在汉语中对统一能指的共享，便在开篇伊始，遮蔽了文化研究至少是英国文化研究初起之时的基本定位：选取 popular culture 而非 mass culture 为其部分考察对象的命名，是为了突出（工人）阶级议题，强调文化消费中的主体性实践，开敞文化与（工人社群）的日常生活的论域。为了在汉语的语境中区分或区隔 popular culture 和 mass culture 的意涵，中国文化研究学者间或将 popular culture 译为流行文化或通俗文化，但这种穿越语词雾障的努力却将文化研究的溯本正源之行拖向了雾霭的深处——流行文化或通俗文化的称谓显现了大众文化的表象特征，却更为彻底地抹去了 popular 一词携带的"民众的、民有的、民享的"语义，尽管后者原本比前者更贴近文化研究奠基者的初衷。与此同时，当 popular culture 化身为汉语中的流行文化或通俗文化，popular 一词与现代历史上颇为重要同时也至为庞杂的思潮、运动及社会动员路径——民粹主义——之间并非仅仅是语源、语义的牵系随之消失。关于文化民粹主义的论战，原本是英国文化研究历史上的一宗重要公案。[1] 同样，当我们以汉语之大众文化来对译英语之 mass culture 时，一段深刻的历史印痕是：mass 一词所携带的关于"大众社会"的诸多论述与"神

[1] 参见吉姆·麦克盖根：《文化民粹主义》，桂万先译，南京大学出版社，2001 年。

话",[1] 即贵族立场上的、对新兴的资本主义社会的尖锐亦尖刻的抨击便悄然隐没；尽管后者正是与英国文化研究的发生直接相关的思想与知识谱系——利维斯主义的植根之壤。

然而，这条在朝向中国的理论旅行路上消失的印痕，间或在汉语之"大众"一词所负载的更贴近的、语词的历史脉络——劳苦大众、工农大众——的"自然"联想中间或灵光乍现，但几近天壤的历史与现实差异却将其引向了繁复且纠缠的文化与社会实践。的确，现代汉语脉络中的"大众"一词，较少携带着英语（准确地说是英国）历史脉络中的负面含义；尽管在舶来且落地生根的佛教脉络中"众"间或定义为"佛"的不甚清晰的对立项，而且可以组合为"庸众""乌合之众"以表达与 mass 一词的复数形态 masses 颇为相似的语义。而汉语中"大众"一词的"天然"正义性，事实上出自 20 世纪中国多重历史之手的篆刻、书写。首先，也是最为突出的，"大众"一词的正义性无疑来自马克思主义的传播，以及（或者说是尤其）中国革命的历史实践，并且当然地贯穿于 20 世纪 50—70 年代的主人翁构造之中。因此，"大众"一词优先提示着劳苦大众、工农大众这一社会的主人与历史的主体，与"工农兵"这个更具计划经济体制时期特征的名词间或重叠；同时置身于以"人民（大众）"（绝对正面）和"群众"（相对消极）铺陈开的丰富光谱之间。"大众"由此在社会主义/实践的人道主义（或曰革命的人道主义）的规定中成了"绝大多数人"的代名词，携带着不容置疑的正义性。其次，联系着文化，"大众"一词则以诸多关于文艺"大众化"的论争，并导

[1] 参见阿兰·斯威伍德：《大众文化的神话》，冯建三译，生活·读书·新知三联书店，2003 年。

引出关于现代社会文学艺术功能定位的线索；而关于"大众语"[1]的讨论，则不仅记述了现代文化史的一次重要事件，而且标识了现代汉语/口语——一处充满张力的症候群。正是后者引申出一个特定的文化接受问题，并紧密联系着毛泽东的《在延安文艺座谈会上的讲话》，提醒着其中著名的文艺要求及批评标准："人民大众"是否"喜闻乐见"。

相当有趣的是，90年代初以商品、消费、娱乐为基本特征的"大众文化"莅临中国大陆时分，"大众"一词的当代史印记与"喜闻乐见"的绝对标准，在话语层面上成了新兴文化工业不言自明的合法性支撑："多数的"（名曰"大众"），必然是正义的；"喜闻乐见"的，必然是合理的。此间最具反讽意味的是，率先登陆中国的大众文化，几乎无一例外是美国大众文化的"完美复刻版"，其相对于中国大陆消费能力而言的高昂价位，决定其受众/消费者群体不是也不可能是"城市中国"，遑论中国社会整体的多数。因此率先凸显于世纪之交中国文化风景线上也是最早闯入文化研究视域的"大众文化"，常常具有十足的"小众"特征：好莱坞大片、香港无厘头文化、时尚消费、广告奇观、超级大都市空间漫游、酒吧、咖啡馆、Loft空间、全新面孔的豪华期刊、电脑游戏。其消费人群——一度更名为"小资"，或更偏爱"小资"称谓所携带的趣味性与犬儒感的中国新中产阶级群体，其基本特征相当清晰：集中居住于中国一线城市（甚至集中在核心超级大都市：北京、上海、珠三角城市群）、十足年轻、受过高等教育、多供职于外企或超级国企。或许需要补充的是，这一社会群落所独具的本土特征是，其中的多数是中国独生子女的第一代，中国应试教育的胜出者（或曰幸存者），事实

[1] 1934年发生于上海的一场关于白话文、口语与文言文的文化论争。

上分享着为消费主义所催生的个人主义文化。当大众文化的称谓用以覆盖、指称着小众文化消费的事实，在大众文化和关于大众文化的视域中，悄然消失的不仅是大众／多数，而且是颇具（或曰更具）大众性的本土"大众文化"：传统纸媒，尤其是其中诸如晚报类的报纸；主要指向二线、三线城市或全国中低收入人群的"通俗"杂志（诸如《读者》《女友》或《家庭》）和电视剧，尤其是未能经由互联网为媒体提供时髦话题的或不具炒作价值的电视节目／电视剧；针对农村发行、反响颇佳却无法显现为票房"战绩"的影片……便在以大众文化为主要对象的中国文化研究中丧失了优先关注。

然而，大众称谓与小众现实间的错位，却并非中国特色，而是晚发现代化国家介入全球化进程之时共同的文化表征之一。勃兴于90年代的中国大众文化，其所依之本首先也必然是欧美（准确地说是美国）的大众文化，在这一层面上，文化的全球化始终约等于美国化。当然，相对发育成熟的港台大众文化的中介与窗口作用不容小觑。对于这类大众文化的原发地和出口国说来，其受众／消费者主体的中产阶级，也确乎是社会的主体和绝对多数。事实上，正是冷战对峙与金融资本主义时代的结构，造就了欧美世界中产阶级主体的所谓"纺锤式结构"。无须赘言这一"合理"的社会结构的确立，建立在全球不合理的、愈加陡峭的金字塔式结构之上；只需指出，发达国家的大众文化或者其酷肖的仿本，必然成为发展中国家的小众文化，其通俗、流行的文本甚或经由发展中国家的小众消费者赋予某种精英文化特征，或者成为某种精英阶层的品位标识。然而，笔者在这里尝试强调的，不仅是于大众文化中再度呈现出的西方（准确地说是美国）的文化霸权，也不仅是与资本的全球涌动相伴随的上层的流动，在造就着新的"世界公民"的身份想象的同

时，制造着放之全球皆畅销的消费文化，甚至不仅是要强调中国新中产阶层的自我定位和想象原本出自全球化时代大众文化的建构和询唤；而是要尝试指出，中国新中产阶层与欧美大众文化的高度亲和，固然出自对全球化资本主义所确立的等级、阶序的内在认可，同时呈现了中心离散的帝国结构所制造的一个特定现实：在这一资本统合的世界上，年轻的中国的新中产阶层与高度成熟的美国中产阶级主体事实上占有颇为相似的结构位置，因之可能（至少在话语、表象和想象层面上）分享某种共同的价值表述、自我规约和日常生活方式。

然而，当大众文化之"大众"一词的红色印痕成了其登堂入室的通行证之时，其更深刻的悖谬在于，通行证的颁发事实上为终结者放行。如果说，50—70年代，工农兵文艺的主体——（工农）大众——的崇高位置为90年代文化工业、大众文化提供了话语层面的正义性，那么，其更为真实的、不言自明的合法性却恰恰是瞩目于其作为一种非政治化的文化政治实践的意义：以娱乐替代政治，以营销替代宣传。这一特征多少可以解释80年代中国商业电影的尝试被称为"娱乐片"，而中国大众文化以精英知识分子的呐喊为先导。正是在这一脉络之上，汉语中的"大众文化"的称谓又常常与"民间文化"相混用。但此大众/民间文化非彼民间文化（folk culture），此民间（civil）非彼民间；此民间作为90年代标识中国思想分化关键词组之一——官方/民间之对立项的一极，其"语源"出处是对与大众文化紧密相关又相距颇遥的论述——公共空间与民间社会之民间的借用。姑且搁置整个90年代中国知识界对欧美公共空间与民间社会论述的选择性误读，以"民间"之正义为新的社会想象中"大众"之正义的潜台词，其指向正在于"民间"相对于特定"官方"的对抗性。

中国大众文化的角色

　　浓重的语词雾障间，中国大众文化悄然登场于90年代的幕启时分。一个历史的切口，一次并非偶然的遭逢。事实上，在80年代的悲情终结与90年代的喧哗登场之间，留下近三年的"空白"时段。大众文化便在这特定的"空白"处悄然显影，直到遮没了全部空白的所在，并不断扩张弥散，几乎填充了世纪之交的文化天际线。言其"空白"，是指两个历史时段、两则大叙事间的空当，是指80年代终结、冷战终结、中国社会与文化的悬置状态，亦旨在标识这一时段的社会意识形态真空。90年代初的中国文化场域充满了谵妄式失语，呈现为一个剧目频仍的空荡舞台。于是，中国大众文化一经自后景走入前台，便事实上承担起"天降大任"：宣泄、抚慰社会积郁（1990年台湾低成本滞销情节剧《妈妈再爱我一次》的热映、"中国第一部大型室内剧" / 准肥皂剧《渴望》造成了中国大众文化"冲击波"——笔者曾将其表述为雅俗共赏、老少咸宜、官民同乐，与此相对照的是，红色历史巨片在相关红头文件的护航之下获取100%的票房与大都低于10%的上座率），进而张扬其犬儒主义的大旗以消弭创伤、失语（《王朔文集》的图书市场奇观、"王朔一族"主导的电视系列剧《编辑部的故事》、温情影片《遭遇激情》《永失我爱》造就了"贺岁圣手"冯小刚），再到建构欲望并悄然改写社会生活的结构原则与评价标准（大型豪华期刊示范奢华生活，诸多商业广告在梦幻的包装之下传授时尚、等级身份与生活方式，快速改写的城市景观、商城空间，在话语 / 表象层面上应对社会的分化、区隔与重组，连篇累牍的商战故事讲述着先富 / 后富、赢家 / 输家的道理，超前的怀旧温情抚慰着失败者的创痛），接着是通过对昔日主流叙述逻辑的挪用

和移置,有效屏蔽急剧的阶级分化中陡然上升的社会矛盾与冲突,命名并纾解不时满溢的无名仇恨(由文学场内"现实主义骑马归来"开启的"分享艰难"写作,到以此为改编或书写范本的电视连续剧、电影、流行喜剧小品、公益广告乃至中低价位的商品广告,并颇为怪诞、有趣地延伸了中国大众文化的类型叙事:反贪/打黑/涉案电视剧、电影),至此,一度低调隐没的国家形象再度正面登场。如果说,80年代中国知识分子群体为大众文化催生、助产,旨在以非政治化的路径,达成某种抵抗性政治的意图;那么,90年代全面启动的大众文化则不负众望,以充分非政治化的面目有效地履行了困境中的文化政治功能。及至21世纪伊始,大众文化已事实上承担起新主流意识形态的建构,其最为突出的作用便是想象性地填充诸多历史的断裂,消弭现实的鸿沟与差异,提供新的合法性论述;其颇为有效的路径便是启动诸种遗忘机制以书写、置换记忆。因此,种种大众版历史"演义"便格外引人瞩目。不仅是秦汉、盛唐、康乾盛世取代了晚明、晚清成了负载现实寓言与中国自我想象的表象、记忆之皿,亦不仅是诸般稗史、戏说剧极为切近地为现实冲突提供着颇符民心的想象性解决,而且是种种电视、电影情节剧、类型片对现、当代中国史的重写。颇为有趣的是,正是大众文化而非严肃文化提供了有效的想象与书写路径,引领新主流文化避过历史中的血雨腥风,抚平20世纪百年中国重重叠叠的疤痕创口,"超越"冷战年代势同水火的冲突对立,"实现"着种种历史毋宁说是现实(不可能)的大和解。至此,我们讨论的仍只是世纪之交中国大众文化的大众面向。其"小众"面向则别具意趣。

事实上,直到1997年互联网登陆中国,这一自80年代中后期便通过各种蹊路小径进入中国的小众/大众文化方才充分显影,并经由传统媒

体的传播渐次名副其实,成为时尚范本、趣味举隅(或曰"小资经典")。有趣之处在于,这一在语词雾障中获得命名、放大的、中国大众文化的小众面向,曾在相当一段时间内处于社会性的匿名之中。这一匿名状态的形成,固然是源自类似文本的引进、登场路径大都与既有的国家文化机构、传播路径相游移(盗版、准盗版或书商运作),同时也由于其大都来自冷战分界线的彼岸。因此,这些一度(部分依然)降落并坐落于主流文化评价系统的盲视地带的文化消费,却事实上在某种社会转型期的文化失语与意识形态"真空"间喂养了一代或许不止一代中国城市青年。若尝试为这一昔日匿名、今日张扬的小众的大众文化勾勒一幅谱系图,那么,不难发现,(D版)好莱坞(尤其是其巨片类型:动作、科幻、灾难),香港武侠小说(以金庸、古龙为泰斗),不断膨胀扩张中的张爱玲,或许水过无痕或许浸淫颇深的日(本青春偶像)剧及其后的韩剧、美(国电视肥皂)剧,港台流行音乐(罗大佑曾在其中独具意味),在这幅图表中间具有"元"文本或超级文本的意味。若欲进一步填充其细部,那么日韩动漫、电玩、网游、香港电影(无厘头或直呼周星驰、香港时段的吴宇森或时装枪战片、后现代或简称王家卫……)不可或缺。也许还应补充上颇为庞杂的"小资经典读物":除张爱玲始终置顶之外,尚有博尔赫斯、卡尔维诺、村上春树、玛格丽特·杜拉斯、余华、王小波……"小资经典片目":塔可夫斯基、基耶斯洛夫斯基、侯麦、阿莫多瓦……此外,榜名常新的,是数量可观的欧美平装本畅销书。或需特别提及的,则是落后一步、快速赶上、终于全球同步的《哈利·波特》系列(加之《魔戒》三部曲)的风靡,滞后若干世代而流行的阿西莫夫引发的魔幻、科幻的想象世界的别样路径。

当然,为流行文化尤其是小众流行拉"清单"是一种愚行。因为后

现代（或曰互联网时代）的流行速率是：今年的流行，明年的经典，后年的怀旧，再其后的匪夷所思、荒诞笑柄、无从记忆。但笔者尝试勾勒世纪之交中国特定的大众/小众文化的谱系图，却不仅是为描摹一次即时消费性的流行，而且是为显影一个特殊时代的印痕。事实上，在这份"清单"之上，除却余华、王小波作为例外，余者一律自遥远或并不遥远的"西方"而来。此处所谓西方不仅用以指称西欧、北美的文化地理学之"西方"，而且用以标识冷战时代相对于社会主义之"东方"阵营的"西方"。加入这一参照系数，这份杂芜的目录便不仅是"我们时代的精神分裂症候群"，相反显现了一份内在整合的逻辑。这份内在"一致"固然含蓄地再度印证了20世纪最后20年间中国社会文化倒置并固置的冷战逻辑，表明了一次成功且怪诞的文化"接管"如何在中国社会内部发生，但笔者更关注的是，这份"清单"相对当代历史与彼时之"当下"现实，它更多呈现为一处历史中空与现实飞地。这份事实上喂养了后冷战、"后革命"的一代人的文化食谱，抹去了当代史记忆，抽空了20世纪的中国文化印痕，斩断了众多文本在其原产地的历史、现实藤蔓，飞升于冷战的铁血对峙之上，呈现着一份脆弱的纯净。在这剔除了政治污染的纯净飞地之上，20世纪的历史纵深不是在诸多断裂、暴力无痕的隐形空白间萎缩，而是干脆成了某些支离破碎、全无趣味与实感的污渍、血痕，成为中小学教科书苍白的文字，成了文明史浩渺剧目中无差异可言的，间或可悲、可爱的小插曲。如果说，全球化时代，新自由主义主流文化的重要症候之一，是历史纵深感的消失，那么，这处飞地于成就这一全球主流建构之时功不可没。

在这幅枝蔓横生、错落杂陈的小众文化谱系图上，更微妙地处于匿名状态的一组，则是似与流行、时尚风马牛不相及的元素：前现代中国

文学文本,以诗词曲赋、笔记文(间或有史传)为重心。这组若隐若现的中国元素并未改变中国小众／大众文化的飞地特征。如果说其舶来的主部,来自空间地理和政治地理学的别处,那么,这组中国文化便来自为"五四"裂谷所隔绝的时间上的远方。它坐落在这飞地之上,有如这座全球化时代文化主题公园里的一座中国古塔。

然而,这组看似与传统媒体(纸媒与电视媒体)之大众文化平行发生、发展的小众文化潜流,却不仅止于无伤大雅、有闲、有钱一族的品位时尚消费;当它终于凭借互联网而浮出水面之时,便在不期然间显影一个意味深长的社会事实:为小众之大众文化所喂养的一代人事实上已然在世纪之交的 20 余年间成为新的政治经济格局中的社会中坚——新一代的经济精英甚或政治精英;喂养他们的文化食品／快餐依然勾勒了他们的文化视野与天际,编织了他们的价值系统与自我想象。2000 年 9 月,当年逾而立的都市白领、金领们包乘专机自北京等地前往上海参加罗大佑"本尊"的现场音乐会,媒体耸动地描述为"八万人的青春祭坛"之时,这一奇观只是提供了又一个小小的脚注,用以再度印证中国大众／小众之大众文化的社会功能角色:飞地亦是浮桥,悬浮在"文革"终结与葬埋式之端,架设 80 年代的终结与断裂之上,将人们和社会安全转运到全球资本主义的前沿地带。此间,一个或许更具深意的症候提示在于,当欧美范示的大众文化的登临与后现代主义的入主同时发生,后者以精英主义文化批判的表述为前者提供着并非充分必要的合法性;但吊诡之处在于,相对于中国 80 年代终结与 90 年代迟到的开启而言,大众文化与后现代主义开篇之际,其建构性而非批判或抵抗性的功能角色,怪诞地成就了对主流政治文化的填充及加盟。如果说,两者合力终结了事实上已然为政治暴力终结的精英文化,那么,它们同样作为并非

充分必要的元素，参与了新的经济精英主义乃至政治精英主义的建构与确立。

汇流或霸权

21世纪伊始，中国大众文化与小众之大众文化不再呈现为平行甚至隔绝的状态。为小众之大众文化所喂养并建构的中国新中产阶级，以其日趋殷实、强大的消费力为前提，开始以其形成中的趣味、价值、伦理来规范、修订着文化选择与本土大众文化生产。一个为人们津津乐道的例证，2004年最著名的媒体／娱乐事件：在超级女声——湖南卫视的选秀节目之中，一个经由互联网动员、组织、行动的"中国最大的粉丝团"[1]，以决赛之际手机直选的350万的高票将一个形象中性（或曰双性）、其"现象在中国带来的震撼，远远超越她的歌声"的女歌手不仅推上了冠军之位，而且推上《时代周刊》亚洲版的封面，入选2005年"亚洲英雄"的榜单，代表着中国"民主运作的模式"[2]。然而，甚至无须深度揭秘，在这档娱乐节目沸沸扬扬、高潮迭起之际，人们已然知晓，决定胜负的关键，是歌手的支持者（在此是"粉丝团"）的"整体经济实力"，或许还有其支持者、文化消费主体的身份背景：跨国公司高管或总监提供着有效的商业运作模式。且搁置一个显而易见的事实："超级女声"节目本身在将中国添设为全球化媒体连锁产业的最新链环之

[1] 参见《中国最大粉丝团运作内幕》，2007年5月9日《南都周刊》。

[2] *Time* Asia Magazine, Special Issue, Asian Heroes, 3rd, oct, 2005.

时，也示范了文化产业的资本运作所可能带来的巨额利润。如果说，这种成功偶然显影了小众／新中产之为文化消费主体的能动角色，透露了大众媒体与小众消费的温情相逢（如果尚不是大团圆），那么，此处的大众文化之"大众"，不仅不再与大众、社会整体的多数相关，而且也并非重叠于一般意义上的受众概念，而是资本—（文化）生产—（文化）消费链条上重要而有机的一环。似无须赘言，这同时意味着没有消费能力或（文化）消费能力低下的多数将跌出文化市场的版图疆域。语词的雾障位移为社会的屏蔽。然而，此间的中国特色（也许未必是特色）之处在于，当大众（或曰多数）因文化消费能力的低下或缺失成为统计学上的子虚乌有，他们事实上仍隐形于大众文化场域之中，作为"失踪人口"而成为十足的"受众"——主流意识形态询唤的无声的承受者。若说此处的小众文化尽管成功地入主大众媒体，但毕竟小众——统计学显示的天文数字，在中国巨大的人口基数上仍不免是"一小撮"，那么，堪称殷实的消费能力与颇具品味的文化消费需求令昔日的文化小众／今日之新中产具有向上——与国家文化机构及文化产业——的谈判资格，因而形成了某种全新的共谋与互动关系；那么，其文化消费主体位置的逐渐确立，尤其是这一新"阶级"萌动间的伦理自觉——由潇洒走一回的"飘一代"[1]到尝试降落中国"民间社会"的空位，由有房有车、夫妻宠物的消费型个人主义的文化犬儒到共同利益驱动的社会介入，则使他们间或出演有效地向下／朝向社会中下层的认同、整合的功能角色。2007—2009年间，一部在小剧场（典型的小众文化形态）常演不衰

[1] 2005年时尚刊物《新周刊》以"飘一代"为主题，为都市时尚青年与流行时尚命名。

的剧目《两条狗的生活意见》，似乎是此间有趣的例证。这部令"小资"观众笑声不断、掌声连台的剧目，固然是一部新中产励志剧，在恰到好处的自嘲、自怜间达成现实和解；但其新意在于，此剧令农民工——这一两亿之众、在中国土地上流动的社会底层、原始无产阶级大军以温情漫画像的方式登临小众舞台。当大都市"小资"观众在这幅底层漫画之上辨识出"自己"，此间呈现的与其说是社会和解，不如说是霸权确立。

如果将《两条狗的生活意见》与同年一部大众文本、热映空前的电视连续剧《士兵突击》两相参照，则更加意味深长。尽管以底层小人物为主角，以军旅生涯、兄弟情谊为主场的大众电视剧并非绝响，但《士兵突击》的特殊之处不仅在于它的未曾炒作却持续升温，省市台联网的轮番滚动热播再现老少咸宜、雅俗共赏的盛况，而且在于它以一向不登"大雅之堂"的、"区区"电视连续剧的形式进入社会论域，令精英思想者为之击节，令街头农民工驻步仰目、欲罢不能，同时令"小资"/中产观众为之痴迷——此剧不仅一如所有流行文本般引发网络联动，而且为数量颇巨且历久弥新的"粉丝"社群（曰"突迷"或"兵迷"）及诸多"同人""同人女"所狂恋。正是此剧显影了中国大众文化所拥有的、如此跨度的观众群落，以其大相径庭的激赏所在，证实了大众文化之为霸权的建构、助推、赋形的重要角色。确如作家韩少功所言，这"真是一种世界观的胜利，人生观的胜利"，是"核心价值"的有效（"直指人心"）的表述。[1] 如果说《两条狗的生活意见》以其小众形式实践着"小资"/中产的向下的想象性认同与整合，那么，《士兵突击》则

[1] 张西：《韩少功：〈士兵突击〉导演有骨头有头脑有心肝》，2008年2月15日《南方周末》。

以其大众文化的样态收编了一向拒绝、蔑视国产剧集的"小资"/中产观众。

或需赘言，使用葛兰西的"霸权"一词以描述 2007 年以降开始浮出水面的整体性的社会认同、文化整合、想象的共同体的重建，正在于借重葛兰西之文化霸权的定义，凸现统治的思想并非经由暴力征服，相反，其基本特征便是赢得多数人由衷拥戴，因此它必须在某种社会／政治协商中为被剥夺者做出些许妥协，为后者的自我指认留下裂隙空间；又如阿尔都塞对意识形态国家机器的洞见：主流意识形态的有效性运行在于提供镜像序列，令社会的诸色人等于其间照见"我"／社会主体的位置。于是，在《士兵突击》中，有人看到了对后革命年代甚嚣尘上的实用、功利、拜金、消费等主义的反拨，看到了对理想、牺牲、利他情怀的重现；有人指认出底层小人物的正义，反成功学的逻辑；有人则读出了励志的内涵，"坚守信念：通向成功的密码"[1]；有人迷醉于兄弟情谊的表述，甚或嗅到了另类情欲的醚味；有人却怒指笑骂其中规训的暴力：如何学做一个模范顺民，尽管整个世界奉行成王败寇、贯彻赢家通吃，但一个"兵王"、一只工蚁自有其社会价值……

在此，笔者尝试重复强调的是，当海内外欢呼大众文化场域中，"民间""民主"（尽管有时是"大拇指民主"，有时是资本奇观）战胜了"官方"之时，当流行电视剧集的全国收视率频频接近或超过中央电视台《新闻联播》之际，人们在有意无意间忽略的，正是不同脉络间的大众（小众）文化已经以资本为中介多重互动并渐次融合、再度分层，其社会功能角色已经由填充真空，构造飞地，发展为自觉且有效地承担起新主流意识

[1] 赵珧：《〈士兵突击〉：浮华背后的心灵呼唤》，2008 年 3 月 6 日《光明日报》。

形态的建构,直到印证了新的社会文化霸权的全面确立。历经30年,一次巨大且奇异的历史蜕变渐趋完成。

事实上,正是独当重任的中国大众文化反身定位了中国文化研究的位置:如果说中国大众文化事实上在世纪之交的20年间承担着主流意识形态的功能角色,那么文化研究的展开,便必然成为最重要的思想场域(或曰思想战场);如果说,大众文化事实上成为社会分化重组之时,新主流论述的文化推手,并以其日渐高效的文化编码形式为权力机器提供着合法性论述,那么文化研究的解码工作便成为社会与文化的另类路径之一;如果说,以大众文化为代表的主流社会文化运作的重要途径之一是非政治/去政治化的有效实践,那么文化研究的再政治化尝试,便不仅是批判,而且是建构。亚洲尤其中国的文化研究尽管滞后到来且生不逢时,却别无选择置身于思想、文化与学术的特殊位置之上:回应社会、文化现实,直面后冷战年代的人文贫困,参与清理历史的债务与清产的工作,尝试发掘并开拓新的思想资源与未来想象。于笔者来说,文化研究的位置在社会文化史、文化工业史与思想史之间,在学院生产与社会介入之间。文化研究应该也必须成为另类文化政治的有效实践。